国家新闻出版广电总局广播影视部级社科研究项目:"互联网+"语境下中国电视剧产业
供给侧改革研究(项目编号:GD1748)最终成果
上海大学高水平地方高校建设项目成果

"互联网+" 语境下
中国电视剧产业融合创新研究

Research on the Integrated Innovation of China's TV Drama Industry in the Context of "Internet +"

张 斌 著

上海交通大学出版社
SHANGHAI JIAO TONG UNIVERSITY PRESS

内容提要

本书主要研究在"互联网＋"语境下，中国电视剧产业是怎样通过供给侧改革进行融合创新的。全书从"互联网＋"语境下中国电视剧产业的供需现状和主要问题出发，通过对电视剧产业制度与政策供给融合创新、电视剧类型分化和融合再生、电视剧生产方式的变革与重构、电视剧传播平台的位移和融合、电视剧商业模式的融合创新、电视剧融合评价体系的建立等方面全面深入的论述，系统讨论了"互联网＋"语境下中国电视剧产业融合创新的方向和路径，以此促进我国电视剧产业生态的融合升级，形成供需高效平衡，质量效益提升的高质量发展格局。本书可供影视艺术、文化产业、新闻传播等领域的师生和从业者参考。

图书在版编目(CIP)数据

"互联网＋"语境下中国电视剧产业融合创新研究／
张斌著. —上海：上海交通大学出版社，2022.8
ISBN 978－7－313－25925－7

Ⅰ.①互… Ⅱ.①张… Ⅲ.①电视剧－产业发展－研
究－中国 Ⅳ.①J992

中国版本图书馆 CIP 数据核字(2022)第 104129 号

"互联网＋"语境下中国电视剧产业融合创新研究
"HULIANWANG＋" YUJINGXIA ZHONGGUO DIANSHIJU CHANYE RONGHE
CHUANGXIN YANJIU

著　　者：张　斌
出版发行：上海交通大学出版社　　　　　　　地　　址：上海市番禺路 951 号
邮政编码：200030　　　　　　　　　　　　　电　　话：021－64071208
印　　制：上海景条印刷有限公司　　　　　　经　　销：全国新华书店
开　　本：710 mm×1000 mm　1/16　　　　　印　　张：17
字　　数：266 千字
版　　次：2022 年 8 月第 1 版　　　　　　　印　　次：2022 年 8 月第 1 次印刷
书　　号：ISBN 978－7－313－25925－7
定　　价：68.00 元

前　言

　　2010 年以来，在数字技术、移动互联网、智能移动终端快速发展的推动下，我国的社会结构和媒介生态发生了显著的改变，数字化、移动化、多屏化、平台化、智能化等趋向越来越明显。2015 年，李克强总理提出"互联网＋"的国家发展战略；同年，习近平总书记提出"供给侧结构性改革"的新经济发展理念，两者之间有着密切的逻辑关联。一方面，互联网的发展已经使其成为社会的"操作系统"，各行各业的发展越来越依赖基于互联网基础设施和运作逻辑的创新，互联网为社会发展提供了强大的新动能，也引发了世界范围的围绕互联网新经济形态的激烈竞争。提出"互联网＋"国家发展战略，无疑是要推动新一轮的经济改革，抢占发展制高点增强产业竞争力；另一方面，传统经济形态发展存在明显的供给与需求之间的结构性不匹配问题，影响中国经济持续健康发展，因此需要进行"供给侧结构性改革"，而"互联网＋"战略则是进行这一改革的重要方

向和手段。

在此语境下思考我国电视剧产业发展问题会发现，随着"互联网＋"战略的推行，我国电视剧产业既面临重大挑战，也获得了供给侧改革的新推力。一方面，新世纪以来中国电视剧产业获得了很大的发展，生产消费活跃，产业活力充足，我国已经成为电视剧大国，同时，电视剧产业也存在大而不强、内强外弱、供需错配等结构性失衡的突出问题。另外，随着网络剧的不断崛起，冲击了电视剧原有的产业生态格局，更进一步放大了电视剧产业发展过程中存在的短板，传统电视剧产业面临互联网时代的转型挑战。另一方面，"互联网＋"战略则给传统电视剧产业和网络剧产业在竞合中融合发展提供了底层动力。"互联网＋"语境下电视剧产品的供给模式已经从以企业和生产为中心的模式转向以市场和用户为中心的模式，强化了受众需求端的话语权，从而倒逼出了生产端供给侧改革的现实需求。因此，在梳理我国电视剧产业供需两端的基本情况，以及"互联网＋"语境下面临的机遇与挑战的基础上，本书提出通过融合创新的路径来进行电视剧产业的供给侧改革，最终形成产业结构优化升级，供需高效平衡，质量效益提升的产业发展新格局，不断生产高质量的电视剧文化产品以满足广大观众日益增长的对精品电视剧的消费需求，为老百姓对美好生活的向往提供精神文化产品的支持，从而为建设电视剧强国并为2035年建成文化强国的远景目标服务。

本书以问题为导向，整体上采用了提出问题——分析问题——解决问题的阐述路径，立足中国电视剧产业发展过程中存在的供需错配，发展不均衡、不充分现象，以供给侧结构性改革为主要手段，对电视剧的制度供给、生产机制、产品内容、传播渠道、商业模式和评价反馈机制等方面进行了全面研究。在具体研究过程中使用了艺术学、文化学、经济学、传播学等跨学科理论资源，将定性研究和定量研究等多种方法相结合，试图集中解决三个主要问题：

分析"互联网＋"语境下我国电视剧产业通过供给侧改革进行融合创新需要解决的核心问题、面临的主要挑战和需要达成的目标；

结合"互联网＋"语境下台网融合态势，具体分析中国电视剧产业呈现的新变化和新力量，梳理产业发展的新机遇和新挑战；

提出"互联网＋"语境下我国电视剧产业通过供给侧改革进行融合创新的发展路径。

具体而言，在对"互联网＋"语境下我国电视剧产业发展现状和存在的问题进行详细分析之后提出融合创新的发展路径，并从以下六个方面进行了具体阐释：

（1）制度供给重配。立足电视剧制度与政策发展历史，梳理从政府管控到主动服务的转变轨迹。研究"互联＋"语境下电视剧制度监管和产业自我规制相结合的特性，探讨创新和增强制度与政策供给，将市场的决定性作用和政府调控的纠偏性作用结合，形成电视剧产业融合创新发展的顶层设计和制度政策空间。

（2）生产机制重塑。民营企业、专业化的视频网站和 IP 资本的涌入打破了传统电视剧生产机制的封闭状态，台网融合发展的创新趋势为电视剧产业注入了包括互联网巨头（BAT）、网络 IP、众筹投资、大数据营销、网络新媒体等新主体、新力量，实现了生产主体的新生和交融，商业模式的多元和深度营销。

（3）产品内容重构。从传统电视剧类型同质化、单一化的供需弊端入手，结合"互联网＋"媒介语境带来的 IP 改编，受众定位细化和大数据审美前置抓取特性，强调电视剧类型在理性生长的基础之上进行跨界融合，围绕内容为王兼顾故事创新和新时代的价值诉求。

（4）传播平台重组。从传统电视台实行独播、"先台后网"的霸权模式入手，分析"互联网＋"语境下开启"先网后台""台网联动"播出模式后视频网站逐渐实现反向狙击。当下电视剧传播平台逐渐呈现多元发展趋势，包括独屏到多屏的跨屏观看、被动到主动的互动接受转变，电视剧产业格局因播出平台的变化将产生位移和重组。

（5）商业模式重造。从电视剧事业到产业的历史转变入手，传统以广告为核心的商业盈收模式将伴随"互联网＋"语境下的台网融合趋势向剧

游互生、电商融合、跨界衍生以及网络剧集付费观看、流量兑现方向发展，从而实现电视剧产业价值的长尾效应，完成商业模式的融合创新。

（6）评价体系重构。探讨在传统以收视率为导向的反馈机制上如何建立以大数据调查为基础，以社交媒体传播为手段，以网络热度和口碑传播为指标的电视剧融合评价体系 IES（Integrated Evaluation System），构建电视剧融合评价体系与电视剧供给侧改革的双向推动机制。

本书比较全面系统地讨论了新世纪以来，尤其是近十年来我国电视剧产业发展的总体情况，提出来在"互联网＋"语境下我国电视剧产业通过供给侧结构性改革进行融合创新的发展新思路。在研究过程中，本书尽可能地基于调查研究的材料和数据来发现问题进而提出解决方法。但电视剧产业牵涉面广，各种力量之间的关系复杂多变，因而也使本书的研究存在一些困难和挑战。比如，从传统电视剧产业到"互联网＋"语境下的台网融合发展阶段跨越维度较大，因此数据统计、文献的查阅和梳理存在一定难度，一手资料和信息收集有一定的局限性，容易受参考资源庞杂、缺失而导致数据更新滞后或不全面问题。又比如，电视剧融合评价体系涉及收视率、网络剧评、社交传播、学院评论、电视节和大众点评等众多板块，单纯从理论框架和模型建构的设想角度出发很难绝对精准地反映现实情况。因此立足于大数据运作原理去构建和考虑电视剧传播效应存在操作可能但也面临诸多挑战。同理，政策制度制定可能受政府指导、市场状况等主客观因素影响而发生转变，绝对依赖某单一指标很容易陷于偏颇。同时，电视剧产业供给状况受动态、复杂甚至无形的各方力量影响，因此在分析的过程中很难只考虑单一影响因素，需要将各维度和指标相结合展开论述，因此增加了定量控制和定性分析的难度，而针对电视剧传播、生产、内容、商业和评价层面的分析或多或少存在统一和整合的问题。

总之，本书是对我国电视剧产业在"互联网＋"语境下通过供给侧结构性改革进行融合创新发展研究的初步尝试。近几年，新冠疫情给影视文化产业的发展造成了很大的影响，使电视剧产业的发展也面临许多新的情

况，使得"互联网＋"发展战略对电视剧产业而言越发重要。本书虽然没有对此进行深入讨论，但本书提出的在"融合"与"创新"两位一体的思路中促进电视剧产业发展的新路径，或许对我们突破这一困局有所帮助。希望我国电视剧产业乘"互联网＋"的时代风潮，通过融合创新进行产业发展的升级换代，早日实现由电视剧大国向电视剧强国转变的历史性跨越。

目 录

第一章

"互联网＋"语境下中国电视剧产业的
供需现状与主要问题

在今天中国的文化艺术生产版图中，电视剧毫无疑问是一种十分重要的艺术形态和文化产业中至关重要的组成部分，承载了多层面的社会功能、文化功能和产业功能。电视剧产业生态环境的变化也和国家文化政策、电视剧生产机制、媒介技术与形态变迁、受众消费习惯等息息相关。自从 1958 年北京电视台建立，中国第一部电视剧《一口菜饼子》诞生，中国电视剧产业先后经历了"文化大革命"、市场经济大潮、新世纪商业化改革、互联网新媒体等因素冲击，逐步完成了从纯粹的国家事业向文化事业与文化产业并重的方向转变，成为中国电视行业中市场化、产业化最早，程度也最高的领域，其中电视剧产量、文本内容、播出平台、生产机制和商业模式都发生了突破性的变革。2007 年，我国就已经成为世界电视剧生产第一大国。2019 年全国生产完成并获得《国产电视剧发行许可证》的剧目达 254 部，集数达到 10 646 集，电视剧生产数量充足、类型丰富、资本投入和制作手段不断提升。但与此同时，能播出的电视剧集却不超过 8 000 集。因此，我国电视剧年产量居高不下，每年能播出的电视剧占比却较低，产量过剩，剧集积压，库存高，资源浪费现象集中反映了电视剧产业存在的供需错配，发展不充分、不均衡的问题。本章梳理了我国电视剧产业供需两端的基本情况，以及"互联网＋"语境给我国电视剧产业发展带来的机遇与挑战，探讨其未来融合创新的路径和发展趋向。

第一节　从短缺到充分的中国电视剧产业

追溯中国电视剧自诞生以来六十多年的历史发展脉络可以发现，中国电视剧产业呈现明显的"阶段性"发展轨迹。从一开始计划经济体制背景下由国家组织鼓励创作，电视剧在政治统帅和无偿供给中艰难生存；到"文化大革命"期间电视剧事业进入全面停顿状态；再到改革开放和市场经济大潮的冲击下，电视剧事业逐渐向产业进行转型过渡；而 21 世纪以来，电视剧产业化探索向纵深迈进，在受众、市场、资本、科技、新媒体等力量的推动下，整个中国电视剧产量由短缺逐渐走向充分。

改革开放前，我国处于计划经济时期，电视行业也不例外，其制作与播出完全受国家政府的行政指令安排，所有资金来自国家拨款，生产目的明确为国家宣传服务，因而形成了"制播合一，自制自播"的制播关系，没有产业分工与合作，也没有市场需求与交易。这一时期是中国电视剧作为纯粹事业的发展阶段，奠定了中国电视剧从事业到产业发展的物质与艺术基础。我们可以称之为中国电视剧的"前产业时期"。

早期中国电视剧由于受技术和客观条件的限制，在播出和编排方式上还不够成熟，电视台建设和电视剧集的制作处于试验探索阶段。1958 至 1966 年这 8 年间，全国电视剧制作总量仅仅为 210 余部，在资金短缺与制作能力有限的情况下，是非常不容易的（见图 1.1）。中国电视剧早期历史中的一些经典和具有代表性的作品，如《一口菜饼子》《党救活了他》《生活的赞歌》《愤怒的火焰》等产生于这一时期。此时期的电视剧以单本剧为艺术形态，并采取直播的方式，因此在产量和表现力上受到一定限制。

经历了"文化大革命"十年造成的严重停滞之后，中国电视剧发展迎来了市场经济大潮。1979 年 1 月 28 日，上海电视台播出了我国第一条电视广告，标志着电视的产业属性开始显露，商品经济与市场经济的力量逐步向电视剧生产领域渗透。电视剧的制作经费也开始由国家完全拨款转向以国家拨款为主，广告收入和市场交易为辅的方式转变。在生产方式上，从"制播合一，自制自播"向一定程度上的内部"制播分离"转变。在

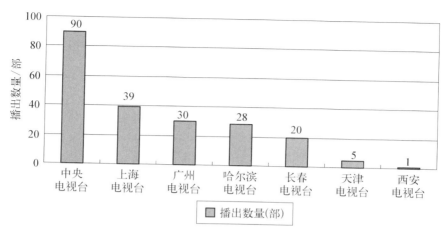

图 1.1　1958—1966 年全国电视剧播出情况①

"四级办电视"和"制播分离"的方针引导下，无论是电视剧制作能力还是电视基础设施建设都取得了较大进步，电视剧供应量猛增以填补需求缺口。首先是电视剧产量和观众人数的明显变化（见图 1.2）。从改革开放到 20 世纪末，我国电视剧的年产量呈现明显的上升趋势，1998 年达到 11 322 集；同时根据 1988 年 1 月第一次大规模"全国观众抽样调查"，全国拥有约 6 亿电视观众，电视剧日益成为受关注的文化产品。其次，电视台建设经历了大规模扩建，1989 年达到 469 座的顶峰之后进行改革，控制在 350 座左右的较合理规模。

如前所述，1983 年"四级办电视"政策的出台，带来了电视事业的大发展，电视观众的人数和电视剧需求大增。电视剧为了适应这种变革，生产与播出环节在电视系统内部逐渐分离，内部分工开始出现，专业性的电视剧制作力量不断发展。1986 年 4 月，广播电影电视部开始推行电视剧制作许可证制度，进一步促进了电视剧生产体制的专业化和社会化分工，也初步形成了全国性的电视剧交易市场网络，形成了以广告和电视剧交换为主的初级产业模式。1990 年《渴望》的制作播出将传统中以电影为模板、依赖外景地拍摄的电视剧生产模式，向成本低、效率高的室内基地化、工业化生产方式转移，形成了电视剧独特的生产模式，吹响了电视剧产业化的号角。

①　赵玉嵘：《中国早期电视剧史略》，中国电影出版社，2008 年，第 15 页。

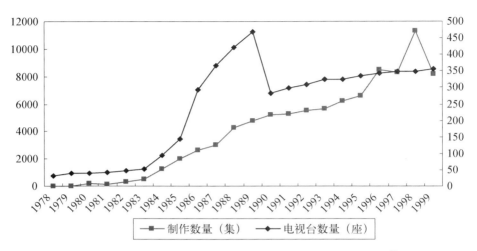

图 1.2　1978—1999 年我国电视剧制作和电视台建设走势图①

1992 年中国开始了新一轮的改革，发展社会主义市场经济体制成为国家战略。1992 年 2 月，中央电视台以 350 万元购买电视剧《爱你没商量》的播映权，标志着中国电视剧产业化进程的大幕正式拉开。1992 年 6 月，国家明确将电视剧划入第三产业，电视剧的产业属性得到正式确认。从此，市场机制开始在电视剧产业发展中发挥越来越大的作用，市场化运作渗透到电视剧生产的各个环节，生产主体、融资方式、题材选择、拍摄模式、交易体系、交易价格、收视率评价等均发生了很大的变化。《北京人在纽约》虽然由国有单位北京电视艺术中心摄制，但通过企业赞助、贴片广告、商业贷款等方式操作，取得了很好的市场回报，是中国第一部按照市场机制制作完成的电视剧。而管理部门对于拍摄许可证相对灵活的管理与允许港台力量参与大陆电视剧制作的规定，也进一步推动了电视剧的产业化发展。与此同时，电视剧类型意识也日益凸显，电视剧制作主动迎合观众喜好，出现了《红楼梦》《西游记》《包公》《梁山伯与祝英台》等古典历史题材剧，《渴望》《编辑部的故事》等室内剧，《一剪梅》《梅花三弄》等苦情剧。此外，电视剧海外传播与引进双向交流也日益增多。自 1979 年从南斯拉夫引进第一部海外电视剧《巧入敌后》之后，《大西洋

① 储钰琦：《中国电视剧产业史》，中国广播电视出版社，2014 年，第 80 页。

底来的人》《聪明的一休》《排球女将》等海外电视连续剧也出现在中国荧屏，引发了观众的追捧。

总之，这一时期电视剧事业整体呈现向产业化迈进的趋势，出现了以植入广告为主的商业模式，私营企业和工业化大生产方式相结合推动中国电视剧产业走向市场化运作。

进入 21 世纪后，在电视行业整体产业改革的大背景下，电视剧产业化发展速度加快。2003 年和 2004 年，国家广播电影电视总局先后向 24 家民营电视剧制作机构颁发了甲种电视剧制作许可证，以政策形式开放了电视剧的生产，标志着非公有资本进入电视剧生产领域，电视剧制播分离制度得到确立，电视剧制作机构和电视台分别形成了卖方和买方市场。2004 年，电视剧年产量突破了 2 万集大关，是 2003 年的两倍，电视剧交易规模达到 43 亿元。2006 年，"电视题材规划立项审批"制度被"电视剧拍摄制作备案公示"制度取代，使市场调节从源头开始发挥作用，进一步开放了市场，提高了透明度。2009 年开始，国有电视剧制作单位开始大规模转企改制，民营电视剧制作机构占据了 3 000 余家具有电视剧制作资质市场主体的 80％以上份额，华谊兄弟、华策影视、光线传媒等企业挂牌上市，电视剧版权交易中心也逐步建立。通过发展，电视剧产业基本形成了创作、生产、购销、消费四个主要环节，以及包含创作方、投资方、制作方、发行方、播出方（购买方）、观众和广告等多方参与的完整的产业链形态。与此同时，一些新的产业形态，如联合首播、植入广告、视频网站播出等也开始出现。

2012 年以来，中国特色社会主义进入新时代，电视剧也迎来了媒体融合环境中的产业繁荣期。国家对文化产业、媒体融合与文艺政策的新战略，给电视剧产业提供了新的发展机遇。而一些具体的监管政策，如黄金时间段的细化管理、取消电视剧插播广告、一剧两星新政、境外剧线上线下同标、网络剧先审后播、网台同标等，塑造了新媒介环境下的电视剧产业环境。2017 年，国家新闻出版广电总局等五部委联合下发了《关于支持电视剧繁荣发展若干政策的通知》（即"电视剧 14 条"），具体落实中央关于繁荣发展社会主义文艺的意见，对电视剧的创作、生产、购销、消费等环节提出了具体的指导意见。在国家"互联网＋"产业政策的促进下，BAT（百度、阿里巴巴和腾讯）等互联网企业全面介入视频网站后，改变

了电视剧行业的竞争格局，电视台与视频网站在博弈中相互融合，促进了台网共同投资、制作、发行剧集，催生了电视剧更加多元化的商业模式，出现了定制剧、自制剧、IP剧、周播剧等新形式，电视剧类型化和精品化发展趋向越来越明显，"现象级"作品和超级剧集不断涌现，剧作质量得到了明显提升。同时还在与青年亚文化的互动融合中，培养了观众付费观剧的新消费习惯，打破了"先台后网"的播出惯例，形成了"先网后台""网台同步""网台异步"等多种播出模式。在海外输出方面，也取得了突破性的成绩，出口遍及百余个国家和地区，东南亚、日韩、欧美、非洲成为中国电视剧的四个主要海外市场，尤其是非洲，近年来是中国电视剧最具潜力的新兴海外市场，电视剧成为"一带一路"倡议中促进中非民心相通的有力桥梁。

就产业发展的具体情况而言，主要表现在电视剧产量突飞猛进，自 2000 年以来，中国电视剧的总量每年就已经超过 1 万集，2007 年，更是拿下生产数量、播出数量、观众数量的三项世界第一，至今我国电视剧在生产总数上仍居高不下，出现了产能过剩的现象。与此同时，随着观众需求与内容生产的提升，我国的电视剧创作呈现出丰富的题材和类型样式，包括《宫》《步步惊心》等穿越剧，《人民的名义》《白夜追凶》等涉案剧，《仙剑奇侠传》《古剑奇谭》《轩辕剑》等玄幻剧，《红高粱》《平凡的世界》《白鹿原》等现实题材剧，而古装剧、历史剧、军旅剧、都市剧、青春剧、动画片等传统题材类型同样层出不穷。资本市场化运作的突破为电视剧大制作保驾护航，融资环境的改善促进了电视剧制作能力的拓展，四大名著的新版改编电视剧成为中国第一批投资过亿的电视剧，其后大投资大制作成为常态；而随着"三网融合"的推进，网络新媒体崛起带来的跨媒介传播又为电视剧播放和制作提供了新平台。2014 年被誉为"网络剧自制元年"，之后经历了 2015 年爆发期，2016 年调整期，2017 年又有了新一轮的增长，上线的 206 部网络剧总播放量达到了 833 亿次，2018 年后，伴随着版权费用的陆续下滑，网络剧、古装剧、IP 改编剧交织构成头部市场，2019 年，剧集市场开始大幅度收缩，优质独播剧成为各大平台竞相争夺的高地。网络剧的出现和迅猛发展也掀起电视剧产业的新一轮变革。总而言之，以历史回溯的角度来看，中国电视剧走上产业化道路夹杂着时代的烙印和历史特征，在伴随着政策制度、资本环境、制作技术、产业定

位、受众市场、媒介形态等诸多因素而来的突破性变革中，毋庸置疑，中国电视剧产业的供给能力在持续增强。但是，围绕在电视剧产业供需两端的电视剧文化价值缺乏、生产机制阻塞、制度供给不足、受众需求失衡、新旧媒体竞争等问题仍然客观存在，因此在产业供给侧改革的视域下对电视剧供需两端进行综合分析有助于促进其结构平衡和良性循环。

第二节 中国电视剧产业结构与供需问题梳理

2015 年 11 月 10 日，习近平总书记在中央财经领导小组第十一次会议上首次提出"供给侧结构性改革"，[①] 2016 年 1 月 26 日又在中央财经领导小组第十二次会议，研究供给侧结构性改革方案时提出"要在适度扩大总需求的同时，去产能、去库存、去杠杆、降成本、补短板，从生产领域加强优质供给，减少无效供给，扩大有效供给，提高供给结构适应性和灵活性，提高全要素生产率，使供给体系更好适应需求结构变化"。[②] 而电视剧产业作为文化产业的重要板块，表面上每年的电视剧产量居高不下，供应充足，但是观众需求与产品内容衔接不当，供给过剩导致有效供给不足，电视剧产业结构失衡现象仍然明显。而"供给侧改革主要是从供给侧角度进行产业结构优化，通过增加有效供给促进经济增长，供给侧改革意味着'供需相匹配'的新经济结构的到来"。[③] 因此，通过翔实的数据和对比分析来剖析中国电视剧产业供需两端现状对指导其供给侧改革有着直接的现实意义。

一、市场需求状况分析

1. 收视率和市场份额分析

电视收视率作为"注意力经济"时代的重要量化指标，是深入分析电

① 《习近平主持召开中央财经领导小组第十一次会议》，http：//news.xinhuanet.com/politics/2015－11/10/c_1117099915.htm。
② 《习近平主持召开中央财经领导小组第十二次会议》，http：//news.xinhuanet.com/politics/2016－01/26/c_1117904083.htm。
③ 李晓晔：《"供给侧改革"与出版创新》，《出版发行研究》2015 年第 12 期。

视收视市场的科学基础，同时也是节目评估的主要指标。观众、电视节目制作方、编排人员依靠收视率最后达成各自的利益共识，实现节目选择的最优化。而通过分析电视剧在整个电视节目中的市场份额可以大致了解电视剧对于目标受众的吸引力程度，从而帮助实现供需两端的有效对接。

众所周知，随着2005年以《超级女声》为代表的选秀节目的走红，以真人秀为主的综艺节目日渐成为21世纪电视观众钟爱的对象以及电视荧屏日常播出的主要节目类型，不可否认的是，电视节目娱乐化倾向渐趋严重。而电视剧这一传统艺术样式曾经作为电视节目青睐的主要对象，在以互联网为主的新媒介力量崛起后，受到综艺、生活服务类节目、专题类节目、青少年节目、体育、电视电影等艺术样式的直接冲击，这一状况无论是在收视率还是市场份额上都有清晰的数据体现。可以看出自2006年以来，虽然电视剧仍然是电视节目类型的主要组成部分，但是其收视份额整体呈现明显的下降趋势，甚至在2016年跌至历史新低（见图1.3和图1.4）。

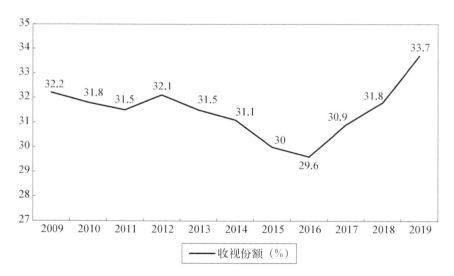

图 1.3　2006—2019 年我国电视剧收视份额走势图

数据来源：CSM

同时，通过2017年电视剧的收视情况（见表1.1）可以看出，收视率达到1％以上的爆款电视剧仅有26部，且播放平台主要为湖南卫视、东方卫视、江苏卫视、北京卫视等一线卫视，单部电视剧分担的市场份额甚至

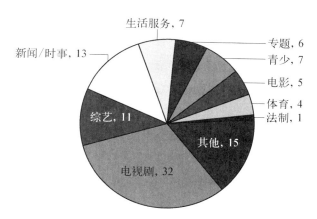

图 1.4　2018 年各类节目收视比重（单位：%）

数据来源：CSM

超过 10％，可见电视剧生产、播出与消费存在严重的两极分化现象。其中中央电视台播放的抗战、历史、革命等正剧题材也因为观众的收视习惯和类型爱好处于收视率的尾端。由此可见，目前我国电视剧的有效生产情况堪忧，真正能兼顾商业和艺术的电视剧精品数量有限。

表 1.1　2017 年 52 城 1 月 1 日—12 月 1 日电视剧收视情况表

序号	剧　　　名	频　　道	收视率/%	市场份额/%
1	《人民的名义》	湖南卫视	3.661	11.533
2	《那年花开月正圆》	东方卫视	2.564	8.567
3	《因为遇见你》	湖南卫视	1.930	5.880
4	《我的前半生》	东方卫视	1.876	6.455
5	《那年花开月正圆》	江苏卫视	1.756	5.880
6	《楚乔传》	湖南卫视	1.741	10.837
7	《欢乐颂 2》	浙江卫视	1.614	5.468
8	《欢乐颂 2》	东方卫视	1.584	5.364
9	《放弃我抓紧我》	湖南卫视	1.525	4.392
10	《人间至味是清欢》	湖南卫视	1.315	4.449
11	《孤芳不自赏》	湖南卫视	1.314	3.863
12	《三生三世十里桃花》	东方卫视	1.288	3.693

<div align="right">续　表</div>

序号	剧　　名	频　　道	收视率/%	市场份额/%
13	《于成龙》	中央一套	1.277	4.279
14	《青年霍元甲之冲出江湖》	中央八套	1.262	3.859
15	《急诊科医生》	东方卫视	1.248	4.147
16	《我的前半生》	北京卫视	1.248	4.287
17	《守护丽人》	东方卫视	1.229	3.541
18	《我的1997》	中央一套	1.217	4.211
19	《生逢灿烂的日子》	北京卫视	1.190	3.923
20	《我们的少年时代》	湖南卫视	1.179	4.003
21	《爱来的刚好》	江苏卫视	1.167	3.350
22	《擒狼》	中央八套	1.143	4.124
23	《太行英雄传》	中央八套	1.134	4.092
24	《择天记》	湖南卫视	1.119	3.923
25	《枪口》	中央八套	1.099	4.023
26	《飞哥战队》	中央八套	1.090	3.944
27	《真心想让你幸福》	中央八套	1.088	3.224
28	《生逢灿烂的日子》	东方卫视	1.057	3.486
29	《国民大生活》	东方卫视	1.052	3.542
30	《夏至未至》	湖南卫视	1.050	3.663

数据来源：CSM

2. 电视剧观众群体特征描摹

"受众的形成常常基于个体需求、兴趣和品位的相似性，其中有许多都反映出社会或心理根源。最典型的需求是获得信息、休闲、陪伴、娱乐或逃避"。[①] 而观众的审美需求与接受程度又深受收视群体的年龄、性别、社会经验、知识水平、文化背景的影响，在自身需求和鉴赏能力的接受范围之内，观众会在收视习惯的诱导下选择最吸引和适合自己的电视剧样式来进行消费。而电视剧的美学不仅存在于荧屏之上和电视剧的制作过程中，同时也存在于观众的感受与接受过程中，在某种程度上电视剧观众是

①　丹尼斯·麦奎尔：《受众分析》，刘燕南、李颖、杨振荣译，中国人民大学出版社，2006年，第48页。

电视剧美学的出发点和落脚点。因此，电视剧观众既是一种具有社会活动意义的消费个体，又是电视剧产业定位的目标群体，他们与电视剧美学的对话性就成为电视剧产业需要抓住的着力点。通过数据分析清楚地了解受众需求和受众群体各部特征之间的关联则有助于电视剧产业更加精准地定位，促进生产结构的进一步优化。

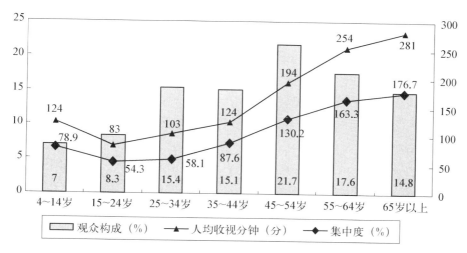

图 1.5 不同年龄段电视观众收视情况（所有调查城市）

数据来源：中国产业信息网

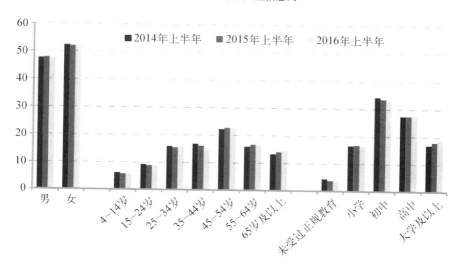

图 1.6 晚间黄金档电视剧观众年龄、性别构成情况

数据来源：CSM

从图 1.5 和图 1.6 显示的过去几年电视收视市场的总体发展情况可以看出，我国电视的收视总量不容乐观，电视开机率呈现明显的下滑趋势，观众平均到达率从 2012 年的 68.4％到 2016 年的 60.5％，下降将近八个百分点，电视机越来越趋向于作为家庭摆饰，整个传统电视行业的收视竞争压力一直在持续提升。2017 上半年，电视剧收视时长占所有节目收视总时长的 29.9％，虽位居各电视节目类别之首，但从观众群体收视特征的角度来看，日均观众规模在缩减，观众的收视时长与集中度随着年龄呈正增长趋势，晚间黄金剧场中 45 岁及以上中老年观众构成比例持续增高，从 2014 年上半年的 51.64％上升到现在的 54.54％，而 15～35 岁这个区间的年轻观众群的电视收视量明显窄化，电视剧观众老龄化现象愈趋明显。

而网络剧观众的年龄、学历构成情况恰恰与传统电视观众的年龄、学历构成情况形成鲜明对比，19～35 岁的年轻观众群体越来越趋向于活跃在网络剧观看模式中，同时与具有初高中学历的观众占据传统电视剧观众的高比例不同，具有本科及以上学历的观众成为网络剧观看群体的主体构成部分（见图 1.7）。

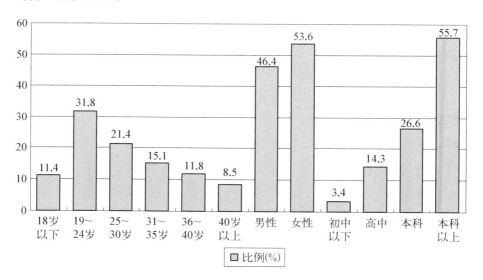

图 1.7　网络剧观众年龄、性别和学历结构情况
数据来源：艾瑞咨询

显而易见，互联网变革带来的新媒体行业的崛起，以手机、平板电脑为主的移动终端和以腾讯视频、搜狐视频、爱奇艺、乐视视频为代表的视

频网站为年轻一代的观众群体提供了数字化生存之可能。移动互联网等新媒体正在转移传统电视剧观众的注意力，观众群体逐渐分流，碎片化观看与交互式体验成为网络剧的一大卖点。在"互联网＋"语境下，对电视受众群体的解读变得更为复杂和多样化，受众细化分层，要求更高。电视剧类型题材筛选手段和搜索方式的快速便捷使得收视长尾效应不得不被重视，电视剧产业中的受众观念亟待转变。

3. 电视剧观众主体需求分析

电视剧作为一种体验性商品，属于文化经济范畴，"在文化经济中，交换和流通的不是财富，而是意义、快乐和社会身份"。[①] 因此，情感因素和收视快感在消费者态度的形成中有着举足轻重的作用，它表现为消费者对有关商品质量、形象、内容、社会认同等产生的喜欢或不喜欢的感情反应。通过对电视剧市场观众主体需求进行分析，准确地把握观众对于电视剧类型、视觉元素、创作风格、主题价值、艺术风貌的需求特点，有利于最大限度地把握观众爱好和需求取向，从而实现电视剧产业的有效供给。

在"注意力经济"时代，产品内容的优劣理所当然成为能否获得观众视觉聚焦的重要因素，而电视剧更是通过视听元素传达一定文化价值和美学内涵的艺术性商品，主题、人物关系、叙事逻辑、视听风格、场景等都被用来表现人的本质力量与客体在现实世界的各种关系，这些电视剧艺术架构元素也就成为观众的择剧参考。我们可以看到在影响电视剧观众观看意向的因素中，电视剧剧情、类型和演员诠释角色的能力成为最重要的前三项，视听元素和年代设定则紧随其后，可见电视剧的艺术性和思想性仍是观众最主要考虑的品质（见图1.8）。[②]

而类型作为电视剧制作方与观众观剧期待之间存在的一种约定俗成的范式，能够较为稳定地衔接二者需求，观众在得到社会认同，获取快乐和意义的同时与制作方在产业范畴内达成利益共识。据调查，都市生活剧成为各年龄层观众最喜欢的电视剧类型，近几年最典型的代表作品有《欢乐颂》《欢乐颂2》，而颇受中老年欢迎的战争剧、年轻观众喜爱的言情剧排

① 约翰·菲斯克：《电视文化》，祁阿红、张鲲译，商务印书馆，2005年，第448页。
② 徐青毅：《刍议中国电视剧观众的偏好与选择评估体系》，《西部广播电视》2013年第5期。

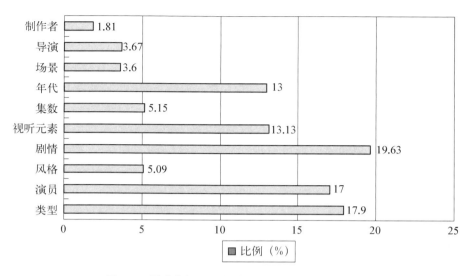

图 1.8　影响电视剧观众收视意向的元素所占比例

列其后，同时通过类型需求也侧面反映了中老年是传统电视的观众主体。相反的是，在最受欢迎的网络剧类型调查中，喜剧、爱情、玄幻、古装、悬疑、科幻等受年轻一代粉丝喜爱的类型以绝对优势占据网络剧类型喜好排行榜，可见平台属性也成为电视剧观众分流的重要诱导因素，但毋庸置疑的是，"内容为王"和"观众至上"仍是电视剧产业发展超越平台界限的首要逻辑（见图 1.9 和图 1.10）。

二、产业供给情况分析

1. 电视剧产量和资源使用情况分析

从供应数量来看，我国是世界电视剧产量第一大国，2012 年是其产能的最高峰，达到 506 部，17 700 集，但是市场消化能力不足带来的库存积压、资源浪费问题不容小觑。虽然在市场自主调节和政策引导下，近几年来电视剧产量小幅度下降，但平均每年仍保持在 1.5 万集以上，而且从电视剧的集数变化来看，40 集以上的中长篇电视剧数量大幅增长，2018年 60 集以上的电视剧就有 10 部，由此带来的电视剧剧情"注水"、节奏拖沓现象变得普遍（见图 1.11）。2017 年热播的《大军师司马懿之军师联盟》

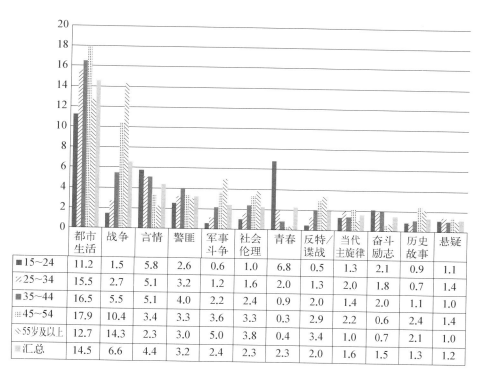

	都市生活	战争	言情	警匪	军事斗争	社会伦理	青春	反特/谍战	当代主旋律	奋斗励志	历史故事	悬疑
■15~24	11.2	1.5	5.8	2.6	0.6	1.0	6.8	0.5	1.3	2.1	0.9	1.1
▨25~34	15.5	2.7	5.1	3.2	1.2	1.6	2.0	1.3	2.0	1.8	0.7	1.4
■35~44	16.5	5.5	5.1	4.0	2.2	2.4	0.9	2.0	1.4	2.0	1.1	1.0
⁝45~54	17.9	10.4	3.4	3.3	3.6	3.3	0.3	2.9	2.2	0.6	2.4	1.4
╲55岁及以上	12.7	14.3	2.3	3.0	5.0	3.8	0.4	3.4	1.0	0.7	2.1	1.0
▨汇总	14.5	6.6	4.4	3.2	2.4	2.3	2.3	2.0	1.6	1.5	1.3	1.2

图1.9 不同年龄段观众喜欢的电视剧类型占比情况（单位：%）

数据来源：CSM

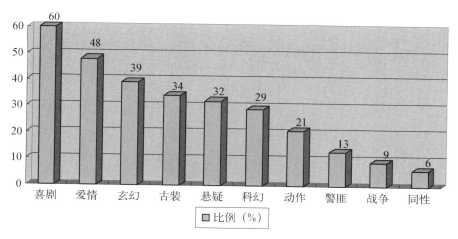

图1.10 观众最喜欢的网络自制剧类型占比

数据来源：艺恩咨询

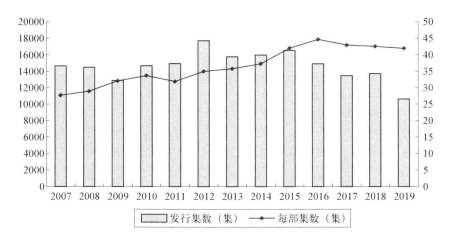

数据来源：CSM

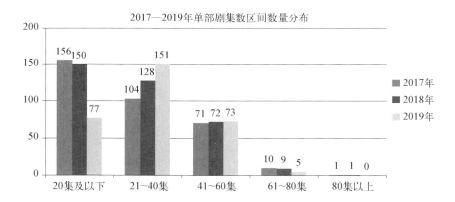

2019年五大视频平台不同集数的上新网络剧占比（单位：%）

图 1.11　2006—2019 年我国电视剧产量情况

数据来源：《中国电视/网络剧产业报告 2020》

起初因颠覆性的人物形象刻画和颇具张力的剧情安排走热，然而主创为了给其第二部《虎啸龙吟》留有发挥余地而导致剧集后半部分叙事寡淡，恰好说明了电视剧通过压缩艺术表现力来提升体量的做法值得商榷。2019 年播出的电视剧中，21～40 集为电视剧主要播出集数，无超过 80 集的电视剧，显示出政策调控的后续效果。

　　与此同时，近十年来电视剧的播出份额一直徘徊在 26.5％左右，更为严峻的是电视剧的资源使用率在 2010 年达到最低，为 12％，之后虽有小幅度回升，但在 2014 年之后又呈现明显的下降趋势，这一方面表明电视剧生产触到需求的天花板，市场容量趋近饱和；另一方面说明真正具有文化价值和市场认可度的高质量电视剧依旧匮乏（见图 1.12）。

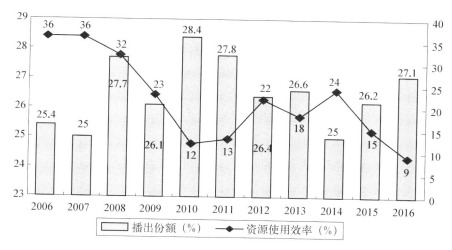

图 1.12　2006—2016 年我国电视剧播出份额和资源使用率情况

数据来源：CSM

2. 电视剧题材类型分布情况

　　近两年来国产电视剧在 IP 改编和资本主宰的产业环境中出现了野蛮增长的趋势，迷信于流量明星和 IP 经济的发展模式导致电视剧类型和题材集中扎堆，风格美学千篇一律，现实架空问题突出，严重违背了电视剧产业的发展规律和市场准则。通过对 2015—2018 年电视剧类型和题材分布情况的分析，我们发现都市题材、军事革命题材、传奇题材电视剧占据了整个产业的 70％左右，直接后果就是工业复制下的电视剧美学使观众产生了严重的审美疲劳和价值失范问题（见图 1.13 和 1.14）。

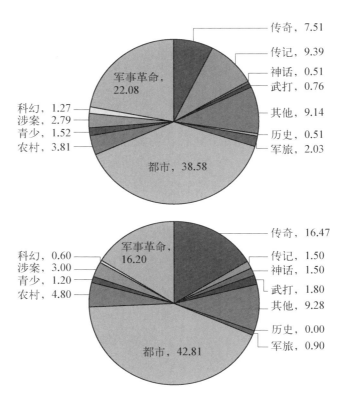

图 1.13　2015 和 2016 年国产电视剧题材分布情况
（单位：％，计算数字四舍五入，下同）

数据来源：国家新闻出版广电总局

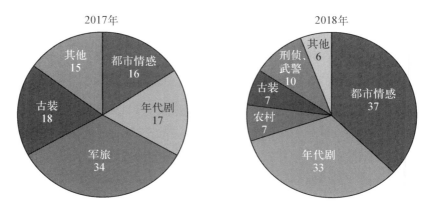

图 1.14　2017 和 2018 年收视率 TOP30 电视剧题材分布情况（单位：％）

数据来源：《中国电视剧产业发展报告 2019》

比如，继 2012 年《北京爱情故事》《北京青年》之后，都市/爱情题材电视剧在取得一定市场反响后又重新占据荧屏，紧接着《欢乐颂》《漂洋过海来看你》《北上广不相信眼泪》《我的前半生》《温暖的弦》等席卷而来，成为电视剧题材的霸屏样式，其故事背景、人物设定、情感发展都带有一定的重复属性；同样自 2015 年《花千骨》开启玄幻题材后，以网络小说或游戏改编的《青云志》《幻城》《三生三世十里桃花》《香蜜沉沉烬如霜》等如法炮制，由此带来的收视反应却不尽如人意，口碑持续走低，人物造型、宏大叙事、虚构世界的讲述机制也成为此类电视剧的表现常态。总而言之，抛开承担价值引导和历史记忆的革命历史等主旋律题材电视剧不说，国产电视剧在类型开发的道路上仍欠缺较强的自觉意识，而在"互联网＋"时代背景下，电视剧在内容生产和产品传播层面必将得到前所未有的革新，创新内容与创意人才也将成为电视剧领域未来必须深耕的方向。

3. 生产制作机构情况

21 世纪以来，随着国家电视剧政策环境变得逐渐宽松，我国电视剧市场化运作模式渐趋成熟，生产机构规模不断扩大，行业竞争激烈。根据国家新闻出版广电总局公布的数据，从 2008 年到 2018 年，持有《广播电视节目制作经营许可证》的机构数量呈现爆发性增长，2018 年达到 18 728 家，市场主体体量足够庞大，但取得"电视剧制作许可证（甲种）"的机构数量由之前的 130 家左右降到 113 家，2019 年再减少 40家，仅剩 73 家机构，可见真正具有影响力的电视剧公司仍在少数（见图 1.15）。

与此同时，规模化的生产能力是获得电视剧制作领域话题权的重要保证，因此具有绝对竞争力的市场主体不仅要能够承担提升电视剧内容和收视份额的重要责任，同时它们也应该在广告、发行、包装、衍生等中下游领域，以及游戏、动漫、电影等临近行业具有综合实力。而通过对电视剧播出集数前十的影视公司及其占据 TOP50 收视榜的电视剧集数进行分析发现，其中仅华策影视以超过 1 000 集左右的产能占据榜首，其余几家头部公司产能均在 200～500 集之间，同时华策影视目前拥有包括克顿传媒、剧酷在内的 8 家子公司，综合实力强劲，2018 年参与出品的剧集达 13 部，包括《创业时代》《甜蜜暴击》《奔腾岁月》《橙红年代》《天盛长歌》《最

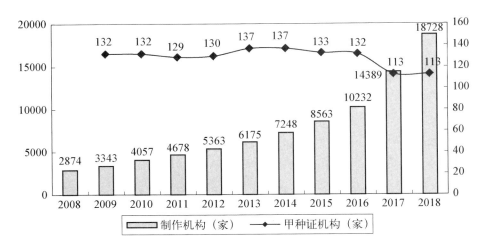

图1.15　2008—2018年持有《广播电视节目制作许可证》和
"电视剧制作许可证（甲种）"的机构数量

数据来源：国家新闻出版广电总局

亲爱的你》等，并承包了30％以上的"爆款"剧集，成为最具实力的市场主体。但是值得注意的是，出品《欢乐颂》的山影集团、出品《琅琊榜》的正午阳光、出品《小别离》的柠萌影业成为少数崛起的几个影视公司，而且不容忽视的事实是我国排名靠前的电视剧生产公司剧集生产所占据的市场份额前几年均低于20％，电视剧产业的集中化程度不够，真正具有精品制作能力能够进行稳定化生产和规模化运作的综合性生产公司屈指可数（见图1.16）。

4. 播出平台分析

随着三网融合逐渐推进，数字技术全面普及以及互联网宽带资源和5G移动互联网建设不断完善，我国电视频道建设和受众覆盖规模再上新台阶。与此同时，观众对于电视节目信号接收的质量和便捷度有了更高的追求。据"2018年度美兰德中国电视覆盖及收视状况调查结果"，2018年近八成（56家）卫星电视频道布局高清频道，其全国累计覆盖人口达157.4亿人次，2014—2018年年均增长率更是高达91.0％，单个频道全国平均覆盖人口为2.7亿人。2018年全国覆盖人口超过2亿人的高清卫星电视频道达35家，超过总量的六成，数字高清画质的观看体验成为大势所趋（见图1.17）。

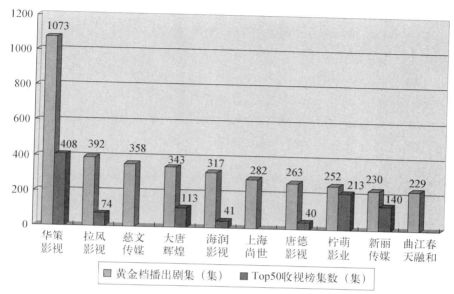

图 1.16 电视剧播出集数排名前十的影视公司及 TOP50 收视榜集数

数据来源：2016 年 33 卫视台黄金档剧场首轮电视剧播出集数

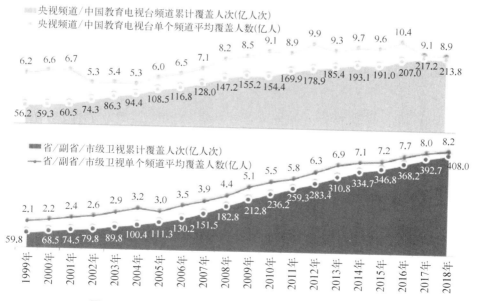

图 1.17 1999—2018 年全国各类卫星电视频道覆盖情况

数据来源：美兰德中国电视覆盖及收视状况调查数据库

从我国电视传播平台的结构分布情况来看，2018年我国电视覆盖传播通路仍是有线数字电视用户规模最大，以超过一半的收视比例占据着主导地位，同时以直播卫星数字电视、IPTV、OTT TV为主的新型覆盖通路五年内取得了快速发展，占据着70％以上的收视份额，形成了电视交互高清传播通路的新格局，一定程度上有利于吸引电视剧观众群回流。但是值得注意的是，在频道资源过剩和受众群体覆盖高度重复的情况下，电视剧集收视频道占比呈现明显的"马太效应"（见图1.18）。

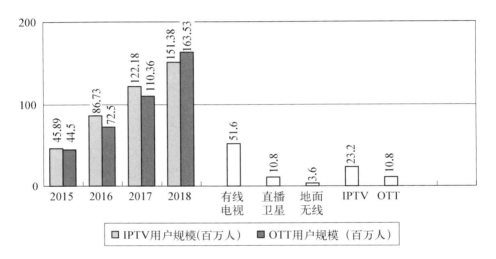

图 1.18 2015—2018 年 IPTV、OTT TV 用户规模和各类通路占比情况

数据来源：CMMR

2018年，收视 TOP30 剧目主要集中在浙江卫视、北京卫视、东方卫视、江苏卫视、湖南卫视等卫视频道，可见在资金投入、频道建设和观众黏性上，我国卫视频道结构明显欠缺优化，提升市场竞争活力和传播平台自身创新源动力成为各大卫视和频道的关键生存之道（见图1.19）。2019年，五大头部卫视在剧集上新方面总体保持稳定，台网联动成为首选，台网同步剧90部，先台后网4部，先网后台8部，地方台先行播出剧25部，重播剧1部（2018年推出的电视剧《最美的青春》，2019年在中央电视台八套重播）。《都挺好》《少年派》《小欢喜》《亲爱的，热爱的》《老酒馆》等2019年受众关注度较高的头部热门剧均采取台网同步的播出模式，双向输出触达更多人群，以提高收视率和话题度。

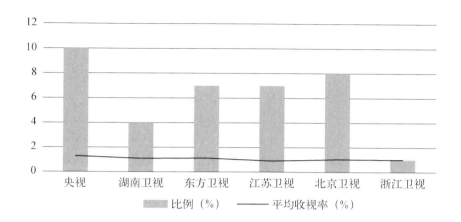

数据来源:《中国电视剧产业发展报告 2019》

2017—2019 年五大卫视上新剧数量（部）

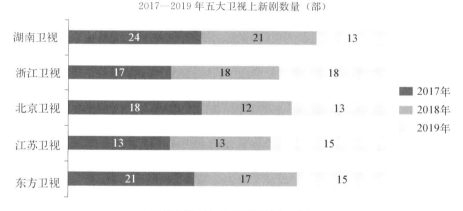

数据来源:《2019 腾讯娱乐白皮书》

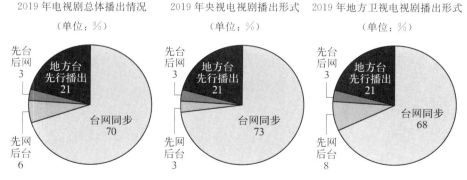

图 1.19　2018 年收视 TOP30 剧目卫视分布占比情况

数据来源:《中国电视/网络剧产业报告 2020》

三、供需错配：我国电视剧产业生态失衡的多重症候

综合以上对我国电视剧产业供需两端现状的分析，一方面我国电视剧产业取得了许多突破性成就，包括电视频道和传播通路建设、题材类型探索、生产制作能力提升等；另一方面又存在明显的供需错配，资源浪费，发展不平衡、不充分等问题，具体表现在以下五个方面。

1. 生产的高耗能与低效能恶性循环

每年电视剧的产量居高不下，市场需求趋近饱和，但电视剧剧集长度、集数和制作成本在不断上升，真正具有高艺术水准和文化价值的电视剧比较缺乏，在电视剧的资源使用率近几年持续走低的情况下，造成了严重的资源浪费和库存积压，长此以往电视剧产业结构发生畸变。与此同时，过度依赖流量明星和IP效应的制作模式导致受众市场窄化，需求端与供应端衔接错位，最后陷入产业野蛮增长的怪圈。

2. 受众定位泛化，群体分流与老龄化问题突出

在传统电视中，观剧比例较高的受众年龄层主要集中在45岁以上，年轻观众的收视时长与到达率持续走低，年轻观众在新媒体和"互联网＋"语境的冲击下渐趋流失。与此同时，以互联网为代表的青年亚文化集聚地和以电视台为代表的主流文化传播阵营所具有的不同媒介特质和内容供给造成了收视群体明显的差异化"聚居"，电视剧产业在内容生产上面临着结构转型，观众群体定位亟待细化。

3. 观众需求的多元复杂与电视剧内容供给的同质单一

电视剧一方面作为"电视流"的一部分而存在，注重线性播放的陪伴价值，成为家庭娱乐生活的一部分；但另一方面从个人的角度来看，它又是观众实现自我需求而进行情感投射的视觉机制。因此不同性别、年龄、文化程度、经济水平的观众对电视剧的内容需求有着明显差异。而我国电视剧类型主要集中在都市生活剧、革命历史剧和传奇剧等少数几个题材样式上，同时在观众尤为关注的美学风格、剧情饱满程度、文化价值、视听元素等方面表现能力赢弱，所以工业化生产下的复制美学与观众审美的日渐提升造就了当下电视剧精品内容和创新型类型供给不足的产业困境。

4. 产业竞争活力不足，实力型市场主体短缺

由于整个市场宽容度提升，电视剧产业在资本自由涌入过程中呈现粗放型增长态势，除了以华策影视为代表的少数几个生产公司贡献着三成左右的收视爆款剧集，其他市场主体每年则通过制造高产量、低口碑电视剧抬高产能过剩比例。因此，实力型市场主体头部带动能力有限，体量庞大的市场尾部竞争缺乏活力就成为影响当下电视剧产业实现有效供给与精准对接的重要因素。

5. 传播平台消化能力羸弱，卫视频道"马太效应"突出

尽管我国电视剧传播通路越来越向高清化和注重交互式体验的方向发展，IPTV 和 OTT TV 数量逐年递增，但是庞大的电视剧体量对传播平台的消化能力造成了巨大压力，在频道覆盖高度重复化面前，真正能走向观众的电视剧仍然有限。与此同时，由于资金实力、地域限制、受众市场份额和人才分配的严重不均，以北京卫视、东方卫视、江苏卫视、湖南卫视为代表的头部卫视频道占据着绝对优势，因此传播平台掣肘也成为电视剧供给侧改革的范畴之一。

第三节 "互联网+"语境下的中国电视剧产业生存境况

随着"互联网+"意识的不断深入，网络剧成为互联网创新成果与电视剧领域深度融合的范例之一，而进一步"推动技术进步、效率提升和组织变革，提升实体经济创新力和生产力，形成更广泛的以互联网为基础设施和创新要素的经济社会发展新形态"，[①] 是电视剧产业未来转型面临的机遇和挑战。因为，一方面电视剧产业可以借力于"互联网+"语境，通过生产要素优化、产业体系更新、商业模式重构完成经济结构的转型和升级；另一方面互联网所带有的无序自由、野蛮生长、"高维媒介"属性是媒体融合达成共生逻辑的重要障碍。[②]

① 《国务院关于积极推进"互联网+"行动的指导意见》，http://www.gov.cn/zhengce/content/2015-07/04/content_10002.htm。
② 喻国明：《互联网是一种"高维"媒介——兼论"平台型媒体"是未来媒介发展的主流模式》，《新闻与写作》2015 年第 2 期。

一、产业自主空间提升与有效制度供给缺位

"制度供给问题与供给能力的形成密切相关,应该充分地引入供给侧分析而形成有机联系的认知体系,打通'物'和'人'这两个都位于供给侧的分析视角,将各种要素的供给问题纳入紧密相连的制度供给问题的分析体系。而落实到中国的实践层面,就是要强调以改革为核心,从供给侧发力推动新一轮制度变革创新和加快发展方式的转变与升级"。① 由此可见,在电视剧供给侧问题的分析中,制度供给作为顶层设计担负着产业内外部规则确立和协调各要素与全局关系的重要责任。而在"互联网＋"时代背景下,对于电视剧产业自由度与有效制度供给的平衡需要更好地把握。

传统电视剧产业与政府制度供给之间的关系经历了从事业管控、产业鼓励再到当下规制调控与引导服务的转变。我国广播电视事业起步之初就发挥着党和政府的"耳目喉舌"作用,1966 年第九次全国广播工作会议就明确提出"要认识到政治是统帅,是灵魂,政治工作是电视事业的生命线"的论断。这一时期电视台作为国家经营的事业单位,电视台建设,电视剧的播出时长、频率和制作数量都受到严格的政治管控。而后第十一次全国广播电视会议提出的"四级办电视"方针一定程度上冲击了中央电视台的主导地位,进入 20 世纪 90 年代以后,中国电视剧产业逐渐接受社会主义市场经济大潮洗礼,开始走向观众。这一时期政府作为广播电视服务的供给主体,优化制度供给,对于提升中国电视剧服务质量产生了重要影响。1995 年 10 月 18 日颁发的《电视剧制作许可证管理制度规定》(于 2004 年 8 月 20 日废止)第一次在有限范围内向社会力量开放电视剧生产,其后关于电视广告宣传管理、电视剧境外引进、电视剧制片、影视集团化改革、电视剧审查、合拍剧等一系列法规政策和管理条例的颁布,表明国家广播电影电视总局在不影响主流价值观传播的前提下放松了对电视剧产业的管制,制度供给开始偏向产业鼓励。进入 21 世纪以来,2000 年党的第十五届五中全会首次将"文化产业"正式列入国民和经济发展战略

① 贾康、苏京春:《探析"供给侧"经济学派所经历的两轮"否定之否定"——对"供给侧"学派的评价、学理启示及立足于中国的研讨展望》,《财政研究》2014 年第 8 期。

中，电视剧作为文化产业的重要组成部分，其制度供给不断优化，政府与市场的联动关系趋向合理。其中，电视剧的题材审批开始让位于市场调节、非公资本准入、制播分离、禁止插播广告、一剧四星到一剧两星的购销模式、限娱令等，从不同层面对电视剧的题材内容、市场主体、商业模式、播出平台、海内外传播、价值导向进行了适当的规制调控与引导服务，电视剧产业的制度供给整体呈现了从单向管控走向主动服务的轨迹。

而互联网作为一个开放性的空间体系，从设计之初就带着去中心化的思维，企望规避传统与现实的诸多规制，在技术本身自律的基础之上最大限度地给予市场竞争自由。网络剧则是依托于互联网基础设施和创新要素发展出的电视剧文化产业新形态，因此出于产业私人动机和公共激励的目的，在网络空间下它具有自我规制的选择优势。这种自我规制的权力掌握在私人参与者手中，但政府为确保公共利益不受威胁会对自我规制过程实施监督，在互联网中就成为一种"有条件的自我规制——公共规制和私人规制相互融合的产物"。[①] 这使电视剧产业的自主空间有了很大的提升，也是网络剧在资本环境、艺术表现自由度上的优势体现。然而，当下网络剧在行业规范和产业生态环境上仍呈现出无序状态，具体体现在网络剧资金成本持续拉高，资源分配不均，内容艺术水准参差不齐，IP 过度消耗，历史和现实架空问题突出，价值导向失范等。从经济学的角度来看，"当存在诸如公共产品、信息不对称、自然垄断、外部性和社会公正等情况时，政府应该加以干预"。[②] 国家广播电视总局由此也针对网络剧乱象采取了限酬令、台网统一尺度、视听节目内容审核等举措。但是随着台网融合的不断推进，平台逻辑不同势必存在政策短板现象，这对电视剧产业制度供给提出了更高要求。

二、平台迁徙与台网共生逻辑缺失

2019 年 2 月，中国互联网络信息中心（CNNIC）发布的第 43 次《中

① Philip Eijlander . Possibilities and constraints in the use of self-regulation and co-regulation in legislative policy : Experiences in the Netherlands-lessons to be learned for the EU ? *Electronic Journal of Comparative Law* , 2005 , 9（1）：102 – 114.

② 斯蒂芬·布雷耶：《规制及其改革》，李洪雷、宋华琳、苏苗罕等译，北京大学出版社，2008 年，第 1 章。

国互联网络发展状况统计报告》显示，截至2018年12月，我国网民规模达8.29亿，普及率达59.6％，较2017年底提升3.8个百分点，全年新增网民5 653万。我国手机网民规模达8.17亿，网民通过手机接入互联网的比例高达98.6％，全年新增手机网民6 433万，移动互联网主导地位强化，受众互联网数字化生存趋势正在悄悄地改变传统产业生态。

其中，网络剧作为互联网数字技术变革与电视剧产业融合的产物，其融资渠道和剧集消化能力在一定程度上弥补了电视台的不足。与此同时，网络平台搭建的电视剧搜索引擎、内容推送、题材筛选分类、付费点击、弹幕互动机制正在逐渐推动电视剧产业的生产制作、融投资、商业盈利模式与播放平台向互联网转变。值得注意的是，近十年的时间，网络自制剧数量从2008年仅仅5部发展到目前年均300部左右，呈现爆炸性增长趋势，网络剧播放量也同比大幅度提升。电视剧产业在媒介融合背景下先后经历了从台网联动、先网后台再到网络独播模式的转变，网络自制剧的进击速度不容小觑。而且从收看终端选择情况来看，超过70％的电视观众会选择跨屏观看的模式，虽然仍有43.6％的观众会优先选择电视，但是在碎片化观看和场景、时间、内容选择自由便捷的便利环境下，以电视为首要观看终端的受众占比在下降，观众在需求多样化的基础上渐趋灵活地选择收视平台。由此可见，互联网和移动终端设备正悄然地推动电视剧产业平台迁徙，传统电视和互联网的融合趋势还在继续（见图1.20、图1.21和表1.2）。

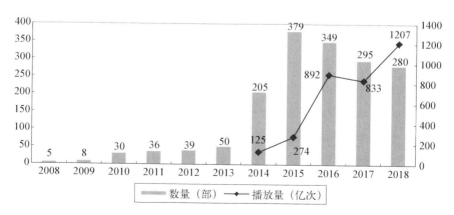

图 1.20　2008—2018 年网络剧产量和播放量走势图

数据来源：中国产业信息网

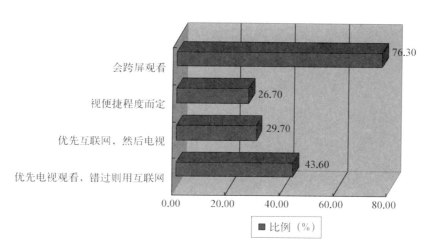

图 1.21 中国网民跨屏观看电视节目的终端选择分布

数据来源：艾瑞咨询《2016 年中国电视台转型报告》

表 1.2 中国网民跨屏观看电视节目的原因分布

年份	影 响 因 素					
	不同时间：时间更灵活	不同方式：电视看直播，网络看点播	不同需求：看视频满足自己的需求	不同地点：不受地点限制	不同内容：各终端内容都喜欢	多次观看：可反复回味
2015	49.1%	40.2%	40.2%	39.5%	33.1%	29.9%

数据来源：艾瑞咨询《2016 年中国电视台转型报告》

但是，"互联网是一个无限性的平台，在这样无限的传播平台上，传统媒体与机构打造自己影响力的方式，却是传统的方式——即用有限市场的逻辑和空间的概念去搏无限的互联网"，[①] 在网络剧和传统电视剧融合互动过程中也存在同样的症候。首先，在受众群体特征分布中，网络剧受众偏年轻化，喜好言情、玄幻、警匪等类型的网络剧，而传统电视观众多为中老年龄层，观众需求定位本身存在着较大差距。其次，以 BAT 为主，IP 为导向的生产与投资方式对电视剧的内容取向有一定的限制，大量网络生产的电视剧无法反哺电视台，电视台制作的电视剧缺乏网感，2015

① 喻国明：《互联网是一种"高维"媒介——兼论"平台型媒体"是未来媒介发展的主流模式》，《新闻与写作》2015 年第 2 期。

到 2016 年这两年间网络反哺电视台的剧集仅为 17 部，网络点击量和评分较高的《法医秦明》《白夜追凶》《余罪》等因剧情尺度和题材原因只能进行单向传播，传统电视剧与互联网的关系更多处于平台寄生阶段。再次，台网之间恶性竞争问题突出，对于优质内容和 IP 版权的争夺导致电视剧演员、剧集制作成本持续高涨，其中 2017 年有 8 部电视剧制作成本超过 3 亿元，电视剧资本市场乱象丛生，台网各自为政。总而言之，由于平台自身局限和资本、政策环境的差异，网络剧和传统电视剧在题材类型、制作流程、播出模式以及商业渠道上尚未达到融合共生的状态，而电视剧产业未来也需要更深入地把握台网各自的媒介技术特点、市场规律和平台逻辑，完成从平台寄生向媒体融合转化。

三、商业模式拓展与产业链的节点断层

我国传统电视剧产业商业营利主要通过广告植入、电视剧版权出售、品牌深度合作这三大渠道。但是，其中电视广告收入占据着主要地位，其他商业营收微薄，整个电视剧产业的商业模式相对单一。而特别是随着国家广播电视总局出于规范电视平台商业投资和提升观众观剧体验的目的，严格实施了"限广令"之后，对电视剧中插广告、片头片尾广告的禁止大幅度压缩了其商业回报空间。因此，近 5 年来电视广告的收入规模呈现明显的下降趋势，下降幅度近 10％（见图 1.22）。2014 年网络广告收入以 1 539.7 亿元首次超过电视广告收入。2019 年，传统平台广告价值下滑，电视广告收入两极化明显，电视媒体的刊例花费同比下滑 10.8％。中央级媒体广告收入呈稳定态势，头部卫视向分众化、差异化发展，扩大与新媒体平台的合作。

但值得关注的是，在互联网与电视剧产业融合态势出现之后，一方面在以 IPTV 和 OTT TV 为代表的智能电视能承载更多功能的情况下，传统电视剧产业朝着类似付费频道、内容定制、电视"O2O"销售等商业模式的方向进行尝试；另一方面网络剧发展带来了付费播放、会员观看、植入和贴片广告、用户流量折算等新型营收手段。自 2015 年爱奇艺自制网络剧《盗墓笔记》首次开启了网络自制剧付费之路后，我国付费剧从 2016 年的 63 部发展到 2017 年的 803 部，付费剧数量占比达到 85％，其播放量占

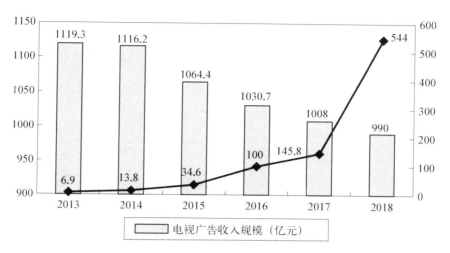

图 1.22 2013—2018 年电视广告和网络视频收入规模走势图

数据来源：中国产业信息网《2017 年我国电视广告收入及收视份额占比、2018 年广告市场行业规模预测分析》

据总播放量的 96%，与此同时，付费视频的用户规模不断增长（见图 1.23），而收入规模也随之增大。平台的优质内容成为发展付费用户的保障，如在 2019 年上半年，各大视频网站的独播剧对用户数量提升影响显著，哔哩哔哩凭借二次元、游戏等内容吸引大量年轻用户，用户规模一路

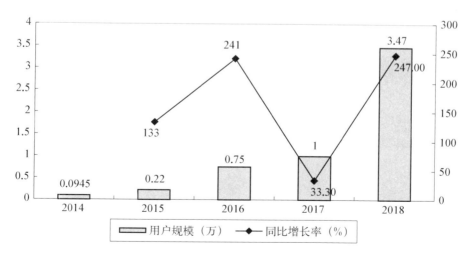

图 1.23 2014—2018 年中国视频付费用户规模

数据来源：中国产业信息网

走高，为付费会员转化创造基础（见图 1.24）。在线视频行业付费会员价值凸显，在平台更加活跃，且留存率更高（见图 1.25）。这表明以"互联网＋"为代表的新型产业融合路径打破了传统电视剧产业单一的广告投放模式，其商业渠道逐渐呈现多元发展的趋势（见图 1.26）。

图 1.24 2019 年上半年在线视频行业典型 app 日活跃用户数自增长趋势

数据来源：QuestMobile 数据库

图 1.25 2019 年 6 月在线视频行业典型平台用户活跃留存情况

数据来源：QuestMobile 数据库

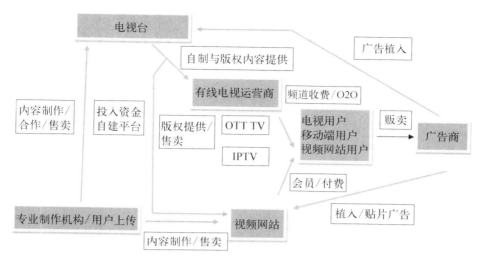

图 1.26　中国电视剧及在线视频行业制作播出产业链简图
参考：艾瑞咨询《2016 年中国电视台转型研究报告》

但是，台网融合毕竟需要一个不断完善和深入的过程，目前我国网络剧在商业模式创新方面仍存在诸多问题，具体体现在产业链开发不足与节点断层这一点。众所周知，电视剧作为文化产品，其商业逻辑必然与内容质量挂钩，因此贯穿整个电视剧产业上中下游核心的是资金流和内容流，而资金依靠广告回收一直是传统电视和网络平台的主要方式，当下我国电视剧产业对剧集内容本身的深度挖掘和延伸却力有未逮，基于 IP 的生态体系开发不足是其最具显性的产业症候，对于电视剧产业上游的文学作品，以及下游的电视剧人物角色、游戏架构、音乐、道具、动漫等内容的衍生产品开发不够。

与此同时，传统电视观众形成的是对以广告和电视节目为主的"电视流"进行固定观看的模式，而在"互联网＋"时代，用户为内容付费或会员优先体验的消费习惯尚未养成，且电视剧产业自身也存在着忽视网络剧媒体社交营销，缺乏视频终端流量与完备的会员生态体系建构观念，电商与台网的融合渠道导流不畅等问题。这都集中表明新的商业模式下虽然传统单一的广告投放结构被打破，但是整个电视剧行业的产业链仍处于断裂和分散的状态。因此，"互联网＋"时代下我国电视剧产业在革新收入以广告回报为主的商业结构和大胆尝试建构数字化、程序化和内容、硬件兼

具的全产业链等方面任重道远。

四、收视率霸权终结与评价体系的导向性偏差

收视率是传统电视剧传播效果评估的唯一标准，也是广告投放和受众择剧的重要参考指标，它主要是以家庭为单位分析一段时间内收看某一电视剧的人数占电视观众总人数的比例关系。由于受技术和样本的限制，它所提供的电视剧内容反馈和社会评价存在很强的局限性。当下，一方面"互联网＋"语境给整个电视剧产业机制带来了生产、传播和观看平台的跨越，观众碎片化、交互性和去中心化的追剧方式成为常态；另一方面以IPTV为主的智能电视和以手机、平板为主的移动新媒体打破了电视剧固定、限时和直播的传播模式，电视剧内容评价所需要考量的维度也变得更加多元、复杂。然而，当下收视率调查仍坚持以"户"为单位，以日记法和人员测量仪法为主要手段，虽然在数字有线电视和互动机顶盒点播和回看功能的基础上增加了对电视剧"时移收视"的测量和计算，① 但媒介环境和产业态势的变化意味着收视率单一评价标准的缺陷将变得愈加明显。

通过 2018 年上半年收视率排行榜前十的电视剧网络点击量和豆瓣评分情况可以发现：一方面播放平台的媒介属性和不同受众群体的追剧习惯差异造成了同一部电视剧在网络和电视上的关注程度不同；另一方面电视剧的收视率排名与其网络口碑和豆瓣评分表现呈现高度的反差——2018 年上半年收视率排名前十的电视剧作品中豆瓣评分超过 8 分的只有一部，大部分剧目出现高收视低评价或高评价低关注的问题，其中电视剧《风筝》在收视和口碑俱佳的情况下，网络平台关注却有所欠缺，而剧情、演技和节奏频遭网友吐槽的电视剧作品《谈判官》却在收视率和网络热度上取得较好表现。这充分说明了当下以收视率为唯一评价标准不足以匹配电视剧观众复杂多变的收视习惯，而以豆瓣、微博、知乎等社交软件和网络点击量、播放量为参考指标的大数据分析将直接导致收视率霸权的终结，同时多元的电视剧评价体系亟待构建（见表 1.3）。

① 观众通过回看、点播功能收看已经播出的电视节目内容称为"时移收视"，其收视率称为"时移收视率"。

表 1.3 2018 上半年收视率前十电视剧网络点击量和豆瓣评分情况

排名	剧 目	收视率 /%	网络点击 量/万	豆 瓣	
				评分/分	基数/人
1	《恋爱先生》	2.79	1 577 095	5.7	（32 044）
2	《老男孩》	2.58	476 002	6.0	（20 141）
3	《风筝》	2.51	≈20 000	8.7	（39 733）
4	《美好生活》	2.43	633 978	5.0	（18 759）
5	《远大前程》	2.22	434 078	6.4	（17 817）
6	《亲爱的她们》	2.18	≈30 000	6.2	（3 490）
7	《谈判官》	2.13	1 270 009	3.4	（33 678）
8	《温暖的弦》	2.05	806 456	4.8	（11 800）
9	《我的青春遇见你》	1.91	423 391	7.1	（7 097）
10	《好久不见》	1.85	477 613	4.4	（6 263）

数据来源：尼尔森网联媒介研究和豆瓣

"进入 21 世纪之后，数据可视化成为数据挖掘的另一项结果性要求，通过把复杂的数据转化为直观的图形，并呈现给最普通的用户，使之成为浅显易懂、人皆可用的工具和手段。"① 这意味着在全媒体时代，不仅媒介形态将发生改变，同时信息的组合形式和传受观念将发生革新。数字化所赋予的电视剧反馈信息的灵活性，在网络时代将通过大数据朝着多元评估手段的深浅互补、全时在线、即时传输、交互联动等方向发展。而当下系统、交互和嵌入式的电视剧评价体系仍未出现，以收视率和网络风评为主的信息反馈机制还处在各自为政的状态。因此，收视率为主导的电视剧评价体系虽被打破，但豆瓣评分、社交平台热度、网络点击量、播放量、学院派批评和电视剧评奖体系都缺乏能综合涵盖各方指标的能力。比如，电视剧《白鹿原》与《欢乐颂 2》的同时开播引起广泛关注，从收视率、台网播放量和社交平台的热议度来看，《欢乐颂 2》一直处于领先，但从口碑和社会评价来考量，《白鹿原》以豆瓣评分 8.8 分和 55％的五星好评远超《欢乐颂 2》，同时还荣获第 24 届上海电视节白玉兰奖最佳中国电视剧奖。

① 黄升民、刘珊：《"大数据"背景下营销体系的解构与重构》，《现代传播》2012 年第 11 期。

可以看出，当下对电视剧内容、类型、流量和文化价值的考量存在不同维度和指标上的评估差距，而借助大数据倚重的数据挖掘和交互分析能力是完善"互联网＋"时代电视剧评估体系并为受众提供精准导向服务的关键。

第四节　融合创新："互联网＋"语境下电视剧产业的供给侧改革

"媒介融合"包括横跨多种媒体平台的内容交流、多种媒体产业之间的密切合作、寻找新旧媒体缝隙间的媒体融资新框架以及那些四处寻找各种娱乐体验的媒体受众的迁移行为等。[①] 而电视剧产业遭遇"互联网＋"语境带来的变革，需要在促进二者多样化的媒体系统共存、电视剧内容生产与平台横跨以及媒介的流动传播、商业创新等方面做出共同努力，通过推动电视剧平台文化运行逻辑和观众收视习惯的转变，在创新融合的媒介生态下使电视剧产业完成供给侧的合理改革，以达到供需两端更均衡、更充分的良好状态。

一、顶层设计：增强制度供给创新

制度需求和制度供给关系一旦失衡就会出现一种滞后或者缺位的现象。一方面是在社会日益需要得到制度创新的供给时，表现为一种守旧的惰性；另一方面就是在旧的制度形态受到强大的规制需求冲决时，一种新的制度安排急切需要成为一种现实存在。我国电视剧产业的制度供给关系经历了从事业管控、产业鼓励再到当下规制调控的转变，而当下互联网带来了资本市场、传播模式、商业形态、生产力量上的诸多机遇和挑战，作为顶层设计的制度供给亟待在稳定的基础之上，改变当下滞后和被动的状态，增强创新服务动力。这主要体现在需要强化制度体系供给，创新设置

① 亨利·詹金斯：《融合文化：新媒体和旧媒体的冲突地带》，杜永明译，商务印书馆，2012年，第409页。

电视剧内容把关的宽容度、产权制度和生产要素市场化配置的自主程度，加强产业主体、人才创新的制度激励举措，完善资本、IP、平台资源的优化分配。与此同时，制度供给需要在平台逻辑的基础之上结合各自的技术特质、文化属性、受众群体状况、商业回报机制，提供有针对性的规制和管控服务，通过制度供给的系统性、整体性、协同性，激活电视剧生产、营销、创作人才、商业营收、市场主体等产业要素的驱动力，以形成市场竞争的整体合力，促进供给端真正的生产力解放和观众需求的精确释放。

二、核心要素：坚持内容为王与受众至上

目前中国电视剧产业优质的、精细化的、有艺术性和思想性的内容供给不足，同质化的、缺乏文化价值的内容供给过剩，而由此引发观众工业化标准下的观剧需求、审美趣味和消费习惯渐趋娱乐化，具有崇高性和优雅性的电视剧艺术传播和受众审美习惯培养不足也成为当前新旧媒体面临的共同问题。因此，坚持内容为王与受众至上是电视剧产业供给侧改革的核心要素，其中内容为王包括对电视剧的题材类型、文化价值、美学风貌的优质建构，要求在促进类型融合与垂直深耕的基础之上再进行范式创新，在丰富内容与视听元素的同时鼓励剧目本身意义的多元传达与开放性解读，从而更好地稳定电视剧的文化输出力度和艺术表达深度；而受众至上则需要精准定位受众需求、注重分众化内容的生产、完备电视剧评价与反馈体系，在内容供给与受众消费二者有效连接的基础上促进产业供需的良性循环，其中充分利用互联网科技带来的非线性、移动性、交互性体验和大数据应用对用户群体特征、受众内容消费习惯与电视剧审美倾向等数据的精准捕捉，有利于更好地从类型元素、美学风格、叙事手法、剧情设置等角度为用户进行内容的精细化定制，从而在适配各群体特质的同时进行有针对性的营销，在媒介融合的生态环境下改变电视剧产业的存在状态与传播方式。

三、运作枢纽：生产与传播机制的高效联动

电视剧生产与传播存在着相互依存的关系，在整个流通环节中高质量生产与有效传播是实现产业供给平衡的运作枢纽，而目前我国电视剧生产

高耗能与低效能的恶性循环不仅造成了资源浪费和高库存现象，更严重的是传播通路的阻塞阻碍着生产主体的积极性和创新动力，影响着电视剧健康的产业化运转。因此，在电视剧产业供给侧改革中，需要打通产销通路，实现生产与传播的高效联动：一方面既要规避 IP、互联网资本和大数据对生产和传播机制的无序冲击，又要积极培育具有竞争力的生产主体，努力开拓创新型的生产合作模式，在传统制作经验和视频网站资金、技术实力、人才的全面整合中完成对生产力量的重塑；另一方面主动发挥互动性传播与"PGC＋UGC"生产模式对于受众主体性的调动功能，在增强用户体验的同时借助大数据、社交媒体、app 应用，实现传播渠道的丰富多元和传播内容的精准投放，努力达到高质量内容生产的小众定位和扩散性传播的多层面覆盖，打破传统电视剧的"二八法则"，深度挖掘电视剧产业的长尾价值，使电视剧的生产与传播关系趋向理性回归。

四、跨界与衍生：商业模式的融合创新

传统电视剧商业模式比较单一固定，产业链条的开发多局限于自身体系之内，跨界衍生商业收入占比严重不足。但是网络剧形态的出现，逐步打破了电视剧传统营销模式，丰富了内容营销渠道，这其中既包括了电视剧剧集冠名、植入广告，又带来了定制剧、点击量折算等新形式。与此同时，用户付费、会员收入、在线打赏也成为网络剧的盈利模式。但是值得注意的是网络剧的收入来源仍是以广告为主，而版权分销、视频增值服务、终端销售收入和跨界衍生品、影游联动等开发力度不够。这就要求电视剧产业充分发挥"互联网＋"带来的灵活性和机动性，明确以内容营销为主的手段，一方面促进在线视频媒体与影视机构的跨界合作，提供更加具有个性化的创新型的营销服务。比如，加大广告植入与文本内容衔接的软度，完善会员抢先看、单部收费、特定集数（如结局）收费等多样化付费模式；另一方面，打造电视剧产业的全产业链，通过跨界衍生促进商业模式的融合创新，实现从上游的文学、动漫、游戏，中游的电视剧文本内容和人物形象，再到下游衍生而来的电影、话剧、游戏、动漫及衍生品开发的各部联动，同时加强与互联网、电商、实体商场的多元合作，尝试采取"电商 T2O"模式、"衍生品 O2O"模式、"视频＋衍生品"模式等，在

规范版权交易市场的基础上延伸电视剧产业链的价值。

本 章 小 结

本章首先梳理了我国电视剧产业从短缺到充分的历史发展过程，其中政治环境的改变和市场化的不断冲击使电视剧逐渐由事业转向产业化发展。而21世纪以来，在电视剧市场化探索过程中，其题材类型、制播方式和传播平台都取得了一些突破性成就。但是，通过数据对比分析我国电视剧的收视率、市场份额状况、受众群体特征和受众主体需求，并结合我国电视剧产量和资源使用情况、电视剧的题材类型、生产和传播渠道以及制度供给现状分析，可以看出我国电视剧的产业供给与受众需求一定程度上仍存在对接错位，发展不平衡不充分的问题。而"互联网+"的媒介语境一定程度上给予了电视剧产业自主发展的空间，促进了生产传播平台的迁徙和商业模式的转变，但是新的制度供给和台网逻辑的缺失对电视剧产业的供给侧改革提出了更高的要求。因此，我们认为继续加强制度供给创新，坚持内容为王和受众至上的理念，促进生产和传播的高效联动和商业模式的融合创新是电视剧借力媒介融合转型升级的生存之道。

第二章

"互联网＋"语境下中国电视剧产业的制度与政策供给创新

制度是指已建立的，公认具有强制性的一整套社会文化规范和行为模式。制度具有双重意义，一方面为该制度的组成分子提供了规范，保证了他们行为的适度性；另一方面也体现了这些组成分子之间的社会结构关系。[①] 政策是指国家或政党在一定历史时期为实现一定目标所制定的具体行动纲领和行动准则。它是根据一定的政治路线和国内外形势而制定的。从广义上讲，政策包含政党和国家对自己所从事的事业的指导体系，如纲领、路线、战略、策略等。[②] 制度和政策像历史剖面中的一面镜子，既记录历史也反映现实。新中国的电视剧制度与政策为整个行业提供了可供遵循的规范，同时也不可避免地具有时代的局限性。本章将从我国电视剧制度与政策的发展历史与特点分析入手，讨论在"互联网＋"的新语境下，电视剧的制度更新与政策供给的路径选择。

第一节　我国电视剧产业制度与政策的历史发展

从 1958 年第一部电视剧《一口菜饼子》开始，经过 60 多年的发展，当前我国电视剧产量每年维持在 1 万多集。电视剧作为最大众化的文化消

① 秦玉琴：《新世纪领导干部百科全书》（第五卷），中国言实出版社，1999 年，第 297 页。
② 翟泰丰：《党的基本路线知识全书》，辽宁人民出版社，1994 年，第 56 页。

费品，充斥着中国人的生活，我国成为电视剧生产和消费的第一大国，但还不是电视剧强国。

电视剧产业链包括制作、播出、发行和品牌延伸等多个环节。电视剧制作公司、电视剧发行公司和国有电视台是电视剧产业的上、中、下游。由于早期电视剧的制度安排，国有电视台占有着垄断性的播出资源。凭借播出资源的垄断性，在利益分配中，三者所得比例维持在 2：2：6，而在美国，这三者的分配比例是 6：2：2。在制播分离的制度安排下，数量远超国有电视台的电视剧制作公司只能获得五分之一的利润。潜在利润的压缩，迫使它们只能通过降低节目质量来维持生存。这也就形成了"上游竞争，下游垄断"的产业格局，在新媒体出现之前，尽管存在严重的利益分配不均现象，有碍电视剧产业的健康发展，但由于国有电视台的巨大垄断优势，这一制度安排是相对稳定的。

新制度经济学家认为，制度变迁的诱致因素在于经济主体期待获得最大的潜在利润，即希冀通过制度创新来获得在已有制度安排中无法取得的潜在利润。新媒体尤其是视频网站的兴起将利益分配的天平向数量众多的电视剧制作机构倾斜，将原本隐藏的利润激发出来，从而打破了原有的制度安排，推动着电视剧制度的创新。2007 年以后，国家广播电影电视总局不断出台相关政策，对原有政策进行不断的细化和补充，同时将新媒体尤其是视频网站纳入政府规制中来。视频网站在官方层面得到承认，给电视剧产业的创新发展提供了支持。

从产业组织和管理形式来看，传统产业始终存在着信息流通不自由的问题，买卖双方信息的不对称、不透明造成了买卖双方交易地位的不平等，获得交易关键信息的一方，也就意味着在交易中占据了主动权。"互联网＋"打破了这种信息垄断的局面，买卖双方可以自由进入交易市场，并在网络中获得各种交易信息。信息从凝固的变成了流动的，买卖双方机会均等，公平交易，不仅有效减轻了信息垄断带来的交易阻碍和资源浪费，同时为交易双方的及时互动提供了可能，这就大大降低了交易的时间成本，带来了生产关系重构和升级的可能，有利于培育新的经营和盈利模式。

从这个意义上来讲，电视剧新的制度与政策安排打破了原有的"上游竞争，下游垄断"的格局，国有电视台赖以生存的资源和信息优势不再成为决定性因素。一方面，长期存在的制作公司和国有电视台地位不平等的

局面得到缓解。在此之前，制作公司生产的电视剧产品只能通过国有电视台这一唯一渠道播出，相对于占有垄断资源的国有电视台而言，制作公司的议价能力几乎为零。视频网站的出现使得电视剧的播出渠道增加，电视剧制作机构获得了更多的商业回报。2006 年，《武林外传》的网络版权售价只有 10 万元；2018 年，《如懿传》网络版权的单集售价达到了 900 万元，再加上两家卫视的单集收购价 300 万元，最终《如懿传》的单集售价达到了 1 500 万元。视频网站的繁荣与合规运营敲开了"下游竞争"之门，为电视剧制作机构提供了与国有电视台公平竞争的机会。

另一方面，视频网站的出现改变了电视剧的播出模式。早在 2015 年，由吴奇隆和赵丽颖主演的《蜀山战纪》率先采用"先网后台"的播出方式。此后，越来越多的电视剧加入"先网后台"的行列中来，其中不乏《大军师司马懿之军师联盟》《海上牧云记》《春风十里不如你》等一批头部剧集。制播模式的改变形成了不同于以往的动力结构，电视剧产业和电视剧的制度安排逐渐淡化了行政垄断带来的僵滞模式的影响。归根结底，电视剧产业参与者的权益安排才是提高电视剧质量的有力法宝，是我国从电视剧生产大国走向电视剧强国的关键环节之一。

综上所述，"互联网＋"时代新媒体的出现改变了电视剧的产业属性和媒介生态，电视剧逐渐形成了由策划、剧本、投资、拍摄、后期制作、宣传发行、节目播出和版权及品牌衍生构成的生态闭环。信息的自由流通加强了电视剧各流程的互动关系，同时以电视剧产品为核心，以电视剧观众为导向的商业结构更加完善。我国电视剧的制度安排在经历了整体大环境的影响后，进入创新因素主导下的制度创新阶段。

一、我国电视剧制度与政策发展轨迹

程虹和窦梅提出的制度变迁阶段的周期理论认为，制度变迁是一个由制度僵滞、制度创新和制度均衡三个阶段所组成的周期，这三个不同阶段由不同的利益集团所主导。[①] 电视剧政策是各方利益集团博弈的结果，各

① 程虹、窦梅：《制度变迁阶段的周期理论》，《武汉大学学报（哲学社会科学版）》1999 年第 1 期。

个利益集团力量的消长会出现阶段性的主导利益集团，主导利益集团往往决定了某个阶段电视剧政策的发展方向。而且在流动性的周期变迁中，电视剧制度遵循着僵滞、创新和均衡的循环规律，在上一个周期完成之后，又进入下一个周期。

1. 国有电视台主导下的电视剧制度僵滞阶段

一个制度本身的变化，[①] 动力往往是制度本身无法提供增量型的数量增长，或者是维持原有制度所得收入无法有效覆盖所需成本。那么，社会中的个人、群体以及由群体组成的利益集团要增加自己的收益，在没有稳定高效的制度供给的情况下，最合算的选择就是在现有制度的总收益中，尽可能增加所获收益的份额。能实现这一目标的往往是少数人和少数的利益集团。然而，这一目标的实现是以牺牲更广大的个体、群体和利益集团的利益为基础的。这就在总体上降低了整个制度的收益水平，制度始终处于总收益无法扩大，效率无法提升的僵滞阶段。在新媒体尤其是视频网站兴起之前，我国电视剧政策长期处于独占利益集团主导下的制度僵滞阶段。

首先，独占利益集团会尽可能寻求政府最大范围的管制，这是独占利益集团采取的最普遍的行为方式。1983 年 3 月，第十一次全国广播电视工作会议确定了"四级办广播、四级办电视、四级混合覆盖"的事业发展方针。在这一方针的推动下，全国电视台数量剧增，电视人口覆盖率迅速提高，为中国电视真正成为大众传播媒介、电视剧具备大众传播功能奠定了实质性基础。对于成立之初就作为"党的喉舌"的电视媒介而言，四级混合覆盖格局的建立使得电视媒体对社会传播资源的垄断进一步加深，尽管规模扩大形成的资源集聚效应增加了制度运行的成本，但收益几何式增长有效缓解了成本上升带来的制度压力。电视台数量的上升直接促进了电视剧集创作数量的提升，1998 年，我国全年电视剧制作数量首次超过 10 000

① "制度"这一概念采用《当代汉语词典》中的定义：制度是指在一定历史条件下形成的政治、经济、文化等方面的体系。"政策"这一概念采用《中华法学大辞典》中的定义：政策是指政党或国家在一定历史时期为实现一定的纲领和任务而做出的关于行动方向和准则的指导性、规范性的规定。可以发现，政策是制度的内容，制度是由一系列政策组成的体系。相比较而言，政策是暂时的、具体的、多变的；制度是长久的、宽泛的、稳定的。因此，笔者在不同地方会根据实际情况交替使用这两个概念，而在此处则倾向于用"制度"这一概念来化约一定时期的政策总体特征。

集大关达到 11 322 集，全国电视综合人口覆盖率达到 89.01％。[1]

其次，独占型利益集团并不寻求增进社会福利，而是以内部调整和外部寻租的方式独占社会剩余。"文化大革命"后，从事影视工作的创作人员重新走上工作岗位。面对被严重破坏的电视剧事业，独占型利益集团内部和外部先后出现了政策调整。1979 年之前，除了电视台（主要是中央电视台）自办的电视剧节目外，剧院和电影院对电视台提供节目上的支持，这类由电影院和剧院输送的节目在电视上占了很大的比重。然而，电视的普及分流了电影院和剧院的受众，严重影响到电影院的上座率，电影院逐渐提高了对电视台供应影片的价格，同时制定了更加严格的供应标准。1979 年 8 月 10 日，国务院以国发（1979）198 号文批转《文化部、财政部〈关于改革电影发行放映体制的请示报告〉的通知》，对电影发行放映企业管理体制再做进一步的改革，停止向电视台供给电影片源，使电视台陷入了缺米下锅的窘境。[2] 考虑到我国电视剧事业基础薄弱，无法在短时间内迅速提高电视剧产量，中央电视台决定引进国外电视剧解决节目短缺的问题。然而，外部寻租的目的依然是为了强化社会资源的内部独占性。借助引进片的内容补充，电视台度过了内容生产不足的危机，此后，2000 年 1 月 4 日国家广播电影电视总局颁布的《关于进一步加强电视剧引进、合拍和播放管理的通知》，[3] 规定各电视台、有线广播电视台严格将黄金时间播放引进剧的比例控制在 15％ 以内，其中在 19:00—21:30 的时间段内，除经国家广播电影电视总局确定允许播放的引进剧外，不得安排播放引进剧。同一部引进剧不得在三个以上的省级电视台上星节目频道中播放。[4] 由此，全国各个电视频道都将最重要的播出时段让位于国产电视剧，决定内容播放权的主导权仍然被紧握在电视台手中。

最后，独占型利益集团对新的利益集团的创新，往往通过控制创新利益集团的预期收益来强化资源的垄断性，保障其自身利益。2001 年以前，电视剧的制作和播出只能由国有电视台以及制播分离后电视台所属的影视

① 国家新闻出版广电总局政策法制司：《广播影视法规汇编（2017 年版）》，中国法制出版社，2017 年，第 10 页。

② 储钰琦：《中国电视剧产业史》，中国广播电视出版社，2014 年，第 16 页。

③ 该条例于 2009 年 5 月 20 日废止。

④ 国家新闻出版广电总局政策法制司：《广播影视法规汇编（2017 年版）》，中国法制出版社，2017 年，第 127 页。

制作机构参与。然而，随着1990年代包括电视台在内几乎所有国有企业效益的滑落，一大批国有电视台被裁撤。再加上越来越多长期潜伏地下，打着文化、传播、信息生产的旗号从事广告业务的影视制作公司的发展，监管机构开始考虑将民营电视剧制作公司纳入管制范围中来，以此来缓解国有电视剧制作机构效率低下的问题。因此，继2001年默许民营电视剧制作机构参与除新闻之外其他电视节目生产之后，2003年8月，国家广播电影电视总局第一次向全国八家民营电视剧制作机构核发了"电视剧制作许可证（甲种）"，从此民营电视剧制作机构获得了与国有电视剧制作机构名义上的平等地位。

僵滞阶段的电视剧制度存在两方面的不足。

一方面，权益分配不合理，制播双方矛盾重重，阻碍着电视剧行业的健康有序发展。在制播分离的制度安排下，数量远超国有电视台的电视剧制作公司只能获得五分之一的利润。潜在利润的压缩，迫使它们只能通过降低节目质量来维持生存。然而，电视剧政策对这一相对稳定的制度安排无法从内部实现突破，只能通过内部利益的加速流动来缓解制作方给国有电视台带来的压力。再加上国有电视台在长期的电视剧政策累积效应下，形成了相较于制作机构数百倍甚至数千倍的资源优势，尽管制播双方矛盾激烈，但主动权依然在国有电视台手里。

另一方面，制播双方地位不平等，纵向外部性明显。国有电视台作为电视产业链的下游，凭借独一无二的平台优势，垄断着电视节目的播出；与此相对应的是电视产业上游的民营电视剧制作公司数量众多，面对数量有限的播出平台，众多制作商拼命推销电视剧的首播权，形成了充分的市场竞争环境，这就在整个产业链中形成了比较明显的买方市场，电视剧制作机构在国有电视台面前，议价能力几乎为零。不仅如此，国有电视台经常利用贴片广告的形式偿还所欠费用，强制电视剧制作机构共同承担电视剧面向市场的风险。

由此可见，垄断利益集团主导的电视剧制度是以牺牲其他市场参与主体的利益来维持少部分主体的利益。垄断利益集团内部很容易通过资源优势达到收益和成本的平衡，从整个制度结构来看，制度收益的总水平却是下降的，对于电视剧产业的健康发展而言，需要进一步的制度创新。

2. 视频网站主导下的电视剧制度创新阶段

由垄断利益集团主导的制度僵滞阶段无法长期保持集团内部利益的稳定性。少数利益集团对大部分利益的长期收割是建立在政府提供的"合法垄断"基础之上的。非垄断利益集团和个人对这种利益分配方式存在很多的不满情绪，但是在制度无法得到根本改变的情况下，只能在夹缝中寻求生存。随着资源垄断带来的制度红利越来越少，垄断利益集团对其他利益集团的让利空间愈发狭窄，再加上利益集团内部收益对成本的覆盖压力加大，现有制度已经明显无法满足包括政府在内的垄断利益集团的要求。可以说，制度僵滞程度越高，制度的危机就越大，制度创新的机会也就越大。

在新的制度创新主体到来之前，政府和国家广播电影电视总局出台了一系列措施来缓解电视剧僵滞阶段的效率颓势。1995 年 9 月 1 日，广播电影电视部颁布了《影视制作经营机构管理暂行规定》，[①] 其中规定申请设立影视制作经营机构或兼营影视必须经相关部门审核并持有影视制作经营许可证，这是中国第一项专门针对影视节目制作经营机构的管理条例。该条例全面系统地对影视节目制作经营机构的内涵、设立条件、管理范畴、管理措施以及处罚办法进行了阐释和说明。1995 年 10 月 18 日，广播电影电视部又重新修订和颁布了新的电视剧制作许可证管理制度，即《电视剧制作许可证管理制度规定》。[②] 该规定对电视剧制作许可证的申请条件做了新的修订和补充，对长期和临时的申请单位和申请条件进行了更为细致和具体的规定，实质上是对临时许可证的发放放宽了尺度。[③] 2004 年 7 月 19 日颁布了《广播电视节目制作经营管理规定》，正式提出"国家鼓励境内社会组织、企事业单位（不含在境内设立的外商独资企业或中外合资、合作企业）设立广播电视节目制作经营机构或从事广播电视节目制作经营活动"。同时提出相应的要求——除各级电视台之外，设立电视剧制作机构，必须首先取得《广播电视节目制作经营许可证》，然后由国家广播电影电视总局批准，另行领取"电视剧制作许可证（甲种

① 此规定于 2004 年 8 月 20 日废止。
② 此规定于 2004 年 8 月 20 日废止。
③ 李兴国、储钰琦：《中国电视剧 60 年大系·产业卷》，中国广播影视出版社，2018 年，第 60 页。

或乙种）"，方可拍摄电视剧。① 这是政府第一次以政策的形式进一步开放电视剧的生产领域。

可以看出，国家广播电影电视总局在电视剧政策制定过程中，明显放松了管制，允许不同集团和群体自由选择（还有 2006 年开始实施的"电视剧拍摄制作备案公示"制度），同时开始逐渐破除国有电视台及其影视制作机构的独占性利益垄断。至此，垄断资源的让渡为所有电视剧市场参与者提供了公平竞争的机会，激发了市场活力，催生着创新主体——新媒体尤其是视频网站的提前到来。

2005 年，大部分视频网站开始以每部 500 元左右的价格购买并播出盗版电视剧，一度影响了电视剧市场的健康发展，造成了电视剧产业各方利益的损失。2006 年 7 月 1 日，《信息网络传播权保护条例》开始实施，这是国务院制定的关于保护信息网络传播权的一部行政法规，也是首次以法律的形式正式对网络盗版进行遏制，视频网站开始被纳入政府的监管范围。

2007 年 12 月 20 日，国家广播电影电视总局、信息产业部共同出台《互联网视听节目服务管理规定》，要求从事互联网视听节目服务的机构必须具备相关条件，取得广播电影电视主管部门颁发的《信息网络传播视听节目许可证》或履行备案手续。同年 12 月 28 日，国家广播电影电视总局发布《关于加强互联网传播影视剧管理的通知》，规定"用于互联网传播的电视剧，依法取得国家广电总局颁发的《电视剧发行许可证》，同时获得著作权人的网络播映授权。未取得《电视剧发行许可证》的境内外电视剧一律不得在互联网上传播"，以此加强对网络传播电视剧的管理。

视频网站的崛起催生了电视剧产业新的增长，是电视剧政策变迁的因素。这种改变体现在以下两个方面。

一方面，资源要素相对价格的变化，出现了新的获利机会，上一阶段利益集团的平衡关系被打破，新的利益分配关系逐步建立。在制度僵滞阶段，民营电视剧制作公司生产的电视剧只有国有电视台这一唯一播出渠道，要想顺利卖出电视剧，必须被动接受电视台的报价；视频网站的壮大

① 李兴国、储钰琦：《中国电视剧 60 年大系·产业卷》，中国广播影视出版社，2018 年，第 100 页。

让电视剧制作机构有了新的播出渠道，视频网站和电视台成了直接的竞争对手，这就在某种程度上提高了电视剧制作机构的议价能力。电视剧价格的市场化和多元市场主体的竞争，形成了新的利益分配结构，利益分成开始向制作机构靠拢，这对于电视剧质量的提升至关重要。

另一方面，由于创新驱动，新的经济资源不断涌现，新的需求和模式开始出现。随着一大批制作精良、收入可观的网络剧的出现，视频网站对电视剧产业的控制力也愈发强大，会员服务成为改变行业格局的重要增长点。

优质电视剧对平台的拉动作用还体现在付费会员商业模式的突飞猛进上。2018年9月，爱奇艺财报显示，截止到2018年第三季度，爱奇艺付费会员数量达到8070万人次。同年11月，腾讯季度财报宣布，在《扶摇》《如懿传》《沙海》等优质电视剧的加持下，腾讯视频的会员数量达到8200万人次。2018年爱奇艺财报显示，会员服务收入首次超过在线广告业务，达到106亿元。①

然而，制度创新阶段合乎逻辑的演进规律，是将创新制度确定为全社会和国家认可的基础性制度。只有新的基础性制度确立之后，新的制度替代了旧的制度，制度变迁的阶段才算真正完成。② 这就是制度变迁下一阶段的努力方向。

3. 成熟视频网站主导下的制度均衡阶段

一个制度向另一个制度转轨的完成，或新的制度替代旧的制度，往往是以新的制度规则的确立为标志的。③ 通常，创新集团的进一步创新往往会受到不同层次利益集团的制约，由于其他利益集团缺乏创新的动机和能力，创新集团利润的稳定性常常受到其他集团的威胁。因此，最合理和可行的方式是创新利益集团将自己的一部分利益拿出来，与其他利益集团分享，从而获得其他利益集团对进一步创新的同意。在这个过程中，各个利益集团都获得了制度创新带来的利益分成，因而我们称之为"分享型制度创新"。但是分享并不意味着利益的均等化，而是相较于传统的制度格局

① 数据来源：爱奇艺、腾讯视频官网。
② 程虹、窦梅：《制度变迁阶段的周期理论》，《武汉大学学报（哲学社会科学版）》1999年第1期。
③ 程虹、窦梅：《制度变迁阶段的周期理论》，《武汉大学学报（哲学社会科学版）》1999年第1期。

而言的，各利益集团从创新制度中获得的利益更多。

国家广播电影电视总局对视频网站这一创新主体的培植，更多是从保护电视剧市场参与主体的利益均衡、保障社会总产出能够达到最大化的角度出发的。2012年7月7日，国家广播电影电视总局、国家互联网信息办公室联合发布《关于进一步加强网络剧、微电影等网络视听节目管理的通知》，从鼓励生产制作健康向上的网络剧、微电影等网络视听节目、强化网络剧、微电影等网络视听节目播出机构准入管理、强化网络剧、微电影等网络视听节目内容审核、强化网络剧、微电影等网络视听节目审核队伍建设、强化网络剧、微电影等网络视听节目监管、强化推出机制等六方面对网络视听节目加强规范和引导。[①]

2012年7月13日，中国网络视听节目服务协会发布《中国网络视听节目服务自律公约》。根据该公约精神又制定发布《网络剧、微电影等网络视听节目内容审核通则》，在此基础上进一步修订完善，形成了2017年6月30日发布的《网络视听节目内容审核通则》。该通则旨在进一步指导各网络视听节目机构开展网络视听节目内容审核工作，对电视剧网络播出平台的监管内容具体化，并提升到法律法规的高度和层面。[②]

2014年4月15日，国家新闻出版广电总局召开2014年全国电视剧播出工作会议。会上宣布，自2015年1月1日开始，总局将对卫视综合频道黄金时段电视剧的播出方式进行调整。具体内容包括"同一部电视剧每晚黄金时段联播的卫视综合频道不得超过两家，同一部电视剧在卫视综合频道每晚黄金时段播出不得超过两集"。这意味着自2004年起实行了10年的"一剧四星"政策退出了历史舞台，2012年实行《关于进一步加强电视上星综合频道节目管理的意见》之后，各卫视普遍实行的每晚三集电视剧连播模式也同时终结。

随着政府战略调整的加快，电视剧行业协会自律机制也逐渐完善。2015年9月，中国广播电影电视社会组织联合会联合新闻出版广播影视行业50家社团，联合签署了《新闻出版广播影视从业人员职业道德自律

① 国家新闻出版广电总局政策法制司：《广播影视法规汇编（2017年版）》，中国法制出版社，2017年，第174页。
② 国家新闻出版广电总局政策法制司：《广播影视法规汇编（2017年版）》，中国法制出版社，2017，第255页。

公约》。该公约以践行社会主义核心价值观、追求职业理想、遵守宪法法律法规、倡导以弘扬行业良好风尚为统领，推进从业人员从"十提倡"和"十不为"两个层面，政治规矩、职业操守、个人修养、社会公德四个方面，进行职业道德自律，是新时期广播影视从业人员职业道德建设的加强版、升级版和完善版。①

2016 年 7 月，国家新闻出版广电总局发布《关于进一步加快广播电视媒体与新兴媒体融合发展的意见》，把节目体系、制播体系、传播体系、服务体系、技术体系、经营体系、运行机制建设作为阶段性的重点任务。

2017 年 9 月 22 日，中国广播电影电视社会组织联合会电视制片委员会、中国广播电影电视社会组织联合会电视剧演员工作委员会、中国电视剧制作产业协会、中国网络视听节目服务协会联合发布《关于电视剧网络剧制作成本配置比例的意见》。该意见明确提出对演员片酬进行限制，要求全部演员的总片酬不超过制作总成本的 40％。

2019 年，正值新中国成立 70 周年，国家广播电视总局重点部署百日展播 86 部剧，坚持"小成本、大情怀、正能量"，坚持以人民为中心的创作导向，"树三讲、去三俗"，鼓励现实题材内容的创作，通过文化宣传大局引导电视行业，进行了整体调控和专项整治，不断优化、整合高质量内容，促进"双备案"系统升级。

2019 年 1 月 6 日至 8 日，全国广播电视工作会议提出持续整治泛娱乐化、追星炒星、天价片酬、唯收视率点击率、违规播出广告等突出问题。3 月 29 日，国家广播电视总局发布《未成年人节目管理规定》，防止未成年人节目出现商业化、成人化和过度娱乐化倾向。4 月 2 日，国家广播电视总局发布《广播电视行业统计管理办法（征求意见稿）》，对广播电视行业统计（含网络视听节目服务统计）的各环节进行规范。7 月 9 日，在电视剧内容管理工作专题会议上，重点加强对宫斗剧、抗战剧、谍战剧的备案审核和内容审查。

2021 年 3 月 16 日，国家广播电视总局发布的《中华人民共和国广播电视法（征求意见稿）》，是中国电视走向法治化管理的重要标志。该法

① 李兴国、储钰琦：《中国电视剧 60 年大系・产业卷》，中国广播影视出版社，2018 年，第 97 页。

律的颁行，将进一步为电视剧产业的制度创新提供法律依据和保障。

可以看出，中国电视剧政策的制定更加重视过程的展开，在过程中形成新的制度规则。据业内人士测算，一些热门电视剧的网络版权价格，2008年平均在2 000元左右，而到了2011年平均价格上涨至100万元左右。随着时间推移，电视剧网络版权售价开始与传统电视台竞争价格趋于一致，有的甚至超过了传统电视台。2015年，视频网站购买大剧（电视台播放收视率超过1‰，网络单平台点击量超过15亿次以上的电视剧）的单集价格达300万到350万，超过卫视的240万到300万。[①]在演进途中，政府以及国家广播电视总局对不同利益集团逐渐放松规制，允许电视剧市场不同的参与者自由选择和创新，而不是揠苗助长式地通过行政手段抬高电视剧网络版权价格拉动利益增长。在自由选择和充分竞争中，一个更加平等、高效、稳定的市场化制度建立起来。在电视剧市场化发展过程中，如果没有政府力量的收缩，电视剧制度均衡阶段是无法跨越僵滞阶段的垄断的，创新型制度也无法进一步上升为国家层面的基础性制度。

然而我们也要看到，当下我国电视剧政策的转型是伴随着制度创新阶段和制度均衡阶段的，增量创新的稳定性不足，所以仍要在政府和广电部门的规制下逐步建立起稳定的电视剧政策体系，只有当创新利益集团的规则成为受全社会保护的规则，电视剧政策的变迁才能完全实现，下一个电视剧制度变迁周期才会到来。

4. 电视剧制度与政策制定（主导）动力因素分析

政策是一个系统，政策制定是政策制定者将"投入"加以组合，转化为"产出"的系统性过程（见图2.1）。系统是一系列元素的集合，它在一定的时期内接受一系列输入，然后给出一系列相应的输出。如果某些元素的输入转化成了另一些元素的输出，那么这些元素就共同组成了系统。根据这一思路，我们可以将系统分成两类：第一类是在系统中，所有组成输入的元素都转化成了其他元素组成的输出；第二类是一些输入来自系统外部，而且一些输出也在系统范围之外进行。

① 谢晨静、朱春阳：《新媒体对中国电视剧产业制度创新影响研究——以视频网站为例》，《新闻大学》2017年第4期。

美国学者伊斯顿认为每个系统都包括一个内部工作原因不透明的环节，他称之为"黑匣子"。[1] 这一政策系统负责把"输入"转化为"输出"，主要包括政治、经济和文化环境三部分，这三部分和利益集团紧密联系在一起。另外值得注意的是，当某一元素的输出变成了输入或者其他元素的输入反过来变成了最开始元素的输出，反馈系统也就产生了。反馈系统是系统保持正常运转的关键环节，是吐故纳新、更新换代的必然条件，反馈使得整个政策制定系统充满了流动性。

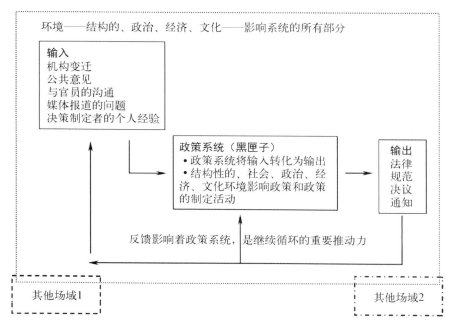

图 2.1　政策制定及其影响因素模型[2]

在政策制定及其影响因素模型中的输入部分，我们要格外重视新闻媒体的作用。新闻媒体是政策制定的重要参与者，因为它们突出了一些问题而不是强调其他问题，因此可以塑造围绕政策问题的公共话语。事实上，利益集团将它们首选的问题进行建构后引入媒体，引起对此问题的广泛讨论来形成自身的影响。甚至，官员们也利用媒体来塑造自身和政府形象。

① Tomas A. Birkland. *An introduction to the policy process*，Taylor & Francis Group，2015，p. 27.

② 此模型根据 Birkland 的政策过程模型改造。

公众在媒体上表达观点，无论是个人故事还是群体故事都是反映出公众如何思考问题。政策制定者对媒体如何报道问题特别敏感，而且，如果媒体对其工作报道很糟糕，他们经常会在新闻媒体上大肆宣传自我主张。更精明的是，他们通过媒体的表现来对已制定的政策作出调整和改变。因此，媒体的议程设置功能对于个人、官员、政府会产生至关重要的影响，进而间接影响政策的制定和实施。

此外，政策制定者经常使用新闻媒体作为评估公众反应的试金石，因为公众的反应往往决定了政策制定者政策调整的方向和程度。如果我们将公民需求作为政策制定过程的重要投入，那么我们必须注意新闻媒体在塑造舆论议题方面的作用，特别是在最具有争议的问题上。然而，需要重申的是，尽管新闻媒体是政策制定的重要"输入"，但不是唯一的输入：决策者拥有比大多数公民更多的信息来源，他们可以利用其他人在工作中收集的信息作出决定。

我国早期电视剧制度的决策具有很强的精英主义意味，在政策制定过程中，相较于公众而言，精英发挥着更为重要的作用；而且，精英之间相似的家庭环境、教育背景、财务状况、艺术爱好使得他们容易在纽带式的交流中保持一种亲密关系，进而影响政策制定的过程。这是由于早期的电视剧从功能到形式都具有纯粹的事业性质，国家创办电视台作为党的喉舌，宣传国家的大政方针，再加上我国政党合一、计划经济、政治挂帅的现实环境，我国电视剧政策的制定基本上是一种民主集中下的集体决策。领导人尤其是主要领导人直接指示，相关领导和相关职能部门具体落实，是早期电视剧制度的主要决策方式。

这一决策方式的进行与场域运作的特点不谋而合——布尔迪厄将场域命名为"小世界"，认为场域是一个社会领域，一个被许多限制包围的社会领域，一个在某种程度上是分离的，按照自己的法则、自己的功能定律运作，并没有独立于外部法则的领域。[①] 在这一"小世界"中，我国电视剧政策的制定除了领导人的直接指示之外，各行各业的专家学者对电视剧政策的制定也发挥着重要的作用，他们往往是高等教育机构的专家学者、

① 罗德尼·本森、艾瑞克·内维尔：《布尔迪厄与新闻场域》，张斌译，浙江大学出版社，2017年，第35页。

电视台的资深从业者、报刊和广播系统的专业人员，这些人组成的"小世界"虽然受制于其他场域的外部法则，但更主要的是对电视剧政策制定领域起着主导作用，而这种主导性直接来源于资源的垄断优势。因此，当政治形势稳定、经济健康发展的时候，电视政策的决策主体相对分散，政策制定比较程序化；当工作重心偏向于政治斗争，社会矛盾比较尖锐的时候，电视剧政策的制定有着较强的个人色彩，程式化的决策方式则被弱化。

2001 年中国加入 WTO，中国媒体加入更加广阔的全球媒体的竞争中，长期潜伏的经济因素对电视领域的影响开始愈加凸显。在电视场中，政治居于主导地位的局面开始松动，中国电视剧政策的制定打上了越来越明显的多元主义的烙印。国民经济和产业的变化，市场环境、法制环境以及价值观和道德层面的变化，通过不同方式影响着电视场域。入世使得越来越多的海外电信和传媒巨头进入中国电视行业：1999 年 3 月，美国电信巨头电报电话公司（AT&T）经过八年谈判终于获得在上海经营 IP 宽带业务的权利，2000 年它还控股 25％，与上海电信等机构组建了我国第一家经批准成立的中外合资电信企业——上海甜心通信有限公司；2001 年 2 月，新闻集团以购买股权的方式加入中国网通集团；2002 年 3 月，新闻集团全资子公司所有的星空卫视在广东落地。[①] 2003 年，国家广播电影电视总局进一步降低了电视行业的准入门槛，允许私营影视制作机构参与到除新闻节目之外的所有电视节目的制作中，这就从国家层面承认了多元市场主体的合理性，电视剧政策制定的路径由此从精英主义向多元主义渐进。

多元主义反对万能的和一元的权力观，认为国家权力的无限扩张会影响个人的自由权利。与精英主义不同，多元主义极力推崇社会团体的作用，认为国家的主要目标应该是协调不同团体之间的利益冲突。国家广播电影电视总局实行制播分离制度就是对多元主义的承认和肯定。从此，政治因素引导电视剧产业的意识形态，经济因素塑造电视剧产业形态和结构，市场和政府作为电视场域两大抓手的局面形成，而电视剧政策的制定

① 易旭明：《中国电视产业制度变迁与需求均衡研究》，上海交通大学出版社，2013 年，第 250 页。

也严格遵循着两大不同却又彼此共生共荣的逻辑。

可以看到，中央和地方党政机构不仅降低了政治导向风险和成本，而且通过制度修正获得了更多的经济资本，提高了媒体效率，在结构调整中发掘了电视媒体的经济价值。而经济价值的实现，也能更好地反哺意识形态的建设。经济属性增强了，媒体的活力提高了，同时媒体的政治属性不但没有被淡化，反而通过更充足的资金输入、更合理的结构安排，实现了渐进式调整基础上的制度升级，文化产业的最终强大，才是国家文化、国家意识形态安全最有力的保障。

由此，新的利益分配方式重新平衡了多元主体的利益需求，使得中央党政机构、地方党政机构、电视台、民间电视制作机构、境外电视制作机构以及受众群体共享了结构变化、属性微调带来的增长红利，实现了在保护原有蛋糕的基础上做大蛋糕的目的，使得参与主体普遍获利。尽管这一增长不是全局结构性的，但这种局部活力的提升已经为技术创新带来的制度创造奠定了良好的物质基础。

值得注意的是，政策制定及其影响因素模型建构的"小世界"并不是一个完全封闭的场域，一方面，它作为一个自恰的系统基本遵循着"输入—黑匣子—输出"的运作逻辑，保持自身的独立性；另一方面，其自主性程度又随着自身场域结构性的改变或者其他场域能量的变化而变化。也就是说，电视场与社会中的其他场域的界限并不是完全清晰的，电视场的内部和外部始终处在自律和他律的博弈之中。在这个意义上，电视剧政策的制定始终是一个动态发展的过程，这一过程始终在扩张和收缩的状态中寻找平衡，它有起点而没有终点。

二、我国电视剧产业制度与政策供给的主要特点

1. 条块结合，以块为主

我国实行中央（广电总局）和地方（各省、自治区、直辖市广电局）"条块结合，以块为主，双重领导，分级管理"的模式。"条条"管理是指从中央到省，再到省级以下电视机构之间的直接纵向对口领导。广电总局作为国务院主管部门，负责全国电视事业管理，各级省、市、县负责本地电视事业的管理。"块块"管理则是指各级政府对同级所属的电视机构的

直接领导。具体的管理内容包括对电视机构领导人的任命、机构设置、人员编制、劳动人事制度、财政经费、资产等。

由于我国电视事业起步较晚，从北京电视台成立的 1958 年直到 20 世纪 80 年代初，我国的电视事业始终处在基础设施建设阶段。1976 年底到 1977 年初，据初步统计，全国电视人口覆盖率达到 36％，全国将近 3 亿人口居住的地方能够看到电视，其中，北京、上海、天津、辽宁、湖北等省市的电视覆盖率超过 50％。① 这一时期，广电总局的主要角色是"代理人"，执行党和政府关于发展电视事业的大政方针。20 世纪 80 年代初，全国各省、自治区和直辖市基本都建立了电视台，初步形成了以北京为中心的全国广播电视网，尝试租用卫星线路，利用彩色电视转播车进行电视节目卫星传送及实况转播，并且开始从黑白电视向彩色电视过渡。② 在这样的背景下，基本采取"以条为主"的管理方式，即从中央广播电视机构到省级广播电视机构再到地方广播电视机构的管理。"四级办电视，四级混合覆盖"有效地提升了电视台的覆盖率和影响力，同时在新闻立台的观念指引下，电视新闻的权威性和真实性超越其他媒体种类，再加上电视社教节目、文艺节目、服务类节目等新的节目形式的出现，电视台逐渐确立了它主流媒体的地位。

20 世纪 90 年代可以作为电视文艺的分水岭。因为 20 世纪 80 年代，电视文艺形态体系才刚刚萌芽，进入 20 世纪 90 年代，电视逐渐形成了自身的传播特征和艺术特征，电视文艺逐渐走向成熟。其中最明显的标志就是国产电视剧的兴起。20 世纪 90 年代的《渴望》《编辑部的故事》《北京人在纽约》《过把瘾》《三国演义》《雍正王朝》《牵手》等经典电视剧作品，丰富的实践经验为国家广播电影电视总局适时地出台相关政策提供了案例参判。比如 1989 年 10 月 31 日广播电影电视部出台的《广播电影电视部关于实行电视剧制作许可证制度的规定》、1990 年 8 月 4 日广播电影电视部出台的《广播电影电视部关于〈实行电视剧制作许可证制度的规定〉的补充规定》和 1990 年 10 月 31 号出台的《广播电影电视部关于加强电视剧制作许可证管理工作的通知》都有针对性地进行了电视剧发展方向和产

① 于广华：《中央电视台大事记》，人民出版社，1993 年，第 67 页。
② 刘习良：《中国电视史》，中国广播电视出版社，2007 年，第 124 页。

业规范上的调整。

2. 行政手段为主，监管形式多元化

政府对媒介监管的形式多样，包括法律手段、经济手段和行政手段。政府监管的法律手段就是监管主体通过法律、法规以及司法活动进行监管的方式。法律手段所依靠的不仅仅是国家正式颁布的法律，同时也包括国家各类管理机构制定和实施的具有法律性质和法律效力的各种规范。[①] 法律方法具有严肃性、权威性和规范性。所谓经济手段，就是根据客观经济规律，运用各种经济手段，调节各种不同经济利益体之间的关系，以获得较高的经济效益和社会效益。具体而言，就是通过运用诸如工资、利润、利息、税收、奖金、罚款以及经济责任制、经济合同等一些经济手段，促进经济效益的提高。[②]

政府监管的行政手段是政府及其他公共监管组织依靠组织的行政权威，通过发布行政命令，做出行政决定，对公共服务及其供给产品进行监管的手段。[③] 它具有权威性、强制性和具体性等特征，也是在电视监管中最常用的方式。

表 2.1　2017 年 1 月到 2017 年 12 月国家新闻出版
广电总局监管通知汇总（不完全统计）

时　间	文　件	内　容
2 月 8 日		禁止使用韩流内容，禁止中方与韩国共同制作或合作制作
6 月 1 日	《关于进一步加强网络视听节目创作播出管理的通知》	明确了网络视听节目要坚持与广播电视节目同一标准、同一尺度，把好政治关、价值关、审美关
6 月 22 日		责令关停"新浪微博""ACFUN""凤凰网"等网站的视听节目服务
6 月 23 日		立即停止播出"苗仙咳喘方""瘦身大美人陈氏冰火灸"等 40 条医药保健品，宣传减肥产品的广告。坚决抵制违法违规广告

① 张国庆：《行政管理学概论》，北京大学出版社，2000 年，第 333 页。
② 林永和、李惟诗：《实用行政管理学》，中国广播电视出版社，1990 年，第 13 页。
③ 张川震：《政府机构对大众传播媒体的监管实践研究 ——以 2007 年广电总局发布的禁令为例》，浙江大学硕士学位论文，2008 年。

<div align="right">续　表</div>

时　间	文　件	内　容
6月30日	《网络视听节目内容审核通则》	明确了先审后播和审核到位的制度，审核要素包括政治导向、价值导向和审美导向，情节、画面、台词、歌曲、音效、人物、字幕等
7月20日	《关于把电视上星综合频道办成讲导向、有文化的传播平台的通知》	影视明星参与综艺娱乐、真人秀等节目要严格控制播出量和播出时段，总局鼓励制作播出星素结合的综艺娱乐和真人秀节目；努力提高普通群众在节目中的比重，让基层群众成为节目的嘉宾、主角。"进一步强化电视上星综合频道公益属性和文化属性""鼓励电视上星综合频道在黄金时段增加公益、文化、科技、经济类节目的播出数量和频次""总局倡导鼓励制作播出具有中华文化特色的自主原创节目"
8月29日		规范报刊单位及其所办新媒体采编管理
9月4日	《关于支持电视剧繁荣发展若干政策的通知》	《通知》明确，规范购播和宣传行为，维护行业健康发展，严禁播出机构以明星为唯一议价标准
9月22日	《关于电视剧网络剧制作成本配置比例的意见》	全部演员的总片酬不超过制作总成本的40％，其中，主要演员不超过总片酬的70％，其他演员不低于总片酬的30％
9月29日		广播电台、电视台在国庆节、国际劳动节等重要的国家法定节日、纪念日依法播放国歌
10月17日	《关于加强广播电视节目网络传播管理的通知》	各网络视听节目服务机构切实把好各个关口，未通过审核，不允许播出的节目，不允许在网上传播，坚决杜绝问题节目的播出。各网络视听节目服务机构要强化法律意识和自律约束，不得侵权传播广播电视节目，不得擅自发布来路不明的广播电视节目

从表2.1不难发现，国家新闻出版广电总局的调控以及时的通知、条例规制为主，包括禁令、限令等。其长处和作用体现为：第一，规制时效性、针对性较强，能够迅速有力地传达方针和政策，对全局活动可以进行有效的控制。第二，能够有效实现管理目标，保证各系统、各部门和单位的密切配合，前后衔接。第三，这种规制方法更便于解决一些

特殊的、紧迫的问题。[1] 国家新闻出版广电总局可以根据产业实践出现的失衡和矛盾，及时地出台解决措施，调整产业发展的方向，从而更有效地解决实际问题。比如，限薪令、限娱令的出台，都是为了规范市场的秩序，从而保证电视产业健康、有序发展。

3. 监管以事后规制为主

从 2017 年国家新闻出版广电总局的一系列禁令中不难看出，我国电视剧的管理主要以事后规制为主。大牌明星片酬动辄几千万甚至上亿元的薪酬使得国内电视剧的制作经费严重低于国外的电视剧，不断出现五毛特效、雷人的剧情。有电视从业者指出，我国电视剧频繁出现制作粗劣的特技效果，不在于特效水平不达标，主要是因为电视剧制作中，刨除演员片酬、版权费等开支，留给特效制作的费用已经没有办法维持正常的特效水平。在资金有限的情况下，为了完成一定数量的特效的制作，只能在每个特效上都花很少的钱，保证了量，而没办法保证质量。为此，国家新闻出版广电总局及时出台了《关于电视剧网络剧制作成本配置比例的意见》《关于支持电视剧繁荣发展若干政策的通知》，规定全部演员的片酬不超过制作成本的 40%，其中，主要演员不超过总片酬的 70%；严禁播出机构以明星为唯一议价标准。

总之，采取生产主体自律，行业自主规范，审查机关和受众监督相结合的动态规制机制，可以加强各环节把关，及时发现并解决问题，达到预防与监管并举，更好地促进电视产业的良性循环。

第二节　电视剧政策对电视剧产业　发展的效果分析

电视剧产业发展的结果是多种因素综合作用的结果，囿于现实的研究难度和行文逻辑，本节以政策为切入点，分析那些主要受政策影响的电视剧产业发展要素，重心始终在政策对产业的影响上。

1998 年，第九届全国人民代表大会决定对广播电视等事业单位减少拨

[1]　林永和：《实用行政管理学》，中国广播电视出版社，1990 年，第 12 页。

款，将广播电视推向市场，电视台开始了对经济效益的广泛追逐。2005 年全国全年国内电视剧销售额仅为 117.974 亿元；到了 2017 年，这一数字已经增加到 2 654.071 亿元，增加了整整 20 倍。[①] 电视剧产业化的不断推进与我国电视剧政策的引导息息相关，从电视剧政策规制历史来看，电视剧政策对产业的引领作用主要体现在规模增长、结构优化和效益提升三个方面。

一、规模增长：电视剧产量的变化

柯武刚在《制度经济学》一书中认为，按常规，由一个共同体共享的基本价值系统及其元规则是相对稳定的，这有利于较为稳定的制度演化；毕竟，新制度要使人们付出学习成本，并可能在转型期导致协调不良，新规则因无法在自愿遵循者上达到一个临界多数，从而不足以在共同体中得到普遍认可。[②] 我国计划经济体制下形成的电视剧事业系统具有相对稳定的运行规则，从发展的角度来看，从事业向产业的转型必然由于巨大的惯性充满阻力，新规则的生存空间严重不足。尽管电视剧产业发展的政策无法在短时间内得到普遍认可，但是，我国单一制的国家结构使得政策具有强大的效力，在斗争和妥协中，电视剧产业属性的确立最稳妥的方式是渐进式的变迁，而电视剧必然需要达到一定的规模，其产品属性和整个行业的产业化才能在重重阻力中找到突破口。因此，电视剧政策目标的实现率先在电视剧产量上得到显现。

表 2.2　全国电视剧产量表[③]

年　　份	全年电视剧制作数量	
	部	集
1958—1966	约 210	约 210
1967—1977	3	3
1978	8	8

① 数据来源：国家统计局官网。
② 柯武刚、史漫飞：《制度经济学：社会秩序与公共政策》，韩朝华译，商务印书馆，2000 年，第 477 页。
③ 数据来源：《中国广播电视 60 年大系·产业卷》，"—"表示暂无统计数据。2018 年数据来自国家广播电视总局统计数据。

年 份	全年电视剧制作数量	
	部	集
1979	14	14
1980	177	177
1981	—	110
1982	—	333
1983	291	502
1984	478	1 239
1985	627	1 997
1986	820	2 636
1987	756	2 985
1988	963	4 258
1989	1 126	4 787
1990	1 205	5 224
1991	1 030	5 304
1992	约 800	5 363
1993	816	5 631
1994	792	6 212
1995	773	6 574
1996	802	8 503
1997	832	8 272
1998	1 174	11 322
1999	681	8 144
2000	1 074	14 781
2001	851	13 621
2002	751	12 170
2003	619	10 654
2004	866	20 819
2005	945	20 075
2006	546	18 133
2007	513	14 189

续　表

年　份	全年电视剧制作数量	
	部	集
2008	666	18 729
2009	556	16 885
2010	436	14 685
2011	469	14 942
2012	506	17 703
2013	441	15 770
2014	429	15 983
2015	395	16 540
2016	330	14 768
2017	310	13 310
2018	323	13 720
2019	254	10 646
2020	202	7 476

从表2.2可以发现，从电视剧诞生到2009年，我国电视剧制作数量整体呈递增趋势，我们称这一时期为数量扩张阶段；2009年之后，电视剧制作数量趋于稳定，基本保持在每年500部左右的水平，这一时期是由数量向质量理性转型的时期。

2009年之所以是两个阶段的分界点，我们可以从两方面考虑：第一，2008年全球性的经济危机导致中国经济增速放缓。从2003年开始截止到2007年，我国经济增速基本保持在10％以上，并在2007年达到峰值14.2％。2008年和2009年，这一数据分别是9.7％和9.4％，中国经济增速的放缓使得电视剧行业出现了融资困难，许多影视公司被迫开源节流，将资源放在重点项目的运作上，那些市场预期不高的作品要么被暂时搁置，要么直接搁浅，甚至一些已经上马的项目面对资金周转困境而被强行砍掉。为了降低风险，电视台加强了电视剧播前评估，同时各大卫视减少独播剧比例，广泛采用"联播"的形式来共同抵御市场风险。比如刘晓庆主演的《女人何苦为难女人》同时在四川卫视、湖北卫视、安徽卫视和

福建东南台四家卫视播出；后黄金时间的午夜档甚至出现了《浪漫满屋》六家卫视同时播出的情况。

第二，中国电视剧经历了十几年市场化、产业化的探索和发展，无论从整体规模、经营状况还是发展趋势来看，已经成为产业化程度最高的行业。一线卫视（湖南卫视、东方卫视、浙江卫视、江苏卫视和北京卫视）和央视一道，形成了"一超多强"的产业格局。与相对稳定的电视产业结构相对的是，电视剧初步形成了包括创作、生产、购销和消费四个主要环节在内的含发行、播出，观众和广告主等多方参与的基本完整的产业链格局。电视台每年播出的市场基本稳定，每年消耗的电视剧集数保持在8 000集左右，因此对于供大于求的电视剧市场来说，质量是比电视剧数量更加稀缺和宝贵的市场资源。因此，在金融危机的倒逼下，电视剧市场进入内容品质竞争助推产业加速升级的新阶段。

在整个电视剧发展阶段，我们可以用"三增一减"来描述政策规制对电视剧数量的直接影响——数量扩张阶段，电视剧数量出现了三次大规模的增长，分别是1980年、1984年和2004年，增长速度总体呈现下降趋势；由数量向质量转型阶段，以2014年为节点，出现了一次明显的数量下降。

从1958年中国电视剧诞生到"文化大革命"前，我国电视剧年平均产量相对较少，但在电影业和剧院对电视台的支持下，基本能满足电视台的日常播出需求。然而到了1979年6、7月，由于电视挤占了电影的生存空间，电影的上座率逐年下降，中国电影发行放映公司断然停止向电视台供应新故事影片，不少剧团也随之提高了对电视台录制新戏的收费标准，电视台面临着断粮绝炊的危机。1979年8月，中央广播事业局召开首次全国电视节目会议，提出电视剧制作简便、周期短、花费少，能有效填补由电影供应短缺造成的大段时间空缺。中央广播事业局提出"自力更生，大办电视剧"的政策，电视行业集中力量生产电视剧，全国形成了一支初具规模的电视剧制作队伍。随着电视剧制作机构的快速增加，电视剧制作规模不断扩大，电视剧对电视台的供给量猛增。由此，也就出现了1979年只有14部电视剧，而到了1980年，中国电视剧数量首次出现了跳跃式发展的转折。

1983年，第十一次全国广播工作会议召开，"四级办电视"的政策出台，第二次数量激增时期到来。中央、省、市、县"四级办电视、四级混

合覆盖"的事业建设全面铺开，彻底改变了原来中央和省（区、市）两级办电视的事业格局，使中国电视事业结构向多级办台转变。电视台数量的增长最直接的影响是电视剧年产量的增加。从 1983 年的 291 部到 1990 年的 1 205 部，七年的时间，电视剧的产量（部）增长了 314％。在电视剧的集数上的增长更加明显，单部电视剧的集数也越来越多，由 1983 年的 502 集增加到 1990 年的 5 224 集，足足增长了 941％。[①] 在政策的强烈刺激下，我国电视剧产量实现了大幅度的增长。至此，电视剧从"长度"和"连续性"两个方面显示出了区别于电影的美学趣味，作为独立艺术形态被学界和业界所接受，这也为质量升级时期精品电视剧的流行埋下了理论和实践的种子。

20 世纪 90 年代开始，国有企业效率低下的弊端集体爆发，整个国有资本处在破产的边缘。在此条件下，国有资本急需请求外部援助来摆脱难堪的局面。外国资本和本国私有资本成为国有资本的选择。1992 年，邓小平南方谈话从官方层面肯定了市场的作用，社会主义市场经济不再是资本观望的对象，外资的大量涌入使得国有资本迅速地选择了外国资本，一时间，相关实体经济被激活。

1995 年 9 月 1 日，广电部颁布第 16 号令《影视制作经营机构管理暂行规定》，其中第五条规定"个人、私营企业原则上不设立影视制作经营机构。境外组织和个人不得单独或与境内组织和个人在我国境内合作设立、经营影视制作经营机构"，[②] 对电视的准入门槛进行了界定。

2001 年，中办 17 号文《关于深化新闻出版广播影视业改革的若干意见》提出积极鼓励新闻出版广播影视业内部融资，并明确提出电视剧制作可以吸收国内非公有资本和外资，电视行业的资本开始多元化。2003 年，中办 21 号文《关于文化体制改革试点的意见》积极鼓励各类资本参与包括电视剧在内的所有非新闻宣传类电视节目领域。此后，政策开始鼓励民营资本进入除新闻宣传外的广播电视制作领域，中国民营电视企业终于有了合法的市场主体资格。国家对电视剧市场中私营资本的市场准入是在转变体制机制中释放市场活力，是电视剧产业化探索向纵深迈进的关键一步，

① 数据来源：《中国广播电视年鉴（1984 年）（1991 年）》。
② 国家新闻出版广电总局政策法制司：《广播影视法规汇编（2017 年版）》，中国法制出版社，2017 年，第 84 页。

也是数量增长阶段的最后一次电视剧数量的冲顶。

2009 年以后，我国电视剧产量进入相对稳定期，这一时期全国电视剧制作数量基本在 500 部左右。规模效应已经无法满足电视剧产业化发展的要求，"保质保量"成为这一时期最核心的产业发展关键词。2015 年 1 月 1 日，国家新闻出版广电总局"一剧两星"政策开始实施，① 电视剧制作数量呈现出比较明显的下降趋势——2014 年全国电视剧制作数量为 429 部，到了 2016 年，这一数字变为 330 部，两年的时间电视剧数量整整减少了 100 部，2017 年降到 310 部。2019 年，我国电视剧制作数量甚至降到了转型时期的历史新低 254 部，2020 年因为新冠疫情的影响，电视剧制作发行部数更是同比下降 20.47%。从"一剧四星"到"一剧两星"的转变意味着以前共同分担电视剧购买成本的电视台由四家变为两家，这就必然导致电视台对电视剧更加严格和谨慎的审核和筛选，进入一线卫视播出的电视剧的门槛增高。电视剧制作机构要想获得一线卫视的青睐，只能通过提高电视剧质量来实现，而不能一味通过数量扩张来达到收益的增加。

产业化最重要的标志就是规模化和专业化，我国电视剧的产业化进程也是遵循着先规模化后专业化，再规模化专业化协同发展的演进逻辑。在电视剧政策的规制下，电视剧行业的要素和多元参与者逐渐多样起来，这就使电视剧政策制定模型中的"输入"部分更加多元，输入和输出之间互动带来的行业发展新需求的更新速度也越来越快，其结果是在对电视剧政策的制定更加合理，对产业的调控更加科学的道路上阔步前进。

然而，我国电视剧产业化进程中，政策对电视剧的规制作用几乎是主导型的，市场在电视剧的资源配置中发挥的影响极其有限。比如上文提到的"一剧两星"政策，尽管客观上丰富了电视荧屏，摆脱了千台一面的同质化局面，但是这一政策直接影响了电视剧供给的产业格局：头部的电视剧作品和粗制滥造的电视剧作品两极分化严重，中间品质的作品在两者的夹缝中求生存。精品剧的数量在提升，并被财力雄厚的一线卫视抢购；那些规模较小，制作能力不强的电视剧制作公司根本没有机会和资源打造出

① 2014 年 4 月 15 日，总局召开 2014 年全国电视剧播出工作会议。会上宣布，自 2015 年 1 月 1 日开始，总局将对卫视综合频道黄金时段电视剧的播出方式进行调整。具体内容包括：同一部电视剧每晚黄金时段联播的综合频道不得超过两家，同一部电视剧在卫视综合频道每晚黄金时段播出不得超过两集。

头部爆款，为了维持生存只能通过降低电视剧质量，生产粗制滥造的作品来迎合竞争力不强的三四线卫视的播出需要。这就与电视剧政策制定的初衷背道而驰，电视剧行业中这一泥沙俱下的现象还会持续较长的时间。

二、电视剧供给的结构性差异

中国电视剧在不同的历史时期所扮演的社会角色与当时的社会政治、经济和历史文化条件密切相关。从总体来看，电视剧的主要社会功能和角色大致经历了"政治角色""政治与文化启蒙角色""当代大众审美文化角色"和"分众个性化展示角色"。[①] 电视剧的社会角色从宏观层面规定了不同时期电视剧的结构性差异，而这种结构差异大多是通过政策规制实现有效约束的。

裴开瑞（Chris Berry）认为类型是一种艺术观念和表达手段相对集中化的一种处理方式。[②] 电视剧题材一旦形成，就会形成一定的模式特征，电视剧类型的价值观念、审美取向、人物形象、叙事结构、影像构图、深层心理结构具有一定的稳定性。而艺术来源于生活，高于生活，因此，本质上电视剧的类型随着社会生活的不断发展演进，会呈现出特定的时代性。而题材"是文艺作品的内容要素之一，即作品描写的、体现主题思想的一定社会、历史的生活事件或生活现象。它来源于社会生活，是作者对生活素材经过选择、集中、提炼、加工而成的"。[③] 由此可见，电视剧题材偏向于对拍摄事件的取舍，电视剧类型则更多考虑如何表达和加工选择的事件。政策的扶植意味着某种电视剧题材和类型在某段时期内会占据主

[①] 仲呈祥在《中国电视剧历史教程》中将中国电视剧的社会角色分成"政治角色""政治与文化启蒙角色""当代大众审美文化角色"；其中，"政治角色"是指初创时期和"文化大革命"时期的电视剧，同其他文艺样式一样，强调的是"政治标准第一，艺术标准第二"。"政治与文化启蒙角色"是指从新时期始至20世纪80年代，电视剧的文化身份凸显出来，文艺的政治角色包含在这种文化身份中。"当代大众审美文化角色"是指20世纪90年代以来，社会体制转型，大众文化崛起，从平凡的生活中寻求人生的意义成为电视剧艺术创作的内在要求。本书作者根据"互联网＋"的时代变化，尤其是在爱奇艺、优酷、腾讯视频等视频网站的崛起，付费会员制度的逐步成型、短视频平台大量抢占电视剧用户的背景下，认为电视剧在兼顾大众文化生活的同时，愈发重视不同圈层的用户属性，"分众个性化展示角色"凸显出来，电视剧成了受众标榜自身唯一性和独特性的象征资本，因此增加了"分众个性化展示"这一时代新角色。

[②] Chris Berry. Pema Tseden and the Tibetan road movie: space and identity beyond the 'minority nationality film'. *Journal of Chinese Cinemas*，2016.10：2，pp. 89－105.

[③] 何新：《中外文化知识辞典》，黑龙江人民出版社，1989年，第109页。

流，相反，政策的否定可能直接让一种电视剧类型和题材从中国的电视荧屏上消失，从而决定了电视剧的组成结构变化。

1. 电视剧题材的变化

电视剧初创时期，[①] 新民主主义革命胜利后，我国进入社会主义建设时期。由于当时复杂的阶级、观念、经济状况，将全国人民统一在党中央周围成了新生的国家政权稳定政治局面，发展社会生产力的首要目标。这一时期的电视剧突出表现为政治艺术化的产物，电视剧政策目标与国家的政治目标完全贴合。诸如《一口菜饼子》是为了响应党中央"忆苦思甜"的号召；《养猪姑娘》《桃园女儿嫁窝棚》《家庭问题》反映现实生活的巨大变化，鼓励人们转变观念，树立积极向上的生活态度；《生活的赞歌》《新的一代》歌颂社会主义新生活的美好和光明；还有《青春曲》《长发妹》《真正的帮助》《小马克捡了个钱包》一批反映新的时代价值和社会风气的作品陆续出现。

这一时期专门为电视剧而设立的政策还未出现，电视剧的发展受制于国家政治目标，因此该时期的电视剧作品大多选取新社会建立后的积极变化和现象，用社会的光明面引导人民群众树立积极乐观、勇于进取的生活态度。同时，一批新时代的优秀人物成为广大人民群众学习的榜样。比如《焦裕禄》《党救活了他》，这些真人真事以艺术化呈现的方式建立起党和人民群众的血肉联系，用电视剧这种大众化的艺术形式达到统一人民思想、营造社会舆论、树立政权合法性的目的。

20 世纪 80 年代，尽管电视剧的商品属性开始显露，但是电视剧的文化属性依然占据主流地位。这一时期的电视剧政策规制，无处不体现着中国的政治、经济、文化方面的特点：政治上，文化产品是思想观念形成的成果，为政治服务；经济上，生产和创作完全为了满足自身需求，交换属性不强；文化上，文化启蒙成为时代的主旋律。1985 年 11 月，中共中央书记处会议纪要指出，要把端正电影、电视工作的指导思想，特别是创作指导思想放在第一位，电影、电视要以社会效益为唯一标准，企业经营也要以效益为最高准则。[②] 在这样的政策规制下，电视剧的精神、文化、政

① 由于 1958—1965、1966—1976 两个时期电视剧题材具有类似性，因此此处统称为电视剧初创时期。

② 刘习良：《中国电视史》，中国广播电视出版社，2007 年，第 493 页。

治价值远远大于其商品价值。这一时期的《蹉跎岁月》《今夜有暴风雪》《青春无悔》《穷街》《一个叫许淑娴的人》《刘山子的喜怒哀乐》《唢呐在金风中吹响》《生活的漩流》《大年初一》《葛掌柜》《野店》等代表作品清晰地呈现了特定时代的文化思想与道德取向。

1992 年 6 月，中共中央、国务院发布的《关于加快发展第三产业的决定》将电视划入第三产业；1992 年 10 月，党的十四大召开，正式明确了建立社会主义市场经济的改革目标；随着社会主义市场经济的深入发展，2000 年 10 月，党的十五届五中全会通过《中共中央关于制定国民经济和社会发展第十个五年计划的建议》，第一次提出"文化产业"的概念。

这一系列与"产业"相关的政策出台，意味着电视剧的文化产品属性获得官方确认。由此，电视剧作为大众文化的代表，更加贴近社会生活，从平凡世界中寻找人生的意义。其中最为轰动一时的作品当属 1990 年播出的《渴望》，许多艺术家都认为《渴望》的价值和意义远远超过了《渴望》本身。车尼尔雪夫斯基说过："在人类活动的所有方面，只有那些和社会的要求保持活的联系的倾向，才能获得辉煌的发展……艺术中的每一种，只有当他的发展以时代的普遍要求为条件的时候，才会得到辉煌的发展。"①《渴望》中刘慧芳的善良、舍己为人的情操和真挚的情感是我国传统文化中优秀的成分，在文化转型的 20 世纪 90 年代，依然具有普遍的适用性。她的宽厚、真诚、奉献极易引起广大观众的情感共振。只有那些贴近百姓生活，深入百姓心灵，颂扬美好感情的电视剧，才能在历史的洪流中闪烁夺目的光彩。所以究其根源，是时代呼唤刘慧芳式人物的出现，即使没有"刘慧芳"，也会出现"李慧芳""王慧芳"。

大众文化带来的复制、消费、解构，使得本雅明所谓的"灵光"逐渐消失，娱乐和观赏性成了"人性"回归的一体多面的另外一面。2008 年播出的《丑女无敌》是娱乐至上时代的典型之作。这部翻拍自美剧《丑女贝蒂》的"山寨"电视剧尽管受到来自观众的无数吐槽，但依然保持了较高的收视率，湖南卫视因此引领了"山寨剧"的浪潮。一边是排山倒海的吐槽，一边却是收视率的节节攀升，这种收视和风评倒挂的现象实则反映了

① 车尔尼雪夫斯基：《车尔尼雪夫斯基论文学》（上卷），上海译文出版社，1978 年，第544 页。

大众文化的深入人心。观众普泛化审美能力的提升，亟须把所得经验在电视剧身上验证。电视剧所营造的猎奇、雷人的景观环境让观众获得了"窥视"的可能，比如林无敌第一次收到男生的邀请后，既惊喜又矛盾的心理给观众带来了极大的"视觉快感"，观众迫切想知道故事的结局。无论是哪种结局（约会成功和约会失败）观众都可以在自己的经验范畴内找到合理的答案，然后通过经验的验证以及上帝视角带来的全知全能获得精神上的满足。

大众文化的遍地开花使得电视剧市场化运作渗透到各个环节，如前期的投资市场化、后期的广告和版权交易，电视剧已经从单纯生产型向生产经营方向发展。《爱你没商量》通过现金交易的方式出售电视剧的播映权；《北京人在纽约》在生产环节吸收商业贷款。此外，社会资金参与制作领域、双准入生产控制系统成形、内容生产和播出管理调控、统一购销市场的形成以及海外发行数量的增加等一系列政策规制重新塑造着电视剧的产业格局，产业探索向纵深迈进。

2. 电视剧类型的变化

主流文化和大众文化是中国电视剧类型化发展中两股最重要的势力，相对应地，国产电视剧在长期独立的发展过程中，形成了主旋律类型化和商业类型化两条发展道路并存的局面。

主流文化是国家领导主体倡导的文化，它是中国目前最有力、在文化和行政领域占有最多资源的文化形态。在与现实的关系上，主流文化坚持一元论真理观，认为文艺作品要"真实"地反映现实世界。与之相应的是主旋律电视剧，这一类型的电视剧在人物塑造上，习惯性地将人物做单一化的处理，标签意味比较明显，人物服务于思想意识形态体系的建立，功能性较强。

大众文化对电视剧类型的塑造更多体现在对大众文化趣味和审美习惯的迎合上，相较于主流文化影响下单一的主旋律类型，这一类型显示出更加明显的无序性、杂乱性和流动性。从制作层面来讲，这一类型采取商业化运作的模式，以迎合最广大观众群体复杂多元的喜好为标准，以收回成本和获得利润为最终目标；在处理电视剧与现实的关系上，这一类型体现出虚拟、现实和戏说并存的特征；在视听语言方面，重视可传达性、情节性和叙事性，通过非权威性、华丽的甚至奇观化的镜头吸引观众的注意

力，激发观众的参与热情，在与观众的不断交流中把握观众的视听习惯。

我国电视剧的类型化是伴随着经济成分中非公有制的出现而产生的。市场经济发展的内在逻辑必然会改变电视剧的外在样貌，电视剧娱乐、游戏功能的张扬是市场经济发展的必然产物，然而这并不意味着对意识形态功能的削弱。从党和国家对文艺的一贯态度来看，意识形态属性并没有也不可能完全消退。笔者认为，被削弱的仅仅是与计划经济相伴相生的单一的、僵化的意识形态表达方式。

1993年年度全国电视剧题材规划会提出电视剧要贯彻"弘扬主旋律，提倡多样化"的指导方针，要求"电视剧工作者明确电视剧创作思想，坚持娱乐功能、教育功能并举，社会效益、经济效益并重，突出爱国主义、社会主义、集体主义这个主旋律；提倡发展多样性，不断开拓新题材，发展新风格，创造新样式，做到百花齐放、万紫千红"。①

2007年1月20日，国家广播电影电视总局电视剧司的领导在电视剧市场合作研讨会上讲道，2007年将是电视剧质量年，要求各个上星频道在黄金时段里必须播放主旋律电视剧，上星频道将实行"四审"制度。② 同年，十七大对文化提出了新的要求"建设社会主义核心价值体系，增强社会主义意识形态的吸引力和凝聚力"。

2015年，中共中央在《中共中央关于繁荣社会主义文艺的意见》中指出："文艺工作要紧紧依靠广大文艺工作者，坚持以人民为中心，以社会主义核心价值观为引领，以中国精神为灵魂，以中国梦为时代主题，以中华优秀传统文化为根脉，以创新为动力，以创作生产优秀作品为中心环节，深入实践、深入生活、深入群众，推出更多无愧于民族、无愧于时代的文艺精品，不断满足人民精神文化需求，建设社会主义文化强国。"③

2017年，五部委联合发布《关于支持电视剧繁荣发展若干政策的通知》，要求"编制2017—2021年电视剧创作生产规划，推出一大批讴歌党、

① 刘习良：《中国电视史》，中国广播电视出版社，2007年，第381页。
② 郝建：《中国电视剧：文化研究与类型研究》，中国电影出版社，2008年，第75页。"四审"制度是指电视台播出前要提前一个月报到省市广电主管部门，再到省市宣传部，省市宣传部报到广电总局，再到中宣部文艺局，中宣部文艺局审查后，国家广播电视总局将听取中宣部的意见，给出播出的许可。
③ 李兴国、储钰琦：《中国电视剧60年大系·产业卷》，中国广播影视出版社，2018年，第268页。

讴歌祖国、讴歌人民、讴歌英雄的精品佳作，发挥示范引领作用。坚持以社会主义核心价值观为引领，着重扶持重大革命和历史题材、现实题材、农村题材，着重扶持原创，着重扶持计划在重要时间节点播出的选题项目，形成价值内涵和艺术品格相统一的优秀剧本遴选、资助、推介机制"。①

2019 年 9 月 11 日，国务院和国家广播电视总局发布《关于进一步做好广播电视和网络视听精准扶贫工作的通知》，要求坚持以人民为中心的创作导向，坚持"小成本、大情怀、正能量"，鼓励创作、生产、传播优秀扶贫节目，并重点推出了 70 余部优秀电视剧、纪录片、动画片等，为庆祝中华人民共和国成立 70 周年营造氛围。

2020 年 7 月 17 日，国家广播电视总局电视剧司召开全国广电系统电视电话会议，部署调度抗战题材、抗美援朝题材、抗疫题材电视剧的播出工作。会议对相关题材电视剧播出提出相关要求。7 月 31 日，国家广播电视总局发布《关于做好重点广播电视节目、纪录片、动画片创作播出工作的通知》。通知指出，各级广播电视制作播出机构要坚持以习近平新时代中国特色社会主义思想为指导，切实提高政治站位，围绕主题主线，加快推进重点作品创作，加大相关作品编排播出力度，唱响主旋律，打好主动仗，进一步营造良好氛围。②

通过以上政策轨迹可以看出，无论是电视剧的类型还是题材，都在直接或者间接地反映特定时代的具体国情与人民精神面貌。尤其全球受新冠疫情影响后，众多创作人员都致力于在文艺剧集中表现国家与人民的真实生活景象。电视剧政策规制倾向于将主流意识形态与商业类型电视剧相结合，是以一定程度上向大众文化妥协的方式来获得"文化领导权"的理性转型之路。对此，可以从葛兰西的"文化领导权"理论辩证看待主流文化与大众文化合流这一现象。

为了回答资本主义社会中无产阶级为什么没有发动暴力革命的问题，葛兰西提出了"文化领导权"概念。他认为工人阶级不愿意革命是因为其思想意识受到资本主义文化领导权的控制。本内特将这一启示称作"转向

① 李兴国、储钰琦：《中国电视剧 60 年大系·产业卷》，中国广播影视出版社，2018 年，第 279 页。

② 唐瑞峰：《2020 年第三季度政策要闻》，《电视指南》2020 年第 17 期，第 23 页。

葛兰西",认为文化领导权不是通过硬性灌输或者控制得到的,而是各个利益集团在对话和妥协中得到的。文化领导权并不仅仅局限在资本主义社会,事实上任何社会都存在文化领导权的问题。

电视剧政策规制下主流文化和大众文化的合流,一方面提高了商业电视剧类型在我国的地位,使其获得了更充分的合理性和合法性,其发展速度在政策的庇护下开始加快;另一方面,主流文化得以以一种更为通俗生动且深入人心的形式传输至受众之中。主流文化、精英文化、大众文化、民间文化的深度融合,使得电视剧对意识形态的表达更多地呈现出一种中心渐隐、多元主体共建、风格多样的状貌。从产业的角度来审视这一现象,则表现为电视剧类型的不断丰富、不断细化和不断融合。按照这一思路,我们可以将电视剧看成是公众意愿形成的过程、一个意见交换的领域,如同哈贝马斯提出的"公共领域",正是公众的自由参与重新塑造着电视剧类型创作样态。

早期,主旋律类型电视剧大多以20世纪中国革命为历史背景,描写革命年代领导人的事迹和英雄人物的经历。随着主旋律电视剧类型的不断丰富,出现了更多展现中华人民共和国成立以后建设时期和改革开放时期重大事件的主旋律电视剧类型。在人物的选择上,经历了从党和国家领导人、英雄人物、到新中国建设时期和改革年代普通人的变化历程,这与前文提到的政策导向下主旋律电视剧类型向大众文化靠拢存在内在的逻辑关联。对大众文化的迎合使得主旋律题材电视剧不仅描写历史上真实存在的人物,同时创作者还将视角转向虚构的历史人物,将虚构的历史人物放置到真实的历史场景中,作品收获了众多观众的喜爱。比如《历史的天空》中的姜大牙、《亮剑》中的李云龙等。近年来,主旋律电视剧类型开始重视"圆形人物"和"扁平人物"合理搭配带来的收视效果。"扁平人物"特点是明显而单一,"圆形人物"更加真实立体,这两种看似对立的人物类型和处理方式,一方面可以清晰准确地夹带意识形态的标签;另一方面可以在"圆形人物"的多元中使观众找到与剧中人物互动的机会。不仅如此,两种人物形象的共存、长期培养形成的二元对立思维习惯更容易引起观众的参与热情,最终促使作品在接地气的表达方式中隐蔽传达意识形态。比如2017年的爆款反腐题材电视剧《人民的名义》中的侯亮平和祁同伟就分别代表以上两种角色,这种人物塑造方式在社会上取得了良好的传

播效果。

在我国电视剧历史上占有重要地位的历史剧，也在政策的规制下实现了新的突破。早期，我国历史剧更多展现帝王将相、才子佳人，比如 1993 年播出的《唐太宗李世民》和 1997 年播出的《雍正王朝》，重在歌颂英明君主的文治武功。作为大众流行文化的电视剧类型，《闯关东》开拓了以平民经历反映民族发展的文化和历史视角。[①] 人民群众在历史电视剧中成为叙事的主角，无论从宏观视角还是从微观视角，都具有开创性的意义，这一类型得到了越来越多观众的认可和喜爱。近年来，尽管描写帝王将相、才子佳人的电视剧数量依旧可观，但是对帝王将相的平民化展现逐渐成为主流，帝王将相被创作者们放平了视角，添加了更多烟火气和市井气，改变了以前的家国视角，较好地兼顾了社会效益和经济效益。比如 2018 年暑期大热的《延禧攻略》，乾隆皇帝被网友们形象地称为"大猪蹄子"，一向严肃的历史剧被添加了更多的大众审美趣味。

总体来说，政策、商业的双重导向通过影响电视剧题材和类型的选取与繁荣状况，进而决定着电视剧自身结构形态的发展。一部分被政策和商业因素共同青睐，在电视剧历史长河中不断演进更新，获得了更好的创作经验与市场效应，相应地，另一部分不被主流与市场认同的类型作品，逐渐丧失在公众视野曝光的机会，从而生产趋近于无。在两者的推拉之中，形成了当前的电视剧结构形态。

三、电视剧行业盈利来源的变动

电视剧政策是对电视剧产业发展起决定作用的因素，政策导向往往决定了电视剧商业化的发展方向。和电视剧产业发展一样，政策本身也在不断成长，不同阶段的政策影响了电视剧行业的盈利来源。本书将长时期以来的发展分成内部利益流动时期和内外部利益交换时期两个阶段。

1. 内部利益流动时期

1983 年到 2003 年是电视剧行业内部利益流动时期，"四级办电视"政策的实施，为各个国有电视台建立了独立而封闭的中央、省、市、县四级

①　姚遥：《改革开放 30 年语境下电视剧类型化新发展》，《中国广播电视学刊》2009 年第 4 期。

格局，电视节目的生产和播出完全由各级电视台完成，自产自销是这一时期最明显的特征。

在中国，电视剧最初的交易市场是在不同电视台之间形成的。1983年"四级办电视"政策使得电视台的数量激增，同年，全国建立了以节目交换和象征性收费为特点的省级电视台节目交易网。1985年10月，为了加强城市电视台之间的观摩和节目交换，全国城市电视台节目交流网以与省级电视台节目交易网同样的方式正式形成，并在城市电视台之间形成了城市台协作体，进而转变为联合购片体。但相对来说，城市电视台之间的电视剧交易价格较低，一般每分钟仅15元。①

这一时期的电视剧政策，是在保障电视台内部利益不受侵害的基础上，实现全国电视台交易市场内部利益的合理流动。1986年广电部发布《广播电影电视部关于实行电视剧制作许可证制度的暂行规定》，要求"任何单位制作电视剧，必须持有电视剧制作许可证。无许可证的单位无权制作电视剧。禁止私人制作电视剧"。② 电视剧的制作、流通、播出种种权力仅归属于电视台自身。为了有效引导和激励电视剧的生产，广电部门从20世纪80年代开始每年举办全国电视剧座谈会，讨论如何提高电视剧质量的问题，并对当年电视剧的选题进行筛选。此外一系列甄选优秀电视剧的评奖活动开始举办，激励特定电视剧的生产。

为了保证内部利益交换的效率，广电部门在1998年出台了《关于实行国产电视剧发行许可证制度的通知》，规定自1998年11月1日起，实施国产电视剧发行许可证制度。随后又在1999年出台了《电视剧审查暂行规定》（国家广播电影电视总局令第1号），要求未经广播电视行政部门电视剧审查机构审查通过的电视剧，不得发行、播出、进口、出口。为了解决机构冗杂、分工不清的电视机构弊病，2001年，广电部门又颁布了《电视剧制片人持证上岗暂行规定》，③ 要求国家对电视剧制片人实行持证上岗制度，担任电视剧制片人应持有《电视剧制片人上岗证书》，而且上岗证书的获得必须通过统一命题、统一考试的制片人资格考试。

① 李兴国、储钰琦：《中国电视剧60年大系·产业卷》，中国广播影视出版社，2018年，第41页。

② 国家新闻出版广电总局政策法制司：《广播影视法规汇编（2017年版）》，中国法制出版社，2017年，第69页。

③ 这一规定被2005年国家广播电影电视总局令第48号废止。

这一系列政策的实施，进一步加强了国有电视台的垄断地位，电视剧整个生产和流通环节都在国家广电部门的有效调控中，因此其利益的分配能够完全限制在国有电视台内部和各电视台之间。这一时期电视剧的交易市场还没有形成规模和体系，存在诸多局限。尤其是卫视之间力量对比悬殊，省级卫视还没崛起，只有中央电视台这样财力雄厚的国家级电视台才能承担得起多次购买大剧的成本。总体来看，当时的电视剧要想获得令人满意的报酬，只有卖给中央电视台才能实现。省级及以下电视台更多地通过电视剧之间的交换来丰富本地电视台的节目资源，是一种物物交换的形式。

2. 内外利益交换时期

2003年6月，国家广播电影电视总局发布的《关于改进广播电视节目和电视剧制作管理办法的通知》允许非公有机构进入电视剧生产领域后，同年8月，国家广播电影电视总局第一次向八家民营电视剧制作机构核发了《电视剧制作许可证（甲种）》。

民营机构作为平等市场主体参与电视剧交易市场，提高了电视剧产业的社会化程度，电视剧的盈利来源开始存在公私之间的差别，而且公与私的利益交换越来越频繁，我国政策规制下的电视剧市场进入内外利益交换时期。这一时期是我国电视剧盈利模式快速发展的阶段。

相较于公有制电视剧制作机构，民营机构具有相对自主的生产和运作流程，对利润的追逐更加强烈。国内民间资本和海外资本的加入，不仅给电视剧市场的运作带来了充足的资金，同时，国外先进的电视剧融资、风险控制、发行方式以及科学的管理方式都作为一种新鲜血液补充到中国电视剧市场的体系建设中。因此，这一时期，电视剧政策调整的重心从内部国有电视台转移到外部非公有电视节目制作经营企业上。

2004年广电部门颁布《广播电视节（展）及节目交流活动管理规定》，提出国家鼓励国产电影片、电视剧和其他广播影视节目参加境内外广播影视节（展）、节目交流活动。

在境内外广播影视节（展）参赛及展播展映的国产电影片、电视剧，须取得《电影片公映许可证》或《电视剧发行许可证》。电视剧不再停留在单纯的物物交换阶段，频繁的首播权交易、广告交易使得电视剧的交易额不断提高（见图2.2）。

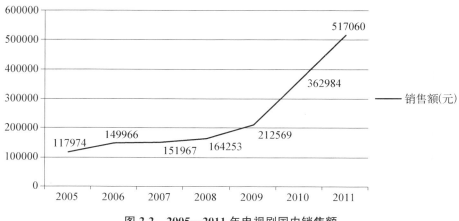

图 2.2 2005—2011 年电视剧国内销售额

2006 年，国家广播电影电视总局印发《电视剧拍摄制作备案公示管理暂行办法》，进一步简化了电视剧前期备案的行政流程，为电视剧的筹备提供了更加充足的时间；2009 年国家广播电影电视总局颁布了《关于认真做好广播电视制播分离改革的意见》，电视台可以采取委托制作、联合制作、社会招标采购等方式，调动社会力量加强节目制作生产；紧接着，广电部门又出台了一系列相关政策，对电视剧的播出时间、播出内容、版权保护、剧本交易、资金支持、广告投放、交易方式等方面进行了完善。

在政策的引导和刺激下，电视剧交易市场出现了新的发展动态：一是电视剧剧本交易平台逐步建立起来。在 2008 年举办的第二节全国影视剧本交易中，参展量达到 468 件。二是市场营销在电视剧交易中所占份额越来越大。电视剧作为一种商品在市场流通，处处皆有营销的影子。其中最为突出的情形是流量明星的强大粉丝效应对电视剧营销的巨大助力。2016 年《花千骨》的营销团队借助主演赵丽颖的庞大粉丝基础，通过多渠道物料全覆盖的营销方式，促使电视剧收视持续走高。第三是电视剧植入广告和剧场式广告为电视剧创造了超高的商业价值。剧场式广告的出现，不仅为电视剧生产企业提供了资金，而且培育了更多定制广告的创新形式，电视剧产品在定制广告的加持下获得了更多的价值增值。

然而我们也要看到，尽管电视剧交易整体向好，但相较于国外尤其是美国电视剧交易总量，利润和交易规模并不乐观。

根据历年《中国广播电视年鉴》数据，2013 年到 2017 年电视剧国内销售额约为 734 亿元，电视剧制作投资额约为 719 亿元，五年总利润约为 15 亿元，平均每年的投资回报约为 3 亿元。2017 年 1 月 7 日，深圳举行的 2016 中国（深圳）国际电视剧节目交易会发布了《中国电视剧 2016 产业调查报告》。报告显示，我国电视剧制作机构已突破万家，2015 年全年制作电视剧 395 部，共 16 540 集。平均下来，每部电视剧利润约为 76 万元，分摊到每集则约为 1.8 万元。如果每集电视剧平均按 45 分钟计算，则每分钟电视剧利润约为 403 元。相较于 1985 年每分钟电视剧 15 元的价格，30 年过去了，我国电视剧产量激增的同时，利润上升的空间显得极其有限。

横向对比不同行业的经济价值，据中国花卉协会统计，截至 2015 年底，全国花卉种植面积 130.55 万公顷，销售额 1 302.57 亿元，出口额 6.20 亿美元。这一年我国电视剧销售额 155.073 4 亿元，只占花卉行业总销售额的 11.9％。2016 年，Netflix 海外流媒体收入达到 31.11 亿美元，折合人民币 207.85 亿元。由此可见，中国电视剧的销售值决定了电视剧尚不能被称为大产业。从电视剧制作机构的发展来看，每年的爆款电视剧基本都被华策影业、正午阳光、唐德影视、海润影视等一批头部电视制作单位所垄断，尽管 2017 年"电视剧一哥"华策的销售额达到 24 亿元，但更多的中小电视剧制作单位面临着成本难以收回、电视剧质量差、积压严重的问题。加之电视剧制作单位相对于电视台始终处于弱势地位，议价能力不足。这些因素始终是中国电视剧产业化纵深发展的壁垒，也是互联网时代电视剧政策亟待解决的问题。

第三节　"互联网＋"语境下我国电视剧产业制度与政策供给面临的挑战

一、行业治理不完善，政策引导难度大

2017 年 3 月，一篇由编剧宋方金"卧底"横店发表的文章热度蹿升，让广大观众对国产电视剧又多了一份担忧。这篇行业内幕爆料文章显露出

电视剧行业存在的一些乱象和失衡问题。

　　通常来说，健康的演艺行业规则中，演员的片酬应当随着演员自身行业经验的积累和演技的提升而逐渐提高，即演员在电视剧创作行业中积累了足够多的经验，演技逐渐纯熟的情况下，其片酬才会水涨船高。宋方金在文章中提道："现在的市场规律是：我们要卖这个演员，这个演员有影响力，电视台就要买他，我们需要他，那来吧。"市场需要他，老板看得上他，远比一个优秀演员来得实在。电视剧市场的第一目标是赚钱，小鲜肉不管演技如何，只要粉丝买账，老板能收回成本并实现盈利，天价片酬并不会阻碍这项"能赚钱"的生意。换句话说，"现在是名气重要，名气比会不会演重要多了。会演已经排到最后了。第一，老板得欣赏你，第二，你得有关系，第三，买片子的人要你，最后才是演员会不会演。会不会演都不重要了。我现在跟很多演员拍戏，非常怀疑主演的能力。以前拍戏，一对戏，大家的水平就知道了，主演的能力也让人佩服，现在是对主演的能力都是从心里鄙视，主演并不会演戏，但是钱拿得最多"。[①] 此外，"一场戏有三十多个人演，全是替身"的现象成了行业潜规则。这也就意味着流量小生们不仅可以拿到更多的片酬，还可以干更少的工作，因为剧组被分成了 ABC 三组，小鲜肉们在 A 组负责主戏，B 组全是替身，C 组也全是替身。同时存在的普遍现象是，这些演员 5 个月的戏只留出 2 个月的时间，甚至在现场出现了副导演说一句台词，小鲜肉跟着说一句台词的情况，小鲜肉演员俨然成了"表情包演员"，只要用自己的正脸就可以解决绝大多数问题，其他不管是文戏还是武戏，都交给替身去做。

　　针对这一乱象，2017 年 9 月 22 日，中国广播电影电视社会组织联合会电视制片委员会、中国广播电影电视社会组织联合会演员委员会、中国电视剧制作产业协会、中国网络视听节目服务协会联合发布了《关于电视剧网络剧制作成本比例的意见》（以下简称《意见》）。《意见》规定，电视剧全部演员的总片酬不得超过制作总成本的 40％，主要演员不超过总片酬的 70％，其他演员总片酬不低于总片酬的 30％。如有全部演员总片酬超过制作成本 40％的情况，则制作机构需要向所属协会及中国广播电影电视

<hr />

　　① 《编剧宋方金"卧底"横店带回一线实录：表演，一个正在毁掉的行当》，https：//weibo.com/ttarticle/p/show? id=2309404082275003288720。

社会组织联合会演员委员会进行备案并说明情况。相较于之前国家五部委颁布的《关于支持电视剧繁荣发展若干政策的通知》严禁播出机构以明星为唯一议价标准而言，此次《意见》更具有实际操作意义。这种商业性和艺术性失衡的产业环境在短时期内难以从根本上解决，但是，健康、透明、高效的发展机制才是解决电视剧市场乱象的正确路径，也是电视剧政策规制服务需要继续完善的方向。

二、事后调节，市场反应时间长

20世纪90年代以来，中国的改革之路一直处于正在进行时，时至今日具有中国特色社会主义道路的改革创新一直是综合政治、经济、文化等方面的全方位尝试，同时在改革的过程中发现问题并积极主动解决，中国电视剧产业的发展道路和政策法规调整亦是如此。

从法律层面来看，中国大陆法明显异于欧美等国的海洋法（见表2.3）。其中最大的不同在于海洋法系会引用判例来解释法律条文。举例来看，成文法规定，警察搜查私人车辆必须得到车主的同意。如果有人用租来的车进行毒品交易，警察需要搜查，那需要谁的同意呢？理论来看，开车人并不是车的主人，允许搜查的权利在于租车的车主。但是在最终的判决中，法官认定实际驾驶者在此类案件中拥有类似车主的法律地位，这就使得"车主"的概念在法律上扩大化了。而概念的扩大化在我国大陆法律体系中是不太可能出现的，除非经过了重新修改，那么法律判决将会以法条为主要依据。因此，从法律来源上来看，我国法律形成了事后调节的历史惯性。

表2.3 不同国别法律特性比较

国　　别	英　美　法　系	大　陆　法　系
法律渊源	判例为主	法条为主
论证方法	归纳	演绎
审　判　权	法官与陪审员分工	审判人员统一行使
证据来源	人证为主	书证为主
审判模式	律师主导	法官主导

任何法律法规的出台是为了确认某种行为或某一个体的法定地位（见表 2.4），大陆法系的采用也意味着我国广播电视总局的政策制定是建立在合法化的基础之上的。但国家在法律实施之后对某种行为定性，进而做出是否违法的判断，这就不可避免地会出现产业规制滞后的问题，这种滞后性又在很大程度上受制于市场效益和媒介话语引起的多重影响。

表 2.4　市场逻辑和政治主导法律体系比较

市　场　逻　辑	政　治　主　导
事件/问题发生的第一时间进行报道	讲究时机（问题已经或正在解决才能报道）
以受众为中心判断事件重要性	以人物的政治身份高低来确定重要性
关注国内、本地的所有信息	国内的报道禁区多，国际新闻相对自由
"忧"比"喜"更能吸引人	报喜不报忧、控制舆论
受众为中心	传者为中心

三、地方电视台制度供给灵活性不足

电视剧产业的制度供给应该主要集中在三个方面：一是着眼于产业发展，突出简政放权；二是着眼于意识形态把关，强化阵地意识；三是着眼于提高治理能力，创新行政方式，推进现代政府建设。① 当下地方电视产业发展在因地制宜、能动性和创造性的发挥上仍有较大的提升空间，在地方特色和电视剧内容建设的结合方面仍需深耕。

地方政府在制定电视剧发展规章制度时，既要把握正确的产业和意识形态方向，也应当结合地方文化传统和特定的受众需求做好电视剧类型、艺术风貌、表达方式上的融合创新。如《那年花开月正圆》《正阳门下小女人》《芝麻胡同》《生逢灿烂的日子》《装台》《山海情》等作品，既以中国的时代大背景为叙事前提，同时又融入地方风土人情，表现全国各地人民的优良品质与独特的生存能力。

因此，电视剧产业制度供给应当尝试逐步扩大地方的自主性，扩大

① 《新闻出版广电总局召开会议：简政放权转变职》，http://politics.people.com.cn/n/2013/0524/c70731-21601175.html。

部门的自主性。凡是在适宜地方自主发挥的层面，可以由地方电视机构生产主体决定和执行。国家在提出大政方针和产业总体布局的基础上做好服务和监督，从而最大限度地激发地方电视的创作活力，推动中国电视剧多点开花，促进区域文化特色的跨域传播，助力中国电视剧供给侧改革。

第四节　我国电视剧产业制度与政策供给的融合创新路径

一、政策制定的价值内核：从"＋互联网"到"互联网＋"

在"＋互联网"模式下，互联网仅被看成是帮助传统模式扩大影响力和拓展传播渠道的一种方式。在此模式下，人们简单地把传统行业与互联网进行嫁接，希望在数量和范围上实现突破，最终通过"规模效应"达到预定的传播目的。最为典型的例子是传统媒体的"上网"，电视、广播、报纸等传统媒体一方面坚持自己的原创信息以电视台、电台、报纸的形式继续传播；另一方面将原始信息重新编辑上传到互联网平台，供更多受众使用。

有学者将互联网比作一种全新的"高维媒介"和一种社会的"操作系统"，即把互联网看成是"构造我们这个社会，构造我们的市场和全新格局的建构性的要素和力量"，那些将互联网用"低维"逻辑去运作的人都是"荒唐可笑的"，也是没有办法达到预期目标的。互联网打破了传统"把关人"的模式，将个人作为基本单位的"传播能量激活"。[1] 它表现在三个方面："个人操控社会传播资源的能力被激活""个人湮没的信息需求与偏好被激活""个人闲置的各类微资源被激活"。这种个人价值的无限放大改变了原有的社会资源配置方式和权力结构，形成了"互联网＋"的新常态、新格局和新景观。

[1] 喻国明：《"互联网＋"是整个社会的"操作系统"》，公众号"广电独家"2015年8月15日。

　　具体到电视剧领域，行内从业人员必须明确的是，"互联网＋"不仅仅是电视台播出的电视剧在网络传播，更重要的是整个电视剧行业应当重视互联网思维，并将这一新思维融入制作、播出和发行之中，电视剧的生产与接受已经开始越来越明显地镌刻上互联网基因。

　　尽管国家新闻出版广电总局近些年来逐渐收紧对网络剧的制作与监管规则，从 2016 年之前的"自审制"调整为"网台同标"，即 2016 年 2 月，国家新闻出版广电总局在 2015 年全国电视行业年会上对网剧做出的相关规定。其中对网络剧创作影响最大的便是第一条——"要求网络自制剧审查内容标准统一，电视不能播什么，网络也不行"。但网络剧基于播出平台的特殊性与资本力量的自由度，与电视剧的内容特性仍然存在较大差异。

　　具体来说，相较于电视台播出的电视剧，网络剧可以根据观众的实时反馈，及时调整和修正人物定位、情节设置和叙事方式，更容易吸引年轻化的互联网受众。互联网可以让每一个观众都能自由地发表自己的看法，在任何时间、任何场合不受约束地"追剧""刷剧"，看电视逐渐变成了"吐槽电视""玩电视"甚至是"解构电视"。再加上视频网站推出贴合"网生代"年轻受众观看习惯的会员模式，使其享有无广告插播、倍速观看、指定人物情节观看、超高清画质、会员提前观看全集等权利，赋予了电视剧更多的文化娱乐趣味。而且，网络剧打破传统电视剧日播的模式，采用周播和季播的方式，主动迎合不同用户的需求，这些都对电视剧产业基于新平台、新格局、新景观的制度供给服务提出了新要求。

　　政策应当在熟悉网络平台传播特性的前提下，以电视剧在市场中谋取更广阔发展的切身需求为核心，制定适合电视剧内容与互联网平台在制作、发行、播出、营销等环节进行融合发展的政策，转传统的"＋互联网"思维为能反映台网环境本质区别的"互联网＋"思维，推动电视剧与网络剧更好发挥各自的价值优势，在交易市场中各显神通，营造健康的台网剧集交易市场环境。

二、政策制定的产业路径：从管控到服务

1. 将意识形态监管与推动产业发展有机结合

意识形态具备两个主要特征：一是可以将意识形态看作一种认知体系，

即某一团体对世界的认识；二是意识形态与个人、集体的行为密切关联，是行动的思想前提，在某种程度上决定着个人和集体的行为。由此，意识形态一方面为团体的集体行动提供了合理性辩护；另一方面同时也为这个团体中的个人提供了一套约束。[①]

促进经济发展的意识形态具有三个特征，一是全局性，二是合理性，三是灵活性。全局性要求为更多的人所了解、认可和接受；合理性意味着意识形态是正式制度安排的重要补充，是一种节省交易费用的重要的非正式制度安排，只有最大限度地合乎一线电视剧从业者的行业经验和感受，才能真正让制度更加合理，弥补产业盲目发展带来的混乱，有效节约成本，提升效率；灵活性的形成初期都是合理的，能够保证每个团体成员的利益和系统运作的效率，但是随着新环境的出现，旧的意识形态系统中不合理的因素越来越多，因此要适时地调整意识形态系统，使其在新的历史条件下依然保持生命力，保证在行业发展中起到正向的推动作用。

现阶段，电视剧制度供给在管控和服务层面的平衡仍需要在实践中继续探索可行方案。基于管控层面，应制定具体合理的法律，让各级部门或机构做到"有法可依"，电视剧市场主体明晰制度边界和产业责任，从而实现电视剧产业各系统效率的提高。管控与服务的平衡点所需满足的条件是，在政策制定中兼顾调动地方机构或者基层机构的积极性，让政策的实施与相关部门的业务发展计划做到"同心同德"，真正从促进不同机构健康发展的层面落实政策要求。

2. 事前事后监管双管齐下

针对广电系统的规制，韩国事无巨细做出规定以进行事前警告与事后惩罚的做法，或许值得作为参照之一。韩国制定了《放送法》用来规制韩国的广播电视节目，规制的内容包括如下几方面（按照近年制裁数量由多到少的顺序排列）：广告效果的限定、维持品位、受众容忍度、客观性、电视节目语言、收费信息服务、保护私生活、禁止诽谤他人名义、公正性、儿童和青少年的情绪保护、伦理性、统计与舆论调查、倡导守法精神、暴力描写、内容的科学性、误报、健全的生活习俗、标明出处、两性平等、

① 道格拉斯·C. 诺斯：《经济史中的结构与变迁》，陈郁、罗华平等译，上海三联书店、上海人民出版社，1997年，第65页。

尊重文化多样性、政治人物的出演及选举节目、限制侵犯人权、尊重生命、犯罪及恶人的描述、医疗行为、出演、信息传达、外国语等。① 根据违规类型以及情节轻重，处以"注意""警告""对节目负责人或者广告播出负责人的惩戒""对电视节目或电视广告的修改或终止"，以及"课罚金"等行政处分，或者进行"建议""劝告"等行政指导。

反观我国，虽然在 1997 年颁布实施了《广播电视管理条例》，但是随着电视剧产业格局、媒介传播技术和受众文化的发展，其涵盖范围也存在一定盲区，需要国家新闻出版广电总局以通知、条例的方式予以补充、完善。据不完全统计，仅在 2017 年就出台了 12 条禁令，内容涉及"限韩""限薪"等多个层面。一系列完备的法律条例可以配合电视剧"备案制"，有效地在"事前"规范广播电视从业者的行为，过滤掉大量的行业乱象，从源头上监控违法乱纪行为。除此之外，我国尚需不断修正完善"事后"审查机制，根据事前审查不到的问题制定具体的规制方案。简而言之，国家新闻出版广电总局需要在行业自律的基础上建立有效的监督机制。一方面，广电部门可以借鉴韩国审查机关对电视台进行培训的方法，围绕审议规定定期对电视台进行培训，及时共享和贯彻相关法律法规；另一方面，国家新闻出版广电总局可以设立专门与观众进行沟通的平台，将观众对电视台播出节目的意见进行有效筛选，重视观众的投诉意见，将广大观众的实时反馈纳入行业政策和立法的制定中，更加有效地扩大监控范围，同时提高监控效率。只有这样，才能弥补我国目前电视剧传播"事后"监管的不足，真正形成"事前""事后"监管有机互动的制度规范，促进我国电视剧产业健康良性发展。

3. 差异化管理不同媒体平台（电视台、视频网站、自媒体）

截至 2018 年年底，我国网民规模达 8.29 亿，全年新增网民 5 663 万，网络普及率达到 59.6%，超过全球平均水平 2.6 个百分点，较 2017 年底提升 3.8 个百分点。我国手机网民规模达 8.17 亿，较 2017 年底增加手机网民 6 433 万，比例由 2017 年底的 97.5%提升至 2018 年底的 98.6%。台式电脑、笔记本电脑、平板电脑的使用率均出现下降，手机不断挤占其他个

① 李在荣：《韩国电视节目审查机制探析——基于韩国放送通讯审议委员会委员具宗祥的专访分析》，《当代电视》2015 年第 4 期。

人上网设备的空间。[①] 互联网基础设施的建设为网络剧的播出预留了巨大的观众基数。同时，精品化发展是 2017 年网络剧爆发的重要原因，优质剧集《白夜追凶》《河神》《大军师司马懿之军师联盟》的网播量均破 20 亿大关。传统电视台的观众正在流失，而网络视频平台逐渐聚拢品味、兴趣适配的受众群体。

如果网络剧质量足以与电视台的水平相媲美，那么其平台优势将会进一步扩大，到那时，电视台和视频网站的差异化定位在哪里？会出现功能、类型分层的现象吗？事实上，电视和网络平台的功能分层必然会出现，差异化竞争只是时间问题。

美国学者施拉姆基于经济学"最省力原理"，曾提出一种统计观众选择传播媒介的概率公式，即"媒体选择几率（P）＝媒体产生的功效（V）/需付出的代价（C）"。这个公式表明，某种媒介被受众选择的可能性，即受众对某一媒介的选择概率，与受众可能获得的收益与报偿成正比，与受众获得媒介服务的成本（使用该媒介的难易程度）成反比。[②] 根据这一公式可以判断，网络剧的发展使得其"媒体产生的功效（V）"和电视剧并驾齐驱，那么谁付出的代价低，谁的优势将会更加明显。

显而易见，电视的便捷性不比网络高。所以电视平台和网络视频平台的力量变化并不会让电视剧消失，更可能促使其转型。未来，电视台的文化惯性、家庭性和权威性优势依然存在，只是功能上会有所调整。或许，从广电部门的政策管理到内容创作，应该充分发挥电视台所拥有的独特的政治、经济资源优势，推动电视台在未来的发展中形成以主流正剧、教育类节目、文化类节目为主的平台矩阵，以文化深度取胜，同时兼具政策权威性。如《人民的名义》般的精品正剧，在弘扬社会主义核心价值观的同时还做到了有趣味、有深度。而相对来说，视频网站最初便是在自由、有趣、多变的环境中诞生的，并拥有"网生代"这一具有丰富网络生活习惯的受众群体，未来网络视频平台将继续以娱乐化路线为主赛道，发展多种类型化的精品电视剧与节目，满足人民群众的娱乐需求，从而在认同民营企业较强经济属性的同时为人民美好的精神需求服务。

① 中国互联网络信息中心（CNNIC）：《第 41 次中国互联网发展状况统计报告》。
② 威尔伯·施拉姆、威廉·波特：《传播学概论》，陈亮、周立方、李启译，新华出版社，1984 年，第 114 页。

因此，国家广播电视总局在制定政策时应当从电视台与视频网站的内容发展差异入手，树立媒体差异管理的思路，真正做到具体问题具体分析，使得政策在管理中真正实现有针对性、差异性以及有效性。

三、政策制定的思维转型：从观众到用户

网络自制剧的出现和兴盛发展，预示着观众画像时代向用户画像时代的更迭。传统电视剧通常会在立项时假想一个模糊的受众群体，这一概念类似于伊赛尔研究小说时所提出的"隐含的读者"。根据内心所描绘的该群体的特征，创作和管理人员再进行抽象化和标签化。整个电视剧的生产流程会根据标签的特点，制作出程式化鲜明，满足较多观众期待的电视剧。

互联网时代的到来，改变了这种单向假定观众群体的现象，电视剧观众逐渐变成电视剧产品的用户，用户体验成为衡量电视剧作品质量的标准。过去那种电视剧节目策划阶段静态的观众画像，变成了如今碎片化的媒介时代下创作者和用户双向互动后的精准画像。它是一个动态的过程，也是一个运营的过程。通过旧有的收视数据分析，《欢乐颂》的观众画像是这样的——都市女性、文艺青年，使用新的数据工具，《欢乐颂》的用户画像是这样的——女性，居住在北京，80后白领，常去星巴克，常去上海，中国移动高流量用户，自有住房（还贷中），爱看美剧，在学车，关注时尚，关注可穿戴设备，喜欢做菜，喜欢海淘，常用手机支付，炒股，爱打扮，喜欢兰蔻，常看电视，家有孩子（幼儿期），喜欢瑜伽，常慢跑，起居：晚12点至早7点，等等。这种海量的数据和标签更为完整地勾勒出用户的个性化画像，借助电视剧的广告精确投放，能够提升品牌传播效果，直接把曝光率转化成购买力，同时这种动态的观众画像也成为电视剧运营的一把利器。

传统电视剧的生产与交易更像是一锤子买卖，电视剧播出效果的好坏只能通过控制前期物料来实现，几乎难以改变电视剧最终的收视情况。网络剧时代，基于大数据的动态分析，不但可以在电视剧立项阶段就开始监控用户动态，而且可以将运营渗透到电视剧产业链中的不同阶段。比如2015年大热的电视剧《花千骨》选择在湖南卫视周播，这种排播方式为

《花千骨》的营销预留了充分的时间，制作方通过实时监控用户的动态反馈，随时调整宣传策略，其中最亮眼的要数同名游戏的同时发布。这款同名的角色扮演游戏会根据电视剧剧情的发展，提前预埋悬念，有时是提前透露电视剧中即将亮相的角色，有时是改变电视剧中的情节走向。这种游戏和电视剧的互文性，促进了游戏玩家和电视剧用户的深度参与，有效地激发了不同圈层用户（观众/玩家）的强烈兴趣，逐渐形成强大的口碑效应，使得《花千骨》收视长虹，并创造了巨大的商业价值，但这部剧的内容与营销策略在最初并不被大多数投资者所看好。

因此，电视剧政策的制定者需要转变政策制定的思维方式，针对网络视频平台和传统电视台不同的圈层属性，打造差异化的政策路线。针对传统电视台老年用户比较多，网络视频平台年轻人较多这两种不同的受众画像特征，政策制定部门应该为两种平台制定不同的发展路线，打造注重差异化服务受众的新方式。一方面，要在政策引导下，突出传统电视台的特色差异。比如安徽电视台制定的"剧行天下，爱传万家"的发展策略，形成了深入人心的品牌形象。湖南电视台依托在娱乐节目方面的优势，侧重娱乐和综艺，不仅重视国外节目类型的引进，同时开发原创节目类型，形成了芒果台鲜明的策略特性。另一方面，政策制定者们应该重视并保护网络自制剧的创作与发展，以多种普惠的方式培育自制剧市场，满足千变万化的市场中不同类型和层次的受众的需求。

四、强化台网互动，有效扩展产业链

伴随着大批制作精良、效益可观的网络剧的出现，视频网站对电视剧产业的影响力也愈发强大，台网互动成为产业和政策新的发力点。2015年7月，搜狐视频参与制作并播出的《他来了，请闭眼》反向输出到东方卫视，成为首个网络剧输出电视台的成功案例。《花千骨》在爱奇艺播出点击量一路飙升，成为爆款作品后，同样输出至卫视频道，并收获了可观的收视率。近年来，台网合作的优质案例不断增多，为台网关系的管理积累了较多实战经验，也为相关管理部门制定台网互动规则提供了可参照性强的合作范式。

首先，政策部门应支持新兴商业模式，促使电视剧的盈利渠道更加多

元。视频网站为摸索适合自身的经济模式，在市场中经历了长时间的高风险试错阶段，目前形成了自制原创剧集发行首播、付费会员制度、提前点播等多盈利模式。但这些模式需要政策的明文保护，以保障民营传媒企业的相关权益。比如政策应该重视优质原创内容的版权保护，促进付费会员商业模式全面发展。根据爱奇艺财报，截至 2019 年 12 月 31 日，爱奇艺会员规模达到 1.07 亿，2019 年爱奇艺全年净增订阅会员 1 950 万，订阅会员规模同比增长 22%。值得注意的是，爱奇艺早在 2018 年的财报中便已经重点指出，2018 年，爱奇艺的会员收入首次超过传统的广告收入，付费会员制度已经成为爱奇艺等视频网站的重要支撑。

其次，优秀电视人的自由流动是电视产业发展的良性因素，也是打破行业发展壁垒的活性条件，因此要在政策上引导电视台和新媒体人才的自由流动，激发整个电视产业的活力。近年来，随着媒体环境的改变尤其是互联网产品的崛起，传统电视创作者受到越来越多的束缚，节目的选题、策划、制作、审核受到层层制约，怀揣梦想的电视人缺乏最初的生机和活力。2015 年，浙江卫视总监夏陈安离职；同年，央视著名主持人张泉灵、李小萌、赵普纷纷离开央视投奔新媒体；2012 年，马东从央视离职并在次年加入网络视频平台爱奇艺，担任首席内容运营官。2015 年 7 月，马东卸任爱奇艺首席内容运营官，并在同年 9 月创业成立了米未传媒，致力于互联网内容的生产、开发和衍生。这些传统媒体培养出的电视精英们出走传统媒体，为新兴的网络媒体带去资源和经验，优化了电视剧行业资源的配置，对于打破旧有电视行业体制，加速新体制成形，具有很重要的现实意义。

再次，传统的线性传播时代封闭的内容交易方式已经不能适应当前市场发展的需要，新的传播交易秩序需要重新确立，这也需要政策的保驾护航。在内容生产、传输方式、受众需求都日益多元且开放的大环境下，构建更加公开、透明的内容交易体系与平台来推动精品内容的价值化和货币化就成为市场不断健康发展的前提。在此背景下，利用已有的技术与市场基础，结合当前互联网和媒体高新科技发展的特点，搭建一个第三方电视剧版权交易平台，创造数字时代全媒体版权交易的新模式，广泛吸引国内外电视台、有线网、网络视频公司、制片方等各方力量，让利用交易平台进行电视剧版权交易成为可能。因此，政府有必要建立起反映业界发展需

求的信息发布平台、版权交易平台、金融支持平台、公共服务平台等多功能全覆盖的服务领域。另外，政策制定还要充分重视新技术的多种样态，促进传统电视台播出的电视剧与网络剧取长补短，共谋发展。与传统电视剧相比，网络剧有着更强的灵活性，这种灵活性不仅表现在移动和跨屏观看的方式变化上，还体现在强大的技术功能支持下的网络剧互动。如爱奇艺提供的只看某人、倍速观看、VR观看、VIP杜比音效等多种模式，不仅提升了电视剧作品的视听效果，而且为用户提供了可主动选择的丰富体验。

最后，政策制定要充分利用新媒体的即时互动性，建立起高效的沟通渠道。比如政府可以建立一些专门的电视剧行业网上沟通平台，允许多方交流和互动，并从中筛选出有用的信息，补充到电视剧政策中去，使得电视剧政策做到有据可依与反应及时。由此，观众不仅能够参与到电视剧的虚拟场景中，体验不同的人生况味，而且能在现实中找到自己的情感归属和身份认同。归根结底，电视剧是一种可以重复消费的精神产品，除了电视剧传达给观众的喜怒哀乐之外，观众什么也不能带走。而这种基于参与和互动模式之上的，提供精神养分的电视剧作品，在培养新的观众收看习惯的同时，增强了用户的黏性，大量累积用户后，平台的品牌效应也就建立起来了。品牌的辐射效果又会促使视频平台延伸电视剧的产业链，最终在整合中完善产业环节，实现整个产业良性发展的同时，实现产业的升级换代。

五、电视剧政策制定的程序完善

理想的电视剧政策制定过程包含问题界定、目标确立、方案设计、效果预测、方案抉择和效果反馈六个相互独立又彼此关联的环节。然而在实际操作层面，我国电视剧的政策制定往往忽略了前端的问题界定和后端的效果反馈。同时，在中间过程（目标确立、方案设计、效果预测和方案抉择）中，也存在信息沟通不畅、目标完成度差、解决问题的措施缺乏有效性、舆论接受度差等问题。总体来看，我国电视剧政策制定的各环节独立性较强，关联性不足，公正、高效、互联互通的政策程序体系亟待建立。

我们可以从以下三方面去解决电视剧政策制定中的程序完善问题。

第一，调查公众的态度是提高政策可接受性的有效途径。政策的调整本质上是一种利益关系的重新分配。从传统向互联网时代的跨步，传统电视剧行业依靠资源垄断市场生存的模式被打破。如今，全范围资源流动带来的效率提升从总体上拉动了电视剧行业的收益水平的提高。电视剧效益的提升一方面归功于互联网技术对资源流通便利性和效率的助力；另一方面则归功于电视剧政策目标对用户（观众）态度的重视。无论是政策制定前端对用户（观众）态度的广泛收集，还是政策制定之后对舆论环境的重点把控，都使得政策制定的目标和实现的可能性在观众高效的交流和确认中直接获得保障。

第二，多元政策决策主体的广泛参与是增强电视剧政策有效性的重要途径。互联网让电视剧行业的参与者愈发多元——政府机构、国有电视台、电视剧制作公司、电视剧发行公司、视频网站、观众。每个利益团体对电视剧政策制定的发言权意味着会出现更多的可能方案，这就克服了单个政策制定者经验、能力、知识储备不足的困难，集思广益，促使高质量、高效率的政策方案更快出现。

第三，多环节的互动是电视剧政策制定程序形成体系的必备条件。互联网不仅可以打通政策制定的前端和后端，同样可以打通政策制定的中间部分，进而连接起整个政策制定的过程。同时，政策制定的环节不再是首尾相连的环形结构，而是更加复杂的交叉延伸结构。尽管电视剧政策的制定依然沿袭了问题界定、目标确立、方案设计、效果预测、方案抉择和效果反馈这六个步骤，但是各个环节之间可以实现随时随地的交流互动。比如方案设计会随着观众舆论的走向而进行调整；效果反馈会直接影响方案抉择；效果预测又是在问题界定和效果反馈中不断改进。由此，电视剧政策的制定过程不是彼此封闭的过程，而是在互动中保持政策制定的多样性和灵活性。

六、电视剧政策制定动力因素模型再建构

2013 年，著名导演郑晓龙在首届网络自制论坛上明确表达了想做网络互动剧的意愿，他提出"将来网络剧要是走到互动剧阶段，电视台就无法跟你竞争了"。2019 年 1 月，腾讯视频推出了迷你互动剧《古董局中局之

佛头起源》，故事讲述了抗日战争时期，鉴宝大师许一城为了保护国宝玉佛头，和徒弟小天勇闯古墓的故事。这部剧的亮点不在于古墓探险，而在于观众可以通过游戏互动的方式决定剧中人物的行为，进而影响整个故事的发展走向。比如在打开古墓石门的部分，观众可以选择向左转还是向右转，向右转石门会直接打开，向左转则会引来徒弟的碎碎念。

这种将游戏互动与电视剧观赏结合的方式是"互联网＋"时代赋予电视剧的新的叙事、美学和产业形态，是电视剧从政府走向观众，又从观众走向用户的一种途径，也是电视剧政策制定的新增影响因素。在此基础上，笔者重新建构了以下电视剧政策动力因素新模型（见图2.3）。

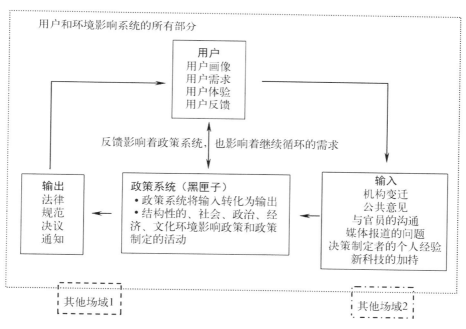

图 2.3 政策制定及其影响因素新模型

在这个电视剧政策制定的新模型中，我们要重视政策制定中的三个新因素：用户、互动和科技。

电视剧政策的制定要格外重视用户，大众传播的路径要逐渐向分众传播路径转移。一方面，不同地区要根据自身情况，制定有针对性的电视剧发展政策。比如北京可以利用财政资金对金融机构、社会投资机构参与影视业发展的撬动作用，实现投融资全过程联动衔接；上海可以利用自身海

派文化的独特性，利用专项资金，加大对产业载体建设、产业融合发展和产业技术创新的支持力度，打造海派影视文化圈。

政策要在满足多种类型化发展方面起到良好的引导作用，开阔电视剧产业的类型化之路，以满足不同性别、年龄、职业、收入、教育水平观众的观影需要。用户意味着对观众群体的精确划分，是电视剧政策走向定制化和专门化、专业化的必经之路。毫不夸张地说，满足不同用户的需求，制作出种类多样、题材丰富的电视剧与其说是未来电视剧产业发展的内在要求，不如说是中国社会发展的时代需要。不同于其他商品，对电视剧的消费并不会消耗电视剧的使用价值，用户占有的只是电视剧呈现出来的虚拟精神价值。而虚拟精神价值的建构往往与用户的自身经历、家庭环境、教育背景等自身属性密切相关。用户将自己投射到定制化的电视剧中，其实是暂时逃脱了现实环境的枷锁，去体验现实中无法实现的白日梦，有种代偿满足感。定制化电视剧充当了缓解用户压力、愉悦身心、体验人生的角色，是整个社会重要的"解压阀"，这也是互联网时代电视剧政策制定的动力之源。

互动是电视剧政策制定保持动态性和有效性的关键。从政策制定及其影响因素新模型可以看出，相较旧模型而言，新模型的互动性体现在整个电视剧政策的制定系统之中，无论是用户与输出、用户与黑匣子、黑匣子与输入，还是黑匣子与输出都建立了全局性的互动网络。这意味着电视剧政策制定预设的每一个议程信息都能在流动中实现充分触达，同时在信息的流速上避免了无法及时送达而出现"被沉默"的现象。

此外，科技也是实现互动的重要环节，是需要政策和产业双向扶植的重点。同时，科技的进步也存在反哺电视剧政策和产业，比如 VR 与影视的互动，使得影视与游戏深度融合，不仅打破了行业之间的壁垒，延伸了影视的产业链，同时形成了更具参与性的影视媒体形态。

本 章 小 结

国家新闻出版广电总局 2018 年 1 月发布了《进一步加强广播电视节目备案管理和违规处理的通知》，通知规定凡是被国家新闻出版广电总局发

现问题、受到总局《收听收看日报》点名批评，或被总局以其他形式批评的节目，依据《广播电视播出机构违规处理办法（试行）》中有关条款予以相应处理。同时，所有受到总局整改、警告、停播处理的节目一律不得以成片、剪辑、花絮等形式复播、重播或变相播出，包括不得通过各种形式转移到互联网新媒体上播出。2016 网络剧的勃兴使得对网络自制剧的审查全面铺开，线上线下统一标准，电视台不能播的视频网站也不能播。一大批网络剧的下架，足见国家新闻出版广电总局对内容行业规范的决心。

2015 年国家新闻出版广电总局的"一剧两星"适时地改善了电视剧产量泛滥的局面，将国产电视剧从"以量取胜"转变为"以质取胜"，电视剧的发行数量正在减少，电视制作、发行方更多依赖一部爆款剧集以拉动整个公司的业绩增长，这也就意味着大投入大产出模式成为未来行业的主流模式。近几年，国家新闻出版广电总局规制缩紧，监管趋严，正是为了通过高质量的内容把控，将电视剧的正确意识形态导向作用和商业变现能力有机结合起来，真正做到"三性统一"的同时拉动整个产业的转型升级。

改革意味着要在相当长的时期内保持双轨，旧制度可以继续保持规制执行，又可以为新制度提供参判。如果市场和政策调控两种力量在其中和谐地发挥作用，无疑将是一种理想状态。[①] 我国的广播电视行业建国后形成了规模庞大的系统，要想真正实现改革，转型难度很大。渐进式改革是广播电视行业比较可行的变革方法，其实质是在旧体制改不动的时候积极发展新体制，通过新体制的成长逐步为深化改革创造条件，从而降低改革的成本，最终使本来无解的问题得到解决。因此，电视剧政策制定要乘着互联网的东风，要利用最新的科技成果，将定性分析转变成定量分析，用大数据分析观众喜好、行业问题和发展趋势，真正实现从管控到服务的转变。同时培育网络剧受众的收看习惯和心理，实现受众分层，形成新的电视剧产、销、再生产的良性循环系统，使电视剧产业健康、有序发展。

① 凌燕：《可见与不可见：90 年代以来中国电视文化研究》，中国传媒大学出版社，2006 年，第 21 页。

第三章

"互联网＋"语境下中国电视剧的
类型分化和融合再生

作为中国当下影响和传播最为广泛的大众传媒艺术，电视剧在几十年的发展历史中始终与中国社会文化语境的斗转星移相互呼应，其中电视剧的类型演变则是文化工业渗透到影视产业中，按市场需求选择后的结果。类型的枝繁叶茂，凸显了电视产业内容的丰富性和可供选择性。相比于传统电视剧题材侧重弘扬主旋律，呈现了文化选择的社会现实的单一、封闭性，网络剧的出现和发展呈现出较之前传统电视剧革新式的面貌，正一次次打破电视剧类型的自我定义和划分标准。自2009年以来，网络剧领域开始出现爆炸式增长，到了2017年，大资本、大导演、大明星也纷纷进军网络剧领域，网络剧对传统电视剧挤压式"野蛮"生长背后体现的是电视剧生产主体对观众审美需求的迎合。"互联网＋"时代，电视剧的类型化生产在传统电视剧与网络剧的博弈过程中逐渐呈现多元化的走向。而网络剧类型发展的日益复合与极化，一方面刺激了传统电视剧的内容题材不断拓展其自身的创作外延和美学风格；另一方面资金大量涌入网络剧，造成网络剧制作领域同样出现广播电视领域的产能过剩、天价片酬、天价IP等问题，剧集类型的发展样态关系到中国电视剧产业未来可持续发展的具体结构层面。因此，在"互联网＋"的媒介环境下，通过对当下电视剧题材类型发展现状的梳理，考察传统电视剧与网络剧的类型化生产趋势，以及分析在市场经济导向下造成传统电视剧、网络剧供需错配的症候原因，有助于优化我国影视生产主体与观众接受群的需求匹配度。同时，针对从传统电视剧到网络剧二者类型发展的文化逻辑，深入扫描中国电视剧的类型景

观现状，辨识电视剧类型生产与供给侧改革之间的现实意义，从而为丰富和讲好中国故事提供方法论上的途径。

第一节 内部匮乏：传统电视剧生产的类型滞后

电视剧是一种典型的大众化艺术形态，在今天的中国乃至全世界的文化产业中都占据着十分重要的位置，相比于其他视听节目类型，它有着受众范围广、播出持续时间长、市场份额大、内容通俗易懂等得天独厚的潜在优势。随着社会进入后工业时代，以电视剧为代表的电视文化工业逐渐以产品输出的形式制作符合市场需求的内容，不断翻新类型模式、题材样式去迎合日益增长的观众消费欲望成为电视剧市场长期繁荣的重大举措。与其他发达资本主义国家电视剧产业相比，中国电视剧制作领域对类型模式的认知起步比较晚，存在以题材内容替代类型风格的类型生产观念，同时在模仿国外流行电视剧的题材和类型中探索适合本国的电视剧美学类型。伴随着中国社会文化的改革与变迁，电视剧类型发展经历了由隐性到显性以及当下类型分化、杂糅的阶段性特征，由于政策体制、传播平台的限制，受到的来自视频网站自制网络剧的冲击与挤压，传统电视剧的生产体量大、类型风格单一等问题逐渐显现，出现供大于求的局面。在内容题材反映社会日常生活丰富性、捕捉社会新鲜话题上，传统电视剧出现了与"互联网+"时代错位的审美气质。尤其中国电视剧产业面对崭新的社会互联网语境和新兴的网络文化呈现出较前一阶段更为复杂的类型生产景观。

一、电视剧类型与电视产业脱节

类型的概念存在于整个文艺研究领域。电视剧作为当代最重要的艺术样式之一，经过长期的演变和进化，在制作者与观众之间形成了某种共识——不同电视剧类型拥有其他类型所不具备的类型特征。类型承载了制作主体与观众主体共通的审美经验和社会实践。

从 20 世纪末到 21 世纪初期，社会的改革与开放促进了经济层面的蓬

勃发展，也带动了文化领域的繁荣进步。伴随着相关产业市场化的进程，国家电影电视制度也由此不断调整和创新，各级电视台在类型的制作和选择上有了更大的自由度，民营影视制作公司如雨后春笋般出现。我国电视剧年产量节节攀高，逐步成为电视剧生产大国和播出大国，呈现一片繁荣的景象。同时，在对外交流的过程中，中国的电视剧制作深受国外影视产业的影响，丰富了自身剧作的类型，并涌现出一大批优秀的电视剧作品：如戏说历史题材电视剧《还珠格格》《花木兰》《绝代双骄》《上错花轿嫁对郎》《康熙王朝》《康熙微服私访记》等；校园青春剧《十八岁的花季》《红苹果乐园》《星梦缘》等；都市言情剧《将爱情进行到底》《永不瞑目》《粉红女郎》等；抗战剧《亮剑》《狼毒花》《我的团长我的团》等。以上内容多以弘扬中国传统文化和记录新时代下普罗大众的都市情感体验为主，顺应了大众文化的潮流，也逐步深化了电视剧的类型表达，其类型由隐性的存在状态逐步过渡到显性的发展状态。但在发展过程中，电视剧类型生产逐渐模式化，大量剧作在叙事情节、人物塑造、主题传达上存在高度雷同的痕迹。如果说新时期与新世纪的电视剧在传统电视台高度垄断的"统治"下，与尚处于发展初期的影视产业协调同步发展的话，那么在进入"互联＋"时代后，这种优势正在逐渐消退。

"类型电影首先是艺术和工业重合发展的现象，是自发的工业机制和创作的互动现象"。[①] 类型化所表征的"工业美学"，就目前传统电视台生产与投拍的电视剧而言，主要以古装历史剧、现实题材剧、IP改编的玄幻剧等类型为主，在看似广阔的电视剧题材格局中，仍然被传统"爱情""古装玄幻"等叙事元素所裹挟。无论是《甄嬛传》《武媚娘传奇》《延禧攻略》《如懿传》沿袭下来的"大女主"宫斗套路，还是《古剑奇谭》《择天记》《花千骨》《诛仙》等霸屏的玄幻"抠图"风，都反映出电视剧集中扎堆的类型生产惯性。可以发现，在爆款电视剧集之后，往往出现跟风创作的现象，呈现出高度的同质化和内卷趋势。"现象级"作品似乎没有成为预想中的创新引擎，电视剧的"精品化""高质量"似乎陷入了某些盲目抄袭和模仿的漩涡之中。

就类型的本质和外延而言，其本身与产业的发展有着密不可分的内

① 郝建：《影视类型学》，北京大学出版社，2002年，第50页。

在联系。电视剧类型所显现的"工业美学"风格，以反映消费社会的种种症候而成为日常生活的视觉镜像。移动互联网的发展和智能终端的普及让电视产业不再仅依赖于传统电视剧的封闭式生产，更多地转向门槛低、政策监管力度小的视频网站自制剧。传统电视剧在受到国家广播电视总局"一剧四星""一剧两星"的管制，和一系列如 2017 年颁布的"强化重点时期黄金时段电视剧播出管理调控，提前审查、重播重审，原则上不得编排娱乐性较强、题材内容较敏感的电视剧"禁令后，各电视台内部竞争更加激烈，电视剧制作公司纷纷进入视频网站，电视资源的获取率骤减，类型和题材的选择上处于首鼠两端的窘境。这意味着在"互联网＋"背景下，传统电视剧滞后的类型化生产意识在网络产业布局中失去了核心创造力。

二、电视剧类型样式与观众需求错位

电视剧类型的变化，体现着某一时期的主流社会思想与价值观念的变化。伴随着中国社会的发展，人与人之间的社会关系、观众的情感诉求、创作者的审美表达都在急剧变化。因而，把握和适应时代变化中的复杂规律，敏锐捕捉富有"社会话题性"的素材，提供抚慰观众内心世界的情感寄托是电视剧类型创作的时代要求。

然而，在电视剧进入互联网时代之后，观众群体逐渐分层，观看需求也愈加多元。在网络在线平台与传统电视台的竞争中，观众的观剧选择更为多样，随之对于电视剧质量的要求也日渐提高。

如图 3.1，2017 年所有频道的电视剧题材类型主要集中在军旅剧、古装剧、年代剧、都市情感剧这四种，其余题材加起来仅占 15％的比重。相比于网络剧多元化的类型创作景观，电视剧的题材样式依然存在类型风格高度雷同、题材内容单一的问题，"一种类型代表一个表达的范围，而对于观众，则是一个体验的范围"，[①] 对当下追求极限体验的观众来说，类型是一套话语价值系统，剧集类型的丰富不断满足观众对社会认知的体验期待。对 90 后、00 后的"网生代"来说，内容丰富、观看自由的视频网站

① 托马斯·沙茨：《好莱坞类型电影》，冯欣译，上海人民出版社，2009 年，第 321 页。

成为他们日常活动的核心地带，而电视剧固化的类型风格与观众极致的观看体验之间存在供给/需求两端的认知壁垒，导致电视剧的剧集供给量虽每年不断增加，却逐渐失去和网络剧竞争的创新生产力。

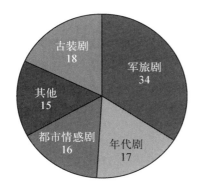

图 3.1 2017 年所有频道各题材的播出比重及 TOP30 剧目比重（单位：%）

数据来源：CSM

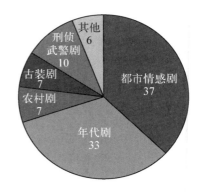

图 3.2 2018 年所有频道各题材的播出比重[①]（单位：%）

从图 3.1 和图 3.2 两幅数据统计图中可以看出：一方面都市生活、军旅革命题材依然处于电视剧类型生产的第一梯队，占近一半的电视剧播出比重，而科幻、悬疑等类型依旧是冷门的创作类型；另一方面，从两份权威的电视剧类型统计报告来看，电视剧的类型仍然集中于传统的几类热门题材，无疑说明了缺乏对电视剧类型的创新意识，同时占比最大的都市生活、军事斗争、古装宫廷剧中，由于加入不符合叙事逻辑、社会价值审美的情节设定，引发了社会的广泛讨论并被贴上"腹黑""抗战神剧""穿越风"的贬义标签。相比于网络剧的类型杂糅与复合的发展态势，传统电视剧电视剧仍然"老瓶装新酒"，复制大批内容、角色、叙事相近的电视剧类型。2006 年《亮剑》的收视成功，其中李云龙这一人物角色颠覆了对早期抗战剧的英雄人物的角色塑造，但之后十年的抗战剧、谍战剧又陷入了对《亮剑》的经验复制；由 IP 文学改编的电视剧《宫》《步步惊心》《甄嬛传》将时空穿越、宫廷争斗的元素结合在一起，引发了一批收视热潮但也导致大批跟风作品出现；都市现实题材始终在相同的"家长里短"、人物励志成长史中兜兜转转。每年出现的几部现象级优质电视剧，可取得社会

① 《2017 年大剧市场研究报告》，http://www.entgroup.com.cn/baogaonr.aspx?bid＝18183。

的良好口碑效应和话题流量，而后出现
的续集大部分以收视率惨淡收场。不过
在庆祝中华人民共和国成立 70 周年的历
史节点，受整体调控的影响，古装剧体
量和上星播出持续缩减至 3％，主旋律剧
成为 2019 年排播布局的首选，且 2019
年上星剧目的类型更加多元，并非局限
于历史年代剧，也有对都市律政剧的开
拓与探索（见图 3.3）。

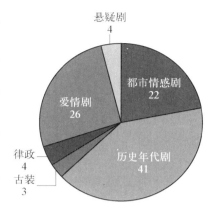

**图 3.3 2019 年收视率电视剧题材
分布情况（单位：％）**
数据来源：《中国电视/网络剧产业
报告 2020》

收视率折射着观众对于电视剧的喜
爱程度和期待标准。在图 3.4 中，2018
年上半年电视台播出的主要电视剧类型
中，除了年代剧平均豆瓣评分为 6 分，
古装剧、现代刑侦剧、都市情感剧的豆瓣评分都在 6 分以下，低于豆瓣的
平均评分标准，同时平均收视率也在 1.3％左右浮动。可以看出作为电视
剧类型化生产的四种主要题材类型，其平均收视率和豆瓣评分的低迷都表
明观众群体对这几种题材类型的期待值在不断降低；更为重要的是，以年
代剧、现代刑侦剧为例，重复化的类型元素和符码，生产出一批内容情
节、人物形象相似的电视剧。比如《好先生》《恋爱先生》《谈判官》《翻

图 3.4 2018 年 1—8 月电视剧各类型平均收视和豆瓣评分
数据来源：新传智库

译官》《创业时代》等现实都市剧集，虽然聚焦当下热门的话题和领域，但高度雷同的人物关系和脱离现实的故事原型让这类题材逐渐显现疲软之态。

如果说"题材，是作品中构成艺术形象和故事情节的具体材料，属于文艺作品内容范畴"，[①] 它具备"神话素"的稳定功能，那么"类型"则需要在题材提供的依据之上找到故事创新与演进的重要变量，恒定不变的题材库易使电视剧失去创作的文化承载力，而类型的局部革新则是景观时代的审美意向。庞大的电视剧年产量，无法保证丰富的电视剧题材类型，这必然造成电视剧类型生产与观众多样化的需求相脱节，也暗含了电视剧在类型创作的美学追求与观众的审美倾向的不同步与错位。

三、网络流行文化下的美学困境

承载着一定时期社会思想观念和道德规范的电视剧类型，映射着通俗文化的情感谱系，标识着不同社会群体丰富多彩的心理情感坐标。在新媒体的强烈冲击下，电视剧的观众年龄结构、审美追求持续更迭变化，传统电视剧的类型美学表现陷入消费主义主导的文化泥潭。电视剧的类型化生产需要整合社会共同的意识形态和价值面向，使其能够传递一种特定的、可接受的美学效果和情感表达。观众带着对现实社会强化性的心理期待去观看某一种题材类型，这意味着，每一种题材内容中都有清晰可见的现实原型，并且能够赋予可接受的价值观念。传统电视剧一直以真实、客观、动人的素材为创作准则，用细腻、隽永、绵延的情感传递主流意识形态，其中长篇幅、连续性的宏大叙事一直是传统电视剧类型的主要创作视角。20 世纪 80 年代播出的《红楼梦》《西游记》等章回体叙事题材，20 世纪 90 年代的《渴望》《编辑部的故事》等大型系列情景喜剧，21 世纪初的《还珠格格》《康熙王朝》《孝庄秘史》等古装历史剧，前几年大热的《奋斗》《我的青春谁做主》《北京青年》等都市现实题材剧，中国电视剧用宏大叙事的日常化审美对接了现实生活。如果说宏大叙事题材让观众存在时空的陌生感，那么日常化审美则拉近了观众与电视艺术表达

① 夏征农、陈至立：《辞海》（第六版彩图本），上海辞书出版社，2009 年，第 2236 页。

形式的距离。

　　无论是描绘当代图景的《渴望》《奋斗》，还是重述历史记忆的《红楼梦》《康熙王朝》，电视剧都以连续性的艺术形式深度挖掘生活的本质，塑造了一批可感受、有行动力的人物形象。"日常生活叙事剧的世界，绝非仅仅是叙述一个日常现实中的给定世界，也不仅仅是一次虚构叙事，日常化的审美理想——重新发见日常生活的意义"。① 传统电视剧对大众日常生活的"塑形"功能和议题传播效应，使其成为日常生活与审美形式相统一的艺术形式。但在互联网文化语境下，传统电视剧的美学追求与当下中国 90 后、00 后的文化经验与审美诉求发生了代际的摩擦。近几年，《大明王朝 1566》《琅琊榜》《平凡的世界》《白鹿原》等一批优秀的剧集处于口碑爆棚、收视率却不温不火的尴尬境地，究其原因是传统电视剧类型在故事情节设定、人物性格塑造以及叙事情节与网络流行文化元素的表达之间出现了壁垒。新媒体时代赋予日常生活化审美以全新的身份，艺术媒介不再客观反映现实世界，而是呈现了一个"非现实化"的模拟现实世界，"反对宏大叙事的日常审美化使审美对象不再具有'崇高性'，而是消解为无数细小而世俗化的单元"。② 这种带有大量后现代审美元素的网络文化，解构了传统电视剧中权威、中心的叙事话语，观众的观看心理、距离从充满仪式感的状态转向即时即地的碎片式体验。导致国产电视剧类型在泛娱乐化的电视产业氛围中，在精英文化和流行文化间游移不定，使观众从中无法寻觅到符合当下互动审美属性的电视剧类型。大量同质化电视剧被投放市场，令电视剧失去自身天然的文化感染力和艺术感染力，造成观众审美意识趋同和价值观念固守。以近两年来国产电视剧刮起的"玄幻风"为例，架空虚构的历史语境、脱离现实的叙事逻辑以及扭曲的精神传达让国产剧在网络文化思维逻辑下失去自身存在的价值标准。与网络剧不同的生产主体、传播平台让充满"文艺范"的传统电视剧在变与不变中难以找到适合自身的类型美学。

　　① 张晶、熊文泉：《日常生活叙事电视剧：走向日常生活的审美呈现》，《文艺评论》2005 年第 3 期。
　　② 张智华：《中国网络电影、网络剧、网络节目初探——兼论中国网络文化建设》，中国电影出版社，2017 年，第 66 页。

第二节　外部分化：网络景观下电视剧的
类型突破与细分

网络剧是传统电视剧与新媒体结合下的剧集形式，它是借助传统电视剧制作方式，并在一定基础上改造成更加适合在网络平台投放的电视剧。对于观众而言，相比于传统电视剧的被动接受，网络剧给予观众充分选择的权力，无论是观看平台、观看方式、观看时空都更加丰富多元。因此，网络剧更多地从其内容的独特性、观赏性、趣味性去吸引受众观看，引爆话题流量。2012 年随着《万万没想到》《泡芙小姐》《屌丝男士》《报告老板》等引发热点话题的现象级剧集的出现，网络剧开始受到观众和电视剧投资方、制作方的注意，逐渐由半地下的生产播放状态，向主流电视剧播出方式转型。随后，《盗墓笔记》《心理罪》《摆渡人》等一系列爆款网络剧引发社会热议，多次登上微博热搜，网络剧行业渐现繁荣景象。2016 年，我国网络视频用户规模已达到 5.14 亿，用户使用率达到 72.4％，网络视频成为第一大休闲娱乐类互联网应用。根据国家新闻出版广电总局网络司网络视听节目备案库数据，2016 年 1 月 1 日至 2016 年 11 月 30 日，各大视频网站已备案的网络剧多达 4 430 部，共计 16 938 集，上线网络剧共 755 部，同比增长 60.6％，良好的市场生态正在逐渐成形。[①]

近两年，各大视频网站的网络自制剧以更加饱满的题材内容、日益精良的制作模式、多渠道的宣传营销逐渐摆脱传统电视剧资源垄断与播放平台的限制。在"互联＋"时代，网络剧以极具前沿、创新的类型样貌，给电视剧行业提供了焕然一新的发展思路，并重塑着电视剧内容制作行业。

一、网络 IP 实现电视剧的类型复合与极化

关于 IP 的商业运作向来常见，而"互联网＋"时代的到来实现了信

① 数据来源：http：//news．cctv．com/2017/09/21/ARTIFByqKmoxZecg4WJ5YB8 D170921．shtml。

息点对点的传播，进一步加速了"新IP经济"的形成，即拥有互联网基因的企业（以BAT为代表）一方面拥有"网生代"庞大的受众群体；另一方面不断生产、购买供养该群体的文化资源，以某一IP为中心推动相关产业链的建立与完善，最终将文化资源变现。这就是当下大行其道的IP运作，已逐渐成为文化产业的一种趋势和洪流。正因如此，大量的经济资本涌入网络生产领域，通过建立娱乐化产业链，日益形成了影视制作方和观众之间的互动消费市场。其中，IP文化资源主要以亚文化形态在纸质媒介、电视、电影等小众圈层中"流通"，最终实现力量的汇聚，进而令不同媒介的观众层相互破圈。其中，视频网站作为文化资源转换率较高的生产转换空间，可以容纳不同艺术形态的IP文化资源，而网络剧处于视频网站的核心文化内容生产层，能够促进不同媒介间顺畅的语义流通和内容转换。正因如此，IP的经济逻辑在网络剧生产中尽显威力。同时，庞大的IP资源带给网络剧的是连贯的、具有多样性的题材样式与类型复合资源。

根据图3.5的网络剧各类型IP改编剧数量来看，2017年相比于2016年，IP改编剧的类型数量有了明显的提高和递进。与传统电视剧类型表现单一不同，总体而言各类型IP改编剧的题材更加多元，复合化的题材样式是网络剧类型化的创作趋势与目标，因此电视剧类型得到不断的开拓与更新。例如"偶像"＋"科幻"＋"悬疑"网络剧《颤抖吧阿部之朵星风云》《双世宠妃》《青春最好时》《我与你光年的距离》。"悬疑"＋"涉案"网络剧《美人为馅》《寒武纪》《无证之罪》《白夜追凶》。此外，"玄幻修真""侦探推理""奇妙幻想"等也成为当下网络剧的热门类型题材。这样抽取不同类型剧中的元素，重新组合排列，进而形成较为统一的故事世界的方式，使电视剧创作具备了全新的叙事修辞能力。

此外，2017年一些有着制作精良的画面、扣人心弦的故事情节的"超级剧集"，如《河神》《白夜追凶》《你好，旧时光》《致我们单纯的小美好》，挖掘出类型题材的另类表现方式。《你好，旧时光》摆脱了青春剧的"伤感怀旧"，用温和、客观的校园生活还原一代人的校园记忆；《致我们单纯的小美好》则是将带有漫画"蠢萌"气质的人设注入男女主角的性格、行为之中，深受"网生代""二次元"观众的追捧。这种将青春偶像剧做到极化的策略，使剧集类型系统不断更新的同时，也探索着

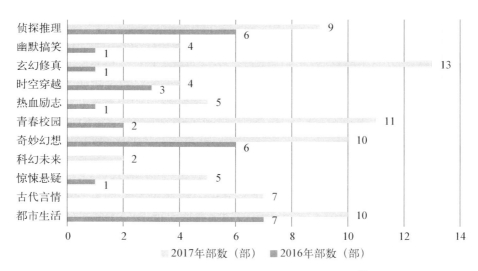

图 3.5 2016 与 2017 年各类型 IP 改编剧数量[1]

网络剧全新的艺术创作形式。从 2016 年到 2017 年，IP 改编网络剧所占比重继续呈明显上升趋势，其中部分因为优质的摄制水平，实现了高收视率与高口碑的双丰收。其中，《白夜追凶》因其能与国外烧脑悬疑剧相媲美的故事情节、叙事线索，成为网络优质"超级剧集"的代表，走出国门，输出国外。以上足以说明，网络剧正在利用优质的 IP 资源和原创的故事内容，走精品化的"超级网络剧"之路，并努力脱离电视剧供大于需的市场窘境。

在图 3.6 中，2016 年和 2017 年网络剧各类型数量呈现稳步上升的趋势，同时各类型题材的市场占比也较为均衡、平稳，除"都市生活"数量占比较大外，"奇幻妙想""侦探推理""惊悚悬疑"等类型数量也在逐年提高，且不仅网络剧的数量持续扩大，网络剧的制作水平也明显提高，其中 27 部网络剧豆瓣评分均值 6.4 分，这一平均水平已经高于台播剧的平均分。随着网络剧的不断发展，制作门槛低、生产成本低、内容体量小的"作坊式生产"标签逐渐被淡化，若干优质网络剧的出现正在宣告网络剧时代的到来，网络剧正向精品化、类型化方向崛起。

[1] 《2017 年各平台自制剧前瞻：数量暴涨，类型均衡，IP 玩出新花样》，骨朵传媒，http://www.sohu.com/a/122018783_436725。

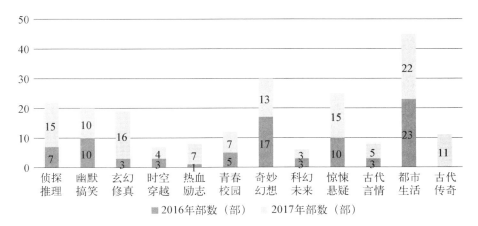

图 3.6　2016 与 2017 年网络剧各类型剧数量①

二、网络平台打造多元类型生态

随着网络 PC 移动客户端的普及和深化，网络视频业已然成为"话题制造机"。网络剧成为视频网站的主要流量与口碑来源。随着视频网站制作水平的日渐成熟与稳定，网络剧的质量成为衡量网站平台动态发展的"引擎"。以优酷、爱奇艺、腾讯网络视频平台为主导形成的网络剧类型市场，一方面沿袭继承了传统电视剧的类型样式；另一方面，网络的多渠道、多路径特征令视频网站拥有融汇不同风格内容的天然优势。多种类型的杂糅使平台得以寻找能够充分发挥自身发展优势的网络剧类型，其中优酷的《白夜追凶》是具有标志性的网络剧类型创新范本。不同于当下惯以营造高调华丽的反派、猎奇的犯罪现场的"小鲜肉流量"悬疑侦探题材，《白夜追凶》有着如欧美剧般严谨的探案逻辑，以扎实的情节叙事讲述中国本土化的犯罪故事，剧情的烧脑、硬汉的人物形象以及对视听语言的极致追求让《白夜追凶》在电视剧市场越发浮躁的当下，成为电视剧精品化剧集的类型标杆。

此外，于内容而言，近几年，腾讯、爱奇艺、优酷三大视频网络平台

纷纷推出多部体现自身水准的高品质网络剧，题材类型各不相同，如《河神》《大军师司马懿之军师联盟》《春风十里不如你》《双世宠妃》《鬼吹灯之黄皮子坟》《长安十二时辰》《陈情令》等。于平台而言，网络视频作为强有力的媒介平台，为网络剧的类型发展提供了自由、多样的艺术创作形式和表现空间，也决定了网络剧在叙事内容、表现手法上的多元性。近两年"爱优腾"平台的网络剧谋篇布局呈现内容更加多样、类型更加集中的趋势，某种程度上升级了网络剧类型和题材的不断细分和深耕。

根据图 3.7 中 2017 年三大视频平台各类型的网络剧数量，悬疑推理、喜剧、爱情、青春校园是三大头部视频网站网络剧主要的播出类型。按不同类型市场影响力来看，优酷、爱奇艺、腾讯各具优势。优酷的主要类型为历史、青春校园、罪案，如《白夜追凶》《春风十里不如你》《大军师司马懿之军师联盟》等；爱奇艺播出的网络剧类型更加广泛，有悬疑推理、爱情、喜剧、武侠、警匪、罪案，如《河神》《无证之罪》《你好，旧时光》《花间提壶方大厨》《云巅之上》等；腾讯视频的主要类型有喜剧、青春校园、言情，如《致我们单纯的小美好》《班长大人》《国民老公》《乡村爱情 9》等。以表 3.1 为例，类型题材的多元、杂糅依旧是 2018 年网络

图 3.7　2017 年三大视频平台各类型网络剧数量[①]

① 《2017 年各平台自制剧前瞻：数量暴涨，类型均衡，IP 玩出新花样》，骨朵传媒，http：//www.sohu.com/a/122018783_436725，2018 年 12 月 19 号。

剧创作的主要倾向，其中奇幻、科幻、穿越与都市情感、古装的"复合＋"模式生产出《结爱，千岁大人的初恋》《镇魂》《半妖皇帝》等爆款剧集。除此之外，青春校园剧、都市剧仍保持高产量、高品质的创作态势。

表 3.1　2018 年含奇幻、科幻、魔幻元素的网络剧列表[①]

序号	剧　　名	题 材 类 型	播出平台
1	《颤抖吧阿部之朵星风云》	古装、科幻、情感	芒果 TV
2	《端脑》	青春校园、科幻、悬疑	搜狐网
3	《济公降魔》	古装、魔幻	爱奇艺
5	《结爱，千岁大人的初恋》	奇幻、都市、情感	腾讯网
5	《来到你的世界》	奇幻、情感、校园	腾讯网
6	《冒险王卫斯理》系列	科幻、悬疑	爱奇艺
7	《鸣鸿传》	古装、喜剧、魔幻	爱奇艺
8	《同学两亿岁》	青春校园、科幻	爱奇艺
9	《万能图书馆》	奇幻、都市、喜剧	优酷网
10	《我和两个他》	青春校园、奇幻	爱奇艺

根据表 3.2 中 2018 年部分青春校园剧的豆瓣评分数据，作为网络剧主要的类型题材——青春校园剧的豆瓣评分基本在 7 分以上，比如豆瓣评分较高的青春校园剧《一起同过窗》《你好，旧时光》《忽而今夏》等。同时，2018 年青春校园题材网络剧的内容也更加丰富，除青春怀旧类型的《悲伤逆流成河》《老男孩》等之外，聚焦当下青春热点事件，以及关于体育竞技的青春作品，如《甜蜜暴击》等不断涌现。

类型生态的存在离不开观众的参与，从这一方面来看，视频网站实现了对网络剧类型的创新化生产，利用网络平台打造网络剧与观众之间的全方位交互。这里的交互主要体现为受众在网络剧播出过程中对于内容的参与，即网络剧与受众的直接"对接"，视频网站为观众观剧提供表达意见的机会，在播出的过程中，观众可以通过"弹幕"，及时发表评论和观后

① 数据来源：国家广电总局监管中心统计数据，http://wemedia.ifeng.com/90759886/wemedia.shtml。

表 3.2　2018 年部分青春校园剧豆瓣评分列表①

序号	剧　　　名	豆瓣评分/分	评分人数/人
1	《一起同过窗》	8.8	28 699
2	《你好，旧时光》	8.6	76 078
3	《忽而今夏》	8.2	22 848
4	《端脑》	7.5	11 414
5	《单恋大作战》	7.5	2 683
6	《来到你的世界》	7.4	2 179
7	《致我们单纯的小美好》	7.3	62 691
8	《以你为名的青春》	7.2	2 645
9	《给我一个十八岁》	7.1	2 134
10	《可惜不是你》	7.1	3 099

感，弹幕的出现改变了观众的电视剧观看习惯，同时为年轻人提供了评论剧情、吐槽和聊天的平台。与此同时剧集的制作方通过在微博、微信等网络社区平台的话题营销，发动观众积极参与互动讨论，实现屏幕内与屏幕外的参与互动。正因为这些功能的存在，即使某一剧集选择了网台联播，"新观众"往往也会在传统电视台与视频网站之间毫不犹豫地选择后者作为日常观剧的播放平台。"新观众"一旦成为一部正在热播的电视剧的粉丝后，对该剧的关注程度将远大于普通观众，弹幕文化就是"新观众"粉丝狂热行为的直接表现。视频网站结合年轻人的口味爱好，将剧集与弹幕进行创新化的结合，网友们可以一边看剧一边刷弹幕。甚至网络弹幕引发的话题量和讨论度可以使一部电视剧成为"爆款"，促成电视剧在一段时间内的持续大热。《延禧攻略》引发收视狂潮的部分原因，正是该片通过弹幕互动的方式，使观众能够在剧集播放的当下参与叙事，消解了观众被动接受的话语局限，实现由"受众"向"用户"的身份转型。《延禧攻略》作为清宫剧，一方面沿袭历史题材的基本真实性；另一方面也增添了具有后现代式审美特征的故事线索，如皇后和璎珞、皇后与纯妃组成的"CP"链，激发了网友在原文本上进行二度创作的兴趣。

① 数据来源：国家广电总局监管中心统计数据，http://wemedia.ifeng.com/90759886/wemedia.shtml。

视频网站造就了网络剧与观众之间的审美交流机制，也由于这份交流机制让"爱优腾"等网络视频平台能够准确地捕捉网络观众的喜好和反馈，从而进一步生产更加丰富、多元的网络剧类型。

三、"年轻化"类型缝合"网生代"观众市场

网络市场的火爆依赖于 90 后、00 后"网生代"观众的持续追捧和关注，打造富有青春活力的精品网络剧是视频平台实现商业化资本运营的内在驱动力。近几年随着消费市场的不断繁荣，"网生代"消费群体日益壮大，"粉丝经济"愈发流行，粉丝/消费者和明星之间的虚拟消费关系形成了被庞大资本市场连接起来的利基市场。网络剧作为青年流行元素的"前沿阵地"，近年来也在积极顺应"网生代"的审美趋势，形成了打造"年轻化"的网络剧品牌观念。近几年大热的网络剧无论是前期筹划还是内容制作都以"网生代"的思维方式运行，旨在提升网络剧类型整体的"年轻气质"。

传统电视剧（台播剧）的题材内容以精英文化、主流文化的意识形态生产中老年喜爱的类型剧集，历史剧、都市职场剧、古装武侠剧、抗日谍战剧充盈着日常的电视荧屏，其中部分的校园偶像剧、都市言情剧在角色的形象、价值观、塑造层面都与当下活跃的"网生代"的审美意识格格不入，电视剧市场一直存在"年轻化"类型的结构缺口。网络剧精准地把握到市场的需求增长，以年轻、活力的内容打造网络视觉景观，用"网感"的互联网逻辑深化网络剧类型结构的交替、更新，缝合电视剧市场"网生代"群体的亚文化流行追求。

其中，"反类型"在一段时间内广受新生代观众的追捧。如 2017 年末播出的网络剧《致我们单纯的小美好》用"可爱""呆萌""治愈"的网络热词重新演绎了女追男的校园初恋故事，启用符合剧中人物年龄设定的新人明星，令该剧充满了青春的荷尔蒙气息，也丰富了电视剧演员结构层的多样性，缓解了观众的视觉审美疲劳。2019 年上半年播出的网络剧《陈情令》在原著小说"腐文化"的基础之上，继承了传统武侠剧中的"侠义精神"，使这部网络剧既迎合当下流行的网络文化，又具备艺术文化的指向性。以上"反类型"网络剧从题材样式、叙事手法、主题思想都呈现出了

极强的多样性和复杂性特征。这种多样和复杂一方面表征了新媒体语境下的文化的瞬时、碎片、交互特征；另一方面也揭示了"网生代"观众追求复合参与体验的审美需求。

融媒体语境下的网络剧类型化生产借助 IP 的跨媒介属性，实现了大众文化与亚文化的融合与革新，二者之间形成了亚文化"反哺"大众文化、大众文化兼纳亚文化的双向互动关系。网络亚文化在具有高度受众黏性的类型剧中作为鲜活、跳动的文化基因被"标签化"套用，成为类型刷新的增长空间。换言之，正是因类型风格突出的电视剧给予"新观众"以足够的类型期待，才能充分调动其主动参与电视剧文本再生产的热情。具有青年亚文化基因属性的"网生代"群体随着新媒体的繁荣而不断崛起，通过网络社区平台积极参与社会热门话题的讨论，网络剧与青年受众也因此高度黏合。除此之外，就外部媒介环境而言，网络平台利用自身网络的互动特征在其内部打造了众多的"子平台"，如微博超话、抖音挑战赛、主体贴吧等，使观众与播放平台之间互动更加频繁。

第三节　双向融合："互联＋"时代电视剧的类型跨界与重组

近几年来，随着《最好的我们》《大军师司马懿之军师联盟》《河神》《白夜追凶》《隐秘的角落》《沉默的真相》等"超级剧集"取得高口碑高收视后，大众逐渐正视网络剧所带来的社会影响力和话题效应。急剧膨胀的网络剧生产和网络剧带动的收视热潮，使得社会大众将网络剧与传统电视剧纳入统一体系框架中加以比较。无论日益精品化的网络剧，还是日显颓势的传统电视剧，在"互联＋"时代的浪潮中，已经不能够用绝对的二元对立模式去探讨输赢的结果，"融合"成为传统电视剧与网络剧在未来整个电视产业链互相渗透的基本发展趋势。如"先台后网""先网后台""网台联播"等播出渠道融合；网络剧投资成本日益增长，成本结构不断优化的投资力量融合；传统影视公司向互联网转型的制作平台融合等，而双向融合的最终呈现样式就是产品类型的跨界与重组。

一、"精品"与"网感"共存

2017 年 10 月 16 日至 2018 年 10 月 15 日，全网共上线网络剧 218 部，4 145 集，总时长约 138 353 分钟，与 2017 年同期相比，2018 年网络剧的上线数量略有回升，总部数比 2017 年增加 12 部，总集数较 2017 年增长 18％，总时段较 2017 年增长。① 2017—2018 年网络剧由数量增长转变为质量提高，《白夜追凶》《河神》《你好，旧时光》《无证之罪》《延禧攻略》等网络剧引发的对于"超级剧集"的讨论成为过去几年电视剧行业的热点话题。"超级剧集"概念的核心是将网络剧打造成质量、影响力能与台播剧甚至电影相媲美高规格化艺术产品。诚然，近几年的网络剧，在审美情趣方面一如既往地追求"网感"先行，除此之外，"精品化"的突围成为过去一年大众讨论网络剧时的热点词汇。

"网感"与"精品"的共存，使得电视台与视频网站在生产制作的选择权上更加自由与宽泛。近几年的中国传统电视剧市场中，除 2017 年的《人民的名义》《白鹿原》《我的前半生》《那年花开月正圆》，2018 年的《大江大河》《奔腾时代》，2019 年上半年的《少年派》《小欢喜》等现实主义类型"爆款"外，全年由 IP 文学改编的电视剧都在表明"网感"正在渗透传统电视剧领域。《三生三世十里桃花》《三生三世枕上书》《楚乔传》《大军师司马懿之军师联盟》等剧名和内容具有强烈网络气息的文学被搬到荧屏之上，《那年花开月正圆》为了追求"网感"，更是将原著《大秦义商》被改名为现在的《那时花开月正圆》。另外，为规避"大女主"戏的桎梏，《明兰传》被改名为《知否知否应是绿肥红瘦》。网络剧诞生初年，"网感"与"精品"之前分属于网络剧与传统台播剧，而在电视剧市场发生翻天覆地变化的当下，要想获得观众的收视关注与青睐，就必须打破媒介之间的文化壁垒，互相借鉴，取长补短才能取得共赢。如果说前几年台播电视剧与网络 IP 之间存在着强烈的"水土不服"现象，那么近一两年一方面台播电视剧也深受网络剧"网感"的影响，借鉴其优势，实现"网

① 数据来源：《2018 年网络原创节目发展分析报告》，http：//wemedia.ifeng.com/90759886/wemedia.shtml。

感"和"精品"并行；另一方面网络剧也在制作质量方面不断向台播剧靠拢，生产制作精良、题材丰富的网络剧集。

二、"大众"同"分众"共融

电视剧自诞生之初，就被视为一门容纳当下大众社会生活，立足现实思考的艺术形式。而起初，网络剧与传统电视剧在常规受众眼中的主要区别除了制作体量的差异之外，另一重特殊之处即对于"非大众"也就是"分众"内容创作表现的不同。这一分众，经历了从广告商分众与创作者分众，再到观众爱好圈层分众的转型。其中，广告商分众指的是，诞生网络剧的视频网站为提高广告客户品牌曝光率，为广告客户商量身定制的网络剧，如中国第一部观看量达到1亿次的网络剧——优酷同康师傅绿茶共同打造的带有广告营销性质的网剧《嘻哈四重奏》。创作者分众则指的是，这些网络剧的创作者并非较为成熟的传统电视剧的导演编剧，而是新人导演他们受个人兴趣推动，从而自愿发起的对于作品的拍摄制作，如肖央的《老男孩》、向灼的《窈"跳"淑女》等。2014年，在各大视频网站增大对自制剧的投入力度之后，观众的"分众"表现则更为明显，即一部剧的受众有着特定的爱好圈层，而制作方也深谙该剧的破圈需要靠这部分"初始受众"来推动，如2016年由爱奇艺参与制作，改编自南派三叔同名小说的《老九门》。

近年来，台播剧固有的"大众"特质与网络剧特有的"分众"基因实现了融合共创。一方面，优质的现实题材电视剧成为网络视频平台的储备重点。例如由茅盾文学奖得主陈彦先生创作，且原著本身就曾获得过首届"吴承恩长篇小说奖"的名著改编剧《装台》，该剧于2020年在芒果TV同步播出。在项目成立初期，剧中淋漓尽致表现出的市井烟火气与剧中人物行为所体现的"小正大"作品特质便吸引了芒果超媒的负责人。在弘扬主流文化的号召下，以芒果TV为例的网络视频平台加强了同央视在内容联采、联播、联合出品等方面的合作，实现了对差异人群的相互覆盖与对不同圈层受众的正能量引导，网络视频平台积极探寻社会主流话题，实现了网络剧的"大众"转型。

另一方面，以宣扬主流价值为主的传统电视台如今也经常选择与青年

文化息息相关的电视剧作品进行播出。2021 年，改编自唐家三少同名小说的古装玄幻电视剧《斗罗大陆》在 CCTV - 8 频道播出。从原著属性来看，小说版《斗罗大陆》曾开启了网络文学的现象级时代，其自诞生之初就具备天然的分众"网感"基因；从电视剧类型来看，古装玄幻题材的电视剧向来不是央视的主流剧种；从其表现的主题来看，展现主人公唐三成长历程的内容预示着这是一部典型的"男频爽剧"；从该剧所选择的男女主演来看，顶流明星肖战与凭借《创造 101》出道的吴宣仪的组合，使得该剧在播出过程中不断展现着自身的粉丝召唤力。一来为主流媒体平台召唤了青年观众，二来也通过对"分众"剧集的高要求审核，实现了对青年群体的正能量引导。总而言之，台播剧与网络剧、"大众"与"分众"的共融是与观众审美共同的实现成长与进化，这种共融还令二者在题材的多样性与观众的扩圈层面找寻到了新的生长点。这么做避免了一味强调"大众"所造成的与当前观众多样化审美需求相背离，也防止了网络剧盲目追求"分众"导致的与主流文化相偏离，这是台播剧与网播剧的同步进化，也是一次二者对于当前观众喜好与需求边界的共同探索与触摸。

三、IP 泛滥到 IP 理性的回归

2014 年《古剑奇谭》开启玄幻题材后，由网络小说或游戏改编的《花千骨》《青云志》《择天记》《幻城》《山海经之赤影传说》等如法炮制，除《花千骨》获得了较为正面的评价和惊人的收视率外，其他大部分电视剧因强烈的"抠图"影楼风、雷人的人物造型、空洞的虚构世界观，使刚刮起的"玄幻风"口碑持续走低，再加上快节奏的创作周期以及流量明星的天价片酬，电视剧市场被附着上了一股"资本的味道"，丧失了作为文化重要的艺术价值与感染力。经过国家政策的监管整治、电视从业人员的摸索之后，近几年电视剧颇有理清思路、重新出发的姿态，出现了现象级电视剧《白鹿原》《欢乐颂 2》《那年花开月正圆》《大江大河》《都挺好》等爆款剧集，告别题材高度同质化的"玄幻风"，让 IP 重新焕发生机，回归类型开阔的现实主义 IP 理性创作。

在如今的网络剧对 IP 资源的选择更加理性的同时，实现题材类型更加多元化，令 IP 资源的使用效率最大化，将 IP 与现实主义美学结合，开拓

了丰富的类型题材并具有了饱满的美学面貌。在政府逐渐整治视频网站内容的现实背景之下，各视频网站开始定制原创的网络自制剧。爱奇艺自制的《河神》《神雕英雄传》、优酷自制的《春风十里不如你》《长安十二时辰》、腾讯自制的《无心法师2》《陈情令》等剧集的大获成功足以说明，网络剧在借鉴、融合传统电视剧制作模式的过程中，已经进入全面优化升级的自足产业链生产阶段。

第四节　再生逻辑：故事创新与价值表达的时代诉求

2014 年，习近平总书记在文艺工作座谈会上指出："在文艺创作方面，也存在着有数量缺质量、有'高原'缺'高峰'的现象，存在着抄袭模仿、千篇一律的问题，存在着机械化生产、快餐式消费的问题。"[①] 电视剧产业是文化产业的重要贡献阵地，每年的电视剧产量居高不下，虽然供应充足，但供大于需的供需错配情况始终存在，电视剧内容一直无法与观众需求相匹配，造成电视剧市场资源浪费、产品低劣、同质化的严重现象。在新时代的当下，中国电视剧产业面对崭新的社会互联生态以及新兴崛起的网络文化，呈现出较新时期、新世纪更为复杂的类型生产景观。如何适应时代变化中的复杂性，敏锐捕捉社会的"话题性"素材，做到全面"讲好"中国故事的生动性，都将是新时代下电视剧类型创作面临的关键问题。通过依托"互联网＋"时代下，生产要素优化、产业体系更新、商业模式重构、经济结构转型和升级的契机，重新审视电视剧市场生产方式、制作模式、内容形态，是当下电视行业共同努力的着眼点。

一、类型创新故事世界

讲述中国故事一直是中国电视剧生产的核心要义，换句话说，电视剧创作需描摹急剧变化的世俗图景，紧扣社会的主流价值思潮，提供大

① http://news.cctv.com/2017/09/21/ARTIFByqKmoxZecg4WJ5Y B8D170921.shtml。

众喜爱的文化产品。这就意味着电视剧类型的轮换与演变和时代发展的脉搏紧紧相连，亦步亦趋，同时不同历史时期，电视剧的故事内容和艺术表达方式也存在阶段的差异性。新时期以来，中国电视剧主要聚焦于革命历史题材、古代历史题材以及都市现实题材，着眼于中国主流价值形态，传达社会精英文化诉求，以此达成电视剧意识形态诉求。这种固定的类型系统制约了文本内外的自有意义系统的生成，压制了时代审美文化的多元性。

"一种类型代表一个表达的范围，而对于观众，则是一个体验的范围"，① 新媒体环境下，网络媒介的交互特性让原本封闭、被加工的故事世界具备了更加立体、粗粝的客观现实感，同时故事的素材与内容也愈加丰富。这要求电视剧的创作保证故事内容的完整性，此外还要最大化地满足观众的体验需求与视觉刺激。这意味着电视剧必须突破电视媒介固定的艺术表现形式，融入其他相关艺术媒介的表意系统，丰富"剧"的故事世界，推动电视剧类型的互融共生。近几年由 IP 改编出现的众多题材新颖、刺激的类型剧，如玄幻剧、悬疑剧、穿越剧等，浸染网络文化的亚类型题材电视剧如雨后春笋般出现，在某种程度上正是中国电视剧类型深入发展、进阶的表现。这些电视剧的叙事内容存在多个世界的并列与重叠，将不同时空的差异性消除，纳入具有兼容性的多元叙事世界，人物的行动模式与思维逻辑多处于无所不能的全知设定。以 IP 小说改编电视剧《微微一笑很倾城》为例，它的故事延续了都市青春偶像剧俊男靓女、一见钟情的基本叙事套路与故事情节，但是与之前的青春偶像剧相比又有着明显的艺术创作层面的区别。其中游戏世界的加入让整部电视剧增添了后现代审美的特质，男女主人公在现实世界与网络世界之间来回穿行，保证了故事情节的统一性与连贯性。游戏世界的设定不仅开拓了青春偶像剧的故事叙事空间、造型艺术表达空间，也迎合了"网生代"观众的审美趣味。同时，近几年大热的盗墓系列剧则是将传统中国故事、当代都市社会、游戏打怪升级设定融会贯通，《盗墓笔记》《鬼吹灯》《沙海》等盗墓剧在古老的神秘传说和现代社会的冲突事件中完成了一系列刺激、匪夷所思的探秘之旅。盗墓剧每一章节开启全新的故事内容，在一次次险象环生的探险旅途

① 托马斯·沙茨：《好莱坞类型电影》，冯欣译，上海人民出版社，2009 年，第 29 页。

中，生发出众多零散但富有讲述功能的故事世界，最终营造了盗墓系列剧多元而统一的故事世界。此外纵观古装仙侠剧《陈情令》掀起的话题讨论效应，可以看出网络文学 IP 作为影视化改编的核心阵地，通过庞大的"网生代"粉丝群体，挖掘、开发 IP 的最大辐射效能，《魔道祖师》漫画、动漫、广播剧的"先行"预热铺就了电视剧版《陈情令》的网络收视热潮，同时通过合理的剧本改编与角色场景的高还原度，突破了古装仙侠剧的类型创新困境。电视剧的类型化创作不仅延伸了故事题材的叙事疆域，又用固定的叙事惯例承载着富有意味的社会价值体系，展现社会的多元文化景象，维系了大众的社会情感认同。

二、类型创新艺术表达

类型不仅能够创造多元而统一的故事世界，同时也革新了艺术的表达方式。在类型的自身演变过程中，不同的类型经常会被融为一体以产生一种具有新意的共鸣，丰富人物形象，创造出富于变化的情绪和情感。[①] 简言之，类型的演变是朝着彼此融合的趋势赋予了自身全新表达的可能和对社会更新的阐释能力，类型因此出现了以动态的艺术创作方式反映现实社会的骤变。新时代以来，网络的高度虚拟性让视频网站制作的网络剧形成了一种具有后现代美学的艺术形式。网络剧日趋成熟化的制作模式，使其形成多种类型并存的文化形态。在题材内容上，杂糅、复合是网络剧类型创作的主要趋势。《太子妃升职记》《双世宠妃》《颤抖吧阿部之朵星风云》等古装题材剧掺杂着都市剧的现实意识和行动思维；《青春最好时》《我与你光年的距离》等网络青春剧融入了悬疑、侦探的类型元素，使青春剧突破了原有的程式；叙事结构上，网络剧追求的非线性叙事模式创作出了一批优质的"超级剧集"，加之精致的语言镜头、专业的服道化无疑将网络剧的类型生产推向了精品化之路。《河神》加入"点烟辩冤"的东方玄学主义，主人公穿梭于一虚一实之间，串联起案件的前因后果和背后真相，同时每集开头采用中国传统的口头评书形式交代情节进展，此外又融入了

① 罗伯特·麦基：《故事—材质、结构、风格和银幕剧作的原理》，周轶东译，天津人民出版社，2014 年，第 89 页。

欧美悬疑剧血腥、暴力的视听语言。《河神》以新颖的叙事方式、严谨的推理逻辑，满足了追求刺激体验的网络观众的需求。从情感表达上来看，电视剧类型的多元与复合化趋向，实现了浪漫主义美学与现实主义美学共融的艺术表达。当下，一批现实题材剧，如《生逢灿烂的日子》《鸡毛飞上天》《小别离》《都挺好》等，依靠新时代下生动的故事素材、直击心灵深处的共通情感，在现实主义美学描绘的粗粝人生之上，更饱含一种浪漫主义美学的精神导向。2019年上半年热播的现实家庭伦理剧《都挺好》，还原了中国原生家庭内部的诸多问题，偏心的母亲、懦弱自私的父亲、不问世事古板的大哥、"啃老"的二哥，以及性格倔强的小妹组成了中国的传统式家庭，在讲述现代家庭矛盾的同时，《都挺好》通过对家庭角色关系重建的描写为当下人际关系冷漠的社会提供了可供参考的解决途径。此外《山海情》《人世间》《转折中的邓小平》等"接地气"的现实剧描绘了当代中国社会的风俗画卷，重现了近代历史中的重大事件，实现了以本土化的讲述方式探寻中国历史与现实的契合点。

三、类型传递中国故事

电视剧作为一种全球流行文化，在对外传递中国声音，塑造中国形象，传达中国价值上承担着重要作用。如习近平所阐释的那样，我们要"创新对外宣传方式，着力打造融通中外的新概念新范畴新表述"。这就需要搭建全球观众乐于接受的有效途径。换言之，就是要将中国故事的异域性与外部观众的普遍审美需求结合起来，通过类型叙事的融合与创新，实现不同文化语境的相互认同，促成共同的情感归宿与美好愿景。

中国电视剧虽然出现了一批走出国门、受到追捧的"中国剧集"，如《西游记》《三国演义》《还珠格格》等，但多基于同一文化圈层的文化吸引力，局限在东南亚次区域。中国电视剧面对"走出去"后长期遭遇"东热西冷"的失衡状态，需要将电视剧生产的类型意识作为最终表达中国价值的强力载体，加强文化传播的有效阐释力。"类型是一个形式趣味与社会观念的统一王国"，① 这表明，类型虽不可否认地需要依附在某一集体的

① 郝建：《中国电视剧——文化研究与类型研究》，中国电影出版社，2008年，第69页。

主流价值观念上，但又通过乐此不疲的形式创新来实现意义边界的再生产，其中内蕴的"共同价值"某种程度上能够打破社会意识形态与民族国家界限的文化壁垒。新时代以来，除《甄嬛传》《步步惊心》《琅琊榜》《长安十二时辰》等一批大热的古装历史题材剧沿袭传统成功输出海外市场外，以《三生三世十里桃花》《花千骨》《白夜追凶》《人民的名义》等为代表的玄幻剧、悬疑剧和现实题材剧以风格凸显的类型方式表达了中国的价值取向，也获得了海外观众的热捧。《白夜追凶》作为优酷打造的"超级网络剧"，采用欧美节奏严谨的叙事逻辑、烧脑的故事剧情讲述中国本土化的社会犯罪故事，硬汉人物的形象塑造以及视听语言的极致追求，不仅让《白夜追凶》成为悬疑剧类型的精品化标杆，也为"讲好中国故事"提供了全新的经验与视角。同时，作为2019年上半年优酷又一"超级古装网络剧"《长安十二时辰》，豆瓣评分高达8.6分，并成功输出海外。通过扎实的故事、出色的制作班底以及演员阵容，呈现了电影规格的大唐盛景。以艺术回应现实问题，用类型表达中国价值是这些不同类型电视剧的共同追求，这同时也全方位地塑造了新时代中国自信、开放、多元的文化形象，增强了中国价值的感召力。

第五节　个案研究：国产青春剧的 类型演进与文化逻辑

青春题材影视剧（以下简称青春剧）是中国电视剧的重要类型，从20世纪90年代初发展至今已有三十多年的历史。近几年来，与电影青春片的火爆相伴而行，青春剧也成为荧幕上的"爆款"类型，受到青年收视群体乃至跨年龄层群体的追捧，创造了影响广泛的社会话题热点，吸引了大量商业资本涌入这一电视剧亚类型的文化生产场。"青春"再次闪光，不但凸显了作为一种题材类型的青春剧具有的艺术魅力和市场潜力，也反映了这一类型在历史语境中不断演进，与不同社会发展阶段的"青春想象"相贴合，以不同的旋律和节奏唱响了一曲永不停歇的青春之歌。本节通过梳理20世纪90年代以来国产青春剧的发展脉络，探讨这一题材类型演进的轨迹，分析其发展变化背后的文化逻辑，从而描摹这首青春之歌的强弱变

奏与其所描画出来的青春中国之想象。

一、借来的青春：国产青春剧的类型移植与文化拷贝

中国电视剧对青年的表现与对青春的思考很早就出现了，尤其是"文化大革命"结束之后的几年，连续播出了《有一个青年》（1979）、《蹉跎岁月》（1982）、《今夜有暴风雪》（1984）等反思历史、叩问青春的电视剧。但青春剧作为一种类型出现，是与中国电视剧市场化发展与通俗电视剧美学的形成密切相关的。

（一）懵懂青春：国产青春剧的"青春前史"

随着商品经济的发展，特别是在 20 世纪 90 年代以后，中国文化从单一的政治功能和精英性追求开始了大众化转型，使得文化越来越明显地出现了新的特征："在功能上，它成为一种游戏性的娱乐文化；在生产方式上，它成为一种由文化工业生产的商品；在文本上，它成为一种无深度的平面文化；在传播方式上，它成为一种全民性的泛大众文化。"①在大众文化转型的社会趋势下，中国电视剧开始了通俗美学的追求。这种通俗美学，"是相对于'主旋律'电视剧和高雅电视剧而言的，其主要特点是通俗性、易懂性"，是"以反映世俗的生活、世俗的情感、世俗的命运为主的电视剧"。②这种通俗电视剧以 1990 年播出的《渴望》为标志，形成了电视剧市场化生产与通俗美学。这为电视剧类型化发展奠定了基础。在《渴望》播出的同时，1990 年播出的青春校园题材电视剧《十六岁的花季》，在全国范围内引起了巨大反响。该剧选取了不同性格的中学生，在顺从、好奇与反叛的青春骚动中，呈现了 16 岁花季阶段的青春朦胧感。但是《十六岁的花季》与青春剧又有着根本的差别。根据当时导演的拍摄初衷和学者评价，《十六岁的花季》仍然被划分在儿童剧之列，它只是扩大了儿童剧的年龄范围；同时在 20 世纪 90 年代初，学术界、电视剧艺术生产者和一般大众对电视剧类型化的认知还处于初步概念

① 尹鸿：《世纪转型：当代中国的大众文化时代》，《电影艺术》1997 年第 1 期。
② 吴素玲：《中国电视剧发展史纲》，北京广播学院出版社，1997 年，第 421 页。

化阶段，[①]《十六岁的花季》更像是国产青春剧到来之前，"前青春期"意识的一种懵懂行为，是文化市场和大众文化初步契合的结果。"这部电视剧的成功在某种意义上预示着一个新的电视剧收视群体的崛起"，[②] 为 20 世纪 90 年代后期青春剧作为独立的电视剧类型出现提供了前史意义上的"青春"样本。

（二）偶像青春：国产青春剧的"偶像崇拜"

大众文化的兴起与通俗美学的追求，为青春剧的诞生做好了铺垫，然而国产青春剧之所以在 20 世纪 90 年代兴起，成为一种独立的类型，还有另一个重要原因，即受到已步入青春剧创作稳定期的日韩与港台青春剧的影响。

1991 年，香港卫视中文台（凤凰卫视的前身）开辟了一个多年不间断、专门播放日本"趋势剧""潮流剧"的偶像剧场。这个剧场将此类日本电视剧称为"青春偶像剧"。这是个约定俗成的叫法，"有人认为更恰当的名称是'时尚剧'"。[③] 真正让日本青春偶像剧风靡整个亚洲的是 1991 年播出的月九剧《东京爱情故事》。1995 年，中国大陆引进、播出了该剧，"完治""莉香"也成为一代国人的青春记忆。这部剧在国内外掀起都市偶像爱情风潮的同时，也催化了亚洲其他国家和地区影视生产的结构改造与升级。2001 年，台湾青春剧《流星花园》在大陆播出，F4 立刻吸引了大量青少年观众。该剧因价值观问题，中途即被要求停播。由此可见，一个庞大的青春剧收视群体已经形成。1998 年播出的《将爱情进行到底》作为真正意义上第一部国产偶像剧实则是因对他者青春文化崇拜而出现的类型移植行为。如果说《将爱情进行到底》确立了国产类型化的青春题材生产范式，那么在之后近十年拷贝日韩或港台青春偶像剧模式化过程中，则是不断加深着对外来青春的崇拜幻想。国产青春剧在这一时间内不断在"他我"中寻找"自我"的可能性，但又因国内影视产业尚且稚嫩、类型意识

① 从 1990 年代后期的一些电视剧学术著作中可以得出这样的结论。吴素玲所著的《中国电视剧发展史纲》，没有明确的类型意识；在曾庆瑞、郝蓉所著的《通俗电视剧艺术论——世俗生活的神话》一书中，有明确的类型划分，但未出现青春剧，仅有"言情剧"一说。

② 周涌、冯欣：《在想象与现实之间飞行：中国青春偶像剧研究》，《当代电影》2010 年第 2 期。

③ 秦颖：《从类型电视剧角度来看偶像剧》，《中国广播电视学刊》2004 年第 5 期。

不足、文化氛围严谨，仍不具备从"自我"寻找青春的能力。

国产青春剧出现之初就沉浸在仿造日韩青春偶像剧生产模式的氛围之中。偶像明星、俊男美女、都市校园、浪漫童话成为描绘青春剧题材内容的高频词语，国产青春剧在类型移植阶段始终在主题、题材、叙事上与日韩青春剧保持着"共识"。爱情至上是青春剧的核心主题。这一时期，国产青春剧将日韩青春剧中发生在校园、都市空间中的故事模型作为拷贝对象，男女主人公多一见钟情或者是冤家对头，随着剧情的发展形成情感关系，主要戏剧冲突大多是因三角恋或多角恋而展开。《将爱情进行到底》围绕多位年轻主人公之间复杂的爱情纠葛，采用浪漫主义手法讲述一见钟情和超越世俗功利的爱情故事。《红苹果乐园》则直接嫁接台湾偶像剧《流星花园》的故事架构，上演了梦幻浪漫的校园青春爱情童话。现实都市的生活空间在青春剧中经过符号化的处理后作为象征物出现，只作为爱情故事发生的背景容器，故事情节和人物行为在加工又或架空的虚幻空间中推进，角色之间的阶级身份、人物关系被"意料之外"地重组。现实社会中的一切秩序都在浪漫爱情这一单一的话语背景之下展开，摆脱了日常生活"世俗"体系的束缚，实现对传统价值"权威"的解构处理，成为青春偶像剧中人物行为、交流的原始动力。青春剧描写的这种爱情与自由，在1998年播出的《还珠格格》中达到了高潮。紫薇、尔康、小燕子、永琪在对皇权的蔑视、江湖的悠游中实现了无羁的青春梦想。爱情至上的故事主题，造成该时期的青春剧只局限于展现个体之间的"小历史"，而搁置了故事发生时的现实"大历史"。①

这种当代爱情童话故事也导致青春剧角色塑造的模式化。"主角是剧情主题人格化符号，同时承担召唤观众认同的使命，这就要求主角是有魅力的，深受观众喜欢的角色。所谓魅力，不外乎在道德、性情与形体上超乎人群，成为完美人类的代表，因为偶像剧是相对追求理想化、完美化、纯净化的产品"。② 男性主人公一般处于全剧的"神话"地位，帅气、多金、善良、专情，集合了日常生活中少女对另一半的全部幻想。相对于男

① 在赵静蓉所著的《抵达生命的底色：老照片现象研究》一书中，大历史被表述为："'大历史'……是受制于一定的文化惯例和意识形态标准而写成的历史，是强调和记载对人类社会的发展有重大影响的人与事的历史，比如战争、革命、英雄、国际关系、社会变革、政治风云等"。

② 梁英：《大众叙事与文化家园：韩国电视剧叙事文化研究》，华夏出版社，2008年，第136页。

主人公，在刻画女主性格、气质方面则多了诠释的可能性，如《将爱情进行到底》里温柔、清纯的文慧；《都是天使惹的祸》里天真无邪、迷迷糊糊的小护士林小如；《星梦缘》里大大咧咧、性格豪放的林思彤等。虽然不同的女性形象都存在性格上的些许瑕疵，但这些性格弱点是吸引男主人公爱慕的情节设计点，女主人公在和男主人公陷入热恋后又都依附于男性形象的"权威"。俊男靓女的真空恋爱模式在很长一段时间内成为国产青春剧能够吸引青年收视群体的主要法宝，同时也让观众止步在对角色外表的"身体崇拜"，缺乏挖掘角色，塑造时代"精神偶像"的能力。

二、我的青春我做主：国产青春剧的类型自生与成长叙事

进入 21 世纪，中国经济与社会飞速发展导致的社会转型，让消费社会形态和媒体娱乐文化观念开始快速形成，社会文化价值观更加多元。80 后群体的成长，让电视这种大众媒介不能不关注其文化需求，去表达这一代人在历史发展的潮流中寻找自我身份认同、实现社会价值追求时常常面对的那种理想和现实无法契合的阵痛、尴尬、奋斗与超越。2005 年，湖南卫视《快乐女声》的成功宣告了全民偶像时代的来临；而在青春剧方面，这种偶像塑造却一反前一阶段那种非现实性非历史化的拷贝模式，现实主义的青春剧开始破土生长。这一阶段的国产青春剧将注意力集中到普通青年在新的社会环境中的成长，通过对青春在现实中经受磨砺而激发出的新的人生追求和价值取向，以一个个浓墨重彩的励志形象折射了新时代青年群体的生存境况和文化心理，改写了大众对于 80 后群体的刻板印象，引发了观众的强烈共鸣，从而超越了前一阶段类型移植与文化拷贝的发展模式，进入类型自生的发展阶段，青春剧跻身主流电视剧类型。同时国产青春剧又力图打破类型自身的界限，在"红色革命"的历史资源和"后现代戏剧"的类型融合中找到"反类型化"的青春创新叙事，形成跨时空的青春共振。

（一）颗粒青春：粗粝现实中的青春奋斗

不同的年代都有着属于自己的青春印记。进入 21 世纪以来"80 后"是经常被提及的热词，说明年轻一代正逐渐成为中国社会文化版图的主要

力量。80 后的成长轨迹与青春剧的文化逻辑具有明显的关联性。表现 80 后青年群体的青春剧扎根于本土现实语境，描摹其在"浮华时世"中的成长遭遇与身份认同，以富有现实颗粒感的故事宣告了中国特色青春剧的正式诞生。

"对于青年一代而言，现实就是青春，而青春的核心词就是'关系'"。①这种关系在时空维度上表现为自我与社会、自我与他人、自我内部之间的"博弈"。国产青春剧在对这种复杂关系的书写上，采取了将现实的粗粝，普遍归因为"奋斗"的自我逻辑策略。这既表达了青春对于现实的不满与叛逆，又将青春的轨道放置到与社会和国家发展方向相一致的地方。故而青春剧既让观众看到了 80 后面临的全新的生存境遇和社会体验，又避免了电视剧对主导意识形态和价值体系的全面挑战，从而在电视剧中形成了一种和谐的冲突叙事模式。《我的青春谁做主》凸显了中国现代家庭在思想观念、精神世界上的代际冲突。赵青楚、钱小样、李霹雳代表了 80 后女性的理想追求，李霹雳违背妈妈的意愿，放弃去剑桥深造的机会，偷偷学习厨艺成为一名厨师，钱小样不顾父母的反对，毅然决定独自闯荡北京。《北京青年》中"东南西北"四兄弟的"重走青春"行为更是将 80 后置于社会代际规范的对立面，不断挑战着家长制的合法地位。亚文化群体的人格特征在青春剧中以反抗、叛逆等气质被塑造为典型，然而，在自我与社会各类庞杂关系的博弈过程中，妥协与回归成为国产青春剧中青年群体的最终归宿。《北京青年》中设置了乌托邦青春之旅这一叙事动机，将自我与自我之外的社会关系进行零度化处理，这种浪漫的避世策略与"重走青春"必须再次面对的社会秩序发生冲突，最终作为青年们与社会关系"博弈"的最佳方案——"重走青春"，反而终结了青年群体的对抗行为，观众对于《北京青年》这部剧的记忆点虽然集中在四兄弟"重走青春"的洒脱和浪漫，但回归主流话语的大团圆结局才是这部剧的最终价值取向。

当源于个人的诉求无法得到社会的有效反馈时，个体就转向对自我活动更加无意识的批判性接纳，以无止境的自我否定、认同……的循环往复最终实现社会对自我的认同。《士兵突击》《奋斗》《丑女无敌》中的主人

① 赵静蓉：《作为"异己之物"的青春》，《文艺研究》2015 年第 10 期。

公都以"奋斗励志"作为破解社会既定关系和"自我缺陷"预设的砝码。许三多从一个被大家瞧不起的"差兵"最终成为特种兵"老 A"里的一员；华子虽没有陆涛、米莱的家世背景，但靠着自己的默默奋斗还是在北京有了自己的一席之地；至于林无敌虽然最终没有上演"丑女大翻身"的经典桥段，但凭借自身的闪光点，收获了自己的幸福并理解了存在的意义。"草根偶像"的"励志神话"克服了自我的先天不足，也弥补了青春成长过程中产生的创伤"后遗症"。这种自我的博弈以励志的方式来宣告 80 后群体在时代进程中的在场性，但对于历史的"缺席"则仍然显得无能为力。这一时期的青春剧用极其鲜明的现实主义手法剥离出社会结构的深层复杂性，以建构对抗性的关系为叙事动力，刻画了一群游走于现实秩序边缘但最终成为主流青年代表的群体形象。

（二）红色青春：历史回溯中的青春怀旧

在都市现实题材青春剧充斥荧屏之时，2007 年播出的《恰同学少年》作为反类型化的红色青春偶像剧，成功地将革命历史题材剧和青春偶像剧融合在一起，其中怀旧作为一种青春回溯性动力，以历史人物的青春岁月观照当下，淡化了亚文化群体青春诉求的"无根性"，青春有了历史感，并以此获得了与主流文化之间的协商式认同。

"怀旧必定是一种选择性、意向性很强的、构造性的回忆"，[1] 这种选择性很强的红色青春来自怀旧主体对于当下生存现状的无能为力，所以"怀旧不单单是一种历史感，还是一种价值论"，[2] 以伟大历史人物的青春岁月抵御青春流逝过程中个体产生的恐慌感，怀旧主体因此获得了走向未来的文化资源。《恰同学少年》将青春剧的叙事时空回溯到革命年代，通过偶像化的叙事风格、合理的历史虚构，铸造了一批具有现代气息的革命偶像。剧中毛泽东的成长故事有着历史题材剧中表现伟人对中国未来社会进行改良、革命的胆识与气魄，同时还罕见地注入了青春爱情元素，毛泽东与陶斯咏、蔡和森和向警予美好而朦胧的爱情线索串起了充满朝气、生动、全面的红色青春。不同于当下怀旧青春片中怀旧主体与被怀旧对象为

① 赵静蓉：《怀旧——永恒的文化乡愁》，商务印书馆，2009 年，第 39 页。
② 赵静蓉：《怀旧——永恒的文化乡愁》，商务印书馆，2009 年，第 38 页。

同一人，只存在时间维度上的先后次序关系，红色青春剧中的怀旧倾向是基于当下人的不在场、言说者的在场，即创作者与叙述者不是同一主体。这种前后时空、不同对象的回溯关系，抑制了怀旧主体过于美化自我的行为，冷眼旁观，展现"前者"的青春岁月，并由此修复当下"自我"青春出现的矛盾性。毛泽东虽然满腹经纶、胸怀大志，但也会有偏科的问题；袁老师与毛泽东师生之间也有观念冲突，这些细节的描述都在营造一个历史中的偶像，伟人不再居于神坛，而是经过不断地锤炼、奋斗后成为一个头脑清醒的革命领袖。如果说现实题材青春剧聚焦的是一个个当下或在挣扎、或在奋斗的青年，那么《恰同学少年》《我的法兰西岁月》《我的青春在延安》《延安爱情》等一系列的红色青春剧则以怀旧为基调，对革命历史人物的性格气质进行现代化处理，让国产青春剧和本土青春文化具备言说过去的参照性。

（三）戏剧青春：后现代风格里的青春虚拟

前述现实题材青春剧、红色青春剧是就时间意识层面而言的，都是典型的现代性讲述方式，呈现出历史与当下、代与代之间、性别之间等多种二元对立的叙事话语，并在这些二元性中确立电视剧所追求的现实价值，"现代是在进步的时间轴线上展现出来的，它也是在与过去的对比中呈现自己的"。[①] 然而，中国社会的发展，也使得部分后现代文化观念进入电视剧艺术的生产中，《武林外传》就是此种观念的典型。2009 年，青春情景喜剧《爱情公寓》也在后现代观念的影响下，借鉴国外电视剧艺术类型形成了另类青春现实的讲述方式。《爱情公寓》讲述了陆展博、胡一菲、吕子乔、关谷神奇、美嘉、林宛瑜（每季角色会增加或减少）等个性鲜明的 80 后构成的群体在"爱情公寓"里上演的一连串幽默风趣的爱情喜剧。"爱情公寓"相对于繁华的都市、校园，它是一个封闭的空间文本，每集的故事线索大多集中在"爱情公寓"和酒吧里展开。"爱情公寓"的物理存在空间在后现代的语境之下被刻意模糊，紧靠社会现实，又游离现实之外，它更像是一群青年的精神放松之所。该剧不同于浪漫、唯美、动人的日韩青春剧的叙事模式，而是借鉴了欧美流行的情景喜剧的故事样式，通

① 汪晖：《死火重温》，人民文学出版社，2000 年，第 31 页。

过每集之间松散且独立的叙事结构，传达丰富的主题内容。

"爱情公寓"里的主人公们都拥有迥然不同的身份际遇，有女博士大学老师胡一菲、深夜电台 DJ 曾小贤、游手好闲的花花公子吕子乔、古灵精怪的宅女美嘉、天才计算机萌男陆展博、日本漫画作家关谷神奇、百变戏痴唐悠悠、善良天真富家女林宛瑜等。"爱情公寓"消解了主人公之间的阶级差距，同时凸显了不同性格特点之间"火花四溅"的价值碰撞，在笑料十足的语言对白和夸张的肢体动作中展现 80 后青年多元化和多层次的情感价值观。用喜剧的手法讲述爱情、友情故事，剧中主人公面对外界社会带给自己的孤独、迷茫、困惑时，都是通过"爱情公寓"里主人公之间的调侃、游戏、戏谑缓解的。剧中夸张、戏剧化的后现代演绎，让被标签化的 80 后找到逃离现实社会的出口，实现一种虚拟自由的游戏人生。剧中人物的对白紧扣时尚潮流趋势，对网络流行词语、笑话故事进行戏仿，在不同次元世界里任意穿梭，这些都在后现代语境下烘托得合乎情理。虽在故事情节、人物设定和活动场景上有抄袭、模仿美国情景喜剧《老友记》之嫌，但也带来了不同背景文化之间青春元素相互融合、借鉴的可能，使得青春剧"类型语法"在多元共生的社会文化氛围中呈现出以现实主义为主导，同时又不断更新其青春词汇的话语空间。

三、后青春图景：国产青春剧的类型复合与网生逻辑

2010 年之后，移动互联网的发展和智能终端的普及让"互联网＋"时代逐步来临。而 90 后和 00 后等伴随互联网生长的新一代也开始成为新的视听文本消费的核心人群。网络不但冲击了电视剧的产制模式，同时也影响了电视剧的题材类型。青春剧作为电视剧中与青年收视群体关联最为紧密的文本类型，也受到互联网逻辑的强烈影响，逐渐与其他艺术形式，如网络小说、网页游戏等实现了文本的跨越与类型杂糅，更鲜明地体现了青春文化在网生逻辑下的复合重构。

（一）在线青春：IP 时代的破壁与重组

"互联网＋"时代的到来，让原本作为工具的互联网转变为社会的操作系统，深刻影响了新经济形态的形成。而具有互联网基因的企业（以

BAT 为代表），拥有"网生代"庞大的受众群体和伴随其成长的文化资源。通过运作诞生于互联网的文化资源，转化变现，就成为一种趋势和洪流，这就是当下大行其道的 IP 运作。大量的资本随之涌入影视文化圈，通过建立娱乐化产业链日益形成了影视制作方和观众之间的互动消费市场，而青春剧则是最具娱乐消费潜力的成长型市场。IP 热点燃了影视制作公司制作青春类型题材电视剧的拍摄热情。《何以笙箫默》《杉杉来了》《微微一笑很倾城》都是根据顾漫同名小说改编的并获得了超高收视率。此外如《遇见王沥川》《左耳》《明若晓溪》《相爱十年》《小时代》《他来了，请闭眼》《如果蜗牛也有爱情》《夏至未至》等几十部青春剧也都是 IP 井喷下的改编产物。IP 不仅仅是一种生产方式，其实也是一种新的文化形态的表征，其网生逻辑催生了青春剧的类型融合和文化互融，宣告了新一代青春剧发展的多元取向和自觉意识。

1. 题材扩容与文化互渗

校园和职场一直是国产青春剧故事发生的主要背景，而近几年来出现的《何以笙箫默》《微微一笑很倾城》《夏至未至》《春风十里不如你》等青春剧，故事发展横跨了校园到职场的整个青年成长周期，同时校园和职场也由故事背景变为表现前景，成为剧情起承转合和角色由稚嫩到成熟的关键节点。例如大热的《春风十里不如你》，小红和秋水之间从刚入大学军训时期小红对秋水的一见钟情、怦然心动到两人成为医生后小红的默默陪伴，而此时步入社会的小红和秋水相爱了，但是来自社会种种无形的压力和自身的矛盾与抉择让两人一次次错过。张一山和周冬雨成功演绎出大学的青涩和步入职场后的迷惘。校园和职场的组合线让青春剧对青春本身的表现和思考更有宽度和深度。校园和职场两大题材内部的表现维度也大大得到扩充。校园剧中近几年出现的《旋风少女》《浪花一朵朵》《我们的青春时代》等体育题材青春剧，成功塑造了一个个青春热血、励志的青年形象，在以往校园纯爱之中加入了青年梦想的元素，切合当下中国的主流话题。《杜拉拉升职记》《加油吧实习生》《欢乐颂》等青春职场剧将重点不仅仅放在中产阶级的办公室恋情之中，而是将观众拉回残酷的现实生存语境。青春职场剧的故事发生地、选择的青年群体和都市言情剧很大程度上契合，但与都市言情剧最后结局落脚于对爱情观的思考不同，青春职场剧试图记录当下职场社会背后的消费文化症候。《欢乐颂》有意识地将住

在"欢乐颂"小区 22 楼、生活背景和生存际遇完全不同的五位女生"梦幻"般地安排在统一的话语逻辑之下，这种刻意营造的氛围让社会阶级身份、社会资源分配等问题得以暂时搁置，结局里五位女生较为圆满地"上交"了解决各自面临的情感、工作等问题的合理化方案，在举杯欢庆之时，阶级、女性、职场等话题再次"沉没"，现实被阉割不免有粉饰太平之嫌。"关于青春剧的文化想象发生了重要的转移，由青春励志剧中的一种阳光励志、奋斗的青春絮语变成了腹黑、权斗的'饥饿游戏'"。① 青春职场剧的出现，组合提升了都市言情剧单薄、庸俗的价值追求，白描出的现实腹黑文化和阶级性问题虽被隐藏，但也真实存在过。在《春风十里不如你》中秋水对待爱情的态度与原则和小红对于爱情的过于执着引起大批网友的讨论，相比于以往校园青春剧停留在纯爱、至死不渝的爱情观念，《春风十里不如你》呈现了现代爱情图景的复杂性，社会多方"势力"的推拉，造成了秋水面对爱情时的逃避、懦弱以及小红在爱情面前过于自我的沉溺行为。青春剧对于主题的多元探讨和深挖，虽引起激烈争论，但也给观众还原了一个复杂、不流于表面的"人生"青春。

在移动互联网时代，为了迎合"网生代"，近些年的部分青春剧克服了"灰姑娘""堕胎""绝症""车祸"等陈旧的叙事符码，加入了符合"网生代"青年的创新题材符号元素。《微微一笑很倾城》加入了超次元的游戏世界，现实校园生活和虚幻游戏打怪的无缝切换让这部剧具备了新鲜、独特的特点，同时也与当下青年日常生活十分贴合，满足了该群体对游戏世界的无限幻想。《杉杉来了》则使用了大量清新、可爱的漫画元素呈现杉杉的心理状态和独白，不仅丰富了角色形象，也收编了一批潜在观众群体。国产青春剧通过扩大青春偶像剧题材的聚焦范围和跨次元组合创新，实现题材内容的"变奏"与混杂，形成层次多元的复合青春范式。

2. 生产扩张与类型扩界

2013 年，当《万万没想到》在优酷播出之后，反响热烈，网络自制剧日益形成独立、成熟、多元化的影视剧产业市场。2014 年在爱奇艺播放的网络青春剧《匆匆那年》因其高度地还原了小说原著，具有充满电影感的

① 张慧瑜：《青春文化与社会变迁——21 世纪以来青春职场剧的流行与文化反思》，《文艺研究》2016 年第 9 期。

精致画面,吸引了大量潜在的"原著小说迷",引起社会的广泛好评。至此,伴随着资金的大量融入,视频平台不断投拍量多优质的网剧。网络市场的发展依靠青年观众人群保障收视,打造多样化、富有青春活力的精品网剧是视频平台实现商业化资本运营的内在驱动力。各类题材网络改编剧的出现,突破了网剧题材单一、观众逐渐审美疲劳的困境。以青春文化为核心理念的网络剧,相比电视台电视剧,有着相对宽松的播放平台和政策环境,在悬疑、都市、幽默搞笑、科幻未来、古代言情、时空穿越、热血励志等类型题材中,都添加了大量的网络青春元素和时尚价值观,打破了类型之间的壁垒,形成集约化的青春网剧生产模式。诸如校园题材剧《匆匆那年》《最好的我们》《致青春》《恶魔少爷别吻我》《春风十里不如你》;都市青春剧《不可思议的夏天》《重生之流明星》《狐狸的夏天》《寒武纪》《逆袭之星途璀璨》。同时还有一部分类型混杂具有青春气质的网剧,如穿越时空题材剧《寻找前世之旅》;刑侦悬疑题材剧《法医秦明》《余罪》;盗墓题材剧《老九门》《盗墓笔记》;同性恋题材剧《上瘾》等(见图3.8)。[1] 这就使得青春剧从生产到类型的边界得到了很大扩张。

图 3.8 2014—2016 网络剧各题材播放量占比(单位:%)

网络小说与视频网站因其自身的亚文化属性,存在一批交叉、共融的青年读者/观众群体。网剧借助强大的网络小说 IP 资源,同时结合网络传

[1] http://media.china.com.cn/gdxw/2017-03-07/993840.html.

播渠道的优势，制作、播出了一批高质量的网络改编剧，形成了"网络IP—网剧—'网生代'观众互动"的虚拟网络生产市场，让大量优质IP通过各视频平台实现了文本再生产。因网剧牢牢把握"粉丝经济"的发展潜力和方向，各种不同题材的网剧大多让青年演员担当主演，促使各类题材在内容和营销宣传上都打上了青春的符号烙印。而网剧市场的全面"发力"，不断催生新的"流量小鲜肉"，偶像新人的生产制造也进入高峰期。以打造"流量小鲜肉"为主导的网剧生产模式，实则形成了一条青春生产的流动分配产业链，其中粉丝和"小鲜肉"间的双向互动效果，决定着各视频平台最终的分配结果。

（二）"养成"青春："小鲜肉"与粉丝之虚实渐近线

相对于传统的宗教化的偶像崇拜，"当代的偶像崇拜主要是以大众传媒为基本操作手段的大众文化活动，本质上是一种文化商业活动"。[①] 偶像崇拜活动是现代化社会发展过程中，亚文化取得合法地位的重要表征，是在虚实之间找寻"自我"存在价值和方向的日常实践活动。在类型范式演进过程中，国产青春剧经历了"发现偶像"（1998年至2002年）、"模仿偶像"（2002年至2006年）、"重塑偶像"（2007年至今）四个阶段，[②] 其中1998年至2007年国产青春剧中的偶像形象是日韩青春文化强势投射下形成的"舶来品"。但在之后伴随着《士兵突击》《奋斗》《我的青春谁做主》等多部国产青春励志剧的播出，"草根偶像"开始成为观众追捧的对象。

近几年随着消费市场的不断繁荣、青年消费群体的逐渐壮大，影视圈文化圈刮起了"粉丝经济"之风，这种"粉丝经济"来源于最初的大众偶像崇拜。在视觉文化的"熏陶"下，青少年的偶像大多为明星，通过影视作品可以无限拉近粉丝和明星之间的距离，粉丝/消费者和明星之间的虚拟消费关系形成了由庞大资本市场连接起来的利基市场。由此，青春剧不仅成为"粉丝经济"持续发酵的动力，同时也成为明星偶像的孵化器。大量火爆荧屏的"小鲜肉"们，大多通过拍摄青春偶像剧逐渐走入大众的视

① 肖鹰：《青春偶像与当代文化》，《艺术广角》2001年第6期。
② 魏南江：《中国类型电视剧研究》，中国传媒大学出版社，2011年，第45—48页。

线。青春偶像剧塑造了一个个满足观众观看欲望的虚幻客体，同时也建构了粉丝社群的完美偶像形象。如果说"草根偶像"具有着剧中人物角色传达出来的内在精神气质，那么当下的"流量小鲜肉"则是由粉丝和现实演员共同打造的，使得早期（类型移植）国产青春剧中的演员进化为虚幻和现实共存的偶像消费实体。

在国内娱乐生态圈中，青春偶像剧成为青春亚文化（粉丝文化）的输入地和偶像"小鲜肉"的输出地，培养了众多偶像。青春剧依恃自身强大的消费号召力，打造出"只靠颜值，无人物形象"的明星"小鲜肉"。而小鲜肉作为文化工业中的初级生产要素，在流动性很强的娱乐圈存活之短暂可想而知。这种快速更替、淘汰的消费现象不仅消耗了青春文化中偶像之健康、励志、向上的传统优良基因，也使青年亚文化群体失去真正能够承载理想的依托。青春剧凭借极具偶像风格的类型属性，成为电视剧市场的青睐对象，但进入"青春期"的青春剧如果只有"唯偶像"视野，最终也会落入资本市场的无尽深渊之中，逐渐丧失青春艺术生产的现实经验与文化创造力。

本 章 小 结

本章从题材内容层面讨论"互联网＋"语境下电视剧题材类型如何结合新的受众需求进行融合创新，对比了传统电视剧与网络剧在类型化程度、美学风貌和文化价值表达层面的差异，剖析了在复杂的互联网产业浪潮中，电视剧与网络剧题材界限模糊、类型日渐融合的发展动态，得出在"互联＋"时代，电视剧产业内容的重构，仍然需要坚守"内容至上"的类型生产观念，着力推进供给侧的类型改革，进一步加大类型生产创新力度的结论，通过树立不断更新的类型观念，提升题材的艺术表现力，提高电视剧的文化感染力，从而更好地讲述和传播好中国故事。

第四章

"互联网＋"语境下中国电视剧
生产方式的变革与重构

科技革命总能改变人类的生产和生活方式，其革命基础在于"工具"的改变。在影视领域，重要的记录"工具"从胶片、DVD 逐渐演变为数字载体，而为了更好地生产与传播，前期拍摄和后期制作也随之实现数字化并不断完善，相应地，其内容传播也越来越依赖互联网。"互联网＋"时代，影视生产"工具"愈加强大，为生产提供了必要的技术条件；电视产业化、商业化、规模化趋势凸显，为生产提供了良好的环境支持；而市场与观众的需求再加上资本的驱动，为生产提供了难得的机会和有利的竞争环境，也必然带来生产者阵容的扩大和主要阵营的转移。因此，电视剧的生产方式从生产者们的跃跃欲试开始，伴随着商业化模式的开启和资本的介入而不断变革，同时受到网络新媒体营销、互联网技术等新力量的影响，在变革中不断重构。

第一节 权力分化：电视剧生产
主体的新生与交融

一、传统电视台生产力弱化，陷入供给困境

索福瑞媒介研究（CSM）的调查数据显示，2012 年上半年，我国日均电视观众到达率为 68.4%，而该指标在 2017 年上半年已下滑至

57.1％。①这 5 年间，人均收视时长不断缩水，其中 35～54 岁的中年观众群体的收视数据下跌尤为明显。与 2015 年相比，2016 年下半年全国电视媒体晚间收视率持续负增长，同比跌幅甚至突破 10 个百分点。② 2019 年上半年，我国有线电视用户总量净减少 385.6 万户，降至 2.19 亿户，有线电视在中国家庭电视收视市场的份额降至 49.02％。③ 显然，电视观众的总体规模在逐年缩小，青少年和中年观众也正在逐渐流失，开机率和收视率下降已然不是新鲜的话题，传统有线电视的影响力正在加速弱化。

供需不平衡是传统电视台影响弱化的主要原因。就电视剧总产量而言，近年来一直处于供大于求的局面。2006 年至 2014 年，全国电视剧产量均达 400 部以上，甚至某些年份电视剧产量高达 500 部，但是只有部分电视剧能够真正播出。例如，2012 年我国电视剧总产量为 506 部，而当年播出的只有 391 部，④ 有效播出比例只占全年总产量的 77.3％，相当于该年电视剧行业的投入资金有近 1/4 化为泡沫。而审批通过得以正常播出的电视剧中也不乏平淡无奇之作，只有少量优质作品能够在黄金时段播出，并受到观众和市场的青睐。正是因为精品电视剧的有效供给远不达标，导致电视台互相之间的版权与收视竞争愈演愈烈，多个上星综合频道在黄金时段同时播出同一电视剧的情况屡见不鲜，超级热播剧往往能够持久霸屏。例如 2012 年的热播大剧《甄嬛传》在安徽卫视、东方卫视同步首播，之后在黑龙江卫视、重庆卫视、东南卫视、河北卫视等多个地方电视台多次重播，直接体现了市场对优秀剧目的急切需求，但也从根本上反映出精品电视剧的匮乏。在市场和利益的驱动下，各电视台"闻风而动"，对当下观众喜爱的电视剧题材进行"深挖硬造"，导致同一时期内电视剧的类型化和同质化现象十分严重，例如在 2000—2003 年期间，警匪、刑侦、涉案类电视剧在大陆尤为盛产，《重案六组》《公安局长》系列剧成为该时期的典型代表作，堪称内地同类型剧之最。同时期内，《插翅难逃》《黑洞》《黑冰》等相似题材电视剧在各大卫视相继播出，根据真实犯罪故事改编

① 《数读 2017 电视的痛点与走势》，http：//www.sohu.com/a/168138685_505816。
② 《2016 开机率再下滑，电视剧成救命稻草》，http：//www.vccoo.com/v/31ag71。
③ 《2019 年上半年我国有线电视用户总量净减少 385.6 万户》，http：//info.broadcast.hc360.com/2019/08/121724814154.shtml。
④ 《2016 年我国电视剧行业市场现状及发展趋势分析》，http：//www.chyxx.com/industry/201607/433957.html。

的电视剧《命案十三宗》《黑白大搏斗》《红楼背后》等也一度成为观众耳熟能详的热门剧目，短时间内国产警匪涉案剧高密度聚集，体现了当时我国电视剧产业的过度集中与市场资源分配的不合理，电视剧类型单一与多样化内容的缺失无法满足观众的动态期待，以至于观众逐渐审美疲劳。可以说，电视台供给与观众多样化需求的错位与不匹配，导致口碑不断下滑的恶性循环，这在很大程度上倒逼了电视剧的供给改革。

　　当然，电视台作为事业单位，本身存在体制和政策方面的诸多顾虑，其制作、播出、运营都承担了巨大的责任和风险，因此在创作和选择自主性上有较多的限制和侧重点，更多地倾向于支持"传播当代中国价值观念，体现中华文化精神"的文艺作品，例如在 2017 年发布的《文化部"十三五"时期文化发展改革规划》，在"繁荣艺术创作生产"部分中提道："……抓好现实题材、爱国主义题材、重大革命和历史题材、青少年题材、军事题材等的创作生产……"① 在国家重大节日活动筹备期间，相关主题的艺术创作更可能受到国家的支持和鼓励。而电视台的国营性质也意味着，其资金投入和收益产出都受到国家的监管，其荣誉和成果都属于国家和集体。改革开放前较长一段时间，中国的电视剧实行计划生产，由政府部门无偿提供资金或者由社会企业赞助拍摄，电视台利用播出平台优势在行业内形成了高度垄断的买方市场。在这样的环境中，从业者个人受利益驱动并不明显，业外资本也存在很大的进入障碍，所以在创新上也较难迈步。这些电视台的固有属性，构成了其影响弱化的部分原因。就另一层面而言，新媒体在互联网羽翼下飞速成长，无疑为传统媒体发起了沉痛一击，可以说传统电视台影响弱化是一种必然的物理性结果。而电视剧作为电视台的主要节目形式和主要创收支柱之一，自然会首当其冲，遭受市场更加严酷的考验。再者，民营资本介入中国电视剧生产投资，促使传统电视台转型，电视台生产权力下放极大地改变了整个电视剧行业的格局，民营影视制作公司作为一股积极力量，推动了电视剧市场的健康发展。

二、民营影视公司的崛起缓解了供需不平衡

　　20 世纪 90 年代以来，以邓小平南方谈话为重要标志，我国改革开放

① 　参见《文化部"十三五"时期文化发展改革规划》。

进入了一个新的时期。此次谈话不仅确定了以市场经济为目标的经济体制改革，还从现实国情角度出发，阐释了"资本主义""社会主义"与经济手段（如"计划经济"或者"市场经济"）之间并无必然的关系，鼓励并支持非公有制经济的发展，极大程度地推动了我国民营企业的崛起。1994年，嘉实广告文化发展有限公司成立，被认为是真正意义上的第一家民营电视制作机构。起初其大部分业务依托于上海东方电视台，主营电视节目的合作拍摄与版权代销，继而通过自主拍摄影视娱乐报道节目，逐渐成为具有一定自主性的制作公司。但是，由于"缺少许可证的民营影视无法以市场主体的身份平等交易，也没有法律和政策保障正当权益，甚至存在被叫停的风险"，[①] 早期的民营企业无一不在政策的限制下艰难生存。直到 2003 年 8 月，国家广播电影电视总局第一次给民营影视公司发放电视剧生产准入证，北京英氏、北京金英马、海润等八家民营企业成为有史以来第一批获得电视剧制作甲种许可证的民营企业。[②] 这意味着，民营影视公司获得了电视剧独立制作权、发行权，生产不必再依附于国营机构，盈亏也由其一力承担。正是由于自负盈亏，民企比电视台有更大的生存压力，因而更加注重成本投入和效益产出，追求尽可能高的利润和回报，这对推动我国电视剧的市场化、产业化有着巨大的意义。同时，民营制作公司也能以股权、分红等方式激励从业人员，从而保持电视剧生产的高效率和高品质，以巨额利润和广阔的市场前景为前提，宽松的政策无疑吸引了更多的民营资本、社会力量加入电视剧的市场建设。

相比电视台，民营企业的优势是体制灵活，在筹划、管理、融资等方面免去了许多繁杂的章程，在难以预测的市场变动中能够快速决断，进而有针对性地调整投资方向，因此更有可能在短期内获得较大收益。在初获政策自由的几年间，民营影视制作公司数量急剧膨胀。2006 年，国家广播电影电视总局向电视台以外的机构发放的《广播电视节目制作经营许可证》达 1 944 张，截至 2014 年，这一数据已经超过了 7 000 张，其中民营企业占 80% 以上，民营影视公司与电视台之间逐渐形成了"制播分离"的电视剧生产模式。而作为电视剧的核心甚至唯一的输出平台，相对而言当

① 胡馨木：《民营影视的成长之路》，《视听界》2014 年第 6 期。
② 李岚：《电视剧精品战略的政策条件与产业趋向》，《视听界》2008 年第 3 期。

时的电视台具有更大的节目选择余地与更强的议价能力，民营影视公司在"内容战"与"版权战"的夹缝中尝试突围，但往往只有有限的作品能获得市场与口碑的认可。因此，虽然民营影视公司的数量规模不断扩大，却出现了市场份额占比很小的局面。根据《电视剧市场报告（2005—2006）》，小规模影视公司大量存在，每年产量超过200集的电视剧制作公司只占7.8%，而每年产量低于40集的制作公司占49.9%。[①] 根据国家广播电影电视总局发布的《2009年中国电视剧播出和制作业务调查》，已取得发行许可证的电视剧约有17.4%在1～3年内无法销售；仅有50%的电视剧能进入卫视综合频道黄金时段播出。[②] 行业集中度不高导致了更激烈的市场竞争，近些年电视剧集的总产量虽然持续增长，但只有少部分公司能够脱颖而出并创造可观的利润，大量民营影视制作公司在历史的洪流中不断消亡、被合并或者被取代，市场化的商业模式为生产者提供了平等的机会，也暗藏着极大的风险。2019年，国家广播电视总局采取措施，对于"存在两年内未开展节目制作经营活动，参与违规买卖收视率或参与收视率造假，未按要求规范、及时缴纳税款等情况"的机构"不予换发新许可证"，仅73家机构获准电视剧生产甲种证，相比2018年的113家，减幅高达35%，[③] 进一步提升了民营企业的生产力。

电视剧制作机构曾有"八大"之说，[④] 其作品一度代表了中国电视剧在该阶段的最佳品质。其中海润影视作为最早投入电视剧制作的公司之一，引领了当时的电视剧制作潮流，孕育了《亮剑》《血色浪漫》《玉观音》《一双绣花鞋》等经典而优质的盛名之作。华谊兄弟传媒涉足电视剧虽然时间上相对较晚，但2007年试水投资的《士兵突击》一炮而红。在2009年，华谊与吉林电视台、上海文广新闻传媒集团、上海电视传媒公司、北京金盾盛业影视文化公司联合出品了现实题材电视剧《蜗居》，仅

① 国家广播电视总局发展改革研究中心：《2006年中国广播影视发展报告》，社会科学文献出版社，2006年。

② 《2010年电视剧行业现状及特点分析》，https://wenku.baidu.com/view/caffedd23186bceb19e8bb3a.html。

③ 《广电总局公布2019—2021年度〈电视剧制作许可证（甲种）〉机构名单》，https://mp.weixin.qq.com/s/wyLlapjp4NfWEkRVNl3UQQ。

④ 塞文娟：《混战·崛起·洗牌——中国八大民营电视剧寡头实力阚密》，http://yule.sohu.com/s2009/0413/s263954744/。

用四天便创下收视新高。① 而慈文传媒专注于武侠动作题材 IP 改编剧的开发，将金庸小说《雪山飞狐》《神雕侠侣》《射雕英雄传》倾力打造为精品电视剧，慈文在 2015 年出品的古装玄幻剧《花千骨》更是成为轰动一时的现象级电视剧，为后来者在动荡的电视剧市场中立足提供了一种思路。近年来，民营影视军团不乏新生力量加入，行业黑马频频显露头角，创作出不少爆款电视剧作品。例如成立于 2011 年的东阳正午阳光影视有限公司，自 2014 年凭借年度大戏《琅琊榜》打响了名号，组建了以孔笙、李雪、简川訸为创作主力的顶级制作团队，在三年内接连出品了《伪装者》《欢乐颂》《欢乐颂 2》《琅琊榜之风起长林》《知否知否应是绿肥红瘦》《清平乐》《大江大河》《山海情》等众多现象级电视剧，持续生产优质的作品为正午阳光赢得了观众的普遍认可，也极大地增强了该公司在业内的品牌影响力。2018 年以来，我国民营影视公司各方的角逐力量此消彼长，电视剧生产业绩在每一年都有所起伏，但也基本形成了以知名企业为第一生产梯队的市场格局，如表 4.1 所示。

表 4.1　知名民营影视公司及其近年来电视剧代表作品

慈文传媒	《花千骨》《楚乔传》《老九门》
新丽传媒	《如懿传》《白鹿原》《我的前半生》
华策影视	《三生三世十里桃花》《何以笙箫默》
正午阳光	《欢乐颂》《大江大河》《山海情》《琅琊榜》
华录百纳	《媳妇的美好时代》《汉武大帝》《新红楼梦》
唐人影视	《步步惊心》《女医明妃传》《轩辕剑之天之痕》
欢娱影视	《笑傲江湖》《陆贞传奇》《美人心计》《宫》
海润影视	《亮剑》《玉观音》《重案六组》《和平饭店》
金盾影视	《人民的名义》《白夜追凶》《麻雀》
柠萌影视	《小别离》《小欢喜》《小舍得》《好先生》
耀客传媒	《幻城》《离婚律师》《鬼吹灯之黄皮子坟》
小马奔腾	《甜蜜蜜》《我的兄弟叫顺溜》《我是特种兵》
华谊兄弟	《蜗居》《士兵突击》《我的团长我的团》

① 贺娟娟、王乔：《电视剧〈蜗居〉热播现象探源》，《新西部》2010 年第 1 期。

<div align="right">续　表</div>

花儿影视	《芈月传》《急诊科医生》《甄嬛传》《金婚》
鑫宝源	《奋斗》《裸婚时代》《我的青春谁做主》
唐德影视	《武媚娘传奇》《永不消逝的电波》《赢天下》
华视娱乐	《那年花开月正圆》《平凡的世界》
青雨传媒	《潜伏》《猎场》《不要和陌生人说话》
光线传媒	《古剑奇谭》《最好的安排》

资料来源：互联网

　　民营影视公司早期的崛起和壮大在一定程度上填补了市场空缺，在剧本开发、内容创新、人才培养等方面拓宽了电视剧的发展之路，也让该时期的电视剧观众看到了希望。然而，民间资本介入影视的首要目的是占领市场、获取利润、取得商业成就，如同"新生的婴儿"般急迫地追求着"养分"，导致盲目跟风投资的问题愈加凸显。因此，在电视剧市场膨胀起来后，精品剧的比例仍旧没有提升，在民营影视公司后期格局提升的瓶颈期，视频网站作为互联网加持下的"后起之秀"，迅速而轻易地动摇了看似已瓜分好的电视剧市场。

三、视频网站"如日方升"打造新"神话"

　　21 世纪初期，传统的民营影视制作公司虽然获得了独立的制作权，但最终其作品的主要投放渠道依然是各大有线电视台，而互联网与智能终端的结合，为电视剧提供了更强大的传播渠道。在 2004 年之前，虽然互联网上已经出现了视频类服务，但直到 2004 年 11 月乐视网正式上线，才陆续出现专业化的视频网站，如土豆网、56 网、PPTV 等。[①] 各大网站对自己主要的运营业务有不同的定位，如影视剧发行（乐视）、用户视频分享（土豆）以及网络电视客户端运营（PPTV）。即便其运营定位各有侧重，本质上都是提供一个内容交换和分享的网络平台。

　　2009 年，国家广播电影电视总局发布《关于加强互联网视听节目内容

　　① 贾金玺：《中国视频网站发展简史》，http：//www. cssn. cn/zt/zt ＿ xkzt/zt ＿ wxzt/jnzgqgnjtgjhlw20zn/zghlwfz20znhg/201404/t20140417 ＿ 1070127. shtml。

管理通知》，此次打击低俗、盗版、无证经营的网络监管行动强有力地为搜狐、新浪等门户网站，乐视、优酷等商业视频网站，尤其是为中央电视台斥资两亿元打造的中国网络电视台（CNTV）肃清了前路。然而在这之前，电视剧网络版权的争夺混战已然使各大视频网站"伤筋动骨"。同年，优酷率先尝试独立出品的情景喜剧《嘻哈四重奏》两部曲，由此被称作"网络自制剧"的新型剧集生产模式应运而生。

2010年起，优酷、搜狐、爱奇艺、乐视、腾讯等视频网站在公平竞争电视台优质电视剧播放版权的同时，大力融资，布局内容生产，不断推进各自的"网络自制剧"战略，开启了网络剧繁荣的新篇章。在网络剧诞生初期，大多以短集连续情景喜剧及其系列剧面世，如搜狐出品的《屌丝男士》《极品女士》等，相对来说该类剧集的投入成本较低，拍摄周期较短，对制作团队及剧本设定也有更高的包容度。但是，网络剧拍摄准入门槛的降低带来了比较明显的弊端，早期网络剧以"娱乐大众"为精神旗帜，与传统主流电视剧相比，其题材类型的设定具有极强的开创性。表4.2列举了2011—2015年，视频网站龙头企业独立制作的网络剧代表作，其中涉及的爱情、悬疑、玄幻、喜剧、青春、科幻等元素基本上与该阶段网络剧的核心题材比较匹配。由于视频网站独立制作水平的较大局限性，大部分网络剧的艺术呈现较为粗糙，观众欣赏指数较低，普遍缺乏社会影响力。

表 4.2　视频网站独立出品的网络自制剧代表作（2011—2015 年）

年份	剧　　名	出品网站	题材类型	集数
2011	《在线爱》	爱奇艺	爱情喜剧	26
2012	《屌丝男士》	搜　狐	情景喜剧	7
2013	《我叫郝聪明》	乐视网	悬疑爱情	25
2014	《探灵档案》	腾　讯	悬疑推理	10
2015	《天才J》	优　酷	偶像科幻	10
2015	《山海经之山河图》	优　酷	神话都市	20
2015	《老炮儿》	腾　讯	剧情动作	20

资料来源：互联网

为了摆脱网络剧的"草根"形象，2012 年以来，各大视频网站逐渐深化各自的内容自制战略：优酷提出"优酷出品""自制综艺"战略；搜狐推出"梦工厂计划"，从平台战略转向"强调媒体属性"；腾讯制定了自制内容成为"未来战略核心"战略；① 爱奇艺首席内容官马东强调，爱奇艺将不断深化内容战略，以强势独播为重点，让好平台成就更多的好内容。② 由此，各大视频网站不约而同地将对网络剧原创内容的挖掘和艺术质量的提升作为首要目标，组建了更为专业的内容制作团队，大力投入优质网络剧的生产，视频网站独立出品的电视剧渐入佳境，甚至有口碑佳作诞生。2014 年搜狐出品的《匆匆那年》曾获得当年横店影视节最佳网络剧奖项。该剧单集投资拍摄成本达 100 万，全片采用 4K 技术，宣传上更是电影级别，发布会在 8 个城市举行了 10 场，总监制兼搜狐视频内容运营中心总编辑尚娜说："《匆匆那年》在搜狐视频的播放数毫不弱于一部卫视新剧。它的出现给整个行业打了强心剂。"③ 她预测此剧之后，业内所有大的制作公司会开始积极地开发和制作高水准的网络剧集。如她所言，2016 年爱奇艺出品的校园青春网络剧《最好的我们》，制作精良，以真实的怀旧和细腻的情感演绎了观众所认可的青春，是近年来该题材电视剧中少见的口碑佳作，并获得"中国网生内容榜网络剧榜"前十的荣誉。2018 年该剧还从视频网站先后登陆电视台，在浙江卫视（周播剧场）、深圳卫视（黄金档）两个上星卫视重播。2017 年优酷出品了由张一山、周冬雨两位实力派年轻演员主演的都市情感剧《春风十里不如你》，该剧在两个月的热播期内火遍全网，凭借超高的人气和较大的社会影响力获得了第 29 届中国电视金鹰奖优秀电视剧奖。

同样于 2017 年起，网络剧逐渐生发出类型化转向的趋势。2017 年8 月，《白夜追凶》于优酷独家播放，同年 11 月在美国视频网站 Netflix 上线。这部豆瓣评分 9.0 的网络剧在获取国内外观众良好口碑的同时，与当年的《河神》《无证之罪》等网络剧共同形成了"悬疑罪案剧"的类型集

① 贾金玺：《中国视频网站发展简史》，http：//www. cssn. cn/zt/zt ＿ xkzt/zt ＿ wxzt/jnzgqgnjtgjhlw20zn/zghlwfz20znhg/201404/t20140417 ＿ 1070127. shtm。

② 《爱奇艺全国营销会三亚举行 宣告中国互联网电视屏商业化》，http：//www. iqiyi. com/common/20140417/d793f2bd5a188ab3. html。

③ 《〈匆匆那年〉为网络剧正名，不是颠覆那么简单》，http：//yule. sohu. com/20141008/n404913454. shtml。

群效应。由于受到审核局限，该类型的剧集难以在传统电视台播出，网络视频平台成为其成长的沃土。随着"悬疑罪案剧"类型的不断成熟，无论是选题方向、内容品质、宣发曝光都在持续提升，网台联播甚至"网输血台"已渐成趋势。2019年，由中央电视台、北京爱奇艺科技有限公司等联合出品的犯罪刑侦剧《破冰行动》引发收视浪潮，成为网络荧屏的时下爆款。该剧节奏明快，演员对角色的诠释到位，相关话题在微博热搜接连登榜，并在2020年上海电视节电视剧"白玉兰奖"的评选中荣获最佳中国电视剧的殊荣，网络剧开始和电视剧分庭抗礼。2020年第二季度，爱奇艺推出悬疑类型剧系列——"迷雾剧场"，实现了对"悬疑罪案剧"类型的升级突破，其中《十日游戏》《隐秘的角落》《沉默的真相》等优质悬疑短剧在不同程度上实现"破圈"。以剧场模式运行"悬疑罪案剧"显示了爱奇艺对该类型剧的发力程度，预示着视频网站对自制剧垂直化、精品化运营的探索，良性循环渐成眉目。此外，在2020年8月的优酷2020年度发布会上，优酷发布了"五大剧场、三条综艺排播带"的内容策略，其中五大剧场包括悬疑剧场、宠爱剧场、合家欢剧场、港剧场以及都市生活剧场。

由此可见，视频网站自制剧不仅催化了网络电视剧新形态的成熟，而且在经历了早期的自制内容深入研发后，其独立制作电视剧的能力得以提升，建立了电视剧制作、出品、播出独立一体化的综合平台，凭借优质的作品使网络剧获得了新的定义，也进一步拉近了网络剧与传统电视剧在艺术价值层面的距离。视频网站自制剧很有潜力，成为将来电视剧市场最为重要的未来模式之一，不少民营影视制作公司也参与到了网络电视剧的生产之中。不仅如此，影视公司与视频网站之间形成了良好的合作关系，将内容生产优势与播出平台优势双重叠加，孕育了不少热播全网的精品网络剧。

四、影视公司牵手视频网站再转型

早在2010年，由高校毕业生创办的优优影视在互联网上发布了自己的原创电视剧作品《毛骗》，这是目前可追溯的网络剧中第一部由民营影视公司制作的网络剧。在2013年之前，网络剧的整体发展处于萌芽期，总产

量较低且市场扩张较为迟缓。直到 2013 年，万合天宜影视文化有限公司与优酷联合出品了网络迷你喜剧《万万没想到》，犹如在网络自制剧的"发酵膨胀"过程中加了一针催化剂。该剧以独特的情节、夸张的表演和精彩的反转挑战着观众的审美经验，获得了突破性的好口碑，成为当年最火爆的网络作品。此后，影视制作公司充分发挥了更为专业的内容生产优势，纷纷开始战略部署网络剧项目的开发。芭乐数据网统计，在被称作网络剧元年的 2015 年，传统影视制作公司出品的网络剧播放占比近 60%，其影响力甚至远超新兴网络剧影视创作机构。在 2015—2019 年这一阶段，每年都有影视公司制作出品爆款网络剧（见表 4.3）。

表 4.3　影视公司出品的优质网络剧（2015—2019 年）

2015	《盗墓笔记》	欢瑞世纪
2015	《旋风少女》	芒果影视、上海观达
2015	《太子妃升职记》	乐漾影视
2015	《无心法师》	搜狐、唐人影视
2016	《九州·天空城》	上影寰亚、企鹅影业
2016	《如果蜗牛有爱情》	企鹅影业、正午阳光
2016	《鬼吹灯之精绝古城》	企鹅影业、正午阳光
2017	《鬼吹灯之黄皮子坟》	企鹅影业、耀客传媒
2017	《海上牧云记》	九州梦工厂
2018	《结爱·千岁大人的初恋》	企鹅影业、芒果影视、乐漾影视
2018	《镇魂》	时悦影视
2018	《延禧攻略》	欢娱影视
2019	《知否知否应是绿肥红瘦》	正午阳光

资料来源：互联网

　　同时，2013 年起，优酷与万合天宜多次合作出品《万万没想到》《报告老板》等系列网络剧，掀起了视频网站与影视制作公司合作之风。各大影视公司纷纷与视频网站联手进行网络剧的开发制作。2014 年以来，网络剧的"1＋1"生产模式（民营影视公司＋视频网站）日益成熟，网络剧整体发展进入高速上升期，为观众呈现了大量题材新颖、内容有趣、制作精良的"良心剧"（见表 4.4）。

表 4.4　视频网站与影视公司联合出品的精品网络剧（2014—2017 年）

2014	《灵魂摆渡》	爱奇艺、完美建信
2014	《暗黑者》	腾讯、慈文传媒
2015	《名侦探狄仁杰》	优酷、腾讯、万合天宜
2015	《无心法师》	搜狐、唐人影视
2015	《他来了，请闭眼》	搜狐、尚世影业
2016	《余罪》	爱奇艺、新丽传媒
2016	《老九门》	爱奇艺、慈文传媒
2016	《法医秦明》	搜狐、博集天卷
2017	《河神》	爱奇艺、工夫影业
2017	《白夜追凶》	优酷、北京风仪、五元文化
2017	《致我们单纯的小美好》	腾讯、华策影视
2018	《镇魂》	优酷、时悦影视
2018	《芸汐传》	爱奇艺、上海市丝芭影视制作
2018	《古董局中局》	腾讯影业、五元文化、壹加传媒
2019	《鬼吹灯之怒晴湘西》	腾讯影业、梦想者影业、万达影业
2019	《黄金瞳》	爱奇艺、灵河传媒、腾讯影业
2020	《河神 2》	爱奇艺、工夫影业、闲工夫
2020	《清平乐》	腾讯视频、正午阳光、中汇影视

资料来源：互联网

网络剧诞生初期，此概念特指专为互联网平台播出而制作的剧集。2015 年 8 月，由搜狐视频、尚世影业、山东影视集团、东阳正午阳光影视有限公司联合出品的《他来了，请闭眼》成为第一部反向输出到一线卫视播出的网络剧，从此网络剧很难再单纯地以播出平台的特殊性来定义。2015 年初，中国互联网络信息中心（CNNIC）发布的报告显示，71.9%的用户选择用手机收看网络视频，[①] 其中"网"包括电视台授权上传到互联网的传统电视剧。而网络剧的精品化发展将不断缩小它与传统电视剧之间的差距，目前已经出现了网络剧以其传播优势在受观众欢迎度上反超传统电视剧的趋势。根据《2018 年中国网络视听发展研究报告》，

① 《CNNIC：手机超 PC 成收看网络视频节目的第一终端》，http://it.sohu.com/2015 0203/n408394357.shtml。

在网络视频用户对终端设备的使用情况调查中，几乎每天都会收看网络视频节目的人群占比达41％，而98％的用户会使用手机收看网络视频节目。[①] 在"网生代"的青少年看来，网络剧与传统电视剧的概念不再泾渭分明，网络剧已经成为电视剧的主要形态之一。

基于目前我国文化产业大环境正逐渐从"作者中心"转变为"用户中心"，从供给市场过渡到需求市场的大环境，电视剧制作的老玩家们也不得不重新制定新的生产对策。在与视频网站合作的同时，各大影视制作公司也在不断尝试探索，并且逐渐从合作中独立出来，完成了从独立制作传统电视剧向独立制作网络电视剧的转型。尤其像华策影视、海润影视、华谊兄弟这样实力雄厚的品牌制作公司也不再观望，而选择了主动出击。作为传统的影视公司，华策影视早在2014年就进驻了网络剧市场，是率先进行互联网化、年轻化转型的传统影视公司之一。[②] 2017年华策出品了悬疑爱情网络剧《柒个我》，这部剧虽然翻拍自韩国热播电视剧，但依然获得了观众的普遍好评。而华策、慈文当初的前瞻性决策为其今后的发展争取了更大的市场优势。

不论是电视台、影视制作公司还是视频网站，电视剧的制作离不开专业的人才和优秀的电视剧制作核心团队，二者是电视剧真正的品质保障。观众通过一些优质剧集认可了剧作的投资公司，如曾出品《琅琊榜》《欢乐颂》的正午阳光，出品《古剑奇谭》《宫锁心玉》《盗墓笔记》的欢瑞世纪，《何以笙箫默》《楚乔传》《亲爱的，热爱的》的华策影视等等。这些凝聚在一起的力量让电视剧创作变得有规划、有品质，优秀创作团队的剧集也使得资金投入变得更顺利、更有保障。华策影视通过签订战略合作协议，凝聚了一批国内顶尖的电视剧编剧资源，从而保证了稳定的优秀剧本来源。[③] 爱奇艺则成立了由马东、刘春、高晓松主导三大"原创工作室"，支持制作人的同时也为内容自制项目提供了孵化基地。创作者个人方面，也有高亚麟等实力派演员投身于影视幕后，担任电视剧的监制或出品人，包括电影导演管虎投身拍摄了他的首部网络剧《鬼吹灯之黄

① 《2018年网络视频收看设备继续向手机集中　超四成用户每日必看网络视频》，http：//www．thecover．cn/news/1428311。

② 《热门网络剧背后，是那些传统影视公司的转型与升级》，http：//www．sohu．com/a/206225778_757761。

③ 胡馨木：《民营影视的成长之路》，《视听界》2014年第6期。

皮子坟》，^① 这些业内人才在传统媒体与新媒体之间的跨界流动，也为资源重整创造了更多新的可能。

第二节 资市集中：电视剧生产 模式的分化与融合

一、互联网巨头进军影视内容生产

随着我国观众文化消费力和鉴赏力的提升，影视市场逐渐发展庞大且日益趋向成熟。2010年以来，各视频网站在视频版权、用户资源、自制内容等方面相互角逐，通过独播、版权管控、会员制度等运营手段，逐渐将产业资源集中，形成了日益明显的企业头部效应。然而头部视频网站之间过度狂热的视频版权竞争、盗版侵权问题成为行业发展的绊脚石。近年来，国家治网、管网法规政策陆续出台，网络视听领域的监管力度逐渐加强，最早发展起来的一批视频网站或多或少都经历了"关停""下架"或"转型"的阶段性整顿。如土豆网、56网、酷6网、6间房等，在激烈而残酷的竞争中逐渐被替代或并购；人人影视、BTChina、快播等曾经红极一时的视频资源分享网站，在盗版肃清过程中被迫停运并进行整改；凤凰网、AcFun、Bilibili弹幕视频网曾因不具备《信息网络传播视听节目许可证》而被责令关停视听节目服务。由于视频网站之间的内部竞争消耗、外部国家调控以及技术发展不成熟、资金运作困难等，自2010年以来，影视行业视频网站的主力军瞬息万变，业内发生了多次大型并购，有越来越多的业外资本流入。除了专业从事影视制作的民营公司大量崛起，参与合作，还涌现了一些跨行业的民营企业，甚至是大型的民营综合集团加盟影视内容生产，颠覆了原有的影视生产格局。

2010年，百度宣布正式组建独立的网络视频公司，并在2011年将其升级为爱奇艺，全面进军正版高清网络视频领域。2013年，PPS被百度收

① 《一个电影导演竟拍了部网络剧 管虎说〈鬼吹灯〉特别写实很吸引他》，http：//www.sohu.com/a/158477006_570245。

购，而 PPTV 也接受了苏宁的投资而被控股。2012 年，优酷视频与土豆视频正式合并，通过 100％的资源整合优化了资本利用，又在 2015 年被阿里巴巴收购，获得了更稳定的资金支持。2015 年，腾讯正式宣布成立企鹅影业，网络剧成为其三大核心战略业务之一。2016 年，小米影业、弹幕视频网站（Bilibili）和电商聚美优品也先后宣布成立影业公司，此后入驻影视的互联网公司阵容越来越强大。在资本整合与格局初步稳定后，2018 年以来，视频网站的领军大将分别为 BAT 麾下的爱奇艺（B）、优酷土豆（A）以及腾讯视频（T）。"截至 2018 年 6 月，爱奇艺、优酷、腾讯的月活跃用户数分别达到 5.35 亿、4.08 亿、4.69 亿，其余平台皆不到 1 亿。在网络剧、网络电影、网络原创视听节目的上线数量和播放量方面，三大平台占据八成左右的市场份额。"① 除此之外，依托于湖南电视台的湖南广电传媒有限公司，也在两年内吞并了 8 家新媒体企业，掷 37 亿巨资转战移动互联网。2014 年，芒果 TV 上线，作为湖南广播电视台旗下唯一的互联网视频平台，芒果 TV 以湖南广电"双核驱动"战略主体之一之姿，成为继"爱优腾"之后国内第四大具有影响力的网络视频平台。

互联网公司入局中国电视剧行业，为该行业提供了莫大的发展机遇，电视剧融资渠道得到拓宽，融资的方式也更加灵活多元。有了互联网公司融资的支持，传统的影视剧公司可以减轻资金来源的压力，将更多的精力放在内容和制作上，使我国电视剧朝着高质量的方向发展。正是在各大互联网公司的支持下，影视项目获得了较为稳定的资金支持，加快了优质电视剧出品并反向输出电视台的进程。2015 年，乐视网联合出品的《亲爱的翻译官》登陆湖南卫视，次年联合出品的优秀剧目《好先生》，同时在浙江卫视与江苏卫视首播。2016 年，腾讯旗下企鹅影业出品的自制剧《九州·天空城》和《如果蜗牛有爱情》在腾讯视频上线的同时，分别在江苏卫视和东方卫视同步播出。同年，优酷土豆联合出品的《新婚公寓》在东方卫视首播，阿里影业联合出品的《我的岳父会武术》在东方卫视、北京卫视首播。2016—2017 年，爱奇艺出品的精品剧如《琅琊榜之风起长林》《蜀山战记 2》《最好的我们》《你好旧时光》等均在上星卫视播出。除

① 《网络视听行业呈现十大新特征》，http：//www.cnsa.cn/index.php/industry/in＿dynamic＿details/id/351/type/。

BAT之外，其他大大小小、种类各异的互联网公司也或多或少地参与了网络剧的发行与制作。一些中小型互联网公司开始尝试独立出品轻量级网络剧，例如合一信息技术北京有限公司在2017年出品了悬疑题材网络剧《寒武纪》、上海恺英网络科技有限公司在2018年出品了校园励志剧《热血高校》等。如此，互联网"四大"（百度、阿里、腾讯、芒果）、"N小"齐聚电视剧领域，以雄厚的资本力量为视频网站推进剧集内容发力。

此外，2016年后，短视频之风掀起，"刷短视频"日趋成为人们休闲消遣的重要方式，快手、抖音、西瓜视频、好看视频、微视、随刻等若干短视频平台开始撼动"爱优腾芒"在视频领域的"霸主"地位，成为市场的新主流。特别是北京字节跳动科技有限公司，其坐拥抖音、火山、西瓜视频等多个热门视频app，打破从前固有的网络视频发展格局。其中，西瓜视频在影视剧方面的进军不可小觑，与其他短视频平台不同，西瓜视频在抢占短视频赛道的同时，也未曾放弃布局长视频领域。西瓜视频应用中，"电视剧"板块被放置在菜单栏的醒目位置，除了上线《亮剑》《活佛济公》《大宅门》等经典老剧之外，《绝境铸剑》《血色浪漫》《谁知女儿心》等一众独播剧也同样是西瓜视频吸引目标用户的重点。与"爱优腾芒"等专攻长视频的视频网站在会员制度方面较成熟不同，西瓜视频目前尚采用无广告、全免费的观剧模式，令平台流量大幅增长。除了国内电视剧之外，西瓜视频还在不断引进国外的优秀剧集，与Netflix、BBC Studios、英国独立电视台ITV、日本富士电视台等海外优质内容平台不断建立合作关系。仅2020年，就有《德古拉》《东京爱情故事2020》《雪国列车》等若干海外优质剧集在西瓜视频开播。

综上所述，电视剧行业对互联网巨头的吸引力，推动了"老艺术"与"新媒介"的充分融合，促进电视剧行业迎来全新的换代升级。

二、资本驱动形成网络IP开发热潮

在互联网时代，影视内容IP化的存在将互联网行业的不同领域串联在一起，通过资本聚合形成更广泛的市场效应，这是网络剧集实现产业链拓展的重要方式。对于文娱产业的内容生产者而言，21世纪初及以前是至暗的"盗版年代"，此时侵权行为泛滥，尚未形成良好的创作氛围。2010年2

月26日第十一届全国人民代表大会常务委员会第十三次会议上，我国实现了《关于修改〈中华人民共和国著作权法〉的决定》的第二次修正。随着相关法律法规的健全完善，IP（知识产权）的概念逐渐流行并深入人心。IP改编的尝试最早开始于热门游戏的影视剧改编。上海唐人影视早在2005年就率先尝试了游戏IP改编，当时出品的古装仙侠电视剧《仙剑奇侠传》，改编自大宇资讯的同名单机游戏，获得了空前的口碑与市场反响。在这之后，唐人还尝试出品了其他仙剑系列游戏IP剧。而同时期，由于视频网站对独播剧、正版剧展开资源争夺，电视剧剧本的版权问题也成为文艺创作者普遍关注的核心问题。再加上网络文学作品掀起的粉丝文化热潮，网络小说以其粉丝优势和影响力迅速成为各大影视投资商热捧的对象。唐人影视再一次以其前瞻性抓住了时机，在2011年出品了桐华同名小说改编剧《步步惊心》，由此形成了网络小说IP改编剧的新格局。而现象级IP改编电视剧《甄嬛传》于2011年紧随其后播出，再度刷新了IP改编剧的艺术高度和市场影响力，《甄嬛传》的轰动性成功和丰厚的利润回报令各大影视制作公司跃跃欲试。

2013年后，移动游戏市场呈现爆发式发展。2014年，著名网络小说作家南派三叔的代表作《盗墓笔记》被改编为网络剧，由欢瑞世纪出品并在爱奇艺首播。"在该剧播出之前，爱奇艺VIP会员数大约有500万，而《盗墓笔记》上线后几天之内，付费会员数猛增260万，涨幅近50％"，[①]该剧创下了当时网络剧播放量的纪录，成为催化IP改编影视剧爆发的第一个小高潮。欢瑞紧随其后，趁热推出《古剑奇谭》，在游戏粉丝的基础上，选择当时的流量明星李易峰等人为主演，使得该剧未播先火，成为当年的收视率大赢家。不得不提的是，华策影视在2013年收购了克顿文化，并在2015年提出"SIP"概念，即以"Super IP"为核心的商业模式，制定了打通互联网和影视间界限的战略。[②]而克顿旗下的上海剧酷文化对IP有着敏锐的洞察力，2014年相继出品了顾漫的同名言情小说改编剧《杉杉来了》和《何以笙箫默》。2015年前后，《何以笙箫默》在多个上星卫视同步

① 《中国人不愿给视频付钱？〈盗墓笔记〉逆转》，http：//news.mydrivers.com/1/440/440138.htm。

② 《华策影视正式启动SIP战略》，http：//company.stcn.com/2015/0804/12393774.shtml。

热播，该剧由顾漫亲自担任编剧，充分还原了原作，获得大量粉丝的肯定，成为近年来网络言情小说改编剧成功的典范。此后，《琅琊榜》《花千骨》《芈月传》等古装大 IP 改编剧"制霸"全网，正式将 IP 改编热推向了第二个高潮。

在此之后，IP 改编进入了成熟期。骨朵传媒数据统计，2016 年由 IP 改编的电视剧共计 67 部，网络剧共计 99 部，虽然 2017 年 IP 改编网络剧的数量降低至 74 部，但是其中大多数剧目品质明显提升，大批热门剧作涌现，IP 开发已然不再拘泥于古装玄幻、悬疑推理、青春校园、历史现实等题材，其他类型题材也逐渐受到投资方青睐，经过几年的沉淀，钻营 IP 改编电视剧开发的几家影视公司脱颖而出（见表 4.5）。

表 4.5 IP 改编电视剧、网络剧及其出品单位（2015—2018 年）

正午阳光	《欢乐颂》《琅琊榜》《如果蜗牛有爱情》
慈文传媒	《花千骨》《凉生我们可不可以不忧伤》《楚乔传》
新丽传媒	《如懿传》《斗破苍穹》
剧酷传播	《三生三世十里桃花》《微微一笑很倾城》
企鹅影业	《鬼吹灯》《忽而今夏》《沙海》《风声》
新派系文化	《醉玲珑》
华策克顿	《致我们单纯的小美好》《锦绣未央》《橙红年代》
爱奇艺	《余罪》《河神》《老九门》《最好的我们》《无证之罪》
嘉行/尚世	《烈火如歌》
柠萌影视	《扶摇》《择天记》《亲爱的弗洛伊德》《九州缥缈录》
优酷	《白夜追凶》《镇魂》《武动乾坤》《大军师司马懿之军师联盟》
九州梦工厂	《海上牧云记》
唐人影视	《原来你还在这里》《无心法师》《青丘狐传说》
华视娱乐	《那年花开月正圆》《你好，旧时光》
完美影视	《香蜜沉沉烬如霜》

资料来源：互联网

其中，慈文传媒作为首批获得制作许可证的民营企业，早期就已专注于金庸、梁羽生的古装武侠 IP 开发，在 IP 改编电视剧方面，慈文不仅是行业内的领先者，也是向网络小说开发转型的先驱者。2016 年，慈

文出品的 IP 改编网络剧《老九门》连续拿下同期收视冠军，成为史上全网播放量最快破 10 亿的自制剧，并成功输出到东方卫视，堪称年度最具人气的网络剧。爱奇艺、优酷、腾讯等视频网站也加大了对 IP 影视作品及其二度衍生作品的开发。在这些热播的 IP 改编网络剧背后，是资本在寻求更大的利润空间，是企业在寻求更多的成长机会；IP 改编网络剧的热播体现了以慈文传媒为代表的传统 IP 影视作品缔造者在不断追随时代发展中的转型与再升级，更体现了国内原创电视剧市场在资本催化下的进阶与重整。

2018 年后，一种类型的 IP 吸引了影视剧市场的目光，并逐渐成为 IP 改编剧的主流之一——耽改。耽改即耽美改编，其中耽美指的是描写男性与男性间爱恋的作品，多应用于 ACGN 领域。起初，此类作品只在小众爱好者圈层狂欢，国内第一部耽美改编剧是 2015 年由柴鸡蛋工作室和北京璀璨霸业文化传媒有限公司出品的《逆袭之爱上情敌》，由于此类型 IP 改编在国内的制作经验尚浅，因而内容粗疏，感情暴露，上映不久便遭下架。2016 年，由黄景瑜和许魏洲主演的《上瘾》成为耽美改编剧的第一部破圈作品，使更多观众了解了该类型 IP 改编剧的存在。之所以说 2018 年是耽美改编剧的分水岭，是因为由时悦影视出品，2018 年 6 月在优酷独播的《镇魂》以高还原度的改编、精彩的人物对手戏、精美的摄制引发网友的激烈讨论。紧随其后的是 2019 年由企鹅影业和新湃传媒共同出品的《陈情令》，原小说《魔道祖师》的高知名度加上肖战、王一博等顶流明星的出演，令耽美改编剧彻底破圈，成为影视资本热捧的高地。之后，若干影视剧制作公司转而向耽美改编剧发力。企鹅影业和獭獭文化联合出品了《皓衣行》，企鹅影业和慈文传媒等公司联合出品了《杀破狼》，腾讯影业、工夫影业、阅文集团联合出品了《张公案》等。仅 2020 年便有 60 余部耽美改编剧正在拍摄或已经杀青。但该类电视剧因触发监管，其进一步发展的空间已被打断。

三、互联网"众筹"挑战新投资模式

在融合互联网之后，我国电影行业的投资来源不仅增添了互联网公司这一支，还多了另外一个重要来源——众筹。互联网时代带来了网状的传

播形态以及点对点的社交方式，众筹便是这二者最好的体现之一。众筹是一种由发起者向群众或者组织筹资的行为，其主要目的是获得资金以保证某活动、提案、项目顺利进行。相比传统的影视融资方式，互联网众筹方式在提升产业资源配置方面的优势十分明显。利用互联网强大的渗透力与影响力，众筹项目能够获得更广泛的关注，扩宽融资渠道的同时能够将社会闲散资金快速集中，减轻了项目发起者的融资压力。对于刚刚进入影视行业的创作新人而言，众筹解决的不仅仅是项目启动资金这一最大困扰，更重要的是为其提供了开始创作的机会，这在某种程度上促进了影视产业的创造性生产。另外，众筹还为影视制作者提供了一个接触观众、剖析市场的机会，在筹集资金的过程中，制作者能够看到作品对公众的吸引力，还能从与支持者的接触中提前获取潜在的市场反馈，这既是一种前期宣传，也是一种市场调研。

2011 年 7 月，我国第一家众筹网站"点名时间"上线，致力于开展文化创意类众筹；同年 9 月上线的"追梦网"，其投资项目虽涵盖影视领域，[①] 但在初期，其国内的众筹项目大多服务于创业者、小型企业的项目，影视领域只有部分微电影得到了众筹支持。直到 2014 年前后，互联网影视众筹才开始真正进入发展期并迈入公众视线。互联网巨头阿里巴巴、百度相继从影视产业切入众筹，截至 2014 年末，影视众筹平台新增 16 家，超过前 3 年的总和，2015 年平台增势不减，再增 17 家，其中包括优酷众筹、聚米众筹等。但是 2011 年 7 月至 2016 年 1 月间，包括淘梦网、众筹网在内的 40 余家众筹平台的主要投资方向依然是微电影、院线电影或者网络大电影，只有 8 部台播电视剧、6 部网络剧受到资助。[②] 当然，在电视剧成长的几十年间，已然形成了比较完善的、比较良好的电视剧生产机制，但电视剧众筹形式还未被大众普遍接受。网络剧的蓬勃发展为互联网电视剧众筹提供了良好的培育基础，"众筹拍电视剧"依然值得我们期待。除了公益众筹之外，一般的众筹项目在盈利后都会回报当初的支持者。互联网影视众筹的回报对象基本上以广大互联网用户为主。除了经济回报，还会附

① 《影视众筹到底是怎样的一个行业》，http：//zhongchou. hexun. com/2016 – 06 – 12/184336646.html。

② 《影视众筹到底是怎样的一个行业》，http：//zhongchou. hexun. com/2016 – 06 – 12/184336646.html。

赠影视项目的周边产品，如电影首映票、主演签名海报、剧中同款纪念品等。甚至动画电影《大鱼海棠》（2016）还在片尾展示了4千余名众筹者的姓名，纪录电影《二十二》（2017）众筹名单展示时间更是长达3分钟，观众充分感受到了影片制作者对筹资参与者的尊重和感谢。

众筹平台的推出一方面可以增加影视剧的资金来源；另一方面也为影视剧制作者了解网民对于作品的兴趣提供了有价值的参考。众筹剧中常会出现一些令人意想不到的成功案例，成为小众题材出圈并打破圈层审美的利器，为中小成本网络剧的发展拓宽了道路。对于消费者来说，参与众筹不仅让普罗大众参与到影视生产、投资、接受回报的过程中来，主动选择内容生产还能够发展成一种理财方式。不过目前，中国众筹行业的发展还存在着不少局限。根据《中国众筹行业发展报告2018（上）》，截至2018年6月底，全国共上线过众筹平台854家，其中正常运营的为251家，下线或转型的为603家。① 可以看出众筹行业的发展并不稳定，并且以众筹方式投资的电影也存在很大风险。不过随着互联网众筹模式的不断发展，相信未来这样的影视产业"增量"方式会愈发成熟，并找寻到适合自身的发展模式，促进影视行业的进步。

第三节　新力量与新指标：全媒体生产与深度营销

一、大数据成为电视剧新型生产依据

传统电视剧生产的指标参考是建立在收视率反馈和行业自我判断的基础之上的，因此在内容供给和受众需求的对接中存在较大偏差。网络平台引入流量和点击率计算之后，海量用户数据成为抓取受众接受心理的重要工具，电视剧受众观剧行为的数字可视化分析成为现实，生产主体和受众之间的认知建立变得更加直接。

① 《众筹家＞众筹数据＞中国众筹行业发展报告2018（上）》，http://www.zhongchoujia.com/data/31205.html。

正如舍恩伯格提出的"人们可以在大规模数据的基础上，通过寻找数据与现象之间的关系来获得某种认知，并以此创造新的价值，甚至改变某种既有规则"。[①] 2013 年美国奈飞公司（Netflix）借助互联网领域的大数据技术，出品了政治题材电视剧《纸牌屋》，完美完成了大数据在影视生产领域的首次出镜。其中大数据分析几乎贯穿了该剧制作、营销、发行等所有环节，收集用户产生的 3 000 多万个行为：包括在哪里暂停、回放、快进以及评论和搜索请求等。[②] 正是因为借助了大数据对受众观剧行为进行综合维度分析，Netflix 才建立了内容生产与受众需求之间的精准对接，使《纸牌屋》本来精品化的制作更上一层楼，成功开启了"必然的现象级"网络剧成功范例。

对于电视剧行业的研究，国内大数据在互联网崛起过程中不断受到重视。2009 年，艺恩咨询成为国内首家影视大数据信息分析处理平台。起初，其数据来源主要是央视索福瑞提供的电视节目收视率数据、国家电影事业发展专项资金管理委员会办公室提供的电影票房数据，以及一些主要电影院线提供的电影排片场次。[③] 这一阶段，艺恩大数据的主要服务方向在于调研影视作品的观众满意度和市场接受度，真正融入电视剧生产机制中的大数据运作仍未成型。与此同时，除了艺恩等第三方大数据服务公司，国内也有像克顿文化这样的民营影视制作公司，长期研究海内外的电视剧数据，积极开发电视剧量化分析软件工具，其拥有国内领先的影视行业数据挖掘和分析能力，并拥有国内领先的影视行业数据库，是国内领先的高收视保障、低投资风险的精品电视剧提供商。[④] 市场走势和观众的行为数据很大程度上为克顿提供了投资生产的重要依据。

而随着网络剧在国内的发展，传统电视剧生产主体和平台逐渐呈现一种跨媒介位移的态势，电视剧制作团队越来越意识到网络平台媒介特质与大数据结合对于受众用户画像、类型偏好和传播渠道的选择具有引导性。

① 维克托·迈尔-舍恩伯格、肯尼思·库克耶：《大数据时代：生活、工作与思维的大变革》，盛杨燕、周涛译，浙江人民出版社，2013 年，第 67 页。

② 《拍什么电影电视剧？使用大数据对用户习惯分析》，http://www.cstor.cn/textdetail＿4813.html。

③ 《大数据在影视业中有多重要？不容忽视，也不可神话》，http://info.broadcast.hc360.com/2013/09/021047576190－all.shtml。

④ 《外行看华策影视：这家公司有看头》，https://xueqiu.com/8200390049/60653848?page＝1。

再加上互联网社交平台和电子商务网站的兴起，电视观众逐渐获得了话语权和实时互动渠道。在百度、微信、微博等搜索引擎和社交平台上，网络用户和媒体能够对于电视剧进行留言、评论，这些直接来自电视剧受众的真实反馈都可能成为内容生产的导航，这是"互联网＋"时代的"众创"模式，即一种基于互联网的互动与反馈机制，让粉丝、用户与作者以不同的方式共同参与创造作品和 IP 的内容缔造模式。① 这正是大数据运用于影视内容生产的核心所在。比如 2014 年，乐视自制网络剧《光环之后》就是大数据指导电视剧创作的良好实践。它在类型、题材选择、主创团队成立、演员和角色制定等方面都开展了专门针对网络用户的前期调研，甚至在拍摄的过程中，随时与网友互动并根据网友的提议和投票修改剧情。这种前期筹备和拍摄期间与网友的积极互动使得该剧播出之后获得了良好的反馈。

然而，单纯地依赖大数据去试图无缝对接受众的心理和审美预期是有悖传播规律的，因为受众需求始终处于一个动态的变化过程中，大数据只能作为一种辅助性工具在历时性变化中找到一些共识基础。如果只是将观众喜好和美学元素简单地拼凑起来，那么电视剧的艺术创造力和价值传达将受到极大的限制。比如，《欢乐颂 2》在《欢乐颂 1》走红的基础上再度推出了第二部，却出现了收视和口碑的滑铁卢，观众对于同类型剧的审美疲劳也验证了大数据的机械性。因此，作为生产主体，在依赖大数据的同时，也需要挖掘用户的深度需求。当大众对颜值、流量的追求被大量满足时，则需要回归电视剧的本体——内容，争取在精准的定位与艺术之间找到一个平衡点。在此需求下，爱奇艺率先对寻找内容与数据之间的"平衡点"进行了尝试。2018 年 9 月 3 日，爱奇艺宣布用内容热度替代前台播放量。评判某一作品的内容热度，基于的是观看行为、互动行为、分享行为这三类指标，而这三类指标，又由若干不同维度的数据组成，例如弹幕数量、观众的点赞数量、播放完成度等。除了较为客观地反映了内容在播出时间段受欢迎的程度之外，多项不同权重的数据提高了算法的复杂程度，相应大大提升了数据造假的难度，劣币难以驱逐良币。此外，过去以观看点击量计数的排名方式易造成已上线内容的持续领先，而新上线的内容难

① 程武、李清：《IP 热潮的背后与泛娱乐思维下的未来电影》，《当代电影》2015 年第 9 期。

以为观众所知的局面。相反，依靠内容热度计数排名则更看重作品的活跃程度，令老作品、新作品、长作品、短作品都可处在同一起跑线。在该评测手段发布初期，有观点认为单一平台发布的评价体系难以在业内形成统一的评价标准，会造成市场分析的混乱。不过爱奇艺在实施该标准两年以来，并无相应现象产生，相反对于内容质量的评判更为公正，不失为一次成功的尝试。

总而言之，"大数据好比一张航海图，影视公司是船，如果航海图不准的话，我们还有经验丰富的船长"。[①] 虽然技术无法真正代替艺术指标而独掌电视剧制作大权，大数据的影视利用价值也并非完全等同，但是大数据为电视剧在艺术上的内容创新提供了较为科学的参考依据，对我国当前电视剧的供给侧改革具有重要意义。把握好数据，利用与艺术创作之间的平衡，电视剧制作才能够在满足受众需求的同时，稳定地产出高品质的电视剧。

二、网络新媒体再生产与战略营销

在"互联网+"时代，电视剧粉丝不再是电视剧传播的终点，而是一个节点。他们既接收信息，也在制造和传播信息，每个粉丝都是一个自媒体。[②] 电视剧粉丝甚至可以利用视频剪辑软件，将下载好的电视剧集按照自己的意愿进行剪辑，并把精彩的部分拼接起来，最终将多集电视连续剧做成一个几分钟的微型短剧，网友们称之为某电视剧"Cut"。例如，在 B 站（Bilibili）上，有大量网友上传热门电视剧的 Cut。有些 Cut 以关键剧情或经典片段的拼接为主，有些以剧中某人物角色的行动为核心，有些以剧中受观众喜爱角色的感情线为线索，甚至有网友利用原有电视剧素材创作情节完全不同的 Cut。虽然大部分 Cut 的制作初衷都是网友的个人娱乐，但是在传播过程中，其他网友接受了在原剧基础上被再次风格化创作的短视频，就此而言，Cut 成为观众自发进行的对电视剧内容的再生产。在短

① 《拍什么电影电视剧？使用大数据对用户习惯分析》，http://www.cstor.cn/textdetail＿4813.html。

② 张海欣：《"互联网+"时代国产电视剧的 IP 开发与品牌运营》，《中国广播电视学刊》2016 年第 4 期。

视频成为主流娱乐方式之后，短视频应用成为其主要传播平台，涌现出若干以影视剧 Cut 为主要内容且辅之以讲解的短视频 UGC。海量的剧集资源让人无从选择，而 B 站、A 站等弹幕视频网站包括短视频应用对年轻人的影响颇为深远，许多电视剧潜在受众很有可能是在观看了其他网友对某剧的多角度 Cut 后，才对原有电视剧产生了兴趣，这对提升原有电视剧的收视率和口碑而言，可以说是另辟蹊径的好办法。但随着版权监管的不断规范，这种方式将受到严峻挑战。

　　电视剧字幕是观众与电视剧深入交流的另一窗口。虽然野生网络字幕工作一直以来难以逃脱侵犯版权的问题，但是在过去的十余年里，正是因为有这样一群无偿提供字幕翻译的业余爱好者，网络用户才能欣赏到来自海外的各大热门美剧、韩剧、日剧、泰剧等。这些字幕组的大多数成员都是乐衷于影视剧的"剧迷"，他们对字幕翻译有着极高的热情，并且对国内外的语言文化有着较为深入的理解。因此，在外语转换为中文的过程中，字幕翻译者加入了充沛的情感，在直译与意译之间灵活扭转，许多民间字幕组翻译的内容甚至比原本的外文字幕还要精彩有趣。同样，我国不少定居海外的华人同胞、在海外留学的精英人士加入了字幕翻译行列，国外的字幕网站也早已开始研究我国的电视剧。例如在美国影视字幕网站 VIKI 上，"中国电视剧"的分类属于亚洲电视剧的四大分类之一，涉及剧目多达 620 部，从事酒店市场工作的波兰人 Maja 建立了名为"gone with the shirt"的字幕组，目前已经翻译了包括《芈月传》《琅琊榜》《无心法师》《云中歌》等在内的热播国产剧。[①] 在 VIKI 搜索排行位于前列的国产剧包括《琅琊榜》《盗墓笔记》《伪装者》等，《甄嬛传》《琅琊榜》等现象级精品剧目有十余种语言版本，播放时可手动选择。[②] 在海外字幕组的二次创作之下，更多的国产电视剧走出去被世界观赏，同时也成为中国文化"走出去"的一大助力。

　　在"互联网＋"语境下，发行商越来越注重市场反馈与受众体验，电视剧的生产与营销互相渗透，利用品牌与口碑优势创造了更大的利润。

　　① 《中国电视剧走向世界，还有这些海外字幕组的一份功劳》，https：//baijiahao.baidu.com/s？id=1570360015137376&wfr=spider&for=pc。
　　② 《中国电视剧走向世界，还有这些海外字幕组的一份功劳》，https：//baijiahao.baidu.com/s？id=1570360015137376&wfr=spider&for=pc。

《花千骨》之所以能够成为现象级电视剧，与其面面俱到的网络营销大有关联。该剧播出期间屡屡主动创造机会与粉丝观众互动，开播前免费地为粉丝提供高清片花的下载链接。播出期间，剧中演员"杀姐姐"还做客优酷与网友弹幕聊天，观众风趣幽默的吐槽反而令该剧话题度飙升。《花千骨》营销团队还十分善于建立话题机制，其官方微博推出了"直播随手拍活动"，只要观众拍下正在电视台直播的《花千骨》电视剧画面，并以相关话题标签发布微博，就有可能获得主演的签名照。[①] 因此，该剧播出期间多次登顶微博热搜、头条榜单。而在电视剧《花千骨》大结局仅一周后，慈文传媒联合爱奇艺紧接着推出了网络剧《花千骨2015》。这部网络剧被称为电视剧版本的番外篇，重新选取了题材元素，从原来的古装仙侠变成了现代穿越剧。新剧虽然建立在原有的人设和部分情节之上，但为观众制造了足够的新鲜感，受到媒体和观众的高度关注。与其他电视剧续集模式不同，《花千骨2015》与西游记等大IP的营销方式类似，两部独立的电视剧作品互相借势，几乎同时覆盖了电视台和互联网两大播出渠道，二者彼此交换固有受众却能共享营销成果，慈文传媒这一战略性部署可谓是非常成功。而电视剧生产的供给侧改革依然要以内容创新为核心，无论是"二次创作"还是"二次营销"，其前提都必须是丰富的电视剧内容。

第四节 电视剧与电子游戏：从文本改编到产业联动

随着泛娱乐产业的持续发展，影视和游戏作为其中的支柱性产业互动更是日趋频繁，在内容IP和数字技术力量的牵引下，呈现出双向乃至多向改编的新格局。[②] 在电视剧产业存在供需错配、效益低下、功能失调的情况，剧游产业之间的互动也为电视剧供给侧改革提供了新的可能性。本节在此语境下，在简要讨论当前改编现状的基础上，选取近年来较成功的改编案例《古剑奇谭》和《花千骨》进行分析，探讨其从文本改编到产业联

① 《揭秘让〈花千骨〉收视火爆的四大网络营销炒作秘诀》，http://bbs.paidai.com/topic/420004。
② 张斌、郑妍：《从IP到VR：影游互生的产业"虫洞"》，《当代电影》2017年第5期。

动的发展方向，以此分析国产剧与电子游戏相互改编的新特点。

一、热潮中的低迷：国产剧与电子游戏相互改编现状

虽然当前国产剧与电子游戏相互改编的尝试越来越多，资本市场一片繁荣，也有一些成功案例，但总体而言，优质作品非常稀缺，处于热潮中的低迷状态。

（一）游戏改编成电视剧：热度不减，陷入疲软

2005年第一部由单机游戏改编的电视剧《仙剑奇侠传》播出，创下收视率11.3％的收视神话，获得了游戏玩家的极大认可。后续推出的《仙剑奇侠传》《轩辕剑之天之痕》虽然收视率节节攀升，却引发了游戏玩家的不满，部分玩家认为故事改动过大，失去了游戏的精髓。十年后，2014年播出的《古剑奇谭》再次取得了收视率破2亿的佳绩，在网络平台也热度不减，"随着《古剑奇谭》的热播，与电视剧相关的话题词多达几十条，总阅读量突破50亿次，并不断速增"。[①] 但之后的《仙剑云之凡》收视不佳，恶评如潮，但依然挡不住改编的热潮。2016年《古剑奇谭2》《轩辕剑之汉之云》投入拍摄。一直以来，改编成电视剧的游戏基本是仙剑题材，2016年企鹅影业投资拍摄了改编自橙光游戏的现代都市剧《逆袭之星途璀璨》，突破了游戏改编剧局限于仙侠题材的传统，另外橙光游戏的《并不十分娱乐圈》《绝望游戏》等版权也已经出售。游戏改编剧还在持续发展，但总体而言比较疲软，市场表现一般。

（二）电视剧改编成游戏：趋之若鹜，难有佳作

电视剧热播后，改编成游戏的例子屡见不鲜。比如《爱情公寓》《甄嬛传》《武媚娘传奇》《少年四大名捕》等都是如此。但大多游戏只不过是"套名""换皮"，游戏与电视剧的内容关联并不紧密，还存在不少侵权、盗版的行为。加上游戏开发商要等电视剧经历市场检验后再研发，等游戏

① 《〈古剑奇谭〉热播成现象级事件收视网络齐飘红》，http://ent.163.com/15/0908/11/B304UGOD00031GVS.html。

推出时，往往失去时效性。比如在 2011 年《甄嬛传》热播后，蓝港互动直到 2015 年才推出同名手游，难以有效转化电视剧观众。

由于上述原因，一直以来电视剧改编成游戏的成功例子不多，直到《花千骨》同名手游的问世，才给电视剧改编游戏注入新活力。2015 年，电视剧《花千骨》播出后，同名手机游戏同步上线，女主角赵丽颖担任游戏代言人。一个月时间，该手游的月流水突破 2 亿元，获得了占据 App Store 免费榜第一、畅销榜第二的好成绩。《花千骨》的成功给制片方和游戏开发商打了一剂强心针，越来越多的电视剧同步推出了同名游戏，比如《芈月传》《武神赵子龙》《老九门》《幻城》《锦绣未央》等。虽然在时效性上同步了，但很多游戏在内容关联度上依然欠缺，不足以吸引电视剧粉丝对游戏产生兴趣。

（三）电视剧与电子游戏协同联动的趋势开始显露

2015 年，电视剧《蜀山战纪》开播，主演兼投资人吴奇隆与多方合作，推出了同名手游，游戏主线任务与电视剧情紧密结合，将游戏开发公司推上了 iOS 发行商排行榜的三甲。不同于"电视剧先行"或"游戏先行"，吴奇隆一开始打造《蜀山战纪》这个 IP 时，就已经计划同步打造电视剧和游戏了。蓝港互动与吴奇隆旗下的稻草熊科技公司专门成立了一家全新的合资公司"峰与隆"，在立项之初就进入深度合作。再如电视剧《幻城》在开拍之初，耀客传媒就联合银汉游戏一同推出手游《幻城》，从前期设计到后期宣传，全过程协同行动，意在加强电视剧和手游的联系。

随着泛娱乐产业的不断发展，电视剧与电子游戏的互动在未来将会变得更紧密，已经出现了较为明显的协同联动的趋势，围绕某一 IP 进行打造时，会一同开发、制作电视剧和游戏，进行更深入的产业融合探索。下面，我们将以《古剑奇谭》和《花千骨》为例，来探讨两者之间的互动融合。

二、《古剑奇谭》：游戏到电视剧的文本改编

2014 年《古剑奇谭》在湖南卫视周播剧场播出后，取得了可喜的成绩，收视率最高达 2.84%，在网络上也引起了广泛讨论，热度不断攀升。但该剧的改编主要集中在文本层面，产业层面的协同还比较初级。

（一）文本内容的保留与改编

1. 故事素材的选取与重组

《古剑奇谭》作为角色扮演类游戏，有完整的故事背景、剧情、人物等。不同于电视剧提供给观众的"全知全能"视角，游戏里叙事的起承转合没有固定的模式，其情节只有玩家选择了才会发生，而电视剧注重的是情节的连贯性和精彩性。为了更符合电视观众的接受习惯，改编过程中在保留故事框架不变的基础上，需要对情节内容进行必要的删减、修改、重组。表 4.6 展示了电视剧对游戏中不必要情节的删改，将一些次要人物或情节进行了合并，将观众注意力集中于故事的矛盾冲突。

表 4.6　《古剑奇谭》电视剧和电子游戏的部分情节改编对比

电视剧情节	游戏情节	修改之处
前四集增加了风晴雪与百里屠苏儿时的渊源，引出幽都，同时欧阳少恭也出现，和风晴雪一起成为天墉城弟子	风晴雪和百里屠苏儿时并不认识，风晴雪和欧阳少恭并没有加入天墉城	电视剧增加了男女主角间的感情戏和联系，同时让反派欧阳少恭及早出现，加快了叙事节奏
瑾娘成了反派，留在欧阳少恭身边假扮成他的妻子巽芳	瑾娘是身负天眼的异人，把欧阳少恭当作弟弟一样关心	"真假巽芳"的剧情，加强了欧阳少恭和巽芳感情线的曲折性，埋下悬念，增加了戏剧冲突
众人到自闲山庄，看到心魔幻象。晴雪看到屠苏发狂杀死幽都的长老们，屠苏看到自己与师兄弟们愉快相处，陵越看到自己年幼的弟弟被人夺走等	方兰生看到了前世的自己与孙月言小姐的渊源，明白了种种因果	游戏里只有方兰生看到了幻象，电视剧里增加了其他主角也看到幻象的场景，丰富了对人物内心的刻画

电视剧配合周播模式，以地点变化（天墉城、琴川、江都、幽都）带动剧情发展，在主线架构下形成一个个独立的环节，在寻找玉横碎片的同时，不断揭开主角人物背后的故事，在追求剧情的情况下尽量保留游戏玩家战斗、打怪、升级的体验。

2. 人物设置的还原与改动

《古剑奇谭》的游戏中，玩家任意选择角色，单独或组队完成任务，对角色进行"养成""升级"，通过长期参与其中对角色产生认同。改编电视剧要吸引玩家的关注，得到他们的认同很重要。电视剧人物造型从一开

始就力求贴合玩家感受，四位主角的造型，既带来了游戏化的视觉风格，也符合人物的身份背景和性格设定，能让观众很自然联想到游戏里的角色，产生移情心理。

《古剑奇谭》的人物造型获得了游戏玩家的好评，但部分角色的改动和人物设置的改变也引起不少争议。比如陵越这个角色，在游戏里出现频率不高，但电视剧里戏份大幅增加：他和方兰生被设置为兄弟；增加了他与男主角百里屠苏的互动。而陵越与屠苏的"男男CP"在微博上引起了不少粉丝的讨论。剧里屠苏遇险时陵越总能及时出现，陵越诸事以屠苏为先，加上演员戏外的推波助澜，给了观众不少遐想空间。但对于游戏粉丝来说，陵越的加戏让屠苏的个性和武力值被削弱。再如游戏里屠苏的经典台词"手中有剑，方能保护自己珍惜之人"，在剧里却变成了陵越的台词，就引起屠苏粉丝的不满。

3. 视听语言的贴近与丰富

游戏要让玩家沉浸其中，光靠游戏剧情的吸引是不够的，还要讲究光影、色调、声音、音乐等视听元素，给予玩家生动鲜活的感官体验，享受游戏带来的乐趣。《古剑奇谭》电视剧在视听风格上也尽量贴近游戏，带来游戏化视觉效果的同时，又为贴近电视观众的审美，做了一些改变。

图 4.1　《古剑奇谭》电视剧海报与游戏海报对比

首先在人物造型方面尽力还原游戏里的人物造型，由图4.1可见，人物服饰、妆容都选用明亮饱和的颜色，配合人物个性和背景的差异都有不同的色调，比如百里屠苏以红黑为主，暗示人物命运的沉重坎坷；襄铃以

橘红色为主，反映她个性天真活泼，如小狐狸般的古灵精怪。

同样，在场景还原上，有的过场场景也贴近游戏的场景，但在色调、光影上会进行调整，更贴近电视观众的审美。如表 4.7 中所举的例子，游戏里天墉城是道家在昆仑山修仙的地方，由青铜构成的建筑，庄严肃穆，古老沧桑，契合游戏里天墉城将面临浩劫的设定，充满了沉重的宿命感。但电视剧里增加了百里屠苏和天墉城同辈轻松相处的日常，剧里的天墉城变得明亮，更像一个仙云缭绕的修仙圣境。电视剧里的瑶山场景还原了游戏里百里屠苏梦到太子长琴的景象，地形如游戏里一样，但做了暖色调处理，由苍绿变成了粉红，更为明艳鲜亮，也为电视剧增添了欢快娱乐元素。

表 4.7 《古剑奇谭》电视剧和电子游戏场景对比举例

游戏里的场景	电视剧里的场景
 游戏里的天墉城	 电视剧里的天墉城
 游戏里的瑶山	 电视剧里的瑶山

电视剧里除了保留了经典场景和人物经典台词外，在配乐上也增加了不少游戏里的背景音乐。《古剑奇谭》的游戏配乐专门出了音乐集《瑶山遗韵》，电视剧选取了游戏的经典配乐，由琴、箫、笛等音色舒缓、音调清亮的民族古典乐器演奏的乐曲，在流畅悠扬的曲调中再次体味游戏里的

侠情剑气。另外，电视剧还增加了新的插曲，把古典和现代融合，例如片尾曲《恋人歌歌》和张信哲演唱的《爱你没错》就加入了明快的电吉他声，音乐风格上融入更多现代元素。

（二）两大产业之间缺乏深度交流

《古剑奇谭》在电视剧和游戏之间的产业互动上并不频繁与深入。电视剧制片方与游戏公司的合作主要停留在文本改编和营销配合上。

《古剑奇谭》的电视剧剧本由游戏方和制片方的工作人员一起完成，故事大纲由游戏制作人工长君审核把关，并对电视剧造型提出了相关意见，而电视剧也确实贴近游戏里人物的造型设计风格。但游戏方相比电视剧方是较弱势的一方，能做的也只是尽力去提供建议，希望尊重玩家的意愿。但实际执行上，在与电视剧方有分歧时只能妥协。

2014年7月2日电视剧播出后，带动了单机游戏的销量，"到7月7日，销量一路走高，周末数据显示各平台总数超过两万套"。[①] 随着互联网和移动技术的发展，单机游戏已经被市场淘汰，网页游戏和手机游戏的用户越来越多。因此，改编成电视剧的单机游戏在电视剧热播后，往往会推出页游和手游，形成"游戏—电视剧—游戏"的闭合循环。比如百度游戏打造的同名页游《古剑奇谭WEB》和电视剧一起推出，并且电视剧与页游的联合官网同步上线，官网的通栏形象由电视剧《古剑奇谭》的明星主创构成，电视剧和游戏粉丝都可以在联合官网上找到自己感兴趣的内容。喜爱游戏的粉丝可以通过点击进入游戏悬念站，来浏览《古剑奇谭WEB》的一手消息；而喜欢电视剧的粉丝可以在官网看到剧情简介、演员的最新动态等信息。蓝蛙互动开发的正版授权手游《古剑奇谭壹之莫忘初心》在2015年上线，iOS版上线仅14小时就登上了付费榜冠军的位置。

从目前游戏到电视剧的改编案例来看，两者之间互动不算紧密，主要还是电视剧制片方运作。随着电视剧热播，会带动同名游戏的热度，而游戏厂商会顺势推出新的页游、手游，再度获取利润。随着电视剧和游戏的产业化合作逐渐深化，两者之间的互动也会进一步加强。

① 《〈古剑奇谭〉电视剧带动游戏销量猛增》，http：//games.enet.com.cn/a/2014/0708/A2014070800592389_0.shtml。

三、《花千骨》：电视剧到游戏的产业联动

2015 年改编自 Fresh 果果同名网络小说的《花千骨》在湖南卫视周播剧场播出后，便创下全国网 1.18％的收视率，播出期间一直稳居收视榜榜首，全国网单集最高收视率 3.83％。[①] 电视剧播出不足一个月，由天象互动研发推出的同名手游《花千骨》登陆 App Store，上线十日内跻身 iPhone 免费和畅销双榜前三。天象互动 CEO 何云鹏 2014 年 7 月对外界表示，《花千骨》手游上线初期日新增用户超 100 万，活跃用户早已突破千万级，月流水达 2 亿左右。《花千骨》手游的成功给影视行业和游戏行业打了一剂强心针，影视剧改编成游戏成为两大产业互动的另一个维度。

（一）文本内容的联动

1. 情节的还原与补充

花千骨的游戏保留了电视剧的主要情节，手游请了小说作者 Fresh 果果担任游戏首席剧情架构师。《花千骨》电视剧的剧情本身就具有游戏的"闯关"元素，花千骨进入长留修仙、太白门大战、莲城查案时，都是随着地点变换不断斩妖除魔的。因此，游戏就把花千骨的经历改编成一个个独立的篇章，比如"卜元之毒""韶白疑案"等关卡都还原了电视剧情节，吸引剧迷从游戏中重温电视剧的虐恋之旅。而这些章节都是闯关成功才能启动的，强化了游戏里的战斗、打怪特质，激起玩家的挑战、升级欲望。

除了还原电视剧的精彩剧情外，游戏还还原了被删减的剧情。比如电视剧拍摄了花千骨和白子画"血吻"的剧情，白子画中了狮虎毒失去理智，吸花千骨的血可解毒，剧方曝出相关剧照和视频片段，但电视台正式播出时删掉了，这令众多观众和粉丝不满，在微博引起热烈讨论，相关话题＃跪求花千骨未删减版＃达到 467 万阅读量，＃花千骨未删减版＃达到 16 万阅读量，＃还我花千骨未删减版＃达到 9 万阅读量。而游戏里把没

① 《〈花千骨〉成为年度收视冠军网络点击再破纪录》，http：//ent.163.com/1 5/0908/11/B304UGOD00031GVS.html。

有播出的剧情场景展现出来，更好地吸引粉丝关注游戏，在游戏世界里弥补了遗憾。

2. 视听风格的迁移与映照

《花千骨》属于仙侠题材，电视剧里人物造型多以浅色系为主，具有白衣飘飘的脱俗特点。但游戏为了贴近玩家的审美，设计了艳丽浓重的蓝紫色系和 Q 版萌系的人物造型。为了吸引电视剧观众和粉丝的关注，手游邀请了赵丽颖作为代言人，更易产生移情作用。

《花千骨》电视剧的视觉风格偏水墨画风，选择风景明秀的广西进行拍摄，让大自然的鬼斧神工使画面更加唯美清逸，让观众在青山绿水间感受脱尘入虚的似幻似真。而电视剧的配乐是典型的古风音乐，主要使用琵琶、笛子等传统乐器，给这个动人凄美的仙侠故事增添了缠绵悱恻的韵味。游戏也同电视剧一样，在背景音乐、音效呈现上，运用了笛子、琵琶、箫等传统民间乐器，还加入了花千骨宫铃的声响。以婉转悠扬的配乐渲染，让玩家更好地沉浸在游戏营造的仙侠氛围里。

3. 游戏社交性的强化

《花千骨》的手游突显了游戏的互动性，强化了社交性。玩家在玩游戏的过程中，进入角色，自己操作和选择，在打斗升级中不断闯关，推动情节的发展。游戏里分为各个门派，玩家达到指定条件之后，可以创建门派，并且让其他玩家加入，也可以选择加入其他玩家创建的门派。玩家加入门派之后，可以享受每日领地福利、城战福利等。加入或创建公会后，再次打开界面可以看到所在的公会信息。玩家与玩家之间通过聊天窗口进行交流，还可以组队闯关，参与众仙 PK 的仙剑大会。

《花千骨》的手游吸引了众多女性玩家，女性玩家占比已超过了75％。[①] 在增加竞技元素的同时，为了引起女性玩家的兴趣，设计了结缘系统。结缘系统即两名玩家（在游戏内为异性）可以通过预定并举办结缘庆典成为夫妻伴侣，共同成长。还有杀阡陌、糖宝等角色进行证婚，游戏内结交的玩家好友也可以受邀参加婚礼。结缘系统更突出了《花千骨》游戏的社交性，能够满足玩家在游戏世界里的奇缘浪漫幻想。

① 《70％女玩家手游职业选择倾向》，http://games.ifeng.com/a/20160428/41601138＿0.shtml。

（二）两大产业之间开启深度联动

1. 版权：集中规划

《花千骨》手游能和电视剧协同配合的先决条件就是版权归属集中统一。《花千骨》电视剧、电影、舞台剧的版权和游戏的独家代理权都由慈文传媒集中购买。所以在《花千骨》这个 IP 的开发运营过程中，话语权和主导权都可以被把握在慈文手中。一方面，在慈文进行电视剧和游戏的开发制作时，可以更好地规划部署改编和营销工作，获得足够的信息统筹把握手游与电视剧的改编过程，以取得相得益彰的最优效果；另一方面，版权的集中归属避免了与其他公司发生版权纠纷，减少在相关影视、游戏、动漫等产品开发过程中产生的冲突和恶意竞争。比如天下霸唱的《鬼吹灯》小说一共八本分为两部，两部的影视版权分别被卖给中影集团和万达影业，工夫影业则直接与天下霸唱签下了《鬼吹灯》小说之后几本续集的影视改编权。天下霸唱计划再写四至八本，已于 2015 年完成一本《鬼吹灯之摸金校尉》，工夫影业计划两年内先推出该书的电影。这样的版权分散引发了书迷的热议，认为这造成了根据小说拍摄的各部电影之间内容和风格的割裂。如果版权不统一，就会难以形成合理有效的互动机制，不利于受众的集中与粉丝的黏合。

2. 制作：协同合作

《花千骨》电视剧和手游的制作和营销是由"版权方＋平台方＋游戏开发方"三方联动协作的，制作方面主要体现在时效的协同和内容的配合上。

一是时效的协同。《花千骨》的开发计划不是在剧播出后才开始，而是在电视剧投拍时就已经定下。《花千骨》手游开发商天象互动的 CEO 何云鹏曾说道："一款手游的正常生产周期不能少于八个月，如果过度压缩制作调适周期，手游的品质会大打折扣。"[①] 如果等剧快播出时再进行游戏的开发，必然会影响手游的质量。而《花千骨》手游与电视剧的制作节奏几乎是同步的，电视剧还在拍摄的过程中，慈文传媒就把剧本提供给天象互动，推动游戏制作方尽早投入手游开发中。

① 《〈琅琊榜〉手游为何只火一周》，http：//news.xinhuanet.com/local/2016-07/15/c_135514590.htm。

二是内容的配合。影视与游戏两个行业的隔阂导致信息不通畅，影视公司担心与游戏公司的深层合作会泄露重要信息，所以不太愿意提供剧本。而游戏公司与影视公司在剧集播出前合作有较大风险，很难评估剧集的市场反响。《花千骨》制片人唐丽君曾坦言，最初提出同步开发影视游戏的设想时接连碰壁，被八家游戏公司拒绝。直到爱奇艺的介入，困局才有了转机。爱奇艺作为视频网站，像中间桥梁一样连接着慈文传媒与天象互动，兼顾双方的利益诉求。爱奇艺既可以让影视公司获得游戏的分成收益，又能整合丰富的平台资源，推动影视制作公司与游戏公司进一步合作的同时又加强电视剧和游戏的宣传。比如剧中被剪掉或者未展现的内容会提前在游戏里出现，花千骨的"妖神妆"就是如此，吸引了更多观众下载游戏和观看电视剧，形成双向良性互动。

3. 营销：多方共振

《花千骨》的电视剧和手游在营销步调上相互配合，慈文传媒、天象互动、爱奇艺、湖南卫视共同投入，在营销宣传上不断吸引新的用户，扩大粉丝基数，把书迷、明星粉丝、观众、游戏玩家等具有不同属性的受众聚集在一起，在电视剧和游戏之间来往迁移，其主要手段是联合营销与互动营销。

一是联合营销。主要指线上线下多领域全方位地宣传推广，进行多渠道的广告投放。电视剧中花千骨的扮演者赵丽颖担任同名手游的代言人，并且游戏方将她的形象植入游戏中，新手引导是赵丽颖的花千骨形象，游戏加载页也是赵丽颖的海报，进一步强化了电视剧与游戏的联系。

《花千骨》手游集合了游戏媒体、娱乐媒体、IT 媒体、微博、微信和贴吧的活动，除湖南卫视之外，还有爱奇艺、优酷、腾讯等主流视频网站，在游戏宣传时就进行了全方位立体式的广告覆盖。湖南卫视随电视剧播的贴片广告投放了游戏的广告，爱奇艺也把同名手游的广告插入视频网站，让看剧的人很容易看到《花千骨》有同名游戏而且是原版授权。随着《花千骨》播出的节奏，爱奇艺会相应增加游戏相关的内容，比如搜索词、花絮采访、明星代言等，以增加额外的吸引力，引导用户关注游戏。

在推广期间，会进一步通过线下的优惠活动提升目标用户对游戏的兴趣，鼓励他们下载、体验游戏。比如广州和成都开展了"享 wifi"的线下活动。手机卖场提供超快速的内网下载渠道，鼓励用户通过体验游戏获得

《花千骨》游戏周边以及礼包。在拥有众多用户人数以及丰富游戏软件资源的机锋论坛投放了奖励活动的公告：关注名为"微生活到店付"的微信公众号，参与"礼品兑换接口公测"的活动，到线下门店下载游戏，可以扫码兑换礼物和首冲礼包。

二是互动营销。指的是针对电视剧和游戏受众进行的体验式互动以及社交平台的交流互动。《花千骨》"剧游联动"的营销很看重受众的参与感，策划了多种活动增强与网友的互动，引起他们对《花千骨》的兴趣和关注。比如举办了"全球词曲征集大赛""全球海报征集大赛"，鼓励网友为《花千骨》作词谱曲，贡献海报创意等。另外还举行了3D片花看片会，给粉丝带来了画面逼真、古典唯美的视觉盛宴。策划了3D变脸活动，招募有表演才能的网友到摄影棚体验3D技术，加上电脑合成，达到"换脸"效果，让观众变为戏中角色，体验成为剧中主角的奇妙感受。

赵丽颖除了担任《花千骨》手游的代言人进行宣传外，还在游戏中注册了"赵丽颖专属账号"，和玩家一起打怪升级，在【世界】聊天频道与玩家交流互动。《花千骨》电视剧创造了登顶微博话题总榜、微博话题24小时总榜、微博实时热搜榜三榜榜首的热议高峰。随着手游的上线，赵丽颖在微博说自己想在游戏中收一个徒弟，并带上♯赵丽颖收徒♯的微博话题，获得上千万的阅读量和节节攀升的讨论，促使她的粉丝都踊跃下载游戏，参加活动。随着电视剧网络热度的上升，手游的关注度同样被带动。玩家出于剧中人物的喜爱，也开始期待手游里面同名角色的样子，尤其是糖宝变化之后的样子。在花千骨手游贴吧里，相关的游戏讨论话题也紧紧围绕电视剧剧情展开。

无论是游戏改编成电视剧的《古剑奇谭》，还是电视剧改编成游戏的《花千骨》，两者取得成功的共通点就是吸取原作的精髓，在保留原作的核心精华后，依据电视剧、游戏的不同媒介与艺术属性进行相应的改编和丰富，电视剧与游戏两个文本之间相互映照，吸引着电视观众与游戏玩家不断迁移。2014年改编的电视剧《古剑奇谭》并没有在产业方面形成有效合作，仅仅停留在剧本交流和营销配合的层面。而2016年的游戏《花千骨》则在产业互动上有了更深入的协同联动，在制作、营销、宣传等环节都有了更紧密的产业合作，在"剧游联动"的探索道路上向前迈进了重要的一步，为影视制片方和游戏厂商提供了更多的借鉴经验和反思方向。通过国

产剧与电子游戏之间的良性互动，为市场和观众提供优质电视剧产品，是电视剧产业供给侧改革的一个重要途径。

本 章 小 结

　　"互联网＋"时代，民营影视制作公司与视频网站的合作模式已经成为主流，在网络自制剧不断实现突破的同时，传统电视台也在积极寻求转型。2017 年国家新闻出版广电总局设立"电视剧精品发展扶持专项资金",[①] 提出三个电视剧重点扶持原则：原创、现实题材以及公益题材，积极深化精品剧的供给侧改革。互联网公司以雄厚的资本介入影视行业，颠覆了原有的市场格局，同样也进一步促进了互联网与传统行业的融合，改变了影视制作的固有思维模式，为其多样化生产带来了无限可能。而在"互联网＋"深入发展的今后，我们有理由相信，内容将比渠道更值得我们多一份重视。因此，虽然新的电视剧生产主体一直在加入，新的资本力量和技术支持在不断增加，我们还是应该秉持以创作优秀内容为核心的原则，稳步推进电视剧的供给侧改革。

　　① 国家新闻出版广电总局办公厅：《关于 2017 年度电视剧精品发展扶持专项资金剧本扶持项目申报评审工作的通知》，http://www.gapp.gov.cn/sapprft/contents/6588/338141.shtml。

第五章

"互联网＋"语境下中国电视剧
传播平台的位移和融合

电视剧从诞生以来就与电视台之间有着紧密的内部联系和天然的组合关系，并以大众化、连续性、稳定性等媒介艺术特点成为电视台内容生产链上最为重要的产品输出形态。然而，随着互联网技术的发展、新媒体形态的兴起，原本由电视台垄断的电视剧播出模式逐渐发展为多元化平台传播的播出模式。值得注意的是，在当下环境中形成了传统电视台与视频网站两大电视剧播放平台之间相互角逐与融合的态势。依托于互联网发展大潮的视频门户网站在短短十几年的光景中，从完全依附于传统电视台的内容供给和传播空间逐渐成为拥有带有网络适时、快捷的自制内容和完整的产品生产链。这种局面的出现，不仅仅取决于媒介自身的发展、更替与革新，也得益于政策层面、产业层面以及传播层面的良性互动与竞合博弈。在各种力量的综合作用下，中国电视剧在媒介融合时代有了较之前不同的新格局与新气象。如果说"互联网＋"时代下电视剧传播平台从单一封闭走向了开放多元，那么传播平台主体的发展转型与对时代节点内外环境的洞悉则成为当下电视剧供给侧改革的重点所在。一方面要梳理电视剧具体在哪些平台进行内容的持续播出；另一方面，不同的电视剧传播平台在应对竞争方的压力时，做出了怎样的改革措施与创新。除此之外，传播平台间的竞合关系彰显了怎样的电视剧生产现状。平台主体的变化、电视剧本体的不断演变造成了屏幕与观众何种新型的"互动"关系。基于此，本章考察"互联网＋"背景下电视剧传播平台、播出方式、观众体验发生的一系列转变，针对这些变化和问题提出相应的建议，从而促进电视剧产业的良性发展。

第一节　霸权与反霸权：电视剧
播出平台的重塑

　　大众传媒从诞生之日起就突破了纸质媒介的传播路径和特点，以爆炸式的传播速度和广度深深植根在大众的日常生活之中，正如麦克卢汉所说的"媒介即讯息"，任何一种新媒介的诞生都在潜移默化地改变和调整着社会行为和社会风貌。20世纪80年代以来，以电视为主的传统媒介生态圈重塑了受众对纸媒的信息接收习惯，培养了一批以单向接受视听传播为思维方式的"电视人"，其中电视剧更是凭借电视台这一传播平台，在几代人的成长中打下了深刻的烙印。在传统电视剧传播模式中，电视台几乎占据着垄断地位，而随着互联网时代的到来，新媒体平台迅速崛起，撼动了电视台对电视剧播出权的绝对操控权，实现了电视剧播放平台的革新，重塑了电视剧的传播模式和美学形态。当下双方力量的博弈赋予了"看电视"行为以全新的面貌和意义，同时标志着媒介更迭过程中电视剧产业发展的新可能。

一、独播、"先台后网"——电视台的"日常操控"

　　电视台是电视剧的基本播出平台，同时也是中国早期电视剧的唯一传播平台。

　　早期播出平台有限，电视台作为电视剧的主要播出渠道，具有"夜以继日滚动式播出"的大众传播媒介特性，并以家庭为单位，建构起电视机、电视剧、观众三者单向信息传播的位置关系。这种单向性具体表现在以下两个方面："一是传媒组织单方面提供信息，受众只能在有限范围内进行选择和接触，具有一定的被动性，二是没有灵活有效的反馈渠道，受众对媒介组织的活动缺乏直接的反作用力。"[①] 如此一来，处于大众传播发展前端的电视，在无形中规训着观众的观看行为和观看方式，培养了观众对视听并行信息的依赖性。在电视台的主导作用下，观众沉浸于电视的信

　　① 郭庆光：《传播学教程》，中国人民大学出版社，2011年，第112页。

息流，养成了从电视获取信息的习惯，电视台隐匿地垄断了观众日常的收视选择。但这种受众被动的单向大众传播活动，也反向对电视台提出要求：处于主导地位的电视台必须不断提升内容质量、延长播出时长、增加节目数量，以更加丰富、多元的内容与形态主动适应广大受众不断变化的审美追求，引领时代审美潮流，创造审美新形态。

如果说受众需求刺激了电视台播放内容的多样化发展，那么将电视剧作为早期电视台日常编排的核心内容，则取决于电视剧艺术特性与电视台播出渠道的契合性。早期的电视剧通过有别于新闻的叙事方式，以故事化的内容吸引着早期的广大观众，构建了最初的电视剧观众群体。此后，众多电视剧不断更新，《红楼梦》《西游记》《三国演义》《渴望》《编辑部的故事》《将爱情进行到底》等经典电视剧的播出，不仅让电视剧成为中国百姓业余生活的重要组成部分，而且在相当一段时间内，尤其是在广大观众精神生活匮乏的年代，电视剧中传达的主题价值观深深影响着中国观众的思想。21世纪以来，内容更加丰富、类型多元的电视剧纷至沓来，成为人们茶余饭后的主要谈资，"看电视"成为广大中国百姓的主要娱乐方式。在电视剧的长期熏陶下，观众早已养成了等待故事进一步发展的收视习惯。除了故事化的内容，具有连续性的叙事手法也增加了电视剧对观众的吸引力，尤其是完整的故事主体被分割为不同的剧集进行叙述，以不断递进的形式叠加情绪，渲染主题，引导观众期待最终的故事结局，这能够提高观众的长期黏合度。这种阶段式的情节表述与电视台追求的"夜以继日""持续绵延"的播出模式之间具有较高的匹配度。正因如此，早期的电视台能够构建并保留大批观众，使得电视台长期控制电视剧生产、播出的产业链。但长期以来的收视惯性，使观众对电视台的主动输出产生依赖，一定程度上也限制了电视剧播出平台的更新与发展。

早期唯有推动电视台与电视剧的"强强联合"，才能使电视剧的广泛传播与不断发展成为可能。而在中国电视剧不断发展和繁荣的几十年过程中，作为播放平台的电视台内部结构也经历着不断的变迁与升级。"电视剧是中国电视的生力军"，① 相比于其他类型的电视节目形态，电视剧以连续性、故事性、大众性的主要特性与关键优势，成为电视传播的重要一

① 尹鸿：《剧领中国：当前电视剧的创作与生产》，《今传媒》2011年第3期。

环。为了适应电视剧艺术生产创作的不断深化、观众观看需求的日益增长，我国传统电视台不断进行着自身改革和创新：从无到有，从一台到多台，从一台一频道到一台多频道，从黑白到彩色，从无线电视台到有线电视台，从地面频道到卫星电视频道，从综合播出平台到电视剧专业频道，传统电视台在历史变迁中不断进行着自我完善与纳新。

在我国传统的国营电视台中，以中央电视台和省级上星电视台为电视剧制播的渠道核心。在早期的内容资源分配上，央视占据着绝对优势，远远领先于其他省级电视台；但21世纪以来，随着政府监管放宽和商业资本介入，以湖南卫视、江苏卫视等为代表的省级电视台开始突出重围，日渐形成自给自足、独具特色的电视剧制播体系。以湖南卫视为例，2000年以来，湖南卫视以"青春、娱乐"为核心，生产了一批具有超高收视率、引领时代话题度的电视剧，并以"金鹰独播剧场""青春进行时"等黄金时段的电视剧场为引擎，形成鲜明的"独播剧"策略和区别于其他电视台的内容制播模式。事实上，由于国内电视剧需求在数量上和种类上不断增加，不同电视台开始制定符合自身发展的电视剧品牌战略。央视频道中历史正剧、革命谍战、年代剧的播出比例最大，而省级上星卫视大多以情感都市、古装传奇、青春偶像剧为主要类型。其中，安徽卫视早在2002年就提出了"电视剧大卖场"的概念，通过差异化编排，推出了"男性剧场""青春剧场""女性剧场"等具有不同风格的电视剧剧场，充分发挥了电视剧的长尾效应，打造出独具特色的电视剧品牌。可见，不同梯队的电视台在不断的改革与探索中形成了差异化的播放形态，同时强大的独播意识让各级电视台逐渐走上独立、多元的电视剧制播之路。

面对互联网的迅速崛起，电视台内部也在不断竞合中调整着格局。从图5.1中可以看出：① 2018年传统电视台各级频道中省级卫视频道收视率份额已经超过中央级频道；② 省级非上星频道收视率份额远低于省级上星频道。面对急剧变化的互联网环境，传统电视剧平台内部的自身平台格局率先开始解体，尝试新的布局：中央级频道的强势"集权"已经被省级上星频道的多元优势所瓦解，中央级频道的上风趋势不再；而省级非上星卫视由于没有首轮播出权，市场竞争力相对较弱，在收视份额上难以企及省级上星频道，省级上星频道成为电视台中电视剧播出平台的中流砥柱。简言之，央视频道的收视"霸权"在省级上星频道日渐强大的市场竞争力优

势下被逐渐削弱；同时省级上星频道的电视剧市场收视率份额远超省级非上星卫视，暗含着传统电视平台内部在"重新洗牌"之后，仍存在结构失衡问题。

图 5.1　2018 全年电视剧市场中各级频道收视份额
（全天所有调查城市　单位：%）
资料来源：公开材料整理

除此之外，省级主要卫视之间也存在相互竞争的状态；"黄金档"一直是各级卫视电视剧收视争夺的主要之地。据统计（见图 5.2）：① 五大卫视的黄金档电视剧的数量均呈逐年递减趋势，同时总体市场容量也日趋减少；② 江苏卫视、浙江卫视、东方卫视等第一梯队省级卫视"黄金档"电视剧市场份额逐渐与湖南卫视趋同。在视频网站不断壮大的同时，"黄金档"时间段的电视剧市场份额和数量被分散。为此，各省级卫视不断探索新的电视剧传播模式。其中，湖南卫视的"周播剧"就是成功探索的新模式。同时，2013 年后，各处于第一梯队的省级卫视"黄金档"竞争实力得到显著提升，能够与湖南卫视一较高下，打破了 2012 年以前湖南卫视一家独大的局面。这意味着在视频网站冲击下，不仅电视台整体格局在不断变化，各省级卫视也在积极调整电视剧播出战略。

然而，迫于收视率与市场占有率的压力，各大电视台为了争夺电视剧市场份额，一定程度上盲目加大了电视剧生产，导致电视剧总产量过大。据国家广播电影电视总局的数据统计，2013 年电视剧总部数为 441 部，总集数为 15 770 集，直到 2015 年，总集数始终保持逐年上涨的趋势，增加至 16 540 集，虽然电视剧总部数下降至 394 部，但总体量仍保

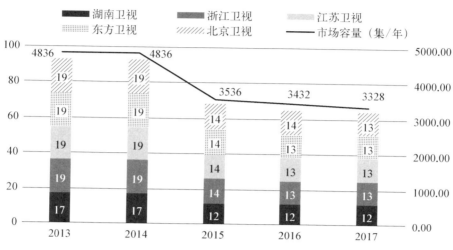

图 5.2 2013—2017 年五大卫视黄金档（单位：%）
数据来源：公开材料整理

持上涨；2015 年至 2017 年，电视剧生产总集数与总部数虽然均呈逐年下降的趋势，但我国电视剧生产总体体量仍然非常庞大，2017 年仍有 314 部，共 13 470 集电视剧。2013 年至 2017 年电视剧年均产量 318.6部，12 779.2 集。这种供大于求的局面不仅挤压了优质电视剧的市场占有率，还造成电视剧市场秩序混乱、电视剧质量参差不齐的局面，不仅损害了电视剧的长久生命力和艺术感染力，而且也越来越难以满足新时代观众对高品质电视剧的需求。在视频网站高速发展的时代，电视台播出"注水剧"反而剥夺了观众的选择权，限制了电视台的进一步发展，给视频网站以可乘之机。

电视台对电视剧拥有绝对霸权，其弊端随着互联网时代的到来逐渐凸显，电视剧供给失衡和题材类型同质化问题，以及互联网带来的全新观看体验，都引发了电视工作者对传统电视剧生产创作体系的重新审视和改革。"独播""先台后网"等传统电视台的特权日益受到威胁，电视剧生产环境由集中垄断走向分散制衡，电视剧播放平台也由单一封闭逐渐向开放多元转型。当新媒体消解了电视媒体作为唯一传播渠道的霸权地位时，还需要思考的是：视频网站这一新型电视剧播放平台如何才能做到与传统电视台之间的融合创新。

二、"先网后台""台网联动"——视频网站的"反向狙击"

"互联网＋"时代的到来，使传统媒介的垄断态势被打破，网络媒介快速发展使电视剧播放平台有了无限延展的可能。从技术层面来看，网络"多样化的播放渠道和播放方式为电视剧的收视率、接触率和到达率的提高创造了条件"，[①] 受众在"互联网＋"时代对观看时间和观看内容的"掌控权"大大提升，随时、随地、重复观看电视剧成为可能；同时，电视剧市场占有率评价标准也从唯"收视率"向"收视率＋点击率"转型，网络独播的电视剧评价标准则更加自由；从内容形态层面来看，网络平台依托于新媒体的媒介特性以及相对宽松的政策环境，在题材选择上更加自由，能够领先于电视平台，尝试创造电视剧新形态，不仅分流了传统电视台的内容资源，还打破了原有的电视剧制作模式，尝试建构新型电视剧内容形态。其中，"互动剧"就是电视平台无法实现的新形态尝试；从受众层面看，互联网的播放机制，使观众从受制于大众传媒的单向传播模式转向视频网站为其"量身打造"的互动接收模式，受众在收视关系中地位的提高，逐渐反向影响了电视剧制作，倒置了传统观众与平台间的互动关系。这种播出平台特性与受众多元需求的匹配使视频网站发展迅猛，催生了网络平台独立制作的网络剧。

中国视频网站发展初期，一直处于被传统电视台所裹挟的状态。一般而言，制作精良、故事内容充盈、市场预期效果佳的电视剧首轮播出权往往属于传统电视台；而视频网站由于资金、制作和宣传渠道尚未成熟，在相当长的一段时间内处于电视剧播放"先台后网"的被动关系之中。在经过上星频道、地面频道轮番的循环播放之后，视频网站才拿到电视剧的播放权，长此以往，其灵活、多元、海量、交互的平台特性由于缺乏有效的内容支撑而难以创造优势。同时，视频网站的门户特质与传统电视剧存在"水土不服"的现象。类型化的电视剧难以满足个性化的网络受众，但初期的网络视频平台并没有制作或引进电视剧的能力，在与电视台的博弈中

①　邵奇：《数字新媒体时代的中国电视剧》，载张国良：《新媒体与社会变革》，上海人民出版社，2009 年，第 321 页。

始终处于被动地位，使得网络剧一度流于粗制滥造、重复播放，网络平台难以施展优势，留住受众。

虽然视频网站发展初期存在一定问题，但电视台自身也存在一定弊端：其运作模式转型缓慢，难以适应日新月异的电视行业，逐渐陷入疲软的状态，这成为网络平台迅速发展的契机。影视行业日益市场化的运作模式，不断提高着电视剧的购买成本，使各大电视台资金投入集中的同时，也面临着风险加成的局面，一定程度上限制了电视剧制作做出新尝试，与日渐多样化的观众需求产生脱节。并且，影视行业投入拍摄的剧集越来越长，演员报酬占电视剧整体制作费用的比重过大，电视剧拍摄周期延长等众多因素促使传统电视台不得不在剧集制作中"注水"，以实现整部电视剧经济效益最大化。长此以往，电视剧前期的资本投入、剧集制作与后期的内容产出、收视效果出现断裂，"注水剧"成为行业常态，真正能够促进电视台进一步发展的优质电视剧生存空间反而受到挤压。在电视台主导下，电视行业发展动力逐渐匮乏。

相比于传统电视台，网络平台拥有自由、开放的外部环境，结合低门槛、低成本、低报酬的视频生产模式，利用互联网高效率、覆盖广、传播速度快的优势，由一开始的几个视频网站（优酷、土豆、腾讯等）共同合作购买电视剧以规避风险，到大量资本进入互联网视频行业，加快了各大门户网站的购剧速度，形成与传统电视台激烈对峙的局面。在这种趋势下，部分电视剧的投放开始试水"半台半网""先网后台"模式，逐渐更新了电视剧产业链。2017年8月8日在上海东方卫视周播剧场和爱奇艺同步开播的《轩辕剑之汉之云》做出了"半台全网"的新尝试，该剧在上海东方卫视播出12集之后，在东方卫视和爱奇艺均暂停更新，剩下的剧集只在爱奇艺平台播出，且只有爱奇艺VIP付费会员才能观看。"半台全网"模式的试水，除了吸引观众加入付费会员外，也暗示了网络平台的话语权日渐增强，网络剧质量不断提高。

网络剧向精品化制作迈进，不仅使网络剧摆脱了粗制滥造的刻板印象，还逐渐收获了一批年轻观众，成功分流了电视台的受众群体。2010年土豆视频制作的《MR. 雷》和优酷视频推出的《十一度青春》系列电影开启了网络自制剧时代，此后，"优爱腾"等多家视频网站纷纷开启自制剧生产。2014年作为网络自制剧元年，网络自制剧井喷式发展。

　　从数量上看，到 2009 年，我国网络剧数量不足 5 部，而 2015 年网络剧数量已多达 379 部（见图 5.3），此后，网络剧数量虽然有所下降，但整体数量仍然很可观。据公开数据统计，经历了 2016 年网络自制剧爆发后，上线的网剧始终保持逐年上涨的态势，至 2020 年，上线网络剧已经达到 268 部，远高于同期的上星剧。并且，在单年播放量排名前五十的剧集中，2017 年网络剧占比还大幅低于上星剧，到 2020 年就已经实现了赶超（见图 5.4）。

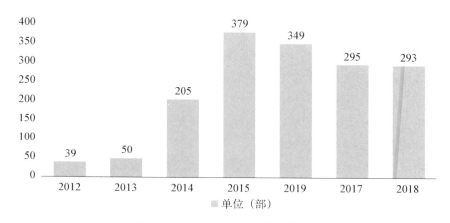

图 5.3　2012—2018 年网络剧数量

资料来源：中国网络视听节目服务协会

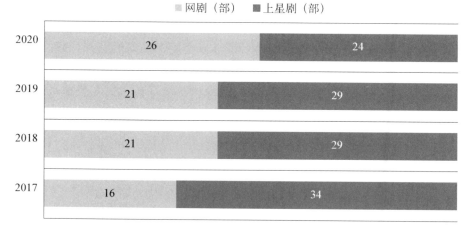

图 5.4　2017—2020 年单年播放量 TOP50

资料来源：骨朵影视数据

从质量上看，各大平台推出的网络剧都开始向精细化制作转型，优酷视频的《万万没想到》、爱奇艺的《灵魂摆渡》、腾讯视频的《暗黑者》、搜狐视频的《屌丝男士》等网络剧制作都在向精品化转型。其中，搜狐视频于 2014 年推出的《匆匆那年》是网络自制剧转型的代表之作，其制作水准向电视剧靠拢，无论是拍摄手法还是剧集时长都与电视剧统一标准，并且该剧首次使用 4k 的录制手法，大幅提升了网络自制剧的艺术水准。网络剧形式不断趋向专业化，内容上也具有电视剧不可比拟的优势。传统电视台收视率 TOP10 的剧集多以历史正剧、都市情感剧等题材类型为主；而视频网站则包罗魔幻仙侠剧、青春校园剧、犯罪悬疑剧等多种题材，创作内容面向更加年轻的观众，力求创新与突破（见表 5.1）。内容新颖、制作手法专业的《镇魂》《双世宠妃》《白夜追凶》等优质网剧的收视率成功破亿，分流了电视观众，并培养了一批忠实的网络平台观众。同时，网络剧口碑也大幅提高，2017 年以来，网络剧豆瓣评分在 8 分以上的剧集数量均高于上星剧（见图 5.5）。

表 5.1 2019 年上半年电视剧 & 网络剧收视率/播放量 TOP10 排名

序号	2019 年热播电视剧收视率排名	2019 年热播网络剧播放量排名
1	《少年派》	《破冰行动》
2	《芝麻胡同》	《怒晴江西》
3	《知否知否应是绿肥红瘦》	《新白娘子传奇》
4	《带着爸爸去留学》	《奈何 BOSS 要娶我》
5	《逆流而上的你》	《黄金瞳》
6	《都挺好》	《倚天屠龙记》
7	《我的真朋友》	《我只喜欢你》
8	《如果可以这样爱》	《长安十二时辰》
9	《只为遇见你》	《独孤皇后》
10	《我要和你在一起》	《权力的游戏第八季》

资料来源：公开资料、智研咨询整理

时至今日，各大门户网站投资筹拍的网络剧质量愈加优质、题材类型日趋多样，点击率直逼电视剧。网络自制剧的影响力正在改变电视剧的本

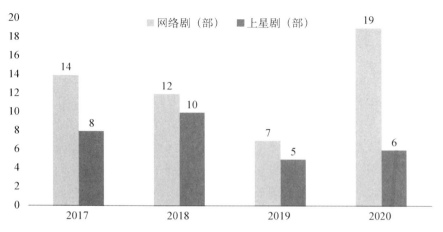

图 5.5　2017—2020 年豆瓣评分 8 分以上剧集数量

数据来源：骨朵影视数据

体艺术表现，以及满足观众对剧集的无限期待和想象。在广告、收视率、片源的争夺上，视频网站拥有比传统电视台更具活力、多元的竞争筹码。经历了此前的"先台后网""半台半网"到如今的"半台全网"，视频网络平台的话语权不断增强。

与此同时，受"互联网＋"环境影响，视频网站与传统电视台呈现出竞合发展的趋势，探索出"台网联动"的新路径。从 2015 年 9 月开始，爱奇艺便试水"先网后台"模式，先在爱奇艺首播，再由上星频道播出。其中，网络剧《蜀山战纪》开启了"先网后台"的先例，此后，网络剧《大军师司马懿之军师联盟》成为典范，在网络平台首播后，同时在多个电视台播出。2016 年到 2019 年上半年，优酷、爱奇艺、腾讯三家主要视频网站制作播出了一系列自制超级剧集，比如爱奇艺的《最好的我们》《白夜追凶》《河神》《你好旧时光》；腾讯的《快把我哥带走》《暗恋橘生淮南》《致我们单纯的小美好》《陈情令》；优酷的《春风十里不如你》《长安十二时辰》，其中部分剧集反向输送省级电视台播放，《白夜追凶》《致我们单纯的小美好》《长安十二时辰》《陈情令》等网络剧更是走向海外，受到海外观众的青睐。网络自制剧的成功不仅凸显了视频网站作为新的剧集播放平台的显著优势，也再次证明了在"互联网＋"背景下电视剧内容与传播关系正在发生着历史性变革。

通过梳理电视剧由传统电视台逐步位移至视频网站的历史发展脉络，可以发现视频网站在自身的转型与创新过程中，正积极推动电视剧走向更为宽广、多元的创作领域，这也印证了在全媒体时代，商业作为重塑力量对影视行业未来发展发挥着重要推动作用。

<div align="center">

第二节 单一与多元：电视剧 播出模式的双管齐下

</div>

对电视剧播出平台重塑话题的探讨，主要是围绕在"互联网＋"整体格局变化下的电视剧播出模式，作宏观层面考察，描绘了台网两者由初生敌我逐渐走向竞合之路的过程。电视剧在不同平台传播出现的播出形态改变和艺术本体的转换机制，实际上是对电视剧播出平台内部统筹架构与内容运营进行微观的实际洞悉。由传统电视台的单一霸权到视频网站的多元开放，反映了中国电视剧市场格局的不断繁荣与震荡多变。较之前几年传统电视台面对新型媒体的排斥反应与打压应对，视频网站抓住网络全产业链布局的机遇而日益壮大后，传统电视台开始学习与借鉴视频网站的网络剧播出手段。此后，播出平台间的界限因网络融合浪潮的席卷愈加模糊，也引发了中国电视剧生产的新一轮改革与升级。

一、电视台播放的竞争与突围法则

2014 年 4 月 15 日，国家新闻出版广电总局出台了"一剧两星"的播出新政，规定自 2015 年 1 月起，同一部电视剧在每晚黄金时段联播的卫视综合频道不得超过两家；同时出台"一晚两集"的政策，即同一部电视剧在卫视综合频道每晚黄金时段播出不得超过两集。"一剧两星"政策的颁布给传统电视台带来了巨大冲击，宣告之前"一剧四星"的局面不复存在。"一剧两星"政策通过强制性手段规定了电视剧在传统平台的投放数量，一方面引发电视台购剧成本的增加，使电视剧生产商掌握了电视剧交易的主动权的同时，电视台主导局面发生转变，制作方话语权得到增强。大型电视剧制作公司推出精品抢占市场，而小型电视剧制作公司则抓住机

遇，提高电视剧制作水平，通过创作转型以拓宽市场；另一方面，由于一部剧只能在两家卫视播出，也加剧了电视台之间的竞争。在"4＋x"的时代，收视风险由各级电视台共同承担，而"一剧两星"激活了电视市场，将一定程度上改善电视剧买卖市场低门槛、暴利的混乱局面。然而，在实际推进过程中，由于电视剧购买模式变化引发电视台间的差距日益扩大，一线卫视之间竞争加剧，纷纷抢占独播、首播的优秀剧目市场，其他二、三线电视台因政策的收紧丧失了优秀电视剧的首轮播放权，只能在第二轮播出；而二、三线卫视内部的收视差距也愈加明显，其中较为强势的卫视在数量上占据相对优势，试图通过播出大量相对冷门的电视剧打破收视僵局。

对比2017—2018年上半年首播档卫视收视率（见图5.6）可以看出，一方面首播档卫视的竞争越来越激烈，央视也加入与各大卫视首播档收视率的抗衡中。相比前几年的地方卫视，尤其是湖南台占据电视剧播出的强势地位，央视的电视剧频道在整个电视剧市场中处于劣势地位。近年来，受制于政策变动，平台内电视剧内容质量不断提升，央视平台在与省级电

图5.6　2017—2018年上半年首播档卫视收视率对比
（19:30—21:30，100城市）
资料来源：新传智库

视台的电视剧收视率竞争中开始重获话语权；另一方面，2017—2018 年上半年一线电视台首播档卫视收视率得到一定提升，这意味着失衡的电视剧市场供应状态得到局部缓解，也表明通过供给侧改革，我国电视剧产业积极从数量规模增长的粗放型发展向质量品格提升的集约式发展转变；而二、三线电视台的首播档卫视收视率则出现下滑趋势，表明弱势电视台在电视剧市场竞争中的生存困境仍然难以缓解，当前的电视剧市场格局仍需调整。

"一剧两星"在重塑传统电视台的平台布局之外，也对电视剧制作提出了要求。由于购买电视剧的数量有限，电视台只能集中购买一些大制作、口碑好的热门剧集，对一些中档电视剧资源释放的空间相对减少。因此，电视剧要想获得头部播放渠道，必须提高自身质量。"雷剧""注水剧"等粗制滥造的电视剧生存空间被大幅挤压，逐渐被淘汰出市场；优质剧的市场附加值得到放大，为精品电视剧提供了良好的发展环境，电视台出现了一批高质量、热话题的剧目。例如《人民的名义》，在湖南卫视独播时平均收视率达到 3.67%，播出期间，实时收视突破 8 个点，创下了十年以来的收视新高，且豆瓣评分 8.3，口碑不俗，堪称收视奇迹。同时《那年花开与正圆》《我的前半生》等不同类型的精品剧也在上海卫视、浙江卫视等其他一线电视播放平台获得了超高收视率和社会话题讨论度。

此外，各大卫视也在积极自救。随着"互联网+"时代的到来，传统电视台在政策和视频网站的双重冲击下，力图通过推出全新的电视剧编排模式突出重围，打造"对口剧"抢占市场资源、赢得受众关注。这就催生了自制剧、定制剧、周播剧等一系列非传统的电视剧制播模式。其中，山东卫视的自制剧大获成功，《继父回家》《搭错车》《女人不容易》等优质自制剧不仅带动了自身发展，也引领了各大卫视"鲁剧热"的潮流，《红高粱》《老农民》《马向阳下乡记》等电视剧在山东卫视掀起首轮收视热潮后，在其他上星卫视二轮播出，赢得了各地观众的喜爱，获得了广泛好评。另外，湖南卫视率先尝试"周播剧""定制剧"的剧集播放模式。2016 年，湖南卫视将"钻石独播剧场"这个黄金收视阵地与"青春进行时"剧场合并，正式改名为"青春进行时"剧场，主要播放青春剧，实行 1 周 4 天的周播模式，吸引了庞大的青年、青少年收视群体。与此同时，各大卫视也纷纷试水周播剧，然而效果却不明显，周播剧概念一度沦为流

于表面的口号。其实从 2017 年开始，各大卫视周播剧场播出的所谓"周播剧"都是"先网后台"理念下的网络剧，如湖南卫视周播剧《青云志》、江苏卫视周播剧《将军在上》、东方卫视周播剧《鬼吹灯之精绝古城》《射雕英雄传》等，这种对网络剧重播的周播剧形式，导致传统电视台的部分受众分流到视频网站中去，反而损害了电视台的长期效益。同时就周播剧本身的编排形式而言，用较长的时间跨度去承载大体量的剧集内容并不符合国内电视观众的收视习惯，尤其在互联网时代，多数观众已经养成了快节奏的收视习惯，加之"先网后台"的播出形式，网络视频平台反而成为观众收看电视剧的首选。在多重危机下，湖南卫视"青春进行时"剧场在原有周播剧的基础之上，主动与影视制作公司合作，打造"定制剧"，进行差异化内容制作。这种创新不仅能够让传统电视台掌握播放话语权，同时也推动了周播模式在中国本土化的进程，不失为传统电视台面对供大于求的电视剧市场颓势时，转而投向精耕细作理念的思维。

电视剧内容生产与播放模式的更新是"互联网＋"时代电视台必然要面对的挑战。传统电视台在电视剧平台搭建中的全新策略，以顶层设计、分层多样的方式应对视频网站带来的冲击。而在这一背景下，互联网肩负了更大的使命，在解决电视剧产业发展的困境中扮演了重要角色，为促进电视剧发展提供了重要机遇，"互联网＋"与电视产业的结合，意味着电视剧生产格局正逐步迈向新阶段。

二、网络剧差异化的"付费时代"

相比于"一剧两星"给传统电视台带来的震荡，视频网站则抓住这次政策改革，谋略布局，开创网络平台的播放互联新纪元。在传统认知层面，网络世界是海量阅读、免费观看的意义生成空间，这种资源获得方式导致内容生产方对产品的创造研发热情不高、受众的版权意识薄弱、资源浪费的情况严重，整体来看整个网络环境长期处于资源优化率不高、产品创新能力低下的恶性循环之中。随着受众对视频内容的需求不断扩大、要求不断提高，长期的"免费午餐"显然已经不能适应正在加速发展的视频网站生产产业链。"一剧两星"为发展动力匮乏的视频网站带来了新的契机。由于电视台受制于政策要求，对电视剧的承载能力有限，集中大量资

金购买热门电视剧，使得小众题材、非热门类型的电视剧在电视平台的生存空间被大幅挤压。而视频网站没有购剧数量的限制，其他电视剧为谋求新出路转而投向视频网站，这样一来视频网站购剧成本降低的同时，数量资源也有了显著提高。同时，不少优质剧目难以在竞争激烈的电视平台播出，选择退居网络，使得网络视频平台形成了区别于电视平台的多元化内容集合空间。在此影响下，BAT、优秀制作公司以及大牌导演纷纷"触网"，使得大量的资本进入视频网站。在庞大的电视剧数量与资本的加持下，网络视频平台成为影视产业的未来蓝海，与此同时，门户网站也开始进行内部的发展整顿，以实现产业的升级布局。

视频网站发展初期，仅有激动网、乐视网等网络平台试水正版视频付费业务，直到 2015 年才迎来了付费用户快速增加的第一个高峰期。2015 年 10 月 26 日，国务院下发的《关于加强互联网领域侵权假冒行为治理的意见》，严厉打击盗版影视剧、取缔盗版视频网站，加之网络平台的快速成长和三网融合政策的部署，主流视频网站的盈利模式逐渐从依赖广告向内容付费转型。据艾瑞咨询数据统计，2015 年我国网络用户付费率首次破"5"，付费用户规模较 2014 年翻三番，到 2017 年我国网络用户付费率已经接近四分之一，且处于加速增长的阶段（见图 5.7）。[1] 这意味着，网络视频平台用户对于"付费观看"模式的接受程度大幅提升，我国主要视频网站平台的"付费模式"得到积极推广并且日渐成熟。

爱奇艺 2019 年第二季度报告显示，截至 2019 年 6 月 30 日，爱奇艺订阅会员数量达到 1.01 亿，同比增长 50%，第二季度会员服务收入 34 亿元，较 2018 年同期增长 38%。[2] 此外，截至 2019 年第一季度，腾讯付费会员总数为 8 900 万，其中 90 后用户会员占比七成。[3] 爱奇艺、腾讯、优酷三足鼎立，形成了视频会员"付费模式"，这一模式正在不断颠覆传统电视剧的商业模式，"内容付费"正逐渐发展为电视剧行业常态。

2014 年以来各家门户网站除了购买一定数量的电视剧版权外，还将重

[1]　艾瑞咨询：《2018 年中国网络视频行业经营状况研究报告》，http：//report.iresearch.cn/report/201805/3216.shtmlam。

[2]　数据来源：《爱奇艺订阅会员数首次突破 1 亿，单季度亏损 23 亿元》，https：//tech.sina.com.cn/i/2019-08-20/doc-ihytcitn0550298.shtml。

[3]　数据来源：《腾讯视频会员数接近破亿，90 后占比超七成》，http：//www.chinaz.com/sees/2019/0611/1023127.shtml。

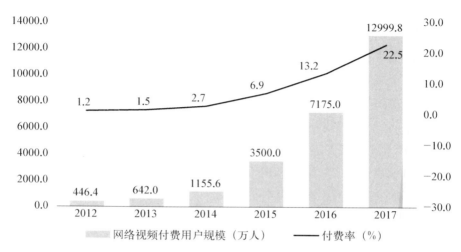

图 5.7　2012—2017 年中国网络视频付费用户规模及整体付费率
资料来源：公开资料、艾瑞咨询整理

心投入自制剧的生产中，形成"版权＋自制"双箭齐发的内容格局。"网络自制剧"这一概念在 2007 年已经出现，且通过 2012 年乐视推出的《东北往事之黑道风云 20 年》被大众熟识，直到 2014 年才实现爆发式增长，多家视频网站共同宣告"网络自制剧元年"的到来。其中，爱奇艺的《河神》《你好，旧时光》《延禧攻略》；优酷的《白夜追凶》《春风十里不如你》；腾讯的《鬼吹灯之精绝古城》《无心法师 2》《双世宠妃》等超级 IP 剧集的出现，加速了网络自制剧朝着内容精品化、类型多样化发展。

随着近两年，各门户网站的自制剧"全面开花"，不同网站内容的差异化编排为付费观看提供了契机。眼花缭乱的优质海量内容通过会员免费看、会员提前看的付费方式吸引着一批年轻的网络用户。其中，会员抢先看的播放模式拉开了普通网络观众与会员用户观看体验的差距，普通网民的网络剧追剧经历更接近于传统电视台的观众群体，按照日播剧、周播剧的播放习惯去规划追剧时间，等待剧情的进一步发展，使得普通网民处于被动的状态；而付费播放模式的创新尝试最大化满足了用户的自主观看需求，让付费用户提前掌握剧情动态，切实感受到了付费 VIP 的会员红利。2015 年，爱奇艺推出《盗墓笔记》，首次采用了差异化排播方式，使会员与非会员之间形成一定的收看差距，而《延禧攻略》在爱奇艺独家上线时，直接放出 12 集的内容，供会员一次性观看，但普通观众只能每天以

两集的传统方式追剧。付费会员模式使得普通网络观众与网络会员用户在追剧的过程中始终存在着情节上的时间断裂，会员用户在网站话题讨论度上拥有内容优先知情权，一方面最大程度优化了会员用户的收视体验；另一方面也吸引着广大非付费用户向付费会员转型。边追剧边通过网络社交App进行实时剧情讨论和吐槽已然是全民观剧体验中的重要一环，会员的"先知"权利为其在网络上对电视剧故事世界再次加工，并进行二度创作提供了最大话语权。同时在各大视频网站第一轮上线播出后的剧集，经过一段时间缓冲之后再次恢复到会员才有播放权限的硬性范围之内，这种严格的会员播放机制不仅平衡了付费会员用户的心理落差，提升了普通会员的付费意愿，同时也进一步提高了视频网站的播放门槛，努力制作、引进更高质量的剧集提供给会员用户，以提高付费会员的用户黏度，保证长期、稳定的资金来源。

这种会员付费模式的全面实施除了取决于视频网站对资金的巨大需求外，更是在网站追求差异化内容的现实基础之上逐步推行的。在"一剧两星"的政策下，各级传统电视台的优秀电视剧资源差距逐渐拉开，但视频网站并不会成为爱奇艺、优酷、腾讯自制网络剧的垄断之地。相反，因为各视频网站的差异化内容服务，要求不同的电视剧制作类型倾向性明显、目标观众的预先定位准确，这都有助于视频网站避免出现严重的垄断现象，各头部视频网站在良性竞合中，有利于实现有效用户的稳定增长。

综上，传统电视台与视频网站在新一轮政策改革和"互联网+"产业快速升级环境中，都积极调整、探索着适合自身平台发展的播出模式。当电视剧在不同的播放平台呈现出新的艺术形式时，例如传统电视台的"周播剧""定制剧"、视频网站的"自制剧""付费"模式，那么电视剧的本体较之前是否已经发生变化？网络剧可以被称为电视剧吗？这些问题的出现导致我们无法脱离对电视剧艺术本体范畴的讨论。我们不难发现"互联网+"时代赋予电视剧，以及围绕在电视剧周围的传播媒介以无限延伸的意义指涉，这种意义指涉的变化引发了媒介身份的重新定位和其功能项的多元滑动。其中电视剧播放平台由原先单一封闭的功能意义走向了开放多元的身份属性，无论传统电视台还是视频网站都已脱离前互联网时代平台作为工具载体的物理设定，而逐渐成为囊括电视全产业链布局的整体元素。因此，电视剧供给侧改革则需要对生产、内容、受众等维度加以综合考量。

第三节　被动与主动：电视剧
跨屏传播的泛化镜像

　　置于媒介融合时代，面对越发丰富的媒介环境和日益成熟的媒介技术，观众作为视频内容的最终接受者，对待纷繁庞杂的信息有了更为主动的选择权。传统电视播放平台的单一、封闭限制了观众的观看内容、观看方式以及观感体验。在这段失衡的传受关系之中，观众有限的选择权也反向影响了中国电视剧市场的活力。21世纪以来，互联网思维不断深入影视行业，电视剧生产逐渐由创作本位向观众本位转型，用技术作为内容载体，网络作为交流平台，实现了观众由被动走向主动的新型关系和身份变迁。同时吊诡的是，这种观众本位确立的实质是大众传播媒介以一种更加隐秘的手段建立起自身全新的霸权地位，观众在其提供的海量资讯和话题议程里以完全沉浸式的心态享受着媒体带来的视觉狂欢。因此我们要以整个媒介技术的发展为讨论维度，着眼于跨屏互动，考察电视剧播放平台和观众观看方式的变革与影响。

一、独屏观看到多屏互动的观看行为

　　互联网全方位的海量资源成为重新整合广播电视产业的革新力量，一方面使得视频网站得以迅速崛起；另一方面也推动了传统电视台的内容整合升级。"没有一种媒介具有孤立的意义和存在，任何一种媒介只有在与其他媒介的相互作用中，才能实现自己的意义和存在"，[①] 以传统电视台为代表的旧媒介生态圈，和以新媒体为支撑的视频网站两者在相互竞争、合作中深化各自的平台属性与产品内容，这种竞合以互联网为纽带发挥作用。

　　电视剧的平台迁移是建立在跨屏机制基础之上的，手机、电脑、平板电脑等大大小小的互联网智能终端设备的出现，颠覆了以家庭为单位的电

① 马歇尔·麦克卢汉：《理解媒介：论人的延伸》，何道宽译，译林出版社，2011年，第56页。

视收看模式，为电视剧的收看提供了更加私密的空间，成为互联网平台发挥个性化电视剧推送优势的物质前提。在大数据的支持下，根据用户偏好统计，移动视频平台针对不同用户推送差异化类型的电视剧，使观众对电视剧的注意力回归，改善了传统电视播放中，电视剧沦为"背景音乐"的命运，提高了电视剧的有效收视率。

在互联网技术的支持下，跨屏幕、超时空的资源共享与产品整合，将电视剧推送到个性化的移动终端，最大限度地覆盖了多维受众，改善了传统电视剧播放题材类型集中的状况，促进了电视剧创作全方位创新。在多屏联动的机制下，电视剧的长尾效应发挥了作用，边缘性话题走进大众视野，小众题材电视剧迅速崛起，满足了观众的不同兴趣需求，"长尾"剧集逐渐转变为"热门"。其中，悬疑题材就成功发挥了"长尾"的作用，实现了小众题材的"破圈"。作为网络视频平台的头部力量，优酷、爱奇艺、腾讯视频纷纷布局了自己的悬疑剧系列：爱奇艺的迷雾剧场以《十日游戏》打头阵，《隐秘的角落》《非常目击》《在劫难逃》《沉默的真相》依次接棒；优酷则另辟蹊径，对准"她悬疑"，推出了《刺》《女孩们在那年夏天》《白色月光》；腾讯视频悬疑剧储备略显不足，虽没有推出相关剧场，但《摩天大楼》也成为其"破圈"试水的成功之作。

通过互联网连接起的多重屏幕仍然受到网络快节奏接受方式的影响，一定程度上推动了电视剧由大体量、多剧集向小体量、少剧集转型，"微剧"成为电视剧创作的新潮流。据国家广电总局数据统计，2016年以来，电视剧平均集数始终保持下降趋势，虽然总体平均集数仍保持在40集以上，但电视剧向短剧转型的趋势不可忽视。尤其是近几年各头部视频网站推出的众多高品质、好口碑的网络剧平均集数整体较少，《沉默的真相》《我才不要和你做朋友呢》《我是余欢水》《不完美的她》等精品网络剧集数均不超过25集，契合了当代观众快节奏的生活方式和收看习惯。网络剧向"微剧"的成功转型，对传统电视剧制作起到了示范作用。2021年播出的电视剧《山海情》用短短的23集收获了广泛好评，同时，该剧在网络视频平台的播出也获得了超高的点击率和话题热度。以互联网为中介的多屏互动，不仅改变了传统观众的收视习惯，也影响了电视剧的制作模式，对电视剧产业链的更新发挥着关键性作用。

电视与网络的联动，大大提升了电视剧的到达率，一定程度上避免了

资源分配不均的问题，激发了电视市场的活力。同时，网络平台为进一步做到差异化生产，纷纷推出自制剧，让观众在多屏切换中感受着内容供给的爆炸式增长。值得一提的是，以往由于媒介属性的差异，网络视频与电视台在跨界合作的内容层面难以做到无缝连接，但随着平台间的界限日益模糊，加之网络剧创作逐渐走向精品化，网络剧与电视剧之间的流动性增强，网络自制剧反哺电视平台渐成趋势，《延禧攻略》《蜀山战纪之剑侠传奇》《最好的我们》《春风十里不如你》等优质剧集在跨屏传播中都取得了较高的收视率和口碑。总之，由独屏到多屏、单一到多样的观看模式转变成为台网融合语境下电视剧产业的全新态势。

二、单向接收到双向"互动"的传受关系

相比于传统电视台的信息流动和观众需求之间存在较大的差距，在新媒体的语境下，观众的主动性大幅增强，不仅能够自主、独立地选择观剧内容、观看方式、观看时间等，还能创造热点话题、参与话题讨论，同时也影响着电视剧生产、传播、宣传的全产业链，逐渐向具有创造力的"新观众"形象转型。新观众引发的全民参与式讨论，成为电视剧平台迁移的重要因素。在日渐成熟的网络环境下，互动成为电视剧制作的重要一环。简言之，这种双向互动关系的形成是以互联网为技术环境与物质支持，以"新观众"崛起为重要推动力的。

在新媒体时代，观众对电视剧播放的介入自由性大幅增强，打破了传统电视台单向传输的"垄断"局面，观众的收视需求成为新时代电视剧创作的重要参考指标。Netflix 推出的《纸牌屋》能够取得巨大成功的原因，就在于该剧在大数据基础上深入剖析了用户需求，以受众为本位进行电视剧创作。我国新媒体用户正在迅速崛起，具有全新审美偏好的网生代对电视剧创作提出了新的要求，为了满足个性化的收视需求，电视剧生产商将目光转向 IP 改编剧。《仙剑奇侠传》《鬼吹灯》《微微一笑很倾城》《魔道祖师》等大热 IP 本身就具有一定的粉丝基础，这些 IP 影像化后，原生粉丝不仅能够在自己的圈层内交流讨论，还能破圈互动，使"原著党"和"剧粉"产生交流。其中，《陈情令》播出后大受欢迎，在粉丝的呼吁下，陆续推出了《陈情令之生魂》《陈情令之乱魄》等番外篇，以满足广大观众

的收视需求。

电视剧"新观众"大多由青年群体组成，并且与视频网站、社交网络有着密不可分的联系。"新观众"一旦成为一部正在热播电视剧的粉丝后，对该剧的关注程度远高于普通观众，其中，弹幕文化就是"新观众"狂热行为的直接表现。弹幕[①]最开始由喜爱动漫的二次元亚文化群体使用，今天逐渐被各种网络平台接纳并广泛使用。电视剧与弹幕在视频网站的结合，为年轻人提供了剧情评论、吐槽和聊天的平台，改变了传统单向接受电视剧的观看习惯，新观众逐渐养成了一边看剧一边刷弹幕的观看习惯。可以说，在网络平台播出的电视剧的价值一定程度上是由受众创造的。网络弹幕引发的话题量和讨论度甚至可以推动一部电视剧成为"爆款"，促成电视剧在一段时间内持续大热。2015 年播放的《花千骨》，在爱奇艺上的播放量达 15.44 亿次，弹幕总数更是多达 734.5 万条。弹幕还能推动网络新观众主动参与电视剧的生产与创造，打通电视剧文本与外部现实世界的联系。比如，在《延禧攻略》在网络上热播的同时，观众可以通过弹幕和微博等形式参与讨论，拓宽该剧的文本表现空间。与此同时，爱奇艺、腾讯等网络平台内部还构建了网络交流社区，以强化双向互动关系。如爱奇艺的"爱泡泡社区"以视频内容为核心将同一爱好的青年人聚集在一起，形成了明星来了、话题讨论、打榜、泡泡专访、泡泡 UP 榜、泡泡月刊、投票、我拍、明星应援等丰富立体的线上内容矩阵，为影视剧产业打通了下游的宣发渠道，同时也满足了年轻用户对多元资源的需求。

网络视频播放平台利用自身的网络互动特点在其内部打造了众多的子网络平台，从而保持与网络观众间的持续互动，同时电视剧的播放平台在网络"媒介雪球"[②] 的态势下进行全产业链的衍生。在国内，影视文化产业的上、中、下游仍然无法完全打通，同时就电视剧故事本身而言，情节的薄弱、牵强也不支持持久性的内容开拓。观众与播放平台更加频繁地互动，使电视剧平台的建设更加完善与功能化。而如何将这种互动更加有效地利用，进行资源的整合和再生产，不仅仅是视频网站，也是传统电视台

① 所谓弹幕，指的是某些视频网站提供的某种评论功能，允许用户将发布的评论叠加在视频画面上，从右向左漂移或者悬停在某个位置。

② 如一部电视剧故事的全部内容不再局限于播放完结，而逐渐取决于在不同的媒介平台上对故事世界的延续和再创造，其中也包括了对衍生品的开发和生产。

需要不断实践思考的。

第四节　跨界与边界：电视剧
传播路径的再思考

在"互联网＋"语境下，依托互联网技术产生的新媒介形式越来越复杂多样，但同时媒介与媒介间的功能属性和传播内容界限日渐融合。电视文化领域中，这种融合已经深刻改变了电视剧播放平台以及电视剧与观众间的传统关系结构。可以说视频网站的出现颠覆了广播电视产业长久的发展模式和产业格局，电视剧由生产到播放的整个过程都被打上深深的互联网烙印，视频网站用整合化的产品内容揭开了隐藏在电视产业下长久以来的隐患和症结。

一、电视剧跨界生产——平台位移下的受众转型

在媒介融合的格局下，电视剧的传受关系也发生了位移。过去，看电视剧是人们的主要娱乐方式，电视台本位的情况长期存在，但随着互联网时代的到来，观众的能动性被极大地调动起来。在网络视频平台中，碎片化、个性化的信息不仅满足了差异化的受众，而且成为电视剧制作的数据基础。值得一提的是，Netflix秉承着受众本位的理念，通过大数据分析观众的观看习惯，掌握特定群体的收视偏好，并精准定位每一位平台用户。在此基础上，Netflix推出了电视剧《纸牌屋》，并针对不同受众推出了不同版本的宣传片。从这一角度看，数据成为电视剧创作的风向标，受众的力量渗透电视剧制作的全过程。

在我国，微博是目前电视剧宣发的重要领域，通过制造话题、创造热点能够在一定程度上影响电视剧的口碑和收视率。电视剧本身不再作为剧集传播，而是作为娱乐信息被广大网络用户转发，最终达到宣传效果最大化。在这一宣传路径中，观众是电视剧传播的重要一环，在观众的自发讨论中，电视剧受众呈裂变式增长。关于《大江大河》的话题就多次登上微博热搜，关于剧情的微博讨论多次成为互联网的焦点，从观众出发的话题

讨论，为该剧赢得了更加广泛的受众基础。

新媒体时代，视频网站早已成为多数观众收看电视剧的平台，观众也早已不再受制于传统电视台的电视剧播放时间表，逐渐成为拥有电视剧收看时间、地点和剧目绝对自主权的新观众，"看电视剧"本身的意义也不仅仅停留于看剧，而是向"交流、互动"发展。在此基础上，电视剧观众与视频网站用户之间的界限逐渐消解，新时代的观众不仅仅停留在"观赏"本身，更多的是作为用户通过网络平台针对电视剧的意义进行交流，"弹幕""二创"成为电视剧意义生产的另一个载体，观众自身也从意义接受者向意义生产者转型，从观众向创作者转型。在电视剧平台位移的情况下，单一的观众本体已经难以概括新时代观众的多重身份，新观众已经成为集"接受者""用户""创造者"为一体的新型观众群体。

二、电视剧边界思考——互联网时代的电视剧生产

传统电视台意识到自身品牌建设体系的落伍与不足，挥别了对电视剧的霸权控制时代。面对视频网站的竞争压力与国家严格的政策规定，传统电视台这些年进行了一系列重大的改革与内容创新，以新媒体的传播思维打造平台的核心竞争力，各大省级电视台也都在不断尝试适合自身的频道定位与品牌内容。与传统电视台相比，视频网站更像是一个时代的"新生儿"，它的出现恰好满足了互联网的扩张需求，同时它的不断发展与壮大也见证了互联网融合的华丽转身，视频网站也由刚起步时期的薄弱、匮乏发展到现如今足以撼动甚至超越传统电视台。视频网站与电视台组成的电视剧播放平台，在相互间的资源争夺中逐渐走向跨界合作，开始尝试内容层面的对接和布局，重塑影视产业从内容到宣发的整个产业链。跨媒介生产渐成大势，电视剧和网络剧，甚至电视剧与电影之间的差异性被新媒体平台的媒介属性掩盖，对新观众来说，"并没有'辨体'的概念"。① 至此，关于电视剧的边界问题再次引发了思考。

数字时代的影像建构无限接近于真实生活，数字技术以像素为单位，构建了高清晰度、真实饱满的场景影像，加之环绕立体音效的加持，能够

① 孔令顺：《电视剧跨屏传播的动力与策略解析》，《中国电视》2017 年第 8 期。

让观众感受到视觉与听觉的双重满足。同时，电视机也朝着更大、更薄的方向发展，与真实的家庭场景融为一体，还原了影院的播放场景，构建出"家庭影院"的新形态。电视剧制作逐渐向电影靠近，《山海情》《长安十二时辰》等电视剧均借鉴了电影的制作手法与艺术审美；并且，电视点播技术使用户可以搜索到大量电影，并随时观看，电视剧与电影的边界日渐模糊。

在融媒体时代，多种媒体形态以单一的方式呈现在广大受众面前，消解了媒体间的形态差异。随着"三网融合"的不断深化，电视台与网络视频平台早已实现了技术、业务、终端等多层面的融合，单从播出平台来看已无法区分电视剧与网络剧。尤其是网络平台将电视台与视频网站的内容资源整合起来，大量电视剧投向网络平台，观众不再需要等待电视台的首轮播出，而是转向更加自由便捷的网络视频平台；加之网络剧制作向精品化转型，甚至出现了一批反哺电视台的优质网络剧，实现了平台之间的内容资源共享，使得电视剧与网络剧的本体美学日渐交融，二者的边界也逐渐消融。

新媒体的互动技术对于电视剧形态更新起到了技术支撑的作用，除了弹幕、点播、超链接等形式，还产生了电视剧新形态——互动电视剧。这种类游戏化的电视剧形态将传统电视剧与游戏结合起来，观众在观看互动剧的同时深度参与剧情走向，通过"点击"选项按钮"选择"剧情走向，选择不同也会触发不同的支线情节，产生不同的结局。这种"影游互生"的新形态"是对影视作品改编游戏或游戏改编影视作品这一现象的概括，是影视与游戏产业间影像技术、艺术形态和产业资源深度整合的研发方式"。[①] 2017 年芒果 TV 播出的互动剧《忘忧镇》初步建立了我国的互动剧模式，此后芒果 TV 互动剧《明星大侦探之头号嫌疑人》《目标人物》，爱奇艺互动剧《他的微笑》，优酷互动剧《大唐女法医》等作品不断涌现，更新了观众的电视剧观念，打破了电视剧叙事只能单向传输的刻板印象，进一步适应了广大观众个性化观剧的需求。观众在多重叙事中搭建具有自身主体意识的故事情节，实现了"观看"与"游戏"的有效结合。至此，电视剧与游戏的边界也在互联网技术不断深入电视剧产业的背景下被不断

① 张斌、郑妍：《从 IP 到 VR：影游互生的产业"虫洞"》，《当代电影》2017 年第 5 期。

消解。

　　在融合背景下，电视台和不同视频网站内容趋同，以及大大小小视频网站间的资源也存在不平衡现象。不同行业资本的大量涌入和干涉，一方面能够为电视剧产业带来强大的资金支持，但也造成电视剧生产制作的盲目性和逐利性，损害了电视剧的艺术形态和社会文化价值。"互联网＋"时代试图在传统电视平台与视频网站之间打通传播通道，实现全产业链的融合创新，打破传统艺术形态，更新电视剧本体美学。当下，台网联动也多局限于内容层面的合作，在资本、营销和商业层面的深度融合还远远不够；并且电视机本身的技术更新远不及互联网的发展速度，如何弥补技术差异使电视剧新形态不仅存在于移动终端上，也存在于家庭环境中，需进一步考量。因此，依托于媒介特性的不同，发挥各自优势，推动电视剧供给平衡、效益提升，才是台网融合的题中之义。

本 章 小 结

　　融合有道，是如今讨论媒介平台发展现状时常用的一句话，在融合大潮下的电视剧播放平台需要明确自身的品牌独特性，进行差别化、精细化的内容安排。在新兴媒体时代，传统电视台尤其要针对年轻受众进行战略规划，根据年轻受众的内容需求和媒介使用特性制定发展举措，着力开展超级平台的整体规划、目标定位、功能布局、产品内容等工作。就电视剧播出模式而言，应在熟悉观众群体的构成和平台自身属性之后，打造能够发挥平台优势的播出模式；视频网站在前景良好的势头下，在丰富题材类型、提高技术水平的同时，也应把握电视剧与社会现实的关联，生产更具社会意义的优质网络剧。

　　面对观众多样化的内容需求和个性化的观看方式，传统电视台与视频网站应以生产细分、垂直深耕的理念加以融合创新，积极应对资本大量涌入趋势下电视剧市场供大于求，但类型仍然较为单一的产业现状。总之，"互联网＋"时代电视剧传播平台的位移和融合从单一、封闭到开放、多元，并且仍在不断的发展变化之中，以供给侧改革的思路科学规划多平台竞合之路，将是未来电视剧产业发展转型的必经之路。

第六章

"互联网＋"语境下中国电视剧
商业模式的融合创新

　　我国电视剧从产生到发展壮大已经走过了 60 余年，呈现出一系列的变化：由事业变产业，市场走向多元，再到台网融合，发展空前繁荣。由于互联网时代的到来，国产电视剧被重新赋能。本章从我国电视剧的发展现状出发，结合"互联网＋"时代大潮，分析电视剧典型和新生的商业模式，旨在纵向梳理的同时横向拓展，以展现"互联网＋"时代跨界与衍生带来的融合创新。

　　随着影视工业化水准的提高，国产电视剧的产品属性越来越突出，产品的专业性实现了质的突破。从《白夜追凶》《河神》《法医秦明》到爆火的《延禧攻略》《山海情》《觉醒年代》，当前电视剧的发展不仅实现了类型的多样化，同时在垂直领域上的精耕细作也初具成效。行业的逐渐成熟必然会带来商业模式的不断变革，那么，我国电视剧走过了怎样的商业之路，未来发展的道路又在哪里？

第一节　从事业到产业：电视剧商业化的历史

一、蛰伏期：计划经济中的电视事业

　　党的八大二次会议提出"鼓足干劲，力争上游，多快好省地建设社会主义"的总路线，全国各行各业掀起了"大跃进"运动。在这样的历史背

景下，1958 年，在基础条件还不完善的情况下，北京电视台土法上马，试验播出。同年 6 月 15 日，《一口菜饼子》播出。这一以忆苦思甜为主题的电视剧采用直播的形式，向电视观众讲述了旧社会老百姓的苦难遭遇，呼吁人们珍惜眼前幸福生活。在全国厉行节俭建国的大背景下，其发挥了良好的文化宣传作用。在计划经济体制下，中国的电视台是一种典型的公共性质媒介，属于非营利性质的事业单位。其运作所需要的资金、设备以及从业人员的工资福利等，完全依赖各级政府的财政拨款，不播放商业广告，也基本上不进行节目买卖，因此这一时期的电视剧不存在商业化的问题。

二、转型期：从事业到产业的电视剧

20 世纪 70 年代末，中国开始实行改革开放政策，从传统的计划经济体制逐渐转向社会主义市场经济体制。这一时期，中国电视媒介的经济性质也随之发生变化，而且这种变化是自下而上的，首先由电视媒介自身推动进行。

1979 年 1 月 25 日，上海电视台当时的负责人邹凤扬起草了一份试办广告业务的报告，请示该市广播电视局党委和市委宣传部。不久，《上海电视台广告业务试行办法》和《国内外广告收费试行标准》先后出台，上海电视台广告业务科成立。三天后，1979 年 1 月 28 日 17 点 05 分，上海电视台播出了《上海电视台即日起受理广告业务》的幻灯片，紧接着在 22 点播放了我国电视业内的第一条电视广告——参桂补酒；同年 3 月 5 日晚，又播放了第一条外国广告——瑞士雷达表。广告播出后，中共上海市委宣传部并未表态。直到三个多月后，中共中央宣传部才终于发文肯定了这一播出广告的做法。1979 年 9 月 30 日，中央电视台播出了第一条有偿广告——美国威斯汀豪斯电器广告。随后，日本西铁城公司在《新闻联播》播出前推出了报时广告。之后，电视广告便呈燎原之势在全国各电视台纷纷播出。

1983 年 3 月召开的第十一次全国广播电视工作会议，提出了"广开财源，提高经济效益"的改革方针，并指出"我们不能只依靠国家投资，还应该采取措施开源节流，以便有更多的资金加快广播电视事业的发

展"。1985 年 4 月，经由国务院批准的《国家统计局关于第三产业的统计报告》，第一次将广播电视事业列为第三产业。1992 年 6 月，中共中央、国务院颁布了《关于加快第三产业发展的决定》，要求第三产业机构应该"做到自主经营、自负盈亏，现有的大部分福利型、公益型和事业型第三产业单位向经营型转变，实行企业化管理"。1998 年第九届全国人大第一次会议明确指出，国家今后对包括广播电视在内的大多数事业单位，要逐年减少拨款的三分之一，三年后这些单位要实现自收自支。这意味着广播电视事业将全面进入市场化。[①] 而以《渴望》《北京人在纽约》等电视剧的生产创作为标志，电视剧才算踏上了商业化的道路。

三、成长期：电视剧产业化纵深探索

2003 年，中办 21 号文件《关于文化体制改革试点的意见》积极鼓励各类资本参与包括电视剧在内的所有非新闻宣传类电视节目领域。此后，政策开始鼓励民营资本进入除新闻宣传外的广播电视制作领域，中国民营电视企业开始获得合法的市场主体资格。随后，民营电视企业的政策环境大为改善，并出现了一定的投资空间。

多元市场主体的出现，最为重要的是改变了我国电视剧的制作和生产方式。过去的电视剧投拍前审查实行的是题材规划管理制度。如果一家机构先上报了某一个题材，别的机构就不能再拍摄相同的题材。2006 年 4 月 10 日，国家广播电影电视总局下发了《关于〈电视剧拍摄制作备案公示管理暂行办法〉通知》，该通知规定：自 2006 年 5 月 1 日起，原有的"电视剧题材规划立项审批制度"被取消，代之以《电视剧拍摄制作备案公示管理暂行办法》。该办法对比早期最大的区别在于，只要所选题材符合相关政策的要求，国家广播电影电视总局便不管是否题材撞车，一律照批。[②] 这就意味着，同一题材允许出现不同的作品，给题材的相互比较和优胜劣汰提供了竞争的机会，商业属性竞争的增强加速了中国电视剧事业走向市场化的进程。电视剧数量更为充足，能够在兼顾社会效益的同时，

① 吴克宇：《电视媒介经济学》，华夏出版社，2004 年，第 52 页。
② 解乐轩：《电视剧组实用管理手册》，中国广播电视出版社，2008 年，第 8 页。

更加注重电视剧的商品属性，满足人民群众日益增长的物质文化需要。归根结底，电视剧产业化的纵深探索使得电视剧市场迎来了百花齐放的繁荣局面。

电视剧市场繁荣最为突出的表现是电视剧的类型与内容得到了全方位的扩展，并推动了我国对于不同电视剧进行分门别类与优劣评估的相关审核标准的形成。当前我国对电视剧的分类方法很多，尚无完全统一的标准。在电视运作的不同阶段，按照不同的标准，电视剧的分类也不同。目前比较权威的分类共有三种：一是国家广播电影电视总局规定的电视剧分类方法；二是按国家音像行业对电视剧作出的分类；三是以电视剧金鹰奖和中国电视剧飞天奖的评奖章程为参照划分的标准。

国家广播电影电视总局在 2006 年 4 月 6 日颁布的《电视剧拍摄制作备案公示管理暂行办法》中确定了电视剧题材分类方法，它是电视剧在前期上报备案和制作完成后的送审过程中必须依照的硬性分类。[1] 当电视剧被摆上音像产品的货架时，它就必须按照音像产品的专业分类进行划分。当电视剧投入市场之后，每年国家都会根据该剧的收视效果，并综合考虑它的社会效益进行评奖。这一分类方法按照电视剧的时间长短和故事结构划分，可分为短篇电视剧（1～2 集）、中篇电视剧（3～8 集）和长篇电视剧（9 集及以上）。[2] 根据不同的电视剧分类标准，市场可以通过已有作品获得的成绩精准获得相关创作人员或者主体公司的过往经验，由此评估、预判所合作的作品进入下一轮市场的传播效果，确认交易价值。

2017 年中国电视广告投放额为 5 605 亿元人民币，同比 2016 年增加了 101 亿元人民币，增长 1.7％。与 2016 年相比，2017 年电视广告投放额平均每个月增长 8.4 亿元人民币。从分月数据来看，2017 年全年广告投放额最高的月份是 12 月，下半年广告投放情况明显好于上半年。2017 年中

[1] 该办法从便于审查和监督的角度，将电视剧按剧中故事展开的历史年代背景和表现内容分为五类：当代题材（当代军旅题材、当代都市题材、当代农村题材、当代青少题材、当代涉案题材、当代科幻题材、当代其他题材）。现代题材（现代军旅题材、现代都市题材、现代农村题材、现代青少题材、现代涉案题材、现代传记题材、现代其他题材）。近代题材（近代革命题材、近代都市题材、近代青少题材、近代传奇题材、近代传记题材、近代其他题材）。古代题材（古代传奇题材、古代宫廷题材、古代传记题材、古代武打题材、古代青少题材、古代其他题材）。重大题材（重大革命题材、重大历史题材）

[2] 解乐轩：《电视剧组实用管理手册》，中国广播电视出版社，2008 年，第 4 页。

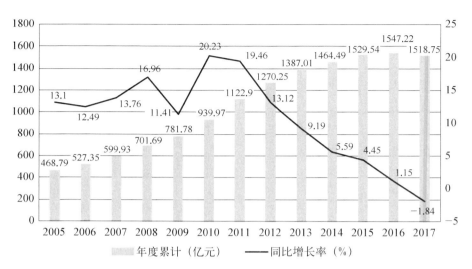

图6.1　2005—2017年广播电视广告收入和增长情况
数据来源：根据前瞻网、传媒内参公众号、搜狐网综合整理

国电视广告投放额排名前五位的行业是药品、饮料、食品、化妆品/浴室用品和酒精类饮品。2017年广告投放额 TOP10 行业中增长幅度较大的是家居用品、酒精类饮品和药品行业，同比 2016 年分别增长 68.3％、27.6％和 11.0％；化妆品/浴室用品、商业及服务性、娱乐及休闲、交通行业出现了不同程度的负增长。2017年电视广告投放额 TOP10 的品牌中，鸿茅品牌以 226.7 亿的广告投放额拔得头筹，超过第二位陈李济一倍多。广告投放额排名前十位的品牌来自药品、食品、饮料和酒精类饮品等行业，而前些年出现较多的日化品牌均已退出 TOP10。从各级电视频道广告投放额和投放时长来看，2017 年中央级频道广告投放额同比上涨 31.8％，时长同比上涨 17.5％；省级卫视广告投放额同比下降 0.6％，时长同比上升 0.6％；省级地面频道广告投放额同比上升 0.1％，时长同比下降 6.2％；省会城市台广告投放额同比上升 2.1％，时长同比下降 1.0％；其他频道广告投放额和时长下降幅度最大，分别是 7.5％和 6.0％。①

　　广告的出现和发展壮大深刻影响着我国电视剧投资、制作、生产和发行的整个流程。2017年，电视剧市场版权收益达到 499 亿元，占总体收益

　　①　数据来源：央视索福瑞。

规模的 48.9%，领跑广告收益、付费收益和海外收益；紧随其后的是广告收益，2017 年达 456 亿元，占总体收益规模的 44.7%。[①] 对比两组百分比数据可以发现，广告收益与电视剧赖以生存的版权收益几乎不相上下。电视剧市场对效益的追逐必须要充分重视广告与电视剧结合的方式，以贴合产品气质的样貌出现在电视剧中的广告将更能打动受众，从而无形之中增加电视剧自身的价值（见图 6.1）。

　　2016 年我国电视剧进口总额 81 499.50 万元，相较于 2015 年的 29 465.61 万元增加了 177%。2016 年我国电视剧出口总额 29 732.21 万元，相较于 2015 年的 37 704.63 万元下降了 21.14%。[②] 电视剧的进出口贸易，不仅关系着资本市场的扩张，同时与"讲好中国故事"的需求、中国文化软实力的提升息息相关。没有前期商业化的逐步积累，就没有"互联网＋"时代电视剧的改革。未来，电视剧创作人员应当充分结合"互联网＋"的传播特色，挖掘跨文化传播中优秀的输出案例，提高国产电视剧以普适性的方式讲述故事与表情达意的能力，创作出受海外观众青睐的文化产品，提升电视剧的经济价值与文化价值。

第二节　"互联网＋"时代电视剧商业模式的新变

一、内容导流：大 IP·大剧集

1. 传统 IP 成电视剧"硬通货"

1985 年，刚刚起步的海尔从德国利勃海尔公司引进了电冰箱生产技术和设备，为体现双方的合作关系，同时从冰箱装饰角度考虑，双方设计了一款象征中国和德国儿童的吉祥物，这就是我们后来熟悉的"海尔兄弟"。而海尔集团也在数年后斥资 6 000 万人民币制作了动画长片《海尔兄弟》，国内首个 IP 就此诞生。

① 数据来源：https://www.qianzhan.com/analyst/detail/220/180813－0417f926.html。
② 数据来源：国家统计局官网。

　　2015 年被公认为真正意义上的 IP 元年，网络文学改编电视剧成了助推电视剧市场的新力量，IP 逐渐成为左右电视剧市场的"硬通货"。网络文学如何从边缘走向大众视野？有三个方面的原因。一是从网络文学本身来看，相对宽松的网络审查和环境让网络文学有了充分发展的机会。相较于传统实体书出版的严格审查和漫长周期，网络文学的制作更加便利——只需要一台可以打字并联网的电脑，同时传播成本更加廉价，再加上网络文学层出不穷的题材、天马行空的创造力，对于互联网时代原住民的 90 后、00 后而言具有天然的吸引力和契合性。二是从市场环境来看，网络文学不仅可以风靡一时，同时具有巨大的变现能力。根据《中国日报》的报道，张威（笔名"唐家三少"）通过网络文学获利 1 680 万美元，成为中国最富有的网络文学作家。张威提到，他目前最主要的收入来源就是将他作品的版权售卖给不同媒体，以及出版实体书的稿费。根据他自己的估算，已经写了超过 160 本书，而其中一部就赚了 300 万美元。[①] 三是从电视剧制作公司层面来看，人物相对丰满，结构相对完整的网络文学是规避市场风险，收回投资成本的良药。原创电视剧需要制作公司投入巨大的人力和物力，同时需要经历漫长的产业孵化阶段。对于急需收回成本的公司而言，一旦打造出了爆款原创 IP 则意味着巨大的商业回报，在这种情况下"放长线钓大鱼"成为很有远见的战略。但不可否认的是，在中国电视剧市场尚未成熟的情况下，电视剧爆款的出现带有极不确定的偶然性，几年前的项目还未成形，市场的流行风向就可能发生了翻天覆地的变化，"放长线"策略存在血本无归的巨大商业风险。在这种情况下，网络文学巨大的"自来水"[②] 在电视剧市场中可以实现某种程度的风险转移与规避，许多 IP 电视剧常常会出现未播先热的情况，如果再加以合理引导，这部电视剧便很可能在粉丝经济的裹挟下成为现象级的爆款作品。

　　IP 变现这一商业模式本质上来讲仍然是流量变现，该电视剧商业模式的高明之处在于充分抓住了得天独厚的粉丝资源。这些被网络文学培养起来的潜在受众群体不仅体量庞大，而且对改编的电视剧作品有着强烈的参与热情。粉丝群体对于作品的极力推荐，在互联网的发酵下也较容易蔓延

① 艺恩咨询：《2017 中国视频行业付费研究报告》。
② 网络用语，指对网络文学原著及改编作品熟悉和热衷的粉丝。

到饭圈之外，形成多个受众圈层的共振，为电视剧带来巨大的流量。

2. 网络剧开启会员与付费观看新模式

2014 年，爱奇艺率先提出了"网络大电影"的概念，开拓了电影纯网发行的商业模式。截至目前，网络大电影在学术界并没有统一的概念。从产业角度来讲，爱奇艺定义的网络大电影是以互联网为首发平台，时长超过 60 分钟，具备电影完整的结构和容量，制作精良，符合我国相关法律法规的电影形态。因此从本质上来说，网络大电影依然是电影，只不过发行渠道是网络。网络大电影的发展经历了迅速发展壮大的过程。2014 年，仅有爱奇艺一家制作、播出了 450 余部网络大电影，最高单片分账 63 万，这一年的代表作品有《猎艳者》《泡上美女总裁》《鬼局》《整形归来》等。2015 年网络大电影上线 689 部，最高单片分账 980 万，这一时期代表作品有《山炮进城》《捉妖济》《道士下山》《茅山道士》《狗眼看阴阳》等。从题材类型来看，扎堆情况严重。巨大的商业回报引起了整个行业的关注，网络大电影行业进入野蛮疯长阶段。到了 2016 年，全年上线网络大电影 2 463 部，最高单片分账 1 800 万。巨大的投入产出比让主流平台全部入局，爱奇艺提出了"精品化策略"，同时公布票房分账收益，整个行业进入精品制作阶段。到了 2017 年，网络大电影的数量逐步下降，单片分账逆势走高，达到 2 655 万。另外，国家新闻出版广电总局监管力度逐步加强，开始将网络大电影纳入电视平台播出审核标准之内。爱奇艺将票房结果接入猫眼专业版，行业开始进入透明化和规范化阶段。网络剧走上了和网络大电影相似的道路，而且在付费模式的探索上走得更加深入和彻底。

回顾过去几年，网络剧《盗墓笔记》掀起视频付费热潮；《蜀山战纪》开启"先网后台"模式，为后续实现"网台联动"奠定了基础；付费大剧《老九门》流量破百亿，加速了网络剧付费进程。2016 年付费网络剧达 239 部，同比增长 560％；网络电影超 2 500 部，增长 260％。2020 年以爱奇艺"迷雾剧场"为代表的网络短剧受到了观众的青睐，市场效益大好。"迷雾剧场"类似于电视台所设计的电视栏目板块，作为一个主打"悬疑剧集"的板块，爱奇艺借助《隐秘的角落》《沉默的真相》等质量过硬、口碑较好的作品吸引了大批流量，再从广告与会员定制中进行流量变现。以 2020 年第一季度为例，财报显示，爱奇艺营收成本为 79 亿元，同比增长 9％。

其中，内容成本高达 59 亿元，同比增长 11％，占营收成本的 75％。在内容上投入增多为爱奇艺带来不少好处。内容精品化、多样化，及不断完善的会员服务体系共同促进视频付费市场超高速发展。①

根据《2019 中国网络视频精品报告》，2018 年网络视频付费用户达到 3.4 亿人，内容付费收入占视频网站总收入的 34.5％，超过了总数的三分之一。从性别比例来看，2016 年视频网站付费会员男性占 52.8％，女性占 47.2％，2017 年视频网站付费会员男性占 58.9％，女性占 41.1％。从数据来看，男性多于女性。同时，年轻用户有较强的付费意愿，占比达到 67％；中高学历用户更愿意为视频内容付费，占比达到 56.7％；收入状况良好的用户更愿意为视频内容付费，占比达到 23.9％。② 2019 年爱奇艺率先宣布会员数量突破 1 亿大关，从 500 万会员到 1 亿会员，爱奇艺用了四年（见表 6.1）。2019 年第一季度，爱奇艺会员收入比广告收入多了 13 亿元，会员收入成为主要的收入来源。

表 6.1　视频付费体验用户付费业务满意程度调查

满　意　度	2016/％	2017/％
满意	55.0	55.8
不满意	5.4	8.0
一般，想换	18.3	10
一般，不换	10.9	11.6

资料来源：《中国网络视听节目服务协会网络视频用户调研报告 2017》

在付费动力上，70.1％的付费用户会因为"想看的内容必须付费才能看"而选择为指定节目付费。调查发现，影院热映新片是用户最愿意付费的内容，58.6％的用户愿意为之付费；此外，用户对网络电影或微电影、电视台热播剧的付费意愿也相对较高，为其付费的比例均高于 30％；网站自制综艺节目、知识视频课程和体育节目的用户付费率均未超过 20％（见图 6.2）。

将 2015—2017 年的数据进行对比可以发现，付费用户中选择包月服务的用户占比明显提高，而选择单次点播付费用户的比例则呈逐年下降趋

① 艺恩咨询：《2016 中国视频行业付费研究报告》。
② 数据来源：《中国网络视听节目服务协会网络视频用户调研报告 2017》。

图 6.2 付费用户愿意为之付费的内容（单位：%）
资料来源：艺恩咨询《2016 中国视频行业付费研究报告》

势（见图 6.3）。数据显示，付费用户中选择包月服务的占比从 2015 年的 47.6％提升至 2017 年的 69％；而进行单次点播付费的用户占比则从 2015 年的 40.3％下降至 2017 年的 15.6％。由此可以看出，视频网站培养用户为优质内容付费的模式初见成效，会员数量增长是今后一段时期培养用户习惯水到渠成的结果。

图 6.3 2015—2017 年用户付费模式对比
资料来源：艺恩咨询《2016 中国视频行业付费研究报告》

　　这与我国网络文学的发展有异曲同工之妙。网络文学的发展大致经历了五个阶段：第一阶段是雏形阶段。1980 年代，人民群众的精神文化生活相对匮乏，此时网络文学的终端——租书店成了市民精神生活的寄托物。1997—1998 年，连载小说的出现培养了读者定期观看的习惯，满足了人们娱乐的需求。第二阶段是商业化发展与内容出现的第一次分水岭。由于连载模式更新速度慢，早期的部分读者开始自己写网络小说，大量网络写手的出现迎合了出版商的盈利需要。因此，最早的版权售卖养活了大量的网络写手，同时，网络文学的商业化发展迈出了第一步。2003 年大火的《诛仙》的版权售出便是为写手带来高额收入的例子。第三阶段是商业化发展与内容的第二次分水岭。大陆读者是网络文学的间接受众，因为网络文学几乎全部来源于港台地区，这就使得港台地区的受众偏好被强加到了大陆读者身上。为了开拓广大的大陆潜在市场，网络文学从适应港台地区偏低幼化的风格逐渐转变。2003—2006 年底，大陆的网络文学开始呈现题材多样、百花齐放的发展态势。第四阶段即网络文学商业化发展与内容的第三次分水岭，出现在 2009 年。当时，中国移动在广东推出了短信推送形式的网文阅读服务。广东作为最大的人口流入省，存在大量外来务工人员，为了迎合这部分基数庞大的人群需求，网络文学的内容越来越低下，甚至出现了"总裁的第十三个老婆"这种粗俗不堪的文学内容。但由于用户能直接通过手机话费抵扣的形式进行支付，网络文学的商业化之路还是在内容付费上实现了量的突破。最后一个阶段是网络文学商业化发展与内容的第四个分水岭，发生在智能手机普及之后。网络文学的呈现方式发生了重大变化，移动支付的便捷化使得网络文学内容付费的用户习惯逐渐被培养起来。利用智能手机与互联网的联结，成为网络写手的门槛越来越低，且通过不同论坛、社区、书城 App 等渠道，文学内容可以直接获得流量与变现。但由于门槛过低，平台的监管力度仍需不断增强。

　　"互联网＋"语境带来的融合共享，意味着传统产品和服务形态发生了巨大的变化，随之而来的是免费经济的兴起。在网络上，我们可以轻易地下载图片、小说，甚至音频和视频。当下，如何通过免费的方式，创造最大的商业收益，或许是从业者亟须解决的问题。

　　美国学者尼古拉斯·罗威尔曾提出"曲线理论"（见图 6.4）。"曲线理论"认为，大众对同一商品有不同的价值评判。在前互联网时代，没有迅

捷的通信和分销渠道，商人们只能试图设定一个能够满足大部分消费者的平均价格。信息化技术使得差别定价成为可能，并在免费到奢侈的各个价格水平上提供相应的产品和服务。而价值是一个十分复杂的概念。一种商品或服务的价值不仅取决于它的效用，也取决于它带给消费者的心理感受。消费者的心理感受与地位、职业、年龄、自我倾诉欲望和其他无形因素有关。"曲线理论"强调，要重点关注那些真正愿意为产品付钱的消费者，而非费力去争取对你不感兴趣的人。①

在商品数量有限、物资匮乏的时期，困扰人们的问题是：我能得到吗？机械化大生产时期，人们关心卖多少钱；在商品数量充足的时代，人们又主要担心商品的质量怎么样；现在，互联网帮助用户轻而易举地得到物美价廉的产品，用户又有了新的顾虑：它能给我带来怎样的感受呢？

x 轴：人们按意愿消费金额的高低从左到右依次排列
y 轴：人们愿意支付的金额

图 6.4　尼古拉斯·罗威尔"曲线理论"

因此，网络剧的会员付费模式的运行逻辑是如果能通过免费提供消费者和粉丝喜欢的东西，来与之建立联系，假以时日，也可以提供他们更为珍视的东西，让他们心甘情愿地付钱。同时，吸引了不同类型的消费者之后，视频网站应进行区别定价，使会员在综合考虑对创作者的喜爱程度、自身经济状况和产品的价值感受之后，自主选择相应价位的产品。从这个角度上来讲，爱奇艺的策略是明智的。它通过类型化的自制剧来吸引特定的用户，比如《无证之罪》吸引的是喜欢探案推理的男性观众，《老九门》吸引的是猎奇的"盗墓系"粉丝。就是这样看似分众的策略让爱奇艺获得了超过 6 000 万的会员。不同的定价策略又充分考虑了会员的喜爱程度和自身经济状况，做到了既抓牢

① 尼古拉斯·罗威尔：《曲线思维——互联网时代商业的未来》，冯丽宇译，东方出版中心，2016 年，第 142 页。

核心用户，也能够利用核心用户的口碑吸引边缘用户成为会员。

电视剧的会员模式是在互联网模式下新生的电视剧商业模式。爱奇艺会员收入对广告收入的超越也充分印证了这种商业模式的巨大生命力。我们认为，会员模式本质上来讲是一种用户模式，一种主动选择模式，有着广阔的发展前景。相比电视台播放的电视剧而言，会员付费模式充分尊重了用户的主观能动性，满足了用户随时随地多端收视的需求。

3. 导演入局助力网络剧制作新方向

2018年5月，欢喜传媒宣布与张艺谋签约，张艺谋将在未来至少六年时间里执导三部网络系列影视剧，欢喜传媒为此为张艺谋开出了1亿5千万股票入股和1亿创作资金作为启动资金的优渥条件。此前，欢喜传媒就签下了宁浩、徐峥、王家卫、陈可辛、顾长卫、张一白等著名导演。随后，陈凯歌、管虎等导演也相继宣布进军网络剧行业。电影导演入局网络剧成了行业最大的振动波，有可能引起整个行业的风向转向。什么原因导致电影大咖集体入网？他们的到来会给电视剧市场带来怎样的变化？

电影导演入局网络剧有内外两个原因。从外部原因来看，电影导演的"中年危机"和电影行业的"中年危机"相遇，网络剧成了摆脱危机的良好机遇。张艺谋的影片《长城》，虽然有好莱坞级别的特效加持，重量级的角色加盟，但依然难以阻挡差评，甚至专业影评网站豆瓣的评分只有5.0分。陈凯歌新片《妖猫传》自从上映以来就出现了口碑两极分化的局面，最终只收获了5.3亿票房，甚至没有收回成本。细数这几年上映的电影，中生代名导执导的电影里唯有李安的《比利·林恩的中场战事》、冯小刚的《芳华》以及林超贤的《湄公河行动》《红海行动》等票房、口碑皆有所成。名导演似乎进入了无法跨越的"中年危机"时期，在电影程式化和商业化的浪潮中必须要实现自我转型。从内部原因来看，网络剧的投资和回报比率越来越高，成为电视剧市场潜力、电视剧商业转化率最高的文化类型。爱奇艺的网络剧《老九门》投资1.68亿，《心理罪》单集投入300万，《河神》投资1亿多，《鬼吹灯之黄皮子坟》投资1亿元左右，另外，王家卫正在拍摄的网络剧单集投入高达2 000万～2 500万，总投资额可能会超过4亿元，整个网络剧市场似乎进入了"大自制"时代。《2016网络自制剧行业白皮书》中的数据也证明了这一点，2016年互联网自制内容总投资约为270亿，相比2015年增长了125％；整体的市场规模与2015

年相比，制作集数或增加近 42％。BAT 公开的 2017 年财报显示，爱奇艺、腾讯视频和优酷视频年净亏损达到 190 亿人民币，在追求差异化和个性化①的同时，三大视频网站不约而同地将投资放到了网络自制剧上，这样大的亏损主要是对网络剧的巨大投入造成的，这也从侧面表明了网络剧市场巨大的吸金力和发展潜力。

从目前市场的反馈来看，电影导演入局网络剧既有成功的经验也有失败的教训，电影导演需要一个逐渐适应的过程。《斗牛》《杀生》《老炮儿》的导演管虎，执导网络剧《鬼吹灯之黄皮子坟》后，虽然在道具、布景和视觉呈现上得到了观众的认可，但剧情拖沓冗长、角色特点不鲜明、选角失败等硬伤使得故事层面的叙述乏善可陈，最终豆瓣评分 5.2。另一部 IP 剧《河神》则坚持回归故事的本质，保持悬念的同时，去掉不必要的细节，从而保证了剧情的跌宕起伏，取得了豆瓣 8.2 的高分。

这种电视剧商业模式是在互联网提供的便利性和高产投比的基础上建立起来的，是资源重新优化配置的结果。在此模式下，电视剧和电影的已有资源相互借力，实现了最大程度的利用。一方面拥有优质从业经验的电影导演保证了电视剧质量的优良；另一方面，无论策划、营销、宣传还是发行，互联网背靠平台能为导演们提供优质的全套资源。然而，电影导演加盟网络剧并不能保证绝对的口碑和市场回报，因为网络剧和电影存在本质差异，剧情较长，节奏要求较快，因此故事是网络剧观众的核心诉求。对于习惯了电影节奏，渲染气氛，运用色彩和镜头语言创造美学空间的电影导演来说，如何在保证艺术性的同时兼顾故事性，让网络剧既好看又有趣是入局网络剧需要重视的方面。

二、跨界联通：新广告·T2O

1. 由显到隐的"剧场广告"

从《老九门》开始，网络剧开始采用一种新型的广告形式——原创剧场广告。这种广告插播到网络剧中，采用剧中场景，剧中人物扮演角色，

① 爱奇艺以 IP 为特色，优酷逐渐转型影视加电商的模式，腾讯基于庞大的用户基数，在互动营销上大力气。视频网站的差异化格局初步形成。

与剧情产生互文关系，它是原生广告的一种。原生广告的核心意图是通过"融入用户体验"，使品牌化内容成为对消费者有价值的"信息"。不能够融入用户体验的广告会被消费者视为是劝服性的（Persuasive），而能够融入用户体验的广告则会被消费者视为是信息性的（Informative）。从消费者感知的角度看，品牌化内容是劝服性的还是信息性的对效果有明显的影响。[1]

其实这种"原创贴"并非由爱奇艺开启，开创者应该是 2006 年的《武林外传》，不过当时"剧场广告"只是作为笑料来呈现，并没有真正植入广告。真正利用"原创贴"植入广告是 2013 年播出的电视剧《龙门镖局》。据说当时植入的广告给制作方带来了 500 万元到 700 万元不等的收入。近几年也有少数网络剧采用这种广告形式，但在《老九门》之前没有引起关注。白一骢团队制作的网络剧《暗黑者 2》中，曾出现过 26 个"剧场广告"。当时广告主还因为不熟悉而不愿尝试，几乎是"半卖半送"，客户买植入就赠送一两条"剧场广告"。

在 2017 新版《射雕英雄传》中，有三次"向上理财"的广告。第一次是欧阳克看到郭靖到哪都有钱拿，非常好奇，后来郭靖说自己养马、养雕还要养蓉儿，用的就是向上理财，这体现了"向上理财"的收益既稳定又高的特点。第二次出现是欧阳克想去向上理财打劫，结果被"向大侠"打到门外，体现了向上理财的安全风控做得非常好。第三次出现是穆念慈急需用钱保释七公，所以找到欧阳克，因为他用向上理财挣了不少钱，这体现了向上理财赚钱快，提现也快。同一个品牌的广告，贴合剧情用不同创意进行"连番轰炸"，观众既不会觉得疲劳，也展现了这个产品不同方面的特点。有的观众因为喜欢角色，专门会关注这种小剧场广告，评价"这样的广告一百个也看不厌"。不过小剧场广告一般不会请明星主角来出演，也有例外《求婚大作战》的男主角张艺兴给可爱多做了中插广告，这是因为张艺兴本人也是可爱多的代言人。毕竟小剧场广告经费有限，所以一般会由剧中的二、三线配角来推广产品。比如《醉玲珑》中经常用太子或将领来做广告，但人物角色牺牲后，就不会再出现在广告里。

当前中国的荧屏硬广告较为严肃，不够注重创意和幽默感。而对新一

[1]　康瑾：《原生广告的概念、属性与问题》，《现代传播（中国传媒大学学报）》2015 年第 4 期。

代的年轻受众来说，有创意的、活泼的广告才更有吸引力。剧情式广告与电视广告不同，不以追求品质感、画面精美为目标，而是用制作剧集的方式，强调创意，把原生内容引进广告中，调性轻松而幽默，更受年轻人喜爱。如同综艺节目中的花式口播，将广告主的广告语变成一句能随时上口的口头禅，玩转品牌。"原创贴"为一部剧带来的营收，变现效率比以前至少要提升50％以上，这在古装大 IP 剧等难以进行现代产品植入的项目中，表现得更为明显。

2. 多屏互动的 T2O 便利性和高到达率助推变现

T2O 模式（TV to Online/Offline），是将电视节目的内容传播到电子商务终端，进行即时消费；或者将电视节目内容带到线下产业链，进行即时体验。作为最具权威性的电视媒体，早在 2012 年央视播出的《舌尖上的中国》中就已经浮出 T2O 的概念，不过在当时被称为"F2O"，即"焦点事件＋电子商务"的电商模式。

2012 年，美食纪录片《舌尖上的中国》第一季播出，在节目中并没有设置任何相关导流情节，更多的是以讲述中国各地美食文化故事、制作工艺等为节目内容，突出特色产品。但在节目播出后，淘宝数据显示，5月 14 日（舌尖首播）至 5 月 18 日，零食特产类产品搜索次数高达 471 万次，环比增长 16.3％；共有 584 余万人上淘宝找过零食特产，2 005 万人浏览过相关美食页面，成交 729 余万件。而增长最快的，则是此前冷门的毛豆腐、松茸、诺邓火腿、乳扇等等，在经介绍之后，被越来越多的"吃货"认识和接受。

《爸爸去哪儿》融入电商，创意植入顺势导流。从形式上来看，虽然天猫平台做了一系列的导流，如"用天猫客户端扫屏幕下方《爸爸去哪儿》图标，进入独家体验平台，天猫带你边看边买"的内容提示，将平台融入节目中，但天猫平台并没有明确具体的品牌和产品，不足以吸引观众参与活动。因此天猫与《爸爸去哪儿》第二季的结合更多的是像广告植入的创意形式，根本意义还是天猫平台借节目影响力进行宣传，并不是 T2O 融合媒体的形式。

《女神的新衣》节目以拍卖时尚衣服为主线，由女明星搭档设计师，根据不同主题设计成衣，并由明星在节目中亲自试穿宣传，四家固定的服装品牌买手会对这些成衣进行竞价，出价最高者获得整套服装的设计版

权，在节目播出的同时，在电商平台上的该品牌旗舰店中已经可以同步买到这些衣服。

2015年东方卫视电视剧《何以笙箫默》与天猫合作，打造电视剧版边看边买的T2O模式。观众在收看电视剧时感觉主角的衣服不错、首饰挺好，只要用手机天猫客户端扫描东方卫视台标，跳转进入电视剧互动页面后，就可以找到电视剧同步上新的主角钟汉良、唐嫣等明星的同款服装、首饰，并进行购买。通过角标、字幕的提示，加上明星效应，同款服装、首饰商品获得了较好的市场效益。

天猫平台凭借自身用户粉丝的影响力，推出了双十一晚会。晚会进行时通过不断派送礼券、红包以及优惠产品等活动，将粉丝导流到电视节目中，再借助电视台自身的稳定收视群体与晚会明星、节目内容，形成一定规模的粉丝效应，在互动的过程中，平台得以将观众直接转化为天猫消费者。

2017年北京卫视、深圳卫视分别与天猫平台达成战略合作，拉通全天各时段，植入资源，设置"边看电视，边参与天猫互动、抢红包等优惠活动"，增加平台与观众的黏合度，同时将观众导流到天猫平台，扩大天猫平台的受众范围。北京卫视、深圳卫视在各个节目中通过压屏条提示、口播提示、字幕滚动提示等植入形式，邀请观众参与天猫超市摇红包活动，观众可以边看电视边参加活动，获取优惠，增加观众与平台的互动。同时天猫平台开设了购物专属版块，为节目与特定品牌进行宣传导流，增加平台广告价值。

这一商业模式本质上是利用优质电视剧内容，吸引观众的注意力，然后电视剧平台和电商平台进行资源联通，实现购物场景化的有益尝试，让商品的购买变得简单高效，而且赋予了平台较高的市场价值。直播带货验证了这一商业模式的无限可能，是视频带货较为成功的衍生模式。2019年8月20日，曾经一夜爆红的"丽江石榴哥"造就了一个经典案例——直播带货，销售时长20分钟，总共卖出石榴120余吨，最高每分钟4 000单，价值600万元。成为行业又一标杆人物和案例。在新冠肺炎疫情影响下，线下商店经营受阻，2020年的直播带货进入了前所未有的发展盛况期。除了各路明星、网络博主纷纷加入市场以谋取效益之外，以中央电视台为代表的传统媒体也纷纷入局，开启了全新的宣传方式。2020年6月，以撒贝宁、康辉、朱广权、尼格买提四位主持人为代表的"央视四子"合

体进行了一次直播带货，当次直播间成交额将近12亿元。直播带货的浪潮为传统媒体提供了跨界商业合作的更多可能性，本质上也证明了传统媒体的人才与平台资源在互联网时代仍然让各种民营网络企业望尘莫及，只要充分进行资源开拓与利用，传统媒体与新媒体的未来将拥有着广阔的市场前景。

综上所述，在广告市场竞争激烈的情况下，电视作为最具公信力的媒体，借助T2O的模式能够增加自身的竞争力，也是未来传统媒体发展的方向之一。但目前对于电视台与电商来讲，T2O还没有一种公认的模式，如何选择有特色且符合媒体传播的商品，如何在商品质量的把控、物流的配送、退换货以及第三方支付平台服务等方面给予消费者消费情景下最好的体验，如何增加消费者、电视台、电商平台之间的互动黏性，还需电视台与电商平台不断磨合和探索。

三、产业拉伸：电视剧的"长尾价值"

1. 线下衍生品

世界授权业协会（LIMA）首次实施的全球调查显示，2014年世界品牌授权市场规模为2 415亿美元，这个数字远大于电影票房，北美是全球最大的品牌授权市场，其市场规模为1 440亿美元，占比约为60％；而亚洲品牌授权市场规模才接近全球市场的10％。[①]

在中国社会，目前有消费能力的观众大多聚集在60、70、80后团体中，这些团体虽然足以欣然接受电影等娱乐文化，但是鲜有关注影视的衍生品的。作为跨越时代，处于新思想与旧思想相交融的一代人，大多数人的想法都偏向于认为"在这领域没必要花钱，这是小孩子干的事"，消费思想难以转变。而对于90后年轻人来说，大多处在人生事业的拼搏期，初踏社会，承担着就业压力与家庭压力，尽管其对精神层面的娱乐享受有所追寻，但困囿于经济条件，对该类品牌衍生物品也大多是"心有余而力不足"。消费思维存在差异，经济水平仍需提高，这是亚洲市场人口基数大、市场份额占比却较小的主要原因，同时也决定了中国影视工业收入的

① 数据来源：世界授权业协会官网。

构成。

美国电影工业收入构成是 1/4 票房加 3/4 相关影视衍生产品，而国内电影来自票房和广告植入的收入达到电影总收入的 90％以上，来自影视衍生产品的收入少之又少。影视制片方不重视开发影视衍生产品自然也是原因之一。除了横行于中国大江南北的"盗版"瓜分"正版"市场的因素之外，在线购票也让电影院衍生品销售陷入尴尬处境。观众在影院停留时间短，店内物品有时甚至没有在消费者面前露面的机会。

与电影相比，电视剧更适合进行衍生品开发，因为连续剧能够在播出的一段时间内产生持续性效应。尤其是近几年，随着系列电视剧、IP 剧越来越多，这些剧集本身自带庞大的粉丝基础，从而更容易带动衍生品的销量。

2017 年 10 月底，《琅琊榜 2》上映的一个多月之前，正午阳光就与御座文化联合推出了同名手办。御座文化是一家靠做 BJD（球形关节人偶）起家的衍生品开发公司，创始人黄山是动漫界的意见领袖，而御座文化出品的 BJD 手办，单件售价可以近千元，是目前国内少有的、有自主知识产权的手办制作公司。正午阳光慕名而来，授权为《琅琊榜 2》进行衍生品开发。尽管当前大多数热门影视剧都有相关衍生品的开发，但从淘宝平台销售表现上看，包括《楚乔传》《那年花开月正圆》《醉玲珑》等热门剧集在内的官方授权衍生品，月销量并不高，多数衍生品的月销量都显示为数十件甚至更低；而非正规授权的衍生品售卖情况更加混乱，只有"同款"却少有官方授权，而且不少商家的月销量维持在个位数。

衍生品的开发并非 IP 单向度的延展，影视剧和衍生品开发之间是一种相辅相成、相互影响的关系。一个电视剧 IP 自身的影响力价值不仅在衍生品上得以延展，而且衍生品所产生的规模性增值效应在一定程度上又能"反哺"IP 的影响力，以延长 IP 的"生命周期"。我国针对 IP 工业的开发目前尚处于初期，这与中国时尚潮牌行业的发展现状也有着密切联系。国内 IP 扁平化，口碑不敌国外迪士尼、漫威等在市场上战斗多年的经典品牌。但近几年该情况已经有所好转，2020 年中国第一潮牌泡泡玛特在香港上市成功，借助具有中国特色的 IP 与"盲盒"的售卖形式，逐渐走出了被国外大 IP 秒杀的困境，在中国收获了一批忠实的粉丝。如何借助影视剧塑造具有中国特色的 IP 口碑，需要联合多行业的力量，打造中国观众认可与

喜爱的 IP，谋求商业与文化共赢。

2. 游戏与影视产业联动

剧游联动是指电视剧作品和游戏相互转换或植入的一种方式。影视作品以观赏性见长，游戏以互动性为王，"影视＋游戏"旨在同时迎合两个市场，最大限度地延伸 IP 的价值，扩大受众群体。

2015 年，由霍建华、赵丽颖主演的《花千骨》，不仅成为中国首部网络点击量破 200 亿次的电视剧，而且其游戏收益远远大于剧版收益。除去成本和各个渠道分走的，《花千骨》游戏的利润有 3 亿多元；而电视剧除掉成本，利润 1 亿多元。《花千骨》游戏本身属于女性题材，持续力不够，如果是一个完全男性向的游戏，保底利润可能就是十几亿元。因此，对于一些有生命力的游戏，其营收能力是非常可观的。

与以往一部影视作品火了之后，游戏公司见热购买游戏版权，推出同名游戏不同，现在多是影视和游戏同步推出、共同造势——《花千骨》《蜀山战纪》《楚乔传》《醉玲珑》无不采用此种方式。游戏与影视作品同步推进的好处是显而易见的：最大限度利用影视 IP 的时效性，在 IP 热度尚存的时期，将游戏也推向成功。

但由于影视联动在实际操作中，需要将游戏的运营、研发、产品等各个环节，跟影视剧的拍摄前后期、美术等环节紧扣在一起，对设计者的要求极高，再加上一些游戏厂商存在投机心理，很容易把所谓的影游联动做成一个换皮游戏。"换皮"是在国内的游戏生产中常见的一个词语，是指对一款新游戏，套用市场上早已存在的游戏代码，只在美术上或者剧情上做出差异。对于国产游戏，行业内一直有"一套底层代码＋n 套美术＝n个雷同项目"的调侃，而在影游联动流行的当下更是如此。

很多影视公司和游戏生产商纯粹是把根据影视剧改编的游戏当作一个快消品，两三个月便能生产出一款游戏，吸引粉丝重复消费。但是，利用好影游联动这一商业模式最关键的是使游戏迭代的节奏与影视热度的节奏保持一致，只有这样才能最大限度地延展电视剧 IP 的价值长度。《花千骨》的电视剧和手游在营销步调上就做到了相互配合，慈文传媒、天象互动、爱奇艺、湖南卫视共同投入，运用联合营销与互动营销等手段不断吸引新的用户，扩大粉丝基数，把书迷、明星粉丝、观众、游戏玩家等不同属性的受众聚集在一起，在电视剧和游戏之间来往迁移。通过国产剧与电子游

戏之间的良性互动，为市场和观众提供优质的电视剧产品，是电视剧多元商业模式中的一个重要途径。

第三节　"互联网＋"时代电视剧商业模式的融合再造

一、内容为王：精品与快销

根据英国数据分析公司 HIS 统计，目前 Netflix 共有 7 990 万付费订户，在北美，Netflix 已经贵为"流量之王"，其数据下载量超过 35％，傲视所有视频平台。从 2014 年到 2015 年，其用户数量曾在一年内增长了 30％，到了 2016 年，由于 Netflix 覆盖了更多地区，虽然整体增速放缓，但总订户数增长率仍达到 21％，其中有超过 280 万来自 2018 年年初 Netflix 拓展的新市场。

相对于传统电视台在广告和有线电视年费方面的收入来说，Netflix 的剧集收入基本来源于用户订阅费，市场之所以能够快速拓展，并将用户的信任转化为源源不断的现金流，与网络原创内容制作愈发成熟有着密切的关系。为了更好地维持其在自制剧市场上的霸主地位，Netflix 还宣布将在两年内把原创节目占比提高至 50％，这些节目由拥有版权的节目、自制节目、联合制作和收购的节目共同组成，而另外一半将通过版权授权来获得。由此可见，开拓新型多元的商业模式自然不可或缺，但无论是哪一种商业模式，都必须有足够优秀的内容作为支撑，才能让观众们心甘情愿买单。电视剧产业要获得发展，本质上还要以内容取胜。

二、渠道贯通：大屏与跨屏

从某种意义上说，媒介的历史也是渠道发展的历史。无论是早期的雕塑，还是后来的烽火台，都反映了在人类发展的初级阶段，媒介和渠道是很难分离的。一种渠道的实现需要依附于特定的媒介形式，因此，可以说当人们通过某种媒介进行交流时，相对应地便归属于特定的渠道。比如，

人际传播的媒介便是人的嘴巴、耳朵，大众传播渠道则是广播、电视等媒介。渠道独立的意义在于，渠道可以有多远走多远，渠道延伸了我们躯体的接触范围，渠道把表达变成了一个舞台，把表演者和观众的功能分开了。在人类传播的原始时期，也就是渠道发展的第一阶段，无论是手势语还是实物传播，也不论是烟火传播还是击鼓传信，它们的目标都是想让更多的人获得信息。但是，随着人类族群的扩大与空间的不断拓展，这些传播渠道开始受限。电视体育直播的诞生便是一个案例，体育比赛的现场通常只能容纳一定数量的观众，庞大的体育馆内，位置偏远的观众根本无法看清体育台上运动员的表现。由此，出于对空间延伸与观众需求的考虑，电视体育直播事业获得了发展。实际上，这就是渠道的变化与力量。

那么，电视剧在通过电视、电脑、手机三种不同渠道进行传播时，能为电视剧的商业模式更新提供什么参考呢？实际上，渠道的不同会影响观众的观看感受与思考方式。过去，人们注重的是信息资源的整合，抱着"黑猫白猫抓到耗子就是好猫"的心理，只求信息量的增加，却遗漏了来源渠道对信息的影响。互联网促成了如今信息大繁荣的时代，当信息铺天盖地而来，最为重要的其实不是信息本身，而是对信息渠道的整合与有效判断，它直接涉及传播的层次。微博进入人们的生活后，用户可能会发现，自己眼中的世界是被意见领袖所引领和塑造的，这便是渠道的力量。渠道为王的时代并没有过去，恰恰相反，它换了一种方式向我们走来。当今世界，内容在相对萎缩，渠道却在壮大，因为世界上的内容只有那么多，而渠道在不断更新。人们被迫进入一个渠道化的生存时代，越来越依赖渠道，而非内容。比如，习惯于使用手机进行视频观看的用户，如果遇到电视独播的作品可能就会直接放弃。技术创造了越来越多的渠道，但本质的问题是，人们究竟需要多少渠道？渠道之间是一种竞争关系，还是一种组合关系？当渠道越来越丰富的时候，当渠道由稀缺品和奢侈品变成了日常用品的时候，渠道存在的意义变成了什么？

根据费斯克的文本理论，跨屏热播剧属于通俗文化，是生产者式的文本，是相对开放的文本，具有动态性和多义性。它吸引受众参与到文本解读中，从而创造新的意义，建构新的文本，而文本之间构成了多重互动关系，即互文性。费斯克认为互文性或文际性可从垂直和水平两个维度来看待："水平关系指的是或多或少有明显联系的初级文本之间的关系，这些

文本通常是沿类别、人物或剧情的水平轴发生联系。而垂直文际性指的是一个初级文本（如一个电视节目或系列剧）和直接提到它的不同类别文本之间的关系。这些不同文本也许是次级文本，比如摄影棚的公开性、新闻特写、批评或者由观众产生的第三种文本。"①

这些不同文本是以信件或（更重要的是）闲聊或交谈的方式表达的。跨屏热播剧的初级文本是写在历史、网络和现实世界的大文本上的小文本，跨屏热播剧的一个个文本可以说是由历史、网络和现实世界这些大文本挪用、改写、扩展而形成的文本，相互参照，具有很强的互涉性。只有将渠道与文本内容做好分配与安排，兼顾不同渠道的主要用户的使用习惯与审美观念，既有针对性又有整体性地进行内容生产与跨屏互动，才能充分发挥渠道的多元作用，创新多屏互动时代的电视剧商业模式，助力电视剧产业的发展。

三、营销前置：宣传与炒作

营销前置成为常态。前期介入宣传营销可以增加发行砝码，当前众多电视剧从筹备期、拍摄期就开始宣传。一般来说，越是具有前瞻意识的影视公司，越会重视前置化营销。以新丽出品的《二炮手》为例，百思的营销团队在刚拿到剧本时就做了提案，建组后开始跟组，启动营销传播方案，而出品方也派驻了专业的 EPK 制作团队，开始海报、花絮等宣传物料的拍摄制作。

营销方式需要不断创新。一部剧的宣传，核心在于找到观众的需求点和剧集精髓两者间的契合点，而多元化的渠道资源则为这些共鸣提供了必要的扩散通道。未来的电视剧之争不只是资源的争夺，更是营销理念和传播创意的较量。

传统的电视剧营销重点多在剧集内容的宣传以及演员站台、周边八卦等方面。随着移动互联时代来临，一些创新性营销模式不断被开发出来。按照市场规律和受众诉求讲述独立新闻故事的"故事营销"越来越受欢迎。"故事营销就是针对不同剧目的素材和特点，按照这五大要素来制造

① 约翰·菲斯克：《电视文化》，祁阿红、张鲲译，商务印书馆，2005 年，第 156 页。

起承转合的故事事件"。目前比较受欢迎的还有"定制营销",即针对不同剧集的类型、特色、阶段和受众,依托全媒体平台,结合当下时事热点,灵活多变地进行定制化宣传。新媒体打头阵、传统媒体配合的这种立体营销策略已成标配。未来,对内容制作和创意的要求会越来越高。以内容为核心,整合网络资源,通过趣味化、内容化、病毒化的传播,引导受众自然而然地整合要素,形成故事,是营销的趋势所在。

四、模式交流:本地与全球

近年来,我国电视剧出口海外获得了一定程度的发展。除了海外华语市场,中国电视剧在非华语市场也取得不俗成绩。

事实上,从 20 世纪 80 年代末期算起,中国电视剧走出国门已久。1986 版《西游记》是最早成功走向海外市场的国产剧,新加坡、泰国、韩国的电视台都购买了该剧的播映权。1994 年,《三国演义》在日本也引起轰动,1996 年在美国国际频道播出。随后,《唐明皇》《武则天》《康熙王朝》等一大批历史题材电视剧也风行东南亚地区,均在当地创下了高收视率。而近些年,《汉武大帝》《孝庄秘史》《大宅门》《还珠格格》《乔家大院》《金婚》等一大批电视剧已经走向世界各地。其中,《甄嬛传》登陆美国 HBO 电视台,《媳妇的美好时代》在肯尼亚掀起收视热潮。

在"互联网+"的背景下,中西方电视剧行业的结构和逻辑都发生了翻天覆地的变化。在电视剧的跨国传播过程中,尤其要打破传统固化的模式思维,注重以共通的文化、价值观念来进行文化输出,通过立足本土特色的艺术风格与专业化的作品最大限度地建立起与国外观众的联系。针对我国影视剧的出海现状,首先要明确国外电视剧受众的兴趣点,从而在文化间性的观念基础上开展类型制作和传播内容建构。海外市场的打造还要充分结合跨域互联网平台的传播特色与营销方式,在契合平台运营的前提下进行内容制作与输出将更能事半功倍。跨文化交流的目的不仅仅是市场价值的交换与获得,对外传播事关中国建设文化强国的大业,因此更为重要的是让外国民众与中国文化建立精神层面的联系,让中国故事真正走出去。

本 章 小 结

当前，广告收入仍然是电视台收入的中流砥柱，而在众多电视产品中，最能吸引广告主的便是电视剧。回溯电视剧发展的商业史，在某些阶段，为了收回购剧成本并获得更多的广告插入机会，剧方会不断拉长电视剧的长度，这导致我国电视剧注水情况愈演愈烈，挑战着电视剧作为一项艺术文化产品的底线，"精品剧"变成了"一般剧"，"一般剧"变成了"可看剧"，"可看剧"变成了"烂剧"。

2020 年 2 月，国家广播电视总局发布了《关于进一步加强电视剧网络剧创作生产管理有关工作的通知》，该通知明确提出，电视剧网络剧拍摄制作提倡不超过 40 集，鼓励 30 集以内的短剧创作。要加强对"注水"问题的综合施策，协同治理，相关行业协会要进一步研究，制定更加科学合理、符合实际的行业标准。紧随其后，多部精品短剧开始踊跃出现在电视剧市场之中，多个电视台同时对这一市场现状作出反应，其中湖南电视台推出"芒果季风"计划，每周一至周二晚间的"季风时段"，湖南卫视与芒果 TV 联合播出两集时长为 70 分钟的精品短剧，每部 12 集，这一全新的周播模式将贯穿全年。该计划的主要目的是响应政策的号召，同时也是顺应市场趋势，提前入局短剧的规划与发展，加快推动短剧与电视台运作的融合与变现。

没有一成不变、一劳永逸的商业模式，电视剧产业在互联网这一变幻莫测的时代，必须不断结合市场的实际情况及时反应并做出调整。爱奇艺的"迷雾剧场"、优酷的"悬疑剧场"为市场提供了一个创新的样板，只有通过高质量的精品剧集才能吸引观众接受内容付费。当年 HBO 采用包月付费的模式积累了大量精品剧。相较于发展了十几年的中国视频行业，美国民众的内容付费意识已经十分强烈，用户已习惯了对精品内容付费。因此，对于依靠包月费生存的 HBO 来讲，最重要的是拉拢用户下个月继续付费观看。因此，HBO 并不需要像中国的电视台一样将电视剧长度无限延长，而是在内容上下功夫，因为只有好的内容才能留住用户。这也从一方面解释了美国电视剧采用周播的方式，除了传统的行业习惯以

外，基本商业模式起着更重要的作用。因此，中国电视剧的盈利之路在于创新，改变基本的商业模式，而不是将已有的模式过度开发。

从本质上来讲，我国电视剧商业模式的核心是培养愿意付费的超级用户（粉丝）。培养用户为精品内容付费的习惯是一个长期的过程，美国为此花费了几十年。"互联网＋"让电视剧的产品属性在更多层面上得以实现，同时互联网天生的高到达率、低成本也为付费市场的发展提供了优势条件。未来，在互联网的语境下，在电视剧内容创作中真正衔接互联网思维，才能有效保证电视剧商业模式的与时俱进与长久的良性发展。

第七章

"互联网＋"语境下中国电视剧
融合评价体系的建立

电视剧作为一种雅俗共赏的艺术作品，其生命力的维持不在于艺术创作水准单方面的拔高，不在于迎合观众口味一度量化生产，而在于"赏"后的观众之感与创作前的艺术之思之间能否产生美好的、理智的、进步的联系，使二者在相互挑战与互相糅合中达到平衡，进而创作出从内容到口碑、从艺术到情感、从电视剧生产到观众体验都更好的电视剧作品。也就是说，电视剧评价与生产之间相辅相成，评价作为观众的直接或间接反馈，是电视生产方自检的重要依据。而在"互联网＋"环境中，观众拥有了更为广阔而自由的网络空间和话语机会，评价信息比以往更容易获取，信息数量也更为庞杂，以收视率为主要的甚至唯一的指标的电视剧评价方式在爆炸式增长的观众评价数据面前，其科学性和说服力已然大为折损。建立"互联网＋"时代所需的新型电视剧评价体系，既是保障电视剧艺术质量稳步提升与电视剧市场稳固发展的必要良策，也是电视剧产业供给侧改革的优选之路。

第一节　问题与机遇：大数据与传统
电视剧评价机制改革

一、传统电视剧评价方式弊端突显

中国第一次较为正式的观众调查是 1982 年中国社会科学院新闻研究所

联合北京新闻学会在北京做的观众抽样调查，这是国内媒体首次进行科学的抽样调查，主要调查了收视习惯、钟爱的节目内容等。[①] 这种以抽样调查为核心算法的方式从 1986 年起，被运用到电视节目收视情况统计中来，自此收视率成为央视、各级电视台、媒体乃至观众都十分关注并信奉的重要数据指标，甚至一度出现了以"收视率为王"的行业大环境。

早期中国电视普及率较低，只有少数家庭拥有电视机，而且当时电视台、电视节目的数量、类型也较为单一，故而抽样调查还能基本满足当时的需求，其调查结果也具有比较高的参考价值；在电视剧评价方面，当时观众对于电视节目的审美诉求才刚刚萌生，在传播条件和舆论机会有所限制的情况下，专家、媒体的评价比普通观众的评价更容易获得人们的关注和认可。但是随着电视行业的迅猛发展和互联网的强势加盟，电视台运营模式、电视节目生产方式、电视节目播出平台、受众接受方式等均发生了一系列重大变化，最重要的是电视受众的全民化与审美个性化趋势日益凸显。至 2018 年底，全国广播、电视节目综合人口覆盖率达到 98.94％和 99.25％，[②] 而观众对于电视节目的期待与品质要求呈现多元而明确、微观却有力的回应。以媒体、专家评价为主流的模式正在松动，而普通观众的声音正在凝集，逐渐成为当前电视剧评价的主力军。

显然，抽样调查方法对于基数庞大的电视受众而言已不再适用。由于抽样本身所能够统计的数据比较单一，所调查的内容不够深入，很大程度上限制了受众评价的自由度；观看平台的迁徙导致受众评价空间的转移，社交化评价渠道中的大量信息是传统收视率调查所不能获取的，例如观众收看电视剧后的满意程度、对电视剧中呈现的各方面细节的个人感受、对于电视剧所带来的社会影响力的看法等，都是观众最直接而真实的反馈，获得这些有价值的反馈才是调查的根本初衷；再者，由于抽样调查时选取的样本具有一定的人为性因素和非天然可能，数据来源本身存在较大的基础误差，再加上过度依赖收视率作为电视剧甚至电视节目质量评断的唯一指标，调查分析结果往往只能统计观众大致的评价趋势和支持率，很难深

① 魏佳：《互联网＋语境下电视剧现行评价机制探究》，《南京艺术学院学报（音乐与表演）》2017 年第 2 期。

② 《2018 年全国有线广播电视实际用户数为 2.18 亿户》，https：//www.sohu.com/a/329 526293＿488920。

入探索观众内心对一部电视剧的多维评价。在追求数据时效性与有效性的今日，传统收视率评价方式弊端凸显，即便收视率能在一定程度上反映观众对电视剧的喜好程度，也无法完全代表一部电视剧艺术质量的高低，这种评价模式无法保障电视剧艺术质量的稳固提升，更无法为今后电视剧的供给侧改革提供有力支持，因此理应大刀阔斧深化改革，建立"互联网＋"时代的新型电视剧评价机制。

二、电视剧供给侧改革需要科学而专业的评价体系

2016年中央财经领导小组第十二次会议中，习近平总书记强调，供给侧结构性改革的根本目的是提高社会生产力水平，落实好以人民为中心的发展思想。[①] 由此而言，电视剧供给侧改革的根本目的，就是提高电视剧的生产力水平，落实好以观众为中心的发展思想。以观众为中心，一方面需要了解观众的真实想法和切实需求，重视观众对电视剧的评价，并将观众的反馈有效地传达给电视剧生产者；另一方面，需要为观众提供科学、标准、有参考价值的电视剧评价体系，使观众在健康的电视剧评价环境中理性发声，避免评价的偏颇化与极端化，进而规范电视剧行业评价标准。同时，电视剧生产者将获得来自观众最直接的感受和反馈，有机会对电视剧类型、人物设定、故事情节、服化道甚至演员演技等方面对观众评价信息进行总结，从而在筹备新作品时有意识地选取观众感兴趣的内容，或避开观众抗拒的雷区，很大程度上为电视剧的投资生产者提供了决策依据，避免了资本的盲目跟风，降低了新拍电视剧的市场风险，侧面提高了电视剧的生产力水平，也可以说是精品电视剧作品诞生的重要推动力之一。

因此，提出透明、专业、科学、获得普遍认可的评价方式是行业管理的迫切需求，也是提高电视剧生产水平的全新角度。但是目前，中国电视剧评价被宣传价值、经济价值、文化价值所引导，不同的评价偏向角度在不同的时机，甚至可以分别服务于政府机构、商业机构、社会机构，通过人为操作而达到预先设定的评价效果。当然，央视也有建立"综合评价体

① 《习近平：从生产领域加强优质供给》，http://www.xinhuanet.com/fortune/2016-01/27/c_128673404.htm。

系"的尝试："2011 年，央视推出《中央电视台栏目综合评价体系优化方案暨年度品牌栏目评选方案（试行）》，提出电视评估的引导力、影响力、传播力和专业性四种指标，注重社会效果、市场效果与专业品质平衡发展。"① 该方案的第一个指标"引导力"规划了主流价值、审美品位、道德风尚等社会效果因素，由专家组与观众专项调查获得结论；第二个指标"影响力"包含两个二级指标，分别为公信力与满意度，采取观众随机调查方式获得结论；第三个指标"传播力"包含四个二级指标，分别是收视目标完成率、观众规模、忠诚度、成长趋势，而这些指标全部基于收视率调查数据转换计算获得。②

该方案对于部分电视台生产/播出的电视剧而言具有一定的适用性，但是对目前的电视剧评价需求而言则相去甚远。因为，虽然以上各项指标有效拓展了电视剧评价方法的切入点和包容面，一定程度上优化了过去以收视率为单一指标的评价模式，但是实质上存在一些根本性问题：专家导向型模式具有明显的价值导向性，且某些价值因素权重占比较高，部分评价指标对电视剧的题材和主题有所偏向，以社会价值定性作为第一个重要指标，限制了大多数电视剧的评价空间；随机抽样方法因其本身的局限性而无法兼顾所有观众的评价，评价权力依旧掌握在少数人手中；"传播力"的二级指标基本建立在收视率指标之上，其有效性值得思考。最关键的问题依然是，大多数受众对该评价方案的参与度几乎为零，而该方案也只适用于评价少数电视剧，其说服力略为单薄，很难被普遍认可。如何将普罗大众的多方观点融合在同一个科学、专业的评价体系中，是为满足"以观众为核心"与"提高电视剧生产力水平"所亟待解决的重要问题。

三、大数据为实现"全民评价"提供了机遇

首先，利用大数据技术，能够从各种类型的巨量数据中快速获得有价值的信息。目前所说的"大数据"不仅指数据本身的规模，也包括采集数据的工具、平台和数据分析系统。③ 大数据最重要的特点就是能采集并分

① 晏青：《媒体融合下电视的反馈机制与评估新路》，《中国电视》2015 年第 9 期。
② 参见《2011 中央电视台栏目综合评价暨年度品牌栏目评选方案》。
③ 张维、苏秀芝：《浅析大数据》，《中小企业管理与科技》2014 年第 8 期。

析 100％的数据，规避随机抽样产生的一系列问题，保障信息来源的直接、真实与全面。全体观众都能获得主动参与电视剧评价的权力，以及真实影响评价结果的能力，是大数据对于建立新型电视剧评价体系最重要的意义。大数据不仅能从宏观角度统计观众对于某电视剧的整体满意度，还能从观众日常网络互动的只言片语中，获取各个微观角度的细节评价。这些评价的出发点未曾经过人为设计，其评价内容也都是观众自发的真情流露。相比专家打分与抽样调查，利用大数据技术对电视剧评价信息进行挖掘，显然更容易实现全民参与，也更容易获得普遍认可，"全民评价"模式也更符合当下新媒体环境的社交化传播趋势，更符合"以人为本"的时代需求。

其次，大数据技术能将含有意义的数据进行专业化处理，提取目标信息并得到基于所有数据的运算结果，能快速高效地发现规律并提出解决方案。依靠大数据进行资源整合，从而在电视剧内容上不断创新，是提高电视剧生产力的新角度。早在 2003 年，韩国电视剧《大长今》就采用了在播出同时收集观众评价并相应对剧本进行调整的"民意调查"法，与大数据思维类似。而在网络新媒体颠覆传统社交与传播的当下，观众的收视行为已经随着移动终端的普及而有了全新的规律，大数据在电视制作中的应用正在受到普遍重视。2013 年，美剧《纸牌屋》的出品方兼播放平台Netflix 首次将大数据作为主要工具来主导电视剧的生产创作。Netflix从 3 000 万付费用户的数据中总结收视习惯，从 400 万条评论、300 万次主题搜索中对用户的喜好进行精准分析，从而以最终统计结果来决定拍什么、谁来拍、谁来演、怎么播，同时播出后持续监控观众反馈，剧情会根据大多数观众的意愿发展。"从受众洞察、受众定位、受众接触到受众转化，每一步都由精准细致高效经济的数据引导，从而实现大众创造的C2B，即由用户需求决定生产。"[①] 这与电视剧供给侧改革的"以观众为核心"不谋而合。在三网融合全面启动后，播出渠道已经不再是被疯狂争夺的资源，电视剧内容创新与精品电视剧培育成为当下的首要命题，而大数据作为电视与观众之间首次直面沟通的桥梁，为双方真正了解彼此、走近

① 师景、何振虎、王峰：《大数据背景下的电视艺术质量评估体系》，《中国电视》2017 年第 5 期。

彼此、认可彼此提供了初步的机会，将观众的智慧加入电视剧创作中来。

　　再次，大数据能够在线即时分析，时效性强且服务状态比较稳定，能满足全天不间断自动联网监测，有效减少人为因素导致的非自然误差。因此，在一定条件支持下，运用大数据技术，能够对全体电视剧观众的收视行为进行实时分析，甚至建立个人级别电视剧喜好数据库，从而为其推荐更为合适的节目。利用大数据技术，可以将受众的收视行为与电视台节目类型、播出时间、时长、广告类型及播出情况等运营细节进行多样化对比，为电视节目安排方式提供更符合观众需求的决策依据。总的来说，大数据通过采集全体观众收视数据，对某电视剧得出比较科学而全面的艺术质量评价结论；同时在对巨量数据进行专业的分析处理后，能为电视剧行业从业者提供合理的创作、运营、管理方案，甚至对在筹备中的项目进行基础预测和评估，以降低市场风险；当数据库足够完备时，还能精准推送观众喜好的个性化电视剧作品，以提高观众忠实度并有效提高收视率，进而持续得到更多观众的收视数据，逐渐形成评价与评估之间的良性循环机制，从而建立完善的电视剧评价体系。大数据成为时代发展的必然趋势，但是技术的进步无法根治所有的问题，在运用大数据技术进行观众调查时，选择哪些指标、指标的权重与位序、数据挖掘的深度与限度等都要有理论的支持与实际的考量，以保障分析结果的精准与可靠。

第二节　见"微"知著：基于网络大数据的新型评价影响因子

一、收视平台迁移，网络平台收视率应被重视

　　2004 年，中国第一家专业视频网站"乐视"正式上线，开启了网络视频的新纪元，此后土豆网、56 网、PPS、PPTV、6 间房等视频网站相继成立。在早期法律制度并不完善的网络环境中，相比传统电视台，抢先试水的视频网站具有极大的资源自由度与用户吸引力，在时代发展的必然中获得了大量网民的普遍关注。在巨额利润、市场需求以及从业者挑战新事物的激情的引导下，新浪、搜狐、网易等门户网站也纷纷注资视频领域，

一时间国内视频网站数量呈爆炸式增长，于 2006 年呈现高峰发展的态势。根据中国互联网络信息中心发布的《第 21 次中国互联网络发展状况调查统计报告》，截至 2007 年底，网络影视观看比例达到 76.9%，位居所有网络应用第三高的位置，有 1.6 亿人（网民总计 2.1 亿人）曾经通过网络欣赏过影视节目。① 而在 2009 年，一直存在于视频网站之间的版权纷争与不良资源竞争问题愈演愈烈，"广电总局发起了'整顿互联网低俗之风专项整顿行动'，关闭了三百余家违法违规的视听节目网站"，② 疾速发展的视频网站行业自此被迫调整了步伐，开始主动寻找理性竞争、互动合作、长远发展的突破口。

2010 年以来，经受了行业整改与市场考验的各大视频网站，酌情进行了上市、并购、业务拓展与整合等各种尝试，被称为"互联网行业三巨头"的百度、腾讯、阿里巴巴开始正式进军影视行业，以雄厚的资本掀起了视频网站发展的新浪潮。爱奇艺、腾讯视频、优酷土豆等龙头视频网站牵头，深化实施"内容自制战略"，将资金从争夺版权转而投入影视自主创作中，不仅极大地丰富了网络视频资源，也为之后获得可持续资源创造了更多空间与可能。最重要的是，各大视频网站自制战略的有效实施，促成了网络自制电视剧的蓬勃发展。"根据骨朵传媒（国内专业的网络剧数据分析营销平台）的数据，2014 年是网络自制剧元年，全年制作网络剧多达 205 部，已经远超 2007 年到 2013 年间网络剧的累计制作量 169部；2015 年前 8 个月，全网共计上线网络剧 225 部，共计获得点击量 130亿次，已经超越了 2014 年全年的点击量（125 亿次）"。③ 网络剧市场一派繁荣，对传统电视台在内容创新、资源引进、争取收视率等多方面造成了极大的压力。根据《2017 网络原创节目发展分析报告》数据，"2017 年新上线网络剧 206 部，总播放量达 833 亿次，与 2016 年上线 141 部网络剧播放量总计 319 亿次相比，实现了大幅度增长"。④ 2018 年，网络剧上线数量

① 《盘点中国互联网 20 年，中国视频网站发展简史》，http://www.360doc.com/content/16/0519/13/16534268_560419260.shtml。

② 《盘点中国互联网 20 年 中国视频网站发展简史》，http://www.360doc.com/content/16/0519/13/16534268_560419260.shtml。

③ 《2015 年中国网络剧市场发展现状及投资前景预测》，http://www.chyxx.com/industry/201511/358999.html。

④ 国家新闻出版广电总局监管中心：《2017 网络原创节目发展分析报告》。

增至 218 部，"根据 2018 年网络剧发展状况问卷调查结果，有近 60％的受访者会选择在爱奇艺、腾讯网、优酷网等一线视频网站观看节目"。[①]

　　除网络自制剧外，电视台输出到网络平台的电视剧也是网络视频用户的重要收视对象，尤其在"台网联动"后，电视剧台网同步播出、先后播出已成趋势。因为移动终端的普及与变革，网络收视方式不仅打破了电视台播出/观看模式的时间限制，为受众提供了"随时随地"的时空环境，还营造了具有群体针对性的网络社区和虚拟社交环境，网络用户在线上观看电视剧的同时，还能够获得社交等其他方面的心理满足。"2008 年至 2015 年 6 月，我国网络视频用户规模由 2 亿人迅速增至 4.61 亿人"，[②]截至 2018 年 12 月，网络视频用户规模达 6.12 亿人。[③] 电视观众从体验网络视频到自然而然地过渡为习惯"追网络剧"，在"互联网＋"大环境下显得极为水到渠成。

　　现阶段视频网站如此惊人的播放量和广泛的受众影响力，足以对目前电视台收视率调查结果的公允性提出质疑，网络综合收视指数 α 作为电视剧收视情况评价的参考因子，能最大程度上保证收视调查实现意义，从现实情势上看，也将是今后电视剧市场相关数据调研的主要参考指数。

二、自媒体营销时代，更需理性评价电视剧的"影响力"

　　收视率、广告收益、市场份额等定量数据指标固然对评估电视剧的经济价值有重要意义，但是作为大众媒体最为普及且影响深远的艺术作品之一，电视剧的精神价值与社会价值评估不容忽视。传统评价模式在分析电视剧的多元社会意义方面，多依赖于专家学者或者主流媒体在报纸、刊物所发表的电视剧艺术评议文章，电视剧评价行为被过多地赋予了"专业""艺术化"等高级色彩，与普通观众之间产生了较大的距离；又因为主流媒体本身具有政治宣传、教育大众的特殊责任与功能，媒体间不可避免地

　　① 《2018 网络原创节目发展分析报告》http：//wemedia. ifeng. com/90759886/wemedia. shtml。

　　② 《2015 年中国网络剧市场发展现状及投资前景预测》，http：//www. chyxx. com/industry/201511/358999. html。

　　③ 《2018 年中国网络视频用户规模数据分析：短视频用户规模达 6.48 亿》https：//baijiahao. baidu. com/s？id＝1626864567037286868&wfr＝spider&for＝pc。

会存在"声音"的同质化问题。评价主体的单一导致了评价结果维度的单一，很难切实反映普遍观众的多样感受，不自由的话语空间与单一的信息来源，也无法激发观众参与电视剧相关话题讨论的积极性。

　　而新媒体时代最大的革新，就是通过互联网改变了信息从上至下的单向传递模式，创造了公平且双向甚至"无向"的传播机会与空间。2003年，在美国有人提出了"We Media"① 这一概念，对应解释为"自媒体"，早期自媒体的主要模式是简单的个人网站，更偏向于展示信息而非交流互动。2005 年，Blog 进入中国，开创了网络日志分享式信息传播模式。"博客"作为其音译代指，指的是"结合了文字、图像、其他博客或网站的链接及其他与主题相关的媒体，并能够让读者以互动的方式留下意见"② 的网络日志，是自媒体发展初期的典型应用。"到 2008 年 Blog 的全盛时期，中国有 1 亿博客之巨"③，博客为信息互动、受众表达提供了窗口，也为营造后来的电视剧评价氛围奠定了基础。

　　2009 年，新浪"微博"正式运营，其信息丰富度、媒体号召力、话题影响力、用户覆盖率在当时的互联网应用中均屈指可数，时至今日，微博依然称得上是"新闻创造炉""话题发酵地"。2011 年腾讯微信上线，第二年推出"微信公众号"平台，大量媒体、机构、个人注册账号，就日常新闻、社会事件、个人情感、资源分享等各个方面展开了"观点的博弈"与"灵魂的对话"。截至 2017 年底，微信公众号总数已超过 1 000 万个，其中活跃账号 350 万个，较 2016 年增长 14％，月活跃粉丝数为 7.97 亿，同比增长 19％。④ 截至 2019 年 2 月，微信公众号数量已超 2 000 万个，月活跃粉丝数达 9.45 亿。⑤ 互联网与移动终端的迭代更新加速提高了博客、微博、微信公众号的出镜率与使用率，人们逐渐习惯从自媒体渠道获取信息，自媒体关注度高的话题往往也是全网最热门、最吸引受众眼球的信息。由于欣赏、认同与信任的积累，一批对受众具有可观影响的自媒体意见领袖也逐渐出现了。

①　马海祥博客：《中国自媒体的发展历程》，http：//www.mahaixiang.cn/zimeiti/1079.html。
②　Blog 百度百科。
③　马海祥博客：《中国自媒体的发展历程》，http：//www.mahaixiang.cn/zimeiti/1079.html。
④　中国产业信息网：《2018 年中国微信登陆人数、微信公众号数量及微信小程序数量统计》。
⑤　《超七成微信用户的公众号关注数量少于 20 个》，https：//www.thepaper.cn/newsDetail_forward_3241219。

超大的自媒体信息库与超便捷的传播模式，同样在潜移默化中影响着电视剧观众。热播电视剧总是受到微博、微信公众号、各大网站的关注，一方面体现了电视剧本身的吸引力；另一方面也能从媒体对电视剧的热议程度上体现该电视剧的舆论影响力。通过媒体与观众的多样化互动，生产者能从中了解到更多细节，还能拉近与观众之间的沟通距离、情感距离。但是，随着自媒体规模的扩大与行为商业化，电视剧非理性营销有可能成为影响电视剧评价的重要因素。

就目前的情势来看，待播电视剧在正式上线前大多利用社交网络渠道进行营销，为了扩大舆论效应，"买热搜""起话题""雇水军"等造势策略几乎成为当前行业的普遍规则，"明星效应""粉丝运营"等手段也被利用到极致，主要演员"按时带节奏"成为业内宣传潮流。在短期内获得全民关注的同时，过度营销在很大程度上消耗了电视剧本身的持久吸引力，在电视剧上线开播后，很可能陷入观众期待值被拔高，但观后感不佳的境地。例如，开播前频频占据微博话题榜单 TOP10 的《欢乐颂 2》，正因其前作不仅关注社会现实问题，而且还较好地将现代人的情感和焦虑融入电视剧中，让人们再次领略了现实题材电视剧的艺术魅力，以至于观众对《欢乐颂 2》这部续集电视剧本身就有比较高的期待，再加上该剧前期在各类社交媒体上发酵了大量话题，通过包装和营销再次提高了观众的期待值，一定程度上导致在该剧开播后，观众的评价反而愈走愈低，即便该剧的前期宣传几乎达到了无人不知的效果，但由于艺术质量的欠缺，最终它还是没能真正打赢这场"营销仗"。因此，从自媒体角度评价电视剧的"影响力"，不仅要考虑社会话题凝聚力、传播范围、舆论级别，也要对舆论的正负比例、话题的褒贬程度、传播的有效范围做出合理评估，得出比较科学的网络媒体评价指数 β。

三、新媒体社交环境，互动式在线评价成为趋势

微博博主、微信公众号等自媒体，需要微博、微信等强大的互联网在线社交平台的支撑，从本质上说，受众在社交平台的停留与互动，为自媒体崭露头角提供了可能。受众可以是新媒体所创造信息的接收者，也可以是为新媒体提供信息素材的生产者与传播者，在身份的游移中，他们不仅

能够获得足够的信息以满足需要，也能表达个性化的观点以产生新的释义，甚至有机会因此获得其他受众的关注。网络用户在社交平台上的言论可以被点赞、回复、引用、分享甚至被删除，获得较多网友认可的内容会有特殊标注甚至被置顶显示，受众享受着"直抒胸臆"的自由与惬意，还能从志同道合的网友支持中获得成就感、满足感与归属感，也能充分而直接地了解更多人的差异性观点，在互动中得到更多乐趣。

电视剧观众更是在不断讨论中交换彼此的评价与看法，在观点的积累与相互挑战中逐渐形成某电视剧的大众口碑，这对电视剧的总体评价而言相当重要。目前，无论是淘宝、京东等大型网购平台还是大众点评等生活类咨询平台，用户的评价直接影响着店家与商品在消费者眼中的可信任度与价值，每一个评价都会被在意，其重要性已深入人心。大众口碑信息的主观个性化程度极高，而传统观众满意度调查中基本处于二元对立式或命题式问答，很难囊括观众的所有感受，甚至无法精准反映观众的真实评价。例如，在一份关于电视剧《甄嬛传》的观众满意度调查问卷中，大致涉及了以下五类问题：①

① 基础信息调查：包括受调查者年龄、性别、教育程度和所在地区；

② 基本收视情况调查：包括是否看过《甄嬛传》以及是否喜欢该剧；

③ 收视平台倾向性调查：收视渠道可选择电视台、视频网站或其他；

④ 情节细节满意度调查：包括"剧中甄嬛离开了旧爱皇上，与果郡王相恋，你对这样的情节发展是支持、可以接受还是觉得令人三观尽毁""剧末甄嬛杀死皇上登上了权力的巅峰，对这样的情节发展你持什么观点"；

⑤ 服化道相关配置满意度调查：如"甄嬛再次回宫以后，服装、妆容都发生了很大变化，前后哪种更满意"等。

该调查问卷基本体现了问卷调查方法对于影视剧评价的三大弊端：① 该问卷有效填写人次为 273 人，其中女性占 75.09%，本科学历以上占 85.35%，从数据来看，参与调查的样本库偏小且群体较为集中，其结论不具有普遍代表性。② 关于是否喜欢该剧的评判标准过于粗糙，该问卷设计者将"看过很喜欢"的下一档设置为"看过觉得一般"，但是对于观众而言"很喜欢"和"觉得一般"之间还存在很多可能，如"比较喜欢"

① 《大热电视剧观众满意度调查问卷》，https://www.wjx.cn/viewstat/6456565.aspx。

"有些情节特别不喜欢""喜欢故事不喜欢角色"等等，即便是对于好评如潮的《人民的名义》，剧中"黄毛"这个角色对于大部分观众而言就是"有些角色和情节特别不喜欢"的存在，因此在设计问卷选项上存在极大的人为引导误差，很可能导致观众只能勉强选择而不能表达真正的想法。③ 由于对电视剧艺术层面的评价过度依赖某一情节，而忽略情节与情节之间的叙事关联和电视剧的整体架构，在选项设置上较为单纯，观众从电视剧中真正获得精神收获却难以表达，而大数据技术为解决以上问题提供了良好的突破口。

对于建立以大数据为基础的电视剧评价体系而言，大众口碑虽然信息量庞大，却也是最重要的主体部分。利用大数据技术，对社交平台中电视剧观众反馈的信息进行提取、分析、量化，能够对观众满意度这一指标得出更为人性化的、细节化的结论。就上述案例而言，首先，能够获取较为全面的样本，包含各个年龄段、多样化的用户群体；其次，能够从观众的评价语言中主动提炼信息，而不是通过设置答案使观众被动选择；再次，观众对于各类细节的评价都能够被同等重视，这对于真正走近观众、了解观众而言是十分重要的。而观众的互动式反馈不仅能对电视节目进行价值评判，还能够进行价值再生产，① 最终会使电视台、内容创作者了解市场的真正需求，以及获得日后内容生产的参考指南。

根据自我参照效应，记忆信息与自我相联系时，产生的记忆效果要优于其他信息条件。因此，当某议题在有效时间内衍生了相关信息，新的信息大概率能再次吸引曾经参与过该议题讨论的受众，这在一定程度上可以解释人们对热门事件为何能保持持续的关注。例如，观看电视剧《伪装者》的观众，在各大社交平台上看到该剧主演胡歌、靳东、王凯等人的相关报道时，比其他电视剧观众更倾向于点击浏览该话题并参与讨论。相比于传统主流媒体，新媒体环境削弱了信息结论的权威性，增加了可讨论余地与讨论即时性，媒体从业者不再试图给出确切的结论，而往往是通过议程设置来设定话题，通过调整角度来引导受众的关注点，以此影响舆论走向。反之也可以说，对于受众与媒体共同关注的话题，因为受众的持续关注而产生了大规模评议信息，这种现象本身成为媒体所关注的新事件，继

① 晏青：《媒体融合下电视的反馈机制与评估新路》，《中国电视》2015 年第 9 期。

而再次引发更大规模的受众关注，形成"雪球效应"——越是被关注的信息、越是被认可的观点越能够获得更多关注和支持。从这个角度而言，大众口碑评价指数 γ 作为电视剧评价体系的重要指标，不仅要考虑大数据调查基础下的观众满意度，也要考虑观众对相关话题的参与度、互动规模，以及媒体报道的反复程度，将大众关注度作为大众口碑指数的辅助评价指标，尽可能通过大数据将其评价结果客观化、可视化。

四、新旧融合，合理利用现有评分机制

目前，国内普遍采用的电视剧质量评价模式有电视剧播出效果预估模式和电视剧质量评估模式，即播前和播后评价体系。[①] 播前评价主要由电视台、电视剧研究机构组织进行，其考核标准的政治、经济导向性较为明显，而人们普遍关注的电视剧评价通常指电视剧播后评价体系，相对而言具有更多元的评价角度，也更依赖普通观众的审美需求。目前，电视剧播后评价的数据化主要依靠观众打分来实现，比较受观众欢迎的电视剧打分平台有豆瓣、时光网、知乎等社区网站。豆瓣作为较为权威的综合平台，"截至 2018 年年初，注册用户达 1.6 亿，月活跃用户近 3 亿"，[②] 相对而言具有较大的用户数据基数。豆瓣以 1～5 星作为评价等级，将 5 个等级的评价人数与参与评价的总人数进行百分比计算，进而按照加权平均数算法（∑〔星级×该级别打分者比例〕/5）得出某电视剧的评分，与传统观众满意度调查相比，在数据扩大与计算方式科学化方面都有所突破，因而成为当下观众比较信任且依赖的参考指标之一。

但是豆瓣的打分机制也有比较严重的缺陷。例如，从用户群体特征而言，豆瓣用户大多为网生代青年人，对偶像剧、网络剧、IP 改编电视剧更为热衷，某些受众定位中年化或低龄化的电视剧在豆瓣上的关注度较低，并不受主要用户的青睐，该类型剧目的评分可能因为受众层的不匹配而失准。对某些知名度较低的小众电视剧，一旦参与打分的总人数太少，其分值结果将出现两个极端——太高或者太低，很大程度上影响观众的选择与

① 罗琴、李向东、周滢：《电视剧质量综合评价体系研究》，中国传媒大学出版社，2015 年，第 7 页。

② 《豆瓣的用户数量和质量，其实真的都不差》，https://www.sohu.com/a/231228637_448102。

良好口碑的建立，例如粉丝自制的动画番剧《我的三体》，在豆瓣上 2 777
名用户综合评分为 9.5 分，获得第 31 届中国电视剧飞天奖的《白鹿原》，
在豆瓣上 59 510 名用户评分为 8.8 分。[①] 现代观众以如今的艺术审美和技
术要求，对年代久远的电视剧进行不断地评议刷新，导致当时的经典剧目
打分下滑，甚至出现评分低于某些流量作品的情况，例如 2017 年某用户评
价 1986 年的经典电视剧《西游记》为"特技粗糙"，[②] 显然忽略了技术背
景差别和艺术审美的时代变化，因此评价数据的有效性应该被重视，评分
也应当具有时效性与约束力。过度营销虽然提升了电视剧的知名度，却也
同时失去了精准定位受众的优势，将不属于该剧目标用户的观众也一并纳
入评价主体范围，很有可能会过分抬高或者故意拉低整体评分，观众对豆
瓣评分可能存在的"水军""买评价""刷分"等弊端提出了质疑，这也正
是建立新的评价体系要全力克服的一大难关。

　　除了社区网站，目前各大视频网站的电视剧打分系统也初见规模，几
乎各大网站都具有自己的评分体系，评分结果的差异性也比较突出。目
前，优酷、爱奇艺、腾讯作为视频网站行业头部，三分天下，分流了大多
数的网络视频用户，其用户样本相对而言较为丰富，且部分电视剧的评分
具有一定的参考价值，但是不同平台的评分也存在一些偏差。例如，在三
大平台同步播出的电视剧《海上牧云记》，截至 2018 年 10 月 17 日，优酷
评分 7.8 分，腾讯评分 8.2 分，爱奇艺评分 7.4 分，三家平台评分差距较
大，可能是因为各自具有不同的评分标准，也可能与主要用户群体差异性
有关。微信公众号"娱乐资本论"对这三家视频网站的打分数据进行了分
析，发现"优酷平台打分偏高，主要通过热度、新鲜度、用户行为、消费
趋势等因素进行衡量；腾讯分数是综合平台热度、评论数、赞踩数和豆瓣
评分而来；而爱奇艺既不参考播放量，也不参考豆瓣评分，仅通过用户打
分、顶踩量进行综合计算，相对来说更有独立性意义"。[③] 如此一来，对于
观众而言，某平台的评分标准只适用于在该平台内部进行对比，当优酷的
某电视剧的评分脱离了优酷评分体系时，腾讯和爱奇艺的评分体系将失去

　　① 参见豆瓣电影官方网站，评分数据截至 2018 年 10 月 17 日。
　　② 参见 https://movie.douban.com/subject/2156663/discussion/614773202/。
　　③ 《260 部大数据分析告诉你，视频网站和豆瓣谁对网络剧评分更准》，https://www.
digitaling.com/articles/39722.html。

参考价值，失去自身所匹配的参考系，也就是说，一旦将腾讯自制并独播的电视剧与优酷自制并独播的电视剧进行分值对比，其结果必然是无意义的，这也从侧面体现了目前真正科学且普遍适用的电视剧评价体系的严重匮乏，以及建立新型评价体系的迫切需求。

同样，视频网站的打分也有"水军刷分"的问题，但是较为成熟的网站已经开展了"反盗刷"行动。爱奇艺在 2017 年公布了视频内容的播放量计算标准，并搭建出 100 人的"反作弊团队"。[①] 2018 年 9 月，爱奇艺宣布正式关闭全站前台播放量显示，今后将逐步以内容热度代替原有播放量。[②] 从爱奇艺对网络平台播放量的严格把控与计量转换开始，行业对于电视剧评价方式的整顿意识已经觉醒，恶意刷分问题也会随着平台账号的规范化而得到改善。视频网站评分环境的改良，对推动电视剧整体评分机制的革新与发展有着重大的意义。豆瓣、各大视频网站现有的评分机制虽然有一定的缺陷，但无论是观众还是专业的建设团队，都已经开始意识到问题并且着手尝试解决，为建立以大数据为基础的电视剧评价体系提供了有目标与方向的进步空间。而现有评分机制在实际操作上也有不少优点和可参考价值，以取其精华而去其糟粕的原则进行发展，将进一步完善未来的电视剧评价体系，得到更精准的网络平台评分结果 Ω。

第三节　变与不变：电视剧融合
　　　　评价体系的建立

一、传统收视率与 α 的双重考量因子 A

根据 2017 年电视台全年度电视剧收视率排行榜（见表 7.1），湖南卫视独播剧《人民的名义》以高收视成绩 3.661% 排在首位。而对于多频道播出的电视剧统计数据而言，却有比较大的局限性。可以看出，《那年花开

[①] 《四大维度升级国产剧评价体系，加速电视剧高质发展》，https://baijiahao.baidu.com/s?id=1599772976534236752&wfr=spider&for=pc。
[②] 《爱奇艺宣布关闭前台播放量，告别"唯流量时代"》，https://ent.china.com/star/gang/11057089/20180904/33786306.html。

月正圆》《欢乐颂 2》两部电视剧的收视率以电视台频道为划分，进行了分项统计，导致《欢乐颂 2》这部火遍全网的"现象级"电视剧的排名比预期更为靠后。例如，《那年花开月正圆》在东方卫视与江苏卫视同步播出，考虑到频道对观众的分流，那么将两个频道的收视率加起来，该剧的实际收视率将以 4.32％超越《人民的名义》，《欢乐颂 2》也将以 3.198％的成绩跃居第三，取代《因为遇见你》的位次。就这些电视剧的网络播放量与观众关注度而言，这样的位次更符合实际。

表 7.1　2017 年度电视剧收视率排行榜

排序	剧　　名	电视频道	集数	收视率％
1	《人民的名义》	湖南卫视	52	3.661
2	《那年花开月正圆》	东方卫视	74	2.564
3	《因为遇见你》	湖南卫视	46	1.930
4	《我的前半生》	东方卫视	42	1.876
5	《那年花开月正圆》	江苏卫视	74	1.756
6	《欢乐颂 2》	浙江卫视	55	1.614
7	《欢乐颂 2》	东方卫视	55	1.584
8	《于成龙》	中央综合	40	1.459
9	《东风破》	中央 8 台	39	1.325
10	《人间至味是清欢》	湖南卫视	42	1.315

资料来源：CSM

该榜单前十的电视剧中，《人民的名义》《那年花开月正圆》《因为遇见你》《欢乐颂 2》都采取了网台联动的播出方式。《那年花开月正圆》剧组官方微博数据显示，该剧收官时在腾讯视频单平台播放量已经突破了 106 亿，"以 126.83 亿的网络播放量位列 2017 年年度卫视剧榜首"，[①] 甚至超越了平台播量第一的《人民的名义》。庞大的数据在一定程度上体现了该剧的热门程度，但是对于评价电视剧的综合收视情况来说，该数据来源单一，计算方式较为模糊，在"流量造假"较为普遍的情势下很难具有

① 《腾讯视频公布 2017 年度指数，〈那年花开月正圆〉成为播放量最高卫视剧》，http://bbs1.people.com.cn/post/129/1/2/165486570.html。

说服力。网络综合收视指数 α 的提出，就是为了解决单纯将网络平台播放量作为网络收视情况唯一指标的问题。

α 指数将以视频播放总量、下载量、观看总时长、观看用户账号总数（IP 地址数）作为第 1 类二级指标，以加权百分比求平均数的方式统计某电视剧的总收视量评分 S；以单集播放量、单集播放时长、上线至下线时间段内用户账号单集活跃数作为第 2 类二级指标，从变化趋势角度分析其数据离散值以统计某电视剧的观众黏性 G；以上线周期内观看该电视剧的用户总数／该平台同周期内用户总数作为第 3 类二级指标，得到该电视剧在同期电视剧收视中的份额占比指数 Z；以六个月内该剧在电视台的重播次数作为第 4 类二级指标，得到重播价值指数 Y。α 将由以下公式得出，即

$$\alpha = Z \times (S - G) + Y$$

在传统收视率统计的基础上，采取台网联动播出方式的同一电视剧，其收视率的统计应该同时包括各电视台及网络渠道。另外，若该剧在多个电视台频道同步播出，应该忽略频道间的竞争关系，将其收视率进行叠加，对该剧的收视情况做出更合理的总结，并得出频道收视率 P，并将其与网络综合收视指数 α 进行结合，得到传统收视率与网络综合收视指数的双重考量因子 A。

二、社会影响力与 β 的量化分析指数 B

2015 年国剧盛典年度十大影响力电视剧名单中，由网络小说改编的热门 IP 电视剧《花千骨》轻松入围，在百度发布的 2015 年度沸点热搜榜单中，《花千骨》是该年度第一热搜剧。该剧百度搜索指数单日搜索最高达 386 万次，而根据微博平台显示的数据，《花千骨》微博阅读量破 80.8 亿，引发超过 1 042.8 万人次参与讨论，衍生出 90 多个子话题，而"尊上么么哒""最萌掌门花千骨""全民模仿杀姐姐"等子话题更是一度掀起网络讨论热潮。[①] 截至 2018 年 8 月，在微信平台搜索关键词"《花千骨》电

① 《琅琊榜跃居游戏免费榜 TOP1，能成为下一个花千骨吗》，http://www.sohu.com/a/33772989_114795。

视剧"并选择文章类型，有 4 个 10w＋阅读量的公众号发表过关于《花千骨》的文章，有 11 个 5w＋阅读量的公众号对该剧进行了评议，有 43个 1w＋阅读量的公众号参与过相关话题的讨论，粗略统计仅仅是微信公众号这一渠道，就至少有近 300 万微信受众阅读了该电视剧的相关文章。就跨媒介传播效果而言，《花千骨》利用微博增加了粉丝与明星之间的对话机会，充分制造话题以提高它在媒体前的曝光率，进而煽动微博其他意见领袖、微信公众号等自媒体使得舆论升级，最终创造了覆盖全网的营销地图。

但是在阅读量前十的微信公众号文章中，有 4 篇是蹭热度的"水文"，有 5 篇对《花千骨》持负面评价，只有 1 篇对比了《花千骨》与其越南翻拍版本，对原版本表示了认可（见表 7.2）。

表 7.2　"《花千骨》电视剧"相关高阅读量微信公众号文章

文　章　标　题	阅读量
《说好的吐槽花千骨准点来了》	10w＋
《花千骨被嘲人设崩，赵丽颖这是要手撕编剧吗?》	10w＋
《花千骨：一部圣母玛丽苏外挂传奇》	95 700＋
《什么鬼剪辑？禁欲剧花千骨快把观众逼得内分泌失调!》	90 700＋
《花千骨最虐的不是画骨师徒，而是芒果的剪刀手!》	87 400＋
《越南翻拍了〈花千骨〉，女主的颜值和赵丽颖没啥可比性》	10w＋

资料来源：微信应用

因此，针对热播剧尤其是受到网络媒体关注度较高的电视剧，在评价其社会影响力时，不仅要有数量评估，还要有内容的把控。网络媒体评价指数 β 的第 1 类二级指标包括微博自发性话题总数、微信公众号非"水文"总数、意见领袖博客文章总数、网络媒体评议性文章总数、各大搜索引擎搜索指数等，之后通过加权平均得出的媒体热议指数 H；第 2 类二级指标包括电视剧主演明星与粉丝之间的正常互动，测评指数为 X，初始默认值为 1，只有当爆发式营销导致话题过度发酵，互动量 M 超过既定额度 N 时，才会引发该指标值增加，即若（$M－N$）＞0，则

$$X = 1 + \frac{(M-N)}{N}$$

这一指标将作为负指标，在白热化的话题飙升中，理性地削弱由于粉丝效应为电视剧徒增的不实影响力；第 3 类二级指标包括：相关自媒体评论文章中，正面、负面文章的数量、比例，并根据加权平均算法得出媒体正能量价值评价指数 U。网络媒体评价指数 β 将由以下公式得出

$$\beta = H - X + U$$

在电视剧对影响力的考量中，无论是电视台还是观众，都会比较看重电视剧制作团队、导演、编剧的业界能力和影响力。受观众认可的专业演员无疑也为电视剧提高了吸引力与感染力，例如《人民的名义》中"达康书记"的角色为整部剧增色良多，其表情包等衍生品的走红促使该剧走进年轻一代观众的视野。而社会价值观认同度也是传统电视剧社会价值评价中不可或缺的主要标尺，将 β 指数与这些固有的影响力评判因素相结合，将得到社会影响力与网络媒体评价指数的量化分析结果 B。

三、专业评价指导与 γ 的综合口碑指数 C

在大数据广泛应用之前，大众口碑因为具有较强的主观性与复杂性，很难被全面纳入电视剧评价板块中，成为标准化的评价因素。一般以观众满意度的调查问卷、电视剧口碑走势的变化等手段来反映某电视剧的口碑情况，如以《琅琊榜》口碑"低开高走"、《欢乐颂 2》口碑"高开低走"来体现两部电视剧的整体口碑趋势，观众满意度调查普遍以打分制来呈现结果。大数据分析系统加盟影视之后，深度分析电视观众的评价反馈与满意情况成为可能。不同于抽样调查，更不同于在比较有限的数据库中进行数据处理，从一部电视剧上线开始，该剧的数据库将不断加入所有观众产生的新信息，大数据分析系统将在动态中快速得出结论。通过设计关键词，对观众在社交平台、视频网站所产生的信息，如微博话题、各视频网站弹幕留言、百度等搜索引擎文章中的评论等进行识别并抓取，筛选出有效信息，并在对其进行分类标记后纳入数据库，再对当前数据库中的所有信息进行分析（见图 7.1）。

图 7.1 大数据分析用户数据流程[1]

对传统观众满意度进行分析后，大众口碑评价指数 γ 将由以下二级指标构成。第一类二级指标包括大众自发性话题总数、相关内容评论总数、最热话题点赞数，将话题数、评论数、点赞数进行加权求和可计算得出大众热议指数 R；第二类二级指标包括词云分析结果的丰富度、词云内容的积极比例、词云内容的消极比例，从而得到大众宏观欣赏指数 V；第三类二级指标为机动性指标 T，根据实际词条分析情况，做出判断（见表 7.3）。

表 7.3 大众口碑机动性指标考核因素

人力支持	艺术性	专业性	思想性	物力支持
编剧、导演、演员及演技、制作团队	剧本品质、题材类型、故事情节、艺术表现	剧集长度、特效剪辑、服化道、画面质感、配音配乐	价值观、感染力、社会意义	制作公司、资金投入、播出方式、营销手段

在充分重视大众口碑信息获取的同时，也要将从事电视剧研究的学者、专业的电视剧评论人、行业优秀从业者的态度和观点融入这一评价模块。目前，对于电视台而言，总编室等编排部门、购剧中心、广告中心、相关频道部门都是电视剧播后评价的重要参与者，主要关注收视率、市场份额、广告收益以及播出情况等因素；[2] 在电视剧艺术质量评价方面，则邀请在电视、文化、社会、心理、经济、传播等各方面具备专业

① 付光涛：《大型电视节目网络舆情大数据分析技术方案及实现》，《广播电视信息》2017年第7期。
② 罗琴、李向东、周滢：《电视剧质量综合评价体系研究》，中国传媒大学出版社，2015年，第14页。

知识与能力的教授、学者、从业者，对电视剧的各个角度进行分析评价，并以打分的形式体现结果。虽然专家的分数有比较高的参考价值，但是这样的评价方式也具有一定的局限性。如果能利用大数据技术，对专家的评论文字进行分析，生成词云统计结果，更精准地显示专家的观点而非打分结果，将其与大众口碑评价指数 γ 进行结合，并得到综合口碑指数 C，优化电视剧的整体评分效果，对日后的电视剧生产而言也具有极大的价值和意义。

四、电视剧评奖因素与 Ω 的权重整合因子 D

中国电视剧飞天奖是国内创办最早、最具权威的电视奖项之一，原名"全国优秀电视剧奖"。该奖于 1981 年开始评选，由国家广电总局主办，现设有优秀电视剧、优秀编剧、优秀导演、优秀男演员、优秀女演员等诸多奖项。在第 31 届 2017 年度飞天奖评选中，《鸡毛飞上天》《欢乐颂》《白鹿原》等现实、历史题材电视剧获得了"优秀电视剧"的荣誉，可谓是众望所归。中国电视金鹰奖是与飞天奖齐名的中国最高级别奖项，也是目前唯一以观众投票为主，评选产生的电视艺术大奖。在第 28 届 2016 年度金鹰奖评选中，《芈月传》《北平无战事》《平凡的世界》等 10 部作品获得优秀电视剧奖，胡歌、孙俪分别凭借《琅琊榜》《芈月传》获得最具人气演员奖。从 2005 年开始，飞天奖与金鹰奖每年交替举办，是分别代表政府、业界与大众的对中国历年电视剧的最高认可。除了国家级的评奖外，上海电视节白玉兰奖作为中国第一个国际性电视节目奖项，不仅在国内的知名度、舆论影响力、大众关注度方面首屈一指，也具有极高的国际影响力。在第 24 届 2017 年度白玉兰奖评选中，《白鹿原》获得最佳电视剧，秦雯凭借《我的前半生》获得最佳编剧。

目前，飞天奖、金鹰奖与白玉兰奖三大奖项中，飞天奖的参评作品主要是"由广播电视行政主管部门批准设立的电视制作单位摄制的、在电视台播出的电视节目，经过地区有关艺术领导部门推荐选送"，[①] 评审团由专家组构成，几乎没有观众参与，但由于该奖注重电视剧的思想性与艺术

① 《国内电视剧奖项权威度一览》，http://ent.163.com/special/tvprize/。

性，奖项的公正性更受影视从业者及观众的认可。金鹰奖的观众参与度相对较高，主要由观众投票参与电视剧的第一轮票选，但是在确定候选名单以及提名名单的过程中，则由评委团决定。历年来，观众对金鹰奖存在假票、黑幕等行为的质疑不在少数，尤其是"最具人气演员奖"受到颇多争议。该奖项全部由观众投票决定，而 2012 年文章的票数突然反超钟汉良；2014 年最后颁奖前乔振宇的票数被张嘉译反超。此类令观众匪夷所思的事件多次发生，逐渐引起群愤。同样，白玉兰奖也不可避免地存在争议之处，孙俪在《甄嬛传》中扮演的女主角甚得民心，却在 2012 年评奖中无缘最佳女演员奖；2016 年评奖中，豆瓣评分 9.2 的《琅琊榜》被豆瓣评分 5.2 的《芈月传》打败，专家意见与大众标准之间产生了较大分歧。除了以上三大奖项，也有由省级政府、电视台、企业、视频网站组织的各类电视剧奖项（见表 7.4）。

表 7.4 国内现有电视剧奖项一览

四川电视节金熊猫奖	中断 18 年后，金熊猫奖国际电视剧评选于 2013 年恢复，由国家新闻出版广电总局主办，四川省广播电影电视局承办
五个一工程奖	由中共中央宣传部主办，注重作品的精神文明价值，每年只有 1 部电视剧作品能够入选
华鼎奖	设有"中国百强电视剧满意度调查"等多个奖项，由天下英才传媒发起。第 19 届百强榜单由 15 家媒体评审提名产生
北京电视春燕奖	创办于 1991 年，北京影视行业内表彰性综合奖项
国剧盛典	是由安徽卫视主办的影视剧颁奖典礼，设有专业奖、网络奖、组委会奖三种奖项，电视收视率和影响力为主要评分依据

资料来源：根据互联网资料统计

以上专业奖项将专业人士与普通观众的评价进行了不同程度的结合，虽然某些时刻存在争议，但大多数时候都能体现其应有的评价水准。在大数据时代，对数据明朗化、流程公开化的需求越来越高，大奖评审在此类细节处理上还有很大的进步空间。同样，视频网站的评分方式也可以从加权平均数的单一逻辑中跳跃出来，寻找更具有人情味的、使最终评分更符合大多数观众预期的评分模式。例如，IMDb（Internet Movie Database）作为比较权威的影视评价指标，在评选 TOP250 电影时采用了比较复杂的算法：加权排名＝［经常投票者投票人数÷（经常投票者投票

人数＋进入 TOP250 需要的最小票数 1 250）］×普通方法计算出的平均分＋［最小票数 1 250÷（经常投票者投票人数＋最小票数 1 250）］×目前所有电影的平均得分。[①] 复杂的公式体现了该数据库对数据来源、去路周全的考虑，个别干扰数据和少量特殊数据很难影响最终的评分结果。国内视频网站若能意识到并从技术角度上解决"刷播放量""水军刷分"等问题，对营造健康的网络评分环境而言有极大的益处。另外，对于某电视剧的评价应当有一定的时效性，规定在该剧首次播出下线后的一定时间段内可评价，并保留时间截止时该剧的最终评分作为数据参考。如果能将健康环境下的网络平台评分结果 Ω 与专业的电视剧评奖因素结合起来，按照一定权重比，对年度优秀电视剧作品进行适当加分，对评分虚高的流量剧进行适当减分，将提升"网评分"在观众与市场中的可信度与影响力。

五、电视剧融合评价体系 IES

本书所提出的电视剧融合评价体系 IES（Integrated Evaluation System）从传统评价模式与互联网评价模式这两个方面、4 个板块、16 个细项分别探讨了建立"互联网＋"时代所需要完善的评价机制。主要提出以下 4 个模块：将传统收视率与网络综合收视指数 α 进行双重考量，削弱台网之间因收视渠道之差带来的多种影响，解放收视率；将社会影响力与网络媒体评价指数 β 进行量化分析，正视社交平台、自媒体等网络媒体的力量，科学评估新媒体的营销影响力，还原媒体评价的真实状态；将专业评价指导与大众口碑评价指数 γ 相结合，通过大数据把主观化的评价内容提炼为客观的分析数据，获取更多观众的精准反馈，促进观众、专家、电视生产者之间的深入交流；将电视剧评奖因素与网络平台评分结果 Ω 进行权重整合，更新优化豆瓣、各视频网站现有的评分算法，在考虑评分时限的同时，还要考虑电视剧评奖对优秀电视剧的加分可能（见图 7.2）。

[①] 《豆瓣电影打分规则竟如此简单粗暴》，http://news.mydrivers.com/1/462/462210.htm.

图 7.2 电视剧融合评价体系模型

第四节 应用与挑战：IES 与电视剧供给侧改革的双向推动

创造新供给，促进产业结构性调整，实现传统产业发展动力转换是我国当前实行供给侧改革的重要目标。[①] 在"互联网＋"语境下，媒介融合终将成为时代新常态，电视剧产业处于媒介转型的关键阶段，必须跟上改革的步伐，提升原创能力，改善资源结构，革除行业弊端，使文化产业资源在健康的环境中源源不断地转换为生产力，实现自身的供给侧改革，从而满足行业、市场乃至整个媒介环境的新需求。建立以大数据为基础的电视剧融合评价体系对供给侧改革有以下突出贡献：① 大数据技术从所有观众处获得信息，全新的思路很可能激发创作者的灵感与创造力，以提高电视剧作品的原创力。② 大数据能进行市场预测和评价预估，能有效降低电视剧投资风险，调整行业资源使其得到有效运用。③ 建立科学、完善的评价体系，能根除目前电视剧评价机制混沌、失准、失信的行业弊端。只有建立起适应市场的评价体系，才能真正反映电视剧的质量和价值，指导电

① 刘庆振：《互联网＋背景下媒介产业供给侧改革的逻辑与路径》，《南方电视学刊》2016 年第 5 期。

视剧生产。① 反之，电视剧供给侧改革将推动电视剧生产走向精品化道路，高品质剧目增多将逐渐增强市场、观众以及生产者的自信力，有助于将某些边缘的评价视角如明星影响力、粉丝效应等，转移到对电视剧本身的内容评价上来，从而有效降低过度营销、口碑极端化等现象的发生频率，使电视剧评价处于比较理性的环境。

当然，真正实现大众口碑、专家评价等主观化因子的量化，对于大数据技术而言是一项巨大的挑战。因为观众在社交平台上产生的信息，基本上都是具有个人色彩的言论与收视行为，如何选取合适的关键词，如何根据语意情景释义个性化的语言表达，如"我很服气""开心就好"，如何从"表情包"、标点符号组成的表述中正确分析观众的情绪，需要大量人力进行研究。传统电视媒体与新媒体在目前的数据整合中也存在一定的困难，这是多年来体制、政策、技术等多方面原因造成的滞性阻碍。而今后媒介变化是难以想象的，相信终会有合适的时机让二者能够真正融合，电视剧融合评价体系的提出与完善，也将促进电视剧产业在"互联网＋"环境中以全新的面貌走向融合。

本 章 小 结

本章节从传统电视剧评价体系的弊端入手，认为以抽样调查、收视率为中心的反馈机制在台网融合时代指导电视剧产业发展不再适用。"互联网＋"语境下，一方面需要更加了解观众的真实想法和切实需求，重视观众对电视剧的评价反馈行为，并有效地传达给电视剧生产者；另一方面，需要为观众提供科学、标准化、有参考价值的电视剧评价体系，使观众在健康的电视剧评价环境中理性发声，避免评价的偏颇化与极端化，进而规范电视剧行业评价标准，这同样也是电视剧供给侧改革的重要目标。而基于网络大数据的新型评价影响因子需要建构，网络平台收视率应被重视，新媒体社交环境、互动式在线评价成为趋势，需要进一

① 彭健明：《坚守使命 创新机制 弘扬主旋律——媒介融合下的电视剧制胜之道》，《电视研究》2014 年第 6 期。

步加强对微信、微博等社交软件，豆瓣、猫眼等专业评价平台和各评奖体系的数据整合。因此，本章创新性地提出电视剧融合评价体系 IES 与电视剧供给侧改革的双向推动策略，利用大数据技术有效获取观众的评价信息，进行市场预估和分析，从而更好地推动中国电视剧生产走上精品化道路。

参考文献

［1］赵玉嵘：《中国早期电视剧史略》，中国电影出版社，2008。

［2］储钰琦：《中国电视剧产业史》，中国广播电视出版社，2014。

［3］翟泰丰：《党的基本路线知识全书》，辽宁人民出版社，1994。

［4］秦玉琴：《新世纪领导干部百科全书》，中国言实出版社，1999。

［5］国家新闻出版广电总局政策法制司：《广播影视法规汇编（2017年版）》，中国法制出版社，2017。

［6］李兴国、储钰琦：《中国电视剧60年大系·产业卷》，中国广播影视出版社，2018。

［7］易旭明：《中国电视产业制度变迁与需求均衡研究》，上海交通大学出版社，2013。

［8］于广华：《中央电视台大事记》，人民出版社，1993。

［9］刘习良：《中国电视史》，中国广播电视出版社，2007。

［10］张国庆：《行政管理学概论》，北京大学出版社，2000。

［11］林永和：《实用行政管理学》，中国广播电视出版社，1990。

［12］罗琴、李向东、周滢：《电视剧质量综合评价体系研究》，中国传媒大学出版社，2015。

［13］柯武刚、史漫飞：《制度经济学：社会秩序与公共政策》，商务印书馆，2000。

［14］何新：《中外文化知识辞典》，黑龙江人民出版社，1989。

［15］郝建：《中国电视剧：文化研究与类型研究》，中国电影出版社，2008。

［16］解乐轩：《电视剧组实用管理手册》，中国广播电视出版社，2008。

［17］凌燕：《可见与不可见：90年代以来中国电视文化研究》，中国传媒大学出版社，2006。

［18］郝建：《影视类型学》，北京大学出版社，2002。

［19］张智华：《中国网络电影、网络剧、网络节目初探：兼论中国网络文化建设》，中国电影出版社，2017。

［20］吴素玲：《中国电视剧发展史纲》，北京广播学院出版社，1997。

［21］梁英：《大众叙事与文化家园：韩国电视剧叙事文化研究》，华夏出版社，2008。

［22］赵静蓉：《怀旧——永恒的文化乡愁》，商务印书馆，2009。

［23］汪晖：《死火重温》，人民文学出版社，2000。

［24］魏南江：《中国类型电视剧研究》，中国传媒大学出版社，2011。

［25］国家广播电视总局发展改革研究中心：《2006年中国广播影视发展报告》，社会科

学文献出版社，2006。

[26] 郭庆光：《传播学教程》，中国人民大学出版社，2011。

[27] 张国良：《新媒体与社会变革》，上海人民出版社，2009。

[28] 吴克宇：《电视媒介经济学》，华夏出版社，2004。

[29] 丹尼斯·麦奎尔：《受众分析》，刘燕南、李颖、杨振荣译，中国人民大学出版社，2006。

[30] 约翰·菲斯克：《电视文化》，商务印书馆，2005。

[31] 斯蒂芬·布雷耶：《规制及其改革》，李洪雷、宋华琳、苏苗罕等译，北京大学出版社，2008。

[32] 亨利·詹金斯：《融合文化：新媒体和旧媒体的冲突地带》，杜永明译，商务印书馆，2012。

[33] 罗德尼·本森、艾瑞克·内维尔：《布尔迪厄与新闻场域》，张斌译，浙江大学出版社，2017。

[34] 车尔尼雪夫斯基：《车尔尼雪夫斯基论文学》（上卷），辛未艾译，上海译文出版社，1978。

[35] 道格拉斯·C. 诺斯：《经济史中的结构与变迁》，陈郁、罗华平等译，上海三联书店、上海人民出版社，1981。

[36] 托马斯·沙茨：《好莱坞类型电影》，冯欣译，上海人民出版社，2009。

[37] 罗伯特·麦基：《故事：材质、结构、风格和银幕剧作的原理》，周轶东译，天津人民出版社，2014。

[38] 维克托·迈尔-舍恩伯格、肯尼思·库克耶：《大数据时代：生活、工作与思维的大变革》，盛杨燕、周涛译，浙江人民出版社，2012。

[39] 马歇尔·麦克卢汉：《理解媒介：论人的延伸》，何道宽译，商务印书馆，2000。

[40] 尼古拉斯·罗威尔：《曲线思维——互联网时代商业的未来》，冯丽宇译，东方出版中心，2016。

[41] 李晓晔：《"供给侧改革"与出版创新》，《出版发行研究》2015 年第 12 期。

[42] 徐青毅：《刍议中国电视剧观众的偏好与选择评估体系》，《西部广播电视》2013 年第 5 期。

[43] 喻国明：《互联网是一种"高维"媒介——兼论"平台型媒体"是未来媒介发展的主流模式》，《新闻与写作》2015 年第 2 期。

[44] 贾康、苏京春：《探析"供给侧"经济学派所经历的两轮"否定之否定"——对"供给侧"学派的评价、学理启示及立足于中国的研讨展望》，《财政研究》2014 年第8 期。

[45] 刘庆振：《互联网＋背景下媒介产业供给侧改革的逻辑与路径》，《南方电视学刊》2016 年第 5 期。

[46] 黄升民、刘珊：《"大数据"背景下营销体系的解构与重构》，《现代传播（中国传媒大学学报）》2012 年第 11 期。

[47] 程虹、窦梅：《制度变迁阶段的周期理论》，《武汉大学学报（哲学社会科学版）》1999 年第 1 期。

[48] 彭健明：《坚守使命　创新机制　弘扬主旋律——媒介融合下的电视剧制胜之道》，

《电视研究》2014 年第 6 期。

[49] 付光涛：《大型电视节目网络舆情大数据分析技术方案及实现》，《广播电视信息》2017 年第 7 期。

[50] 谢晨静、朱春阳：《新媒体对中国电视剧产业制度创新影响研究——以视频网站为例》，《新闻大学》2017 年第 4 期。

[51] 姚遥：《改革开放 30 年语境下电视剧类型化新发展》，《中国广播电视学刊》2009 年第 4 期。

[52] 李在荣：《韩国电视节目审查机制探析——基于韩国放送通讯审议委员会委员具宗祥的专访分析》，《当代电视》2015 年第 4 期。

[53] 张智华：《电视剧类型特点与产生原因》，《艺术百家》2012 年第 4 期。

[54] 卢蓉：《论新世纪以来国产电视剧类型化创作的意义生产》，《当代电影》2013 年第 2 期。

[55] 张晶、熊文泉：《日常生活叙事电视剧：走向日常生活的审美呈现》，《文艺评论》2005 年第 3 期。

[56] 尹鸿：《世纪转型：当代中国的大众文化时代》，《电影艺术》1997 年第 1 期。

[57] 周涌、冯欣：《在想象与现实之间飞行：中国青春偶像剧研究》，《当代电影》2010 年第 2 期。

[58] 秦颖：《从类型电视剧角度来看偶像剧》，《中国广播电视学刊》2004 年第 5 期。

[59] 赵静蓉：《作为"异己之物"的青春》，《文艺研究》2015 年第 10 期。

[60] 张慧瑜：《青春文化与社会变迁——21 世纪以来青春职场剧的流行与文化反思》，《文艺研究》2016 年第 9 期。

[61] 肖鹰：《青春偶像与当代文化》，《艺术广角》2001 年第 6 期。

[62] 胡馨木：《民营影视的成长之路》，《视听界》2014 年第 6 期。

[63] 李岚：《电视剧精品战略的政策条件与产业趋向》，《视听界》2008 年第 3 期。

[64] 贺娟娟、王乔：《电视剧〈蜗居〉热播现象探源》，《新西部》2010 年第 1 期。

[65] 程武、李清：《IP 热潮的背后与泛娱乐思维下的未来电影》，《当代电影》2015 年第 9 期。

[66] 张海欣：《"互联网＋"时代国产电视剧的 IP 开发与品牌运营》，《中国广播电视学刊》2016 年第 4 期。

[67] 张斌、郑妍：《从 IP 到 VR：影游互生的产业"虫洞"》，《当代电影》2017 年第 5 期。

[68] 尹鸿：《剧领中国：当前电视剧的创作与生产》，《今传媒》2011 年第 3 期。

[69] 康瑾：《原生广告的概念、属性与问题》，《现代传播（中国传媒大学学报）》2015 年第 4 期。

[70] 魏佳：《互联网＋语境下电视剧现行评价机制探究》，《南京艺术学院学报（音乐与表演）》2017 年第 2 期。

[71] 晏青：《媒体融合下电视的反馈机制与评估新路》，《中国电视》2015 年第 9 期。

[72] 张维、苏秀芝：《浅析大数据》，《中小企业管理与科技》2014 年第 8 期。

[73] 师景、何振虎、王峰：《大数据背景下的电视艺术质量评估体系》，《中国电视》2017 年第 5 期。

［74］Philip Eijlander. Possibilities and constraints in the use of self-regulation and co-regulation in legislative policy：Experiences in the Netherlands—lessons to be learned for the EU? *Electronic Journal of Comparative Law*，2005，9(1)．

［75］Chris Berry. Pema Tseden and the Tibetan road movie：space and identity beyond the 'minority nationality film'. *Journal of Chinese Cinemas*，2016.10：2．

［76］Tomas A. *Birkland：An introduction to the policy process*，Taylor & Francis Group，2015．

索　引

后　记

　　本书是笔者申请的 2017 年度国家新闻出版广电总局广播影视部级社科研究项目——"互联网＋"语境下中国电视剧产业供给侧改革研究（项目编号：GD1748）的最终成果。申请这个研究项目主要基于以下三个方面的考虑：一是 2015 年李克强总理提出的"互联网＋"国家新发展战略；二是 2015 年以来习近平总书记提出的"供给侧结构性改革"新发展理念；三是 2014 年以来网络剧迅猛发展，对电视剧造成挑战的新发展格局。因此，该课题试图探讨在国家发展战略中，中国电视剧产业如何回应和因应新发展理念，利用"互联网＋"的新动能进行供给侧改革，最终实现我国电视剧产业的融合创新，走上高质量创新性发展道路。课题立项之后，我们即展开了具体研究，期间公开发表了一系列研究成果，也提交了一些决策咨询研究专报，并获得中央和上海市有关部门采纳采用。课题于 2019 年顺利结项，并且按照国家广电总局社科管理部门的要求，提交了项目成果的精简版供上级领导批阅。课题结项后，电视剧和网络剧的发展壁垒不断被打破，新的发展态势一日千里，这也在某种程度上反证了本课题提出的融合创新理念正在被电视剧产业界所实践。我们根据新的发展情况又对课题成果进行了补充丰富完善，最后于 2020 年 10 月和上海交通大学出版社签订了出版合同，并于 2021 年 6 月提交了书稿的终稿。

　　在课题研究过程中，研究生潘丹丹、张希秋、史郁嵘、吴焱文参与了文献资料和数据材料的收集整理，并进行部分初稿的写作，个别章节还成为研究生毕业论文的选题。课题结项后，研究生尹崇远、孙晗迪、叶祝君、武泽华帮助收集、补充了新的数据和案例资料。书中引用了大量公开数据和相关研究成果，对此我们尽可能进行了详细标注，如有引用失误当

由我们负责。书中部分章节曾公开在多本学术期刊上发表，对于刊物给予的发表机会和编辑们对书稿认真负责地修改我们深表感谢。另外，还要感谢上海大学上海电影学院在上海大学高水平地方高校建设项目中为本书出版提供的经费支持。

限于学术能力和研究水平，书中可能存在这样或那样的问题甚至错误，敬请各位读者批评指正。